ALBUM

DE

VILLARD DE HONNECOURT

ARCHITECTE DU XIII^e SIÈCLE

A PARIS,

CHEZ J. F. DELION, LIBRAIRE,

QUAI DES AUGUSTINS, N° 47.

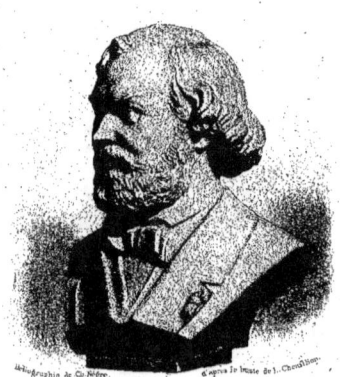

J. B. A. LASSUS.

ALBUM
DE
VILLARD DE HONNECOURT
ARCHITECTE DU XIII° SIÈCLE.

MANUSCRIT PUBLIÉ EN FAC-SIMILE
ANNOTÉ

PRÉCÉDÉ DE CONSIDÉRATIONS SUR LA RENAISSANCE DE L'ART FRANÇAIS AU XIX° SIÈCLE

ET SUIVI D'UN GLOSSAIRE

PAR J. B. A. LASSUS

ARCHITECTE DE NOTRE-DAME DE PARIS, DE LA SAINTE-CHAPELLE

CHEVALIER DE LA LÉGION D'HONNEUR, ETC.

OUVRAGE MIS AU JOUR, APRÈS LA MORT DE M. LASSUS ET CONFORMÉMENT A SES MANUSCRITS

PAR ALFRED DARCEL

PARIS
IMPRIMERIE IMPÉRIALE
M DCCC LVIII

A

MONSIEUR HENRY LABROUSTE.

Mon cher maître et ami,

En vous dédiant ce livre, je suis heureux d'abord de pouvoir vous offrir un témoignage public de cette affection sincère que vous êtes sûr de trouver chez tous vos élèves, depuis les plus anciens jusqu'aux plus nouveaux.

Je suis heureux, surtout, en songeant que l'appui de votre nom, donné à une œuvre de cette nature, viendra témoigner une fois de plus de l'indépendance et de la libéralité des principes qui forment la base de votre enseignement; car, je ne l'ignore pas, ce livre sera considéré par beaucoup de personnes comme rempli d'hérésies dangereuses, par d'autres même comme un tissu de blasphèmes! Mais, avec votre assentiment et la conscience d'avoir rempli un devoir, je saurai me consoler de la critique, si amère qu'elle soit.

Votre bien affectionné,

LASSUS.

NOTICE SUR LASSUS.

J. B. A. Lassus, né à Paris, le 19 mars 1807, entrait en 1828 à l'École des beaux-arts, lorsque toute la jeunesse était en proie à la fièvre romantique qui agitait la littérature et les arts. Les querelles que suscitaient autour d'eux les drames de Victor Hugo, les tableaux d'Eugène Delacroix, les sculptures de David d'Angers, passionnaient aussi les élèves architectes. Déjà émus par les pages splendides de la *Notre-Dame de Paris,* de Victor Hugo, ceux-ci trouvèrent un aliment à leurs querelles contre les classiques dans les envois d'un élève de Rome, M. H. Labrouste. L'ancien lauréat avait commis la faute grave, aux yeux de l'Académie, qui l'avait jadis couronné, de dédaigner l'architecture romaine, de s'adresser à l'enseignement direct des Grecs, les instituteurs des Romains, d'envoyer une étude du temple dorique grec de Neptune à Pæstum, et surtout d'y avoir essayé quelques timides essais de décoration polychrome.

Nous tous qui avons pu voir, lors de l'Exposition universelle, cette étude sévère, nue presque, dans le voisinage de toutes les restaurations de temples violemment enluminées que font aujourd'hui les élèves de Rome, nous avons peine à concevoir les fureurs et les espoirs que ces dessins suscitèrent alors. L'Académie ne pardonna point son audace à M. H. Labrouste, et ne la lui a même pas encore pardonnée depuis bientôt trente ans; mais la jeunesse, impatiente d'un enseignement plus libéral, y vit la lueur d'un nouvel avenir. Trois élèves de l'École des beaux-arts, Gréterin, Toudouze et Lassus, tous trois réunis aujourd'hui dans la mort, comme ils l'étaient alors et l'ont été durant leur vie dans une commune pensée, offrirent à M. H. Labrouste, arrivant de Rome et confus de tant d'honneur, d'ouvrir un atelier pour remplacer celui de nous ne savons plus quelle nullité académique et professorale.

Libre, avec son nouveau professeur, de donner à ses travaux la direction qui

lui plairait, Lassus s'appliqua dès lors à l'étude des monuments français. Il commença, en 1833, par exposer celle du palais des Tuileries, tel qu'il avait dû sortir des mains de Philibert Delorme. La liste civile en fit l'acquisition pour ne point s'en servir, et l'on accorda une médaille de 3e classe à l'auteur. Depuis ce moment, celui-ci se tourna vers les édifices de la période ogivale pour ne plus les abandonner. Un projet de restauration de la Sainte-Chapelle lui valut, en 1835, une médaille de 2e classe. Le réfectoire du prieuré de Saint-Martin-des-Champs, aujourd'hui bibliothèque du Conservatoire des arts et métiers, l'occupa ensuite jusqu'à l'année 1837, où, avec M. Gréterin, son condisciple, il fut nommé architecte de l'église Saint-Séverin. Il ajouta à la façade occidentale de cette église la porte de Saint-Pierre-aux-Bœufs, que l'on venait de démolir dans la Cité.

En 1838, il présida aux restaurations de Saint-Germain-l'Auxerrois rendu au culte, d'abord comme inspecteur de M. Godde, le mutilateur de toutes les églises de Paris, puis enfin seul.

C'est là que, pour la première fois, l'on vit rétablir des autels, des grilles et des stalles réellement inspirés par les modèles que le moyen âge avait laissés; c'est là aussi que l'on recommença à peindre sur le mur des chapelles, soit les sujets légendaires de la vie des saints sous le vocable desquels elles étaient placées, soit de simples décorations, seule pratique rationnelle heureusement suivie partout aujourd'hui. C'est pour Saint-Germain-l'Auxerrois enfin que fut fabriqué le premier vitrail légendaire, qui, rentrant dans les conditions de la peinture sur verre, telle que le xiiie siècle l'avait comprise et pratiquée, contrastait singulièrement avec ces tableaux affreux que la manufacture de Sèvres fabriquait alors, au grand contentement de la liste civile. Ce vitrail de la Passion, trop important pour l'histoire du rétablissement de la peinture sur verre pour que nous ne nommions pas tous ceux qui y ont concouru, fut composé par Lassus et M. Didron d'après ceux de la Sainte-Chapelle. M. Steinheil, sur leurs indications, en dessina le carton; M. Rebouleau le peignit et le fit cuire dans un four bâti exprès; enfin le curé de Saint-Germain-l'Auxerrois, M. l'abbé Demerson, se chargea des frais de cet heureux essai. De telle sorte que l'on peut dire que la restauration de Saint-Germain-l'Auxerrois, tout incomplète qu'elle soit, fut la première école où se formèrent les sculpteurs, les peintres verriers, les forgerons, les peintres décorateurs, les menuisiers et les architectes qui se livrent aujourd'hui à la pratique de l'architecture ogivale.

Parmi tant de travaux, Lassus n'avait point assez oublié ses premières études classiques pour ne pas obtenir, en 1841, une médaille d'or dans le trop célèbre concours pour le tombeau de l'Empereur.

Enfin, en 1843, Lassus, atteignant le but auquel doit aspirer tout artiste, put réaliser sa propre pensée dans une œuvre nouvelle, au lieu de s'asservir à suivre celle des autres dans des restaurations.

L'église Saint-Nicolas de Nantes, dont la construction avait déjà été projetée par Piel, architecte, mort à Rome, en 1841, sous l'habit dominicain, fut la première œuvre de Lassus, celle qui marqua la voie qu'il allait suivre sans faiblesse.

Il y avait déjà été précédé, depuis deux années environ, par M. Barthélemy, qui bâtissait l'église de Bon-Secours, près Rouen, en style du XIIIe siècle. En Angleterre, depuis longtemps, on élevait des constructions civiles et religieuses en style ogival; mais le style adopté était celui du XVe siècle, maigre, maniéré, souvent irrationnel et toujours coûteux. En France, au contraire, les architectes et les archéologues qui se mirent en tête du mouvement de retour sérieux vers l'architecture du moyen âge eurent le bon esprit de s'attacher aux monuments de l'époque qui s'étend depuis Philippe-Auguste jusqu'après saint Louis. Les édifices romans antérieurs, malgré leur importance, leur ont semblé des essais dont le développement complet ne s'est fait voir qu'au XIIIe siècle. Les édifices des XIVe et XVe siècles, malgré leur richesse et la science des constructeurs qui les ont élevés, leur ont semblé des œuvres de décadence où le métier remplace l'inspiration, où l'ornement cache l'œuvre et l'écrase. Confiné dans cette période qui a vu élever Notre-Dame de Paris, les cathédrales de Chartres, de Reims et d'Amiens, la Sainte-Chapelle du Palais, Lassus inclina surtout vers les types plus sévères créés sous Philippe-Auguste. Notre-Dame de Paris, dont il fut nommé architecte en collaboration avec M. Viollet-le-Duc, en 1845, à la suite d'un concours, et Notre-Dame de Chartres, où il réédifia le *clocher neuf*, et qui lui fut confiée avec la cathédrale du Mans en 1848, furent ses modèles. Aussi, ayant été chargé, en 1848, de construire la nef de la cathédrale de Moulins, dont le chœur seul existait, il n'hésita pas à adopter pour cette nef le style ogival primaire, bien que le chœur appartînt au style tertiaire.

En 1849, la retraite de M. Duban le laissa seul à la tête de la restauration de la Sainte-Chapelle du Palais, dont il était l'inspecteur avec M. Viollet-

le-Duc. C'est à lui que l'on doit cette restauration tout entière, qui est un chef-d'œuvre, depuis l'éclatant revêtement des murs jusqu'à la flèche élégante qui couronne si heureusement cette châsse gigantesque élevée par saint Louis pour renfermer des reliques rapportées de la terre sainte.

Au point où était parvenu Lassus, les travaux amènent les travaux; et quoiqu'il élaborât longtemps son idée avant de la mettre complétement au jour, son activité, activité dont on ne voyait que les résultats, savait satisfaire aux œuvres multiples qui vinrent l'assaillir. En 1849, il fut chargé de bâtir, en collaboration avec M. Esmonnot, l'église Saint-Nicolas de Moulins, édifice plus important encore que Saint-Nicolas de Nantes, avec ses trois nefs et les deux tours de sa façade. En 1853, il construisit l'église Saint-Pierre de Dijon, d'une architecture très-simple et de dimensions peu importantes. Enfin, en 1854, outre la restauration de Notre-Dame de Dijon, celle de Notre-Dame de Châlons-sur-Marne, dont il rétablit l'une des flèches en plomb, outre celle de l'église de Saint-Aignan (Loir-et-Cher), il éleva l'église de Belleville, noble monument ogival, vigoureux et solide, dont la nef est de proportions excellentes, et la façade un vrai chef-d'œuvre par l'ajustement des flèches sur les tours qui l'accompagnent. Six monastères l'avaient choisi pour leur architecte. Pour celui de la Visitation, rue d'Enfer, il avait élevé un dôme roman à la rencontre de trois nefs qui rayonnent autour de ce point culminant et central qui abrite l'autel, puis dressé une chaire charmante. Pour le couvent des Oiseaux, rue de Sèvres, il avait fait faire une galerie, des stalles et une chaire. Puis il construisait, préparait ou projetait ceux de la Visitation à Montereau, près Montreuil-sous-Bois; de l'ordre de Saint-Maur, à Paris, à Montluçon et à Aurillac, lorsque la mort est venue l'arrêter au milieu de tant de travaux divers.

Parmi les œuvres d'orfévrerie ou de bronze dont il donna les modèles, nous citerons surtout la châsse de sainte Radegonde, ornée d'émaux champlevés, de bas-reliefs et de ciselures; un chandelier roman, modelé par M. Geoffroy Dechaume, qui est l'imitation la plus parfaite que nous connaissions des fontes de bronze du XIIe siècle, et une couronne de lumière pour le couvent des Oiseaux.

Livré presque exclusivement à l'architecture religieuse, Lassus ne put guère s'occuper des constructions civiles. Nous citerons cependant : une maison rue Taitbout, à l'angle de la rue de Provence; une maison de campagne dans le style de Louis XIII pour M. Prosper Tourneux, à Maisons-Laffitte; et l'hôtel du

prince Soltykoff, avenue Montaigne. Dans la maison de la rue Taitbout, Lassus essaya d'approprier les formes et les ornements du xiii^e siècle aux constructions civiles et urbaines. Si les boutiques ont fait perdre tout caractère à la base de cette construction, on retrouve dans les étages supérieurs le style et les formes du xiii^e siècle, avec trop de sobriété peut-être dans l'ornementation; mais la porte d'entrée, avec les colonnes engagées qui l'accompagnent, les fleurs dans la gorge de la moulure qui la circonscrit, l'imposte garni d'une grille en fer forgé qui la surmonte, est un chef-d'œuvre d'élégance et de grâce.

L'hôtel du prince Soltykoff, élevé vers 1848, destiné surtout à contenir une des plus belles collections qui existent en objets du moyen âge et de la renaissance, construit en brique et pierre, appartient au style du xv^e siècle. Très-remarquable, surtout du côté du jardin, il renferme une salle voûtée magnifique, formée de deux nefs qui reposent sur des colonnes centrales.

Les distinctions et les honneurs n'avaient point fait défaut à Lassus, et la croix de la Légion d'honneur, qu'il avait certes bien méritée, était venue, en 1850, le récompenser de ses travaux. Mais ce qu'il y recherchait surtout, c'était le moyen de propager et de faire triompher ses doctrines. Entreprenant sans être agressif, et surtout persévérant, il menait à bien les choses qu'il avait entreprises, et l'un de ses plus beaux triomphes fut d'avoir fait à peu près isoler la Sainte-Chapelle, que l'aile sud de la cour du Palais de Justice englobait dans ses constructions. Dès l'année 1837, le comité des arts et monuments l'avait chargé de diriger la partie graphique de la monographie de la cathédrale de Chartres, publiée par le ministère de l'instruction publique, et ce fut seulement en 1849 qu'il fit partie du comité désorganisé ou réorganisé en 1848, non pour la dernière fois. Nommé, en 1855, membre de la commission chargée de concourir, sous la présidence du Directeur de l'Imprimerie impériale, à la publication de l'*Imitation de Jésus-Christ*, que cet établissement devait envoyer à l'Exposition universelle, Lassus ne prit point son mandat pour une sinécure, et le remplit avec le zèle qu'il apportait à toutes les missions qui lui étaient confiées.

Un des chefs de l'école dite *gothique*, Lassus possédait cette facilité d'abord, cette bienveillance naturelle, cette aménité dans le commandement, qui attirent et retiennent. Chez lui, le prosélytisme était instinctif; le cœur et l'intelligence avaient été d'accord à comprendre que, pour former des aides intéressés au succès des entreprises toutes nouvelles où ils concouraient, que, pour

créer des ouvriers capables de retrouver des procédés tombés en désuétude, il fallait n'épargner ni soins, ni conseils, ni encouragements, et laisser à chacun sa part d'initiative, tout en marchant vers un même but, la restauration des arts et de la technologie du moyen âge.

Avec lui, comme avec les architectes ou les artistes ses collaborateurs, les agences établies auprès de chaque monument à restaurer ou à bâtir étaient moins une administration qu'une famille, où chacun apportait sa science, sa bonne volonté ou son expérience. Non pas que nous voulions attribuer ce caractère de bienveillance générale à la seule influence du style ogival : notre fanatisme ne va pas jusque-là; mais nous croyons qu'il est le trait commun à toute œuvre qui commence. Il naît de la pensée qui anime solidairement tous ceux qui s'y associent; cette pensée, c'est le triomphe de la doctrine.

Cette doctrine, pour Lassus, était la prééminence du style ogival sur le style antique, et sa parfaite appropriation, en attendant mieux, aux édifices religieux.

Ainsi, au conseil des bâtiments civils où il siégea quelques années, il ménageait peu les prédilections de ses collègues pour un style qui ne lui causait que répulsion dans les imitations qu'on en fait de nos jours, et défendait vigoureusement ses préférences. La lutte pour le triomphe de ses idées lui a souvent fait prendre la plume, et c'est dans le recueil des *Annales archéologiques*, fondé en 1844 par M. Didron, qu'il faut aller chercher les articles de doctrine qu'il publia sur l'architecture ogivale.

Dès le commencement de cette revue, à laquelle il n'a cessé de concourir comme rédacteur ou dessinateur, Lassus combattit avec une haute raison cette prétention que possède l'école classique d'imiter les temples antiques avec d'autres matériaux, sous un autre climat, pour une autre civilisation et une autre religion que celles dont ces temples sont les muets témoins. Il prouva, par exemple, que l'église de la Madeleine, construction antique en apparence, n'était, dans son essence et son ossature nécessaire et cachée, qu'une église ogivale, et se moqua avec raison du prétendu rationalisme de ses adversaires. Aux ordres antiques, qu'on lui jetait à la tête, il opposa cette loi des édifices de la période ogivale, loi qu'il avait trouvée, d'après laquelle l'homme aurait servi de module ou plutôt d'échelle à toute la construction. La découverte de cette loi, qui fait le plus grand honneur à la sagacité de sa réflexion, sera un de ses principaux titres dans l'histoire des polémiques qu'a soulevées le

retour à l'art du moyen âge, et nous avons tenu à insérer les passages de l'article où elle fut énoncée pour la première fois, dans les considérations dont Lassus a fait précéder son étude sur l'Album de Villard de Honnecourt.

En dehors de ces articles de polémique, Lassus préparait depuis longtemps la publication de cet Album, et, après avoir amassé, classé et coordonné ses matériaux, il allait résumer les pensées de toute sa vie, émettre ses théories sur l'architecture et son enseignement, commenter l'œuvre d'un architecte du XIIIe siècle, de ce siècle dont il avait plus qu'aucun autre aidé à restaurer le style, avec toute l'expérience acquise par de nombreux et importants travaux. La rédaction était commencée lorsque la mort est venue l'arrêter en chemin.

C'est à ce moment précis de sa vie, où il n'avait plus qu'à jouir et à recueillir, que cet homme, jusque-là heureux de vivre et de lutter, sentit comme le dégoût du succès. Lui qui sans cesse relevait et reconfortait les autres, il eut à son tour besoin d'être soutenu et encouragé. Une maladie du foie s'était emparée de lui, elle avait altéré la sérénité joyeuse de son caractère. Lorsqu'il voulut aller demander à Vichy la salutaire influence de ses eaux, il était trop tard : Lassus y mourut le 15 juillet 1857, le jour même de son arrivée. Il sentait un grand soulagement à ses douleurs, il croyait renaître à la santé, lorsqu'un épanchement interne l'enlevait à l'art, à ses amis et à sa famille, que ne consolera point la grande place qu'il occupera dans l'histoire de l'art contemporain.

Chargé par la famille de Lassus de mettre au jour son œuvre inachevée, il a fallu me pénétrer de l'esprit de l'homme pour ne point mutiler sa pensée, et pour la mettre au jour telle qu'il l'eût exposée lui-même. J'y ai travaillé avec un pieux respect pour sa mémoire, cherchant dans ses notes, dans les souvenirs de sa conversation et ceux de ses amis, dans ses écrits; quand notes et souvenirs faisaient défaut, le développement des idées qu'il avait tantôt rédigées, tantôt laissées à l'état de simple indication, espèce de *mise en place* qu'il dessinait à grands traits. Procédant toujours d'après le même principe, qu'il eût en main la plume de l'écrivain ou le crayon de l'architecte, il traçait un plan, puis, les divisions principales étant fixées, il donnait à chacune sa forme définitive, tantôt à celle-ci, tantôt à celle-là, suivant les inspirations de l'heure et de la fantaisie. J'ai pensé qu'il ne déplairait pas au public de connaître Lassus dans ses ébauches, et j'ai préféré, là surtout où la

polémique de circonstance prenait une place plus importante et présentait un caractère moins général d'utilité, montrer son œuvre telle qu'il l'avait laissée. J'ai préféré, enfin, rester en deçà plutôt que d'aller au delà, m'attachant surtout à ne rien omettre de ce qu'il voulait dire, mais aussi à ne rien ajouter à ce qu'il voulait publier. J'ai voulu n'être désavoué en son nom par aucun de ceux qui l'avaient connu le plus intimement, et, tout en me tenant prêt à défendre ses doctrines, que j'avais depuis longtemps épousées, je suis prêt aussi à reconnaître les fautes que mon insuffisance a pu introduire dans ce livre posthume de l'artiste éminent dont je n'ai pas craint de publier l'œuvre.

<p align="right">Alfred DARCEL.</p>

PRÉFACE.

En publiant ce manuscrit, cet album de voyage de l'un de nos grands architectes du XIIIe siècle, nous pouvions certainement nous renfermer dans des considérations purement archéologiques, qui eussent déjà présenté un vif intérêt. Ce parti était le plus sage, le moins compromettant, sans aucun doute. Mais nous, que l'on a publiquement désigné comme le plus audacieux porte-bannière de l'art gothique[1]; nous, qui sommes fier d'avoir pu contribuer à ce grand mouvement de retour vers notre art national, nous ne pouvons abandonner sans lâcheté la cause à laquelle nous nous sommes voué, surtout lorsque l'opposition, recrutée dans tous les rangs, semble vouloir tenter un suprême effort, et nous jette le gant de la manière la plus audacieuse, en déclarant que le moyen âge est la honte de l'humanité.

Nous le savons, le succès de notre cause est trop assuré pour qu'il y ait rien à craindre de ces tardifs et inutiles efforts; mais, ne fût-ce que pour encourager les timides et arrêter certaines défections inexplicables, nous ne pouvons garder le silence devant les insultes de ces quelques écrivains qui, fous d'orgueil ou aveuglés par les passions politiques, osent s'attaquer, pauvres nains, à ces œuvres colossales du génie humain, à ces merveilleux édifices qui font et feront encore longtemps la gloire de notre pays.

[1] Le journal *le National*.

Évidemment tous ces efforts de pygmées ne peuvent rien contre l'immense mouvement qui s'est produit de nos jours, et les misérables raisons invoquées par des ignorants ou des aveugles volontaires ne mériteraient aucune réponse; mais comment contenir son indignation? Nous ne l'essayerons même pas et nous le disons hautement. Ce qu'il y a d'humiliant pour le pays, ce qui nous semble véritablement honteux, c'est de voir des Français renier notre art national et le vouer au mépris; c'est d'entendre des gens, aussi étrangers aux règles de l'art qu'à celles de la construction, nous parler avec la dernière impudence de l'incapacité des artistes merveilleux auxquels nous devons ces admirables édifices qui s'élèvent sur tous les points de la France, prodiges de science que nos plus grands artistes oseraient à peine imiter.

Mais ce n'est pas tout : il faut savoir que ces mêmes hommes, plus vandales que les démolisseurs de 93, car eux n'avaient point appris à connaître et à apprécier ce qu'ils renversaient, songent de sang-froid à la possibilité d'une destruction complète de ces monuments, qui les embarrassent par leur importance. A la vérité, il faut convenir qu'une telle quantité de chefs-d'œuvre produits par le moyen âge devient un argument sans réplique contre ceux qui tentent de flétrir cette époque de notre histoire; aussi n'hésitent-ils pas à se dire : « Les cathédrales pèsent trop dans la balance, nous les supprimons. » Aveu précieux et naïf, surtout lorsqu'il vient de gens arrivés à proclamer que l'art est toujours l'expression de la société à laquelle il correspond.

Eh bien, démolisseurs sortis de toutes les écoles, vandales de tous les régimes, si prodigues d'insultes que vous soyez envers l'art gothique, uniquement parce qu'il représente à vos yeux la civilisation chrétienne, nous vous comprenons du moins, et nous ne pouvons nier la logique de votre conduite; mais ce qui nous semble véritablement inouï, c'est de trouver dans vos rangs des partisans zélés

du christianisme, des gens qui se posent même comme ses défenseurs, et nous prouvent ainsi qu'ils ne soupçonnent même pas la portée de nos attaques.

Quant à vous, il est bien évident que, sous peine d'inconséquence et de folie, vous devez inévitablement déployer toutes vos ressources, toute votre énergie pour nous écraser et pour démontrer que l'art gothique, sorti de la civilisation chrétienne, porte l'empreinte irrécusable de l'ignorance et de la barbarie la plus révoltante. La tâche n'est pas facile, sans doute, mais vous n'avez pas le choix, il vous faut ou l'accomplir ou succomber.

Prouvez donc, si vous le pouvez, et tâchez d'être précis, positifs, sérieux surtout, car, vous le comprenez bien, nous ne pourrions nous contenter de quelque misérable plaisanterie; et il ne vous suffira pas, pour nous convaincre, de comparer une cathédrale à un boiteux armé de ses béquilles : cela peut être fort spirituel, nous ne le contestons pas, mais ce que nous voulons, ce sont des raisons sérieuses et des preuves convaincantes.

Or voyez, vous, historiens qui nous montrez dans la renaissance *l'art et la raison réconciliés*, vous ne vous êtes pas même aperçus que toutes les églises de cette époque sont armées de ces fameuses béquilles, et que cela tient uniquement, non pas au style de l'édifice, mais à une donnée mathématique inévitable. Grâce à votre ignorance des lois de la construction, vous ne vous en êtes pas même doutés : l'*arc-boutant* qui vous irrite, qui vous exaspère presque autant que l'ogive, n'appartient pas plus au gothique qu'à un autre style : c'est là simplement une nécessité de toute construction voûtée, ayant des bas-côtés et une grande nef éclairée par en haut. Aussi les retrouvez-vous à Saint-Eustache comme à Saint-Roch, à Saint-Sulpice comme à Saint-Nicolas-du-Chardonnet. Seulement, dans ces derniers monuments, l'arc-boutant, courbé à contre-sens, produit l'effet le plus détestable : voilà la seule différence. Quand on songe que ce fameux argu-

ment des béquilles ou des étais doit être considéré comme le plus puissant, le plus terrible de tous ceux invoqués contre le gothique depuis Quatremère de Quincy, quelle opinion doit-on avoir du reste?

Après cela, que voulez-vous répondre à ce critique qui vient vous dire du ton le plus grave : « Évidemment le gothique n'est plus de « notre temps, il n'est plus de nos mœurs ; en conséquence, il ne « nous reste plus qu'une seule chose à faire, c'est d'imiter Sainte-« Marie-Majeure ? » A cet autre qui honnit la sculpture gothique, et affirme en même temps qu'elle a servi de type à l'art de la Restauration ? Que faire devant des adversaires qui raisonnent ainsi, ou qui sont ignorants à ce point?

Aussi n'est-ce pas dans le but de les convaincre que nous croyons devoir continuer la lutte, mais parce que nous avons l'espoir d'éclairer sur une grande question, celle de l'enseignement, ces jeunes générations d'élèves qui viennent tous les ans s'engloutir par centaines dans ce gouffre béant de l'École des beaux-arts pour en sortir au bout de quelques années ayant perdu toute originalité, toute valeur personnelle, et modelés tous invariablement sur le même patron.

Victime comme eux, et pendant trop longtemps, de l'enseignement officiel, nous avons eu trop de peine à briser les entraves dans lesquelles il nous avait emprisonné, pour ne pas considérer comme un acte de probité, comme un devoir de conscience de les avertir et de leur révéler les dangers dont ils sont entourés.

C'est pour cela que nous attaquerons de front l'enseignement académique, enseignement sans base, sans principes sérieux, et qui se trouve par cela même dans l'impuissance la plus absolue de servir de guide au milieu de la tourmente et de l'anarchie dont l'art nous offre aujourd'hui l'étrange spectacle.

Convaincu de plus de cette vérité, que l'art doit toujours être l'expression de la société, nous reconnaîtrons que l'état d'anarchie dont nous venons de parler doit être considéré comme la conséquence

rigoureuse de la passion d'examen et d'analyse qui forme l'un des caractères les plus saillants de notre époque.

Nous montrerons les différentes écoles qui se disputent le terrain, subissant toutes la même loi, et obéissant toutes à ce besoin impérieux d'une étude sérieuse des formes antérieures, soit de l'art antique, soit de l'art gothique, ou de tout autre.

Enfin, il nous faudra bien constater que cette admiration, ce retour et cette recherche ardente des plus belles formes de l'art doivent être considérés comme la preuve la plus éclatante du profond dégoût inspiré par un enseignement qui, ne s'appuyant ni sur la raison, ni sur la pratique, consiste uniquement dans la transmission de quelques recettes empiriques et de certaines règles conventionnelles.

Arrivé à ce point, et après avoir définitivement constaté la nullité absolue de l'enseignement académique, il ne nous restera plus qu'à rechercher sur quelles bases il conviendrait de s'appuyer pour réaliser avec certitude une sérieuse et importante réforme de cet enseignement, réforme qui peut seule nous conduire à une véritable régénération de l'art.

Mais d'abord, pour en finir avec toutes les rêveries des songe-creux et toutes les utopies qui se produisent sans cesse, nous commencerons par démontrer l'impossibilité complète de la création d'un art nouveau, ainsi que l'absurdité de toute tentative ayant pour but le mélange de formes empruntées à des arts différents; après quoi nous arriverons à cette importante conclusion que, sous peine de rester frappé d'une stérilité absolue, l'enseignement de nos écoles, émanant d'une seule et même source, devra avant tout présenter ce caractère d'unité sans lequel il n'y a pas d'art possible.

La question ainsi posée, nous serons naturellement conduit à reconnaître qu'il faut en finir avec cette fausse imitation de l'antique, stéréotypée dans tous nos monuments modernes, et même qu'il importe au plus haut degré de reléguer l'étude sérieuse de cet art

dans le domaine de l'archéologie, pour la remplacer par celle infiniment plus logique et plus utile de notre art national, de l'art gothique.

Cette opinion, que nous n'avons pas craint de proclamer hardiment depuis longtemps, nous la soutiendrons de nouveau et nous l'appuierons de preuves évidentes et incontestables. Maintenant, pour répondre à ceux qui se sont hâtés de travestir notre pensée, nous répéterons ce que nous avons déjà dit : c'est que jamais nous n'avons admis et que nous n'admettrons jamais *les copies serviles*, quelles qu'elles soient, pas plus du gothique que de l'antique; c'est qu'à nos yeux l'artiste cesserait de mériter ce titre, du moment qu'il se résignerait à ne faire que de serviles reproductions. Ce que nous voulons, c'est que l'artiste s'inspire de notre art national, c'est qu'il en comprenne bien le caractère et l'esprit; en un mot, c'est qu'il apprenne à exprimer sa pensée en restant fidèle aux principes et aux règles de cet art, qui est le nôtre et dont nous devons être fiers.

Ces considérations, fort sérieuses nous le reconnaissons, nous ramènent naturellement au livre de Villard de Honnecourt; elles expliquent même le véritable but d'utilité que nous nous sommes proposé en entreprenant la publication du manuscrit qu'il a laissé. Car, bien que cet œuvre du célèbre architecte du XIIIe siècle ne soit qu'un simple album de voyage, l'habileté des dessins et la variété des objets qu'il contient permettent cependant d'apprécier l'étendue des connaissances théoriques et pratiques de ces grands artistes qui ont élevé nos admirables cathédrales.

Déjà l'attention des savants a été vivement attirée sur ce livre par une notice très-remarquable de M. J. Quicherat sur l'album de Villard de Honnecourt; et il est bien certain qu'en lisant cet intéressant travail on reste frappé de la sagacité du savant professeur d'archéologie de l'École des chartes. Aussi, quant à nous, partageons-nous complétement toutes ses opinions, et adoptons-nous entièrement ses conclu-

sions ingénieuses; seulement, comme M. J. Quicherat n'a pu faire graver que quelques feuillets du manuscrit, nous avons voulu le publier tout entier, et nous avons considéré comme de la plus grande importance de le reproduire avec l'exactitude la plus scrupuleuse.

Nous avons été admirablement secondé dans ce travail par un de nos élèves, un jeune artiste plein d'avenir et de talent, M. Leroy, malheureusement enlevé par la mort bien peu de temps après avoir terminé les remarquables fac-simile dont se compose cet ouvrage.

En parcourant ce manuscrit, en voyageant avec notre architecte, soit en France, soit à l'étranger, nous avons été frappé de l'intérêt qui pourrait résulter de la comparaison des croquis de Villard de Honnecourt avec des dessins exacts des monuments représentés dans l'album du XIIIe siècle. Nous avons donc complété dans ce sens le manuscrit de Villard de Honnecourt, toutes les fois que la chose nous a été possible, c'est-à-dire lorsque les monuments étaient encore debout ou qu'il en restait des dessins.

Du reste, la persistance de nos recherches a été souvent couronnée de succès : ainsi, et grâce à l'extrême obligeance de M. le maréchal Vaillant, nous avons pu retrouver le plan-relief fort intéressant de la cathédrale de Cambrai, dont le chœur avait évidemment été construit par Villard de Honnecourt. Ce modèle, fort bien exécuté, faisait partie des reliefs de places fortes enlevés par les alliés en 1816; il se trouve aujourd'hui dans l'un des musées de Berlin, où M. Schnaase a eu la complaisance de nous en faire exécuter une copie des plus exactes.

Nous devons aussi à M. le comte de Montalembert de bien curieux renseignements sur la disposition des églises de l'ordre de Cîteaux; à MM. S. H. Parker, Willis et Schnaase d'intéressants détails sur les églises de cet ordre en Angleterre et en Allemagne; à M. Henszlman des notes importantes sur les églises gothiques de la Hongrie.

En outre, sur les indications de M. l'abbé Denis, nous sommes

parvenu à retrouver, dans les archives de Melun, un plan fort intéressant de l'ancienne église de Saint-Faron de Meaux, dont il ne reste plus une seule pierre debout.

Enfin, sur la demande de l'un de nos amis, M. Félix Tourneux, le Conseil d'État de Lausanne s'est empressé de faire échafauder la façade du transsept méridional de la cathédrale, afin que l'architecte pût en mesurer la rosace et nous en envoyer un dessin exact. Ce procédé nous a touché d'autant plus, que nous avons la certitude du peu de succès qu'eût obtenu une semblable demande adressée à l'une quelconque de nos administrations.

En résumé, cet ouvrage se compose de deux parties : la première comprend des considérations générales sur l'architecture et son enseignement; la seconde se compose d'une étude sur Villard de Honnecourt; des fac-simile de toutes les feuilles du manuscrit, avec le commentaire du texte; des planches comparatives exécutées d'après les monuments; enfin, d'un glossaire des termes employés dans le manuscrit.

CONSIDÉRATIONS

SUR

LA RENAISSANCE DE L'ART FRANÇAIS

AU XIX^e SIÈCLE.

I.

L'ART GOTHIQUE SORTI DU ROMAN.

Sans vouloir rechercher l'origine des monuments chrétiens qui ont précédé en France ceux de la période gothique, il faut reconnaître que l'architecture romaine a exercé une grande influence sur leurs commencements. Les premières églises ne furent que des basiliques antiques, ou les grandes salles qui, dans les thermes, étaient comme elles terminées par une abside.

D'un côté, les chrétiens dans les basiliques substituèrent à la plate-bande l'arc reposant directement sur les colonnes, puis la voûte à la toiture apparente qui couvrait la nef et les bas-côtés; de telle sorte qu'en suivant pas à pas les transformations imposées par les nécessités du culte et les exigences de la construction, on arrive graduellement de la ba-

silique à un seul étage, où les Romains rendaient la justice, à l'église romane, que de nombreux étages annoncent au loin, où le culte peut déployer toutes ses pompes, en même temps qu'il y trouve la satisfaction de presque tous ses besoins. D'un autre côté, les grandes salles voûtées des thermes avec leurs points d'appui colossaux donnèrent naissance, au vi{e} siècle, à Sainte-Sophie de Constantinople, d'où sont dérivées toutes les églises à coupoles, dites églises byzantines.

L'art romain s'est donc bifurqué, et a donné naissance à un double courant, le courant roman et le courant byzantin. Le premier s'étendit sur toute la France, le second sur le Périgord et quelques provinces voisines. Nous lui devons l'église de Saint-Front de Périgueux, dont Saint-Marc de Venise est le type, comme Saint-Front servit lui-même de modèle aux églises à coupoles qui s'élevèrent autour de lui. Si ces églises sont exclusivement byzantines, d'un autre côté on ne peut méconnaître que l'ornementation orientale n'ait laissé des traces sur des monuments qui, par leur plan et leur construction, sont exclusivement romans.

De même que l'étude des églises antérieures au style gothique amène à reconnaître une filiation directe entre elles et les basiliques ou les salles des thermes, de même l'examen des premières églises gothiques montre que celles-ci sont issues des églises romanes. C'est la construction des voûtes qui, après avoir nécessité de nombreux et d'infructueux essais, a conduit à les établir sur quatre nervures saillantes reportant leur poussée sur quatre points d'appui maintenus par des arcs-boutants. De là dérive toute l'économie de l'architecture gothique, et non de la forme de l'arc aigu qui n'est, pour ainsi dire, qu'un accident de construction. L'unique emploi de cet arc est de diminuer la poussée horizontale des voûtes, et de donner plus de force aux points d'appui; un monument gothique pourrait donc être en plein cintre. C'est à cause de ce rôle secondaire de l'ogive, que nous n'appelons point ogivale l'architecture qui a régné depuis la fin du xiie siècle jusqu'au commencement du xvie, et que nous conservons l'expression d'architecture gothique, dont le principal mérite est de n'avoir aucun sens, tout en servant pour tous à désigner l'architecture qui a régné pendant une certaine période du moyen âge.

ORIGINE FRANÇAISE DE L'ART GOTHIQUE; SON FOYER DANS L'ÎLE DE FRANCE.

Il est oiseux de discuter sur l'origine de l'ogive en tant que forme. L'ogive était employée en Orient et dans le Midi dès le XII^e siècle, ainsi qu'on le voit à la cathédrale de Pise. On trouve l'arc ogive employé dans les grandes portées en même temps que l'arc plein cintre pour les petites ouvertures. C'est l'expression d'un besoin, et non une affaire de système, et l'influence orientale ne fut pour rien dans cette introduction accidentelle de l'ogive dans les édifices occidentaux. Ainsi l'église de l'abbaye de Saint-Jean-de-Cole, en Périgord, bien que bâtie de 1086 à 1099, est un monument à coupoles où l'ogive domine, tandis que c'est le plein cintre dans les autres églises à coupoles de la même époque. Le Midi était trop soumis à la tradition romaine pour que les formes qui en étaient comme le symbole n'y persistassent point plus longtemps que partout ailleurs. Mais, en étudiant les églises voûtées du centre de la France, on arrive à trouver à la fois et presque à la même époque les voûtes des nefs contrebutées par des demi-voûtes en berceau qui s'élèvent sur les bas-côtés, première tentative pour leur donner de la stabilité; puis la véritable voûte gothique, bâtie sur quatre nervures saillantes qui reportent la poussée aux quatre angles, sur des appuis maintenus et fortifiés par des arcs-boutants.

«Dans le second tiers du XII^e siècle les arcs deviennent toujours plus «aigus, et il naît une nombreuse famille d'édifices qui sont à la fois «romans et ogivaux, et qu'une prédominance presque insaisissable de «l'un ou de l'autre style nous fait nommer de l'un ou l'autre nom. En un «mot, on peut former non pas une mais cent séries d'édifices commen-«çant toutes à l'Abbaye-aux-Hommes de Caen, et aboutissant à la cathé-«drale de Reims, sans qu'il soit possible de les couper et de fixer nettement «la limite des deux styles.

«De là, suivant nous, la preuve invincible que l'architecture religieuse «est une, et que toute tentative pour isoler l'art ogival et lui chercher «une origine orientale est inutile et manque de fondement. Si la tran-«sition est universelle et instantanée, c'est que l'art ogival n'a d'autre

« patrie que l'Europe occidentale, et si elle est restreinte à un pays, à
« une province, c'est que ce pays, cette province ont seuls donné nais-
« sance au style ogival, quoiqu'il ait été plus tard universalisé.

« C'est dans la France du nord, dans la France française, dans le
« noyau de la monarchie dont Paris est le centre géographique, et qui ne
« comprend ni la Flandre wallonne, ni la Lorraine et l'Alsace germa-
« nique, ni la celtique et sauvage Bretagne, ni les nombreuses provinces
« de la langue d'Oc, que l'art ogival a été longuement enfanté[1]. »

Ailleurs, le style ogival arrive tout formé, quelquefois mal compris
dans ses parties essentielles, et il se substitue au style roman sans tran-
sition, sans tâtonnements, quand le style roman ne vit pas à côté de lui
et en même temps que lui. Ainsi à Cologne, tandis qu'on élevait la ca-
thédrale dans le style ogival le plus pur, on imitait le style roman égale-
ment pur de Saint-Géréon. « Enfin les portails de Saint-Denis et de
« Chartres, bâtis l'un en 1140 par Suger, l'autre en 1145 par le concours
« d'associations populaires; les chœurs de Saint-Germain-des-Prés et de
« Notre-Dame de Paris, consacrés, l'un en 1163, l'autre en 1181; enfin,
« l'abside de la cathédrale de Soissons, achevée, d'après une inscription
« authentique, en 1212, sont des constructions ogivales à date certaine,
« auxquelles il est impossible de rien opposer de semblable et d'aussi
« avancé comme style dans aucun autre pays[2]. »

CARACTÈRES QUI DISTINGUENT LE STYLE GOTHIQUE; SES PRINCIPES. — PROPORTION HUMAINE; VARIÉTÉ DES FORMES. — SENTIMENT DE LA SCULPTURE, PEINTURE, VITRAUX, ORFÉVRERIE, ÉMAUX, SERRURERIE.

Ceux qui dénient aux architectes gothiques le mérite d'avoir créé un
art reconnaissent toutefois que, pendant le XIII^e siècle, le système de
construction est partout le même, et que les églises de cette époque
présentent une certaine unité de style rarement rencontrée dans les
églises de l'époque antérieure; malgré cet aveu ils ne sont pas convaincus

[1] Félix de Verneilh, *Origine française de l'architecture ogivale; Annales archéologiques* de Didron, t. II, p. 133 et *passim*. — [2] Félix de Verneilh, même article.

que l'architecture gothique ait jamais été basée sur aucun principe fixe et déterminé; ils croient au contraire que si elle eut un système, mais unique et absolu, ce fut celui de la liberté illimitée[1].

Voyons quels ont été les principes dans lesquels se sont maintenus ces architectes qui n'auraient eu d'autre loi que leur fantaisie, d'autres entraves que celles imposées par la nécessité de faire tenir debout les amas de matériaux qu'ils élevaient sans ordre et au hasard..... tout en se maintenant dans une certaine unité de style.

Le premier caractère distinctif de l'architecture gothique consiste en ceci, que la construction étant réduite à ses éléments nécessaires, tout ce qui est inutile à la stabilité de l'édifice n'est qu'un remplissage pouvant être supprimé sans que la bâtisse en souffre immédiatement. Ce remplissage est indispensable toutefois pour protéger cette ossature contre les intempéries, et, à plus forte raison, les hommes et les choses que l'édifice doit contenir, car sans lui il n'existerait pas. L'élément indispensable, ce qu'on peut appeler l'élément typique, se compose de quatre supports, de six arcs saillants pour les relier à leur sommet, et de quatre massifs pour recevoir la poussée de ces arcs. C'est ce qui forme la travée d'un édifice à voûtes d'arêtes. Si cet élément est isolé, comme il l'est sur trois côtés aux porches de Saint-Urbain de Troyes, le massif résistant est oblique et placé suivant la diagonale qui est la résultante des poussées tant des arcs doubleaux et des arcs formerets que des arcs ogives. Si l'on a une série d'éléments juxtaposés, les arcs formerets se contre-butent les uns les autres, et le massif résistant est opposé aux arcs doubleaux; la résultante de la poussée des arcs ogives des deux travées adjacentes, qui tombent deux à deux sur le même point d'appui, doit suivre la direction de l'arc doubleau, car ils sont symétriquement placés par rapport à lui. Si les supports sont isolés, comme les piliers d'une église à trois nefs, le massif est rejeté en dehors de l'édifice, il est le contre-fort qui reçoit la poussée au moyen de l'arc-boutant. Les arcs sont recouverts d'une voûte dont ils forment les nervures, et l'intervalle compris entre les supports et l'arc formeret qui les relie peut être rempli par un mur ou par une fenêtre,

[1] M. Léon Vaudoyer.

peu importe, pourvu que l'intérieur soit protégé contre les pluies et le vent[1]. Toute l'architecture gothique est là, et, à l'aide de ce principe, toute complication apparente disparaît pour faire place à des éléments groupés suivant un ordre et une logique admirables.

Une des conséquences de ce principe est l'élasticité de la construction. Les voûtes peuvent jouer sur les nervures qui ne font que les supporter, sans être solidaires avec elles. Les arcs des fenêtres ou les arcs de décharge étant extradossés, les remplissages qu'ils supportent peuvent se tasser et glisser sur eux sans les entraîner dans leur mouvement et occasionner de fissures. Les arcs n'ayant point de clef, mais étant fermés par deux voussoirs juxtaposés, chaque côté de l'arc peut glisser sur l'autre sans crainte de rupture. Les arcs-boutants s'appuient sur les murs qu'ils contre-butent, mais ne sont point engagés dans la maçonnerie, afin de pouvoir se relever sans se rompre si les voûtes éprouvent quelque mouvement, tandis qu'un massif élevé au-dessus du contre-fort qui en soutient le pied augmente par son poids la résistance qu'il offre au renversement.

Mais ces détails, qui témoignent de l'habileté des constructeurs, ne suffisent pas à rendre compte du sentiment d'harmonie qui se dégage des édifices gothiques. C'est que ces constructeurs si habiles obéissaient à une loi de proportion dont ils ne se sont jamais départis[2].

« Voyons un peu quelle est la loi de la proportion antique. Il suffit de
« comparer entre eux quelques-uns des monuments païens pour recon-
« naître qu'ils sont tous invariablement soumis, dans leur ensemble comme
« dans leurs parties, à la proportion relative. En d'autres termes, l'art
« antique n'a pas égard à la dimension réelle : que le monument y soit
« grand ou petit, c'est toujours la proportion relative qui détermine les

[1] Viollet-le-Duc, *Constructions des édifices religieux en France; Annales archéologiques*, t. II. — *Dictionnaire raisonné d'architecture*.

[2] Lassus n'ayant laissé aucune note sur cette théorie de la *proportion humaine* qu'il a le premier signalée dans les monuments gothiques, j'ai cru devoir transcrire une partie de l'article où il la développe pour la première fois, en 1844, dans les *Annales archéologiques*. Cette théorie fait trop d'honneur à la sagacité de son auteur et à son esprit d'analyse pour que je n'aie pas voulu la signaler autrement que par le simple énoncé laissé par Lassus dans son plan de préface. (A. D.)

« rapports des différentes parties. De sorte que le petit monument n'est
« qu'une réduction du grand, qui, lui-même, peut être considéré comme
« une exagération du petit; or, en architecture, ce principe est radicale-
« ment faux et subversif. Voyons-en les conséquences.

« Dans les monuments grecs, le défaut est moins sensible, parce qu'ils
« se renferment tous à peu près dans les mêmes dimensions. Mais que
« dire de Saint-Pierre de Rome, ce type immense de l'exagération du
« principe suivi de la proportion antique? N'est-ce pas là le comble de
« l'absurde : amonceler des carrières de pierres, enfouir des trésors im-
« menses d'or, de temps et de talent, et tout cela pour arriver à faire un
« monument dont il est impossible d'apprécier les prodigieuses dimen-
« sions, et dont le mérite consiste à ne pas paraître ce qu'il est. Mais,
« disent les admirateurs de Saint-Pierre, cela tient justement à l'exacti-
« tude des proportions. Le bel avantage, en vérité! Nous disons, nous,
« cela tient à ce que le principe est faux, cela tient à ce que le monument
« est en disproportion avec l'homme, cela tient enfin à ce qu'il est fait
« pour des géants.

« L'influence fatale de ce principe vicieux, vous la retrouverez ici dans
« tous nos monuments. Est-il rien de plus choquant que la disproportion
« de la Madeleine avec tout ce qui l'entoure? A quoi bon faire des statues
« de trois ou quatre mètres pour qu'elles paraissent n'en avoir qu'un ou
« deux? Cependant, dites-vous, il est certain que le monument paraît
« grand. A quoi nous répondons, ce n'est pas le monument qui paraît
« grand, mais les maisons voisines qui semblent écrasées et trop petites.
« Comment imaginer que ce temple soit destiné aux mêmes hommes qui
« mangent, boivent, travaillent, vivent enfin dans ces maisons dont chaque
« étage n'a pas la hauteur d'un chapiteau? C'est seulement cet objet
« étranger qui sert de terme de comparaison. Supposez l'église de la Ma-
« deleine complétement isolée, et il deviendra tout à fait impossible d'en
« apprécier les dimensions. Est-ce que les Pyramides, ces monuments les
« plus grands du monde, paraissent grandes dans le désert? Telle est la
« conséquence du principe de la proportion antique; c'est le résultat de
« l'absence d'une unité comparative inhérente au monument même.

« Maintenant, cherchez quel est le principe de la proportion gothique !
« Voyez, examinez toutes nos cathédrales, toutes nos églises : partout
« vous pourrez constater l'application de la même loi fixe, invariable,
« celle de la proportion humaine substituée à la proportion relative. Que
« le monument soit grand, qu'il soit petit, partout et toujours vous re-
« trouverez la conséquence du même principe. Au XIIIe siècle, par exemple,
« les bases, les chapiteaux, les colonnettes, les meneaux, les nervures,
« enfin tous les détails sont exactement les mêmes, et dans la cathédrale
« et dans la simple église de campagne, et cela parce que dans tous ces
« monuments l'homme seul sert toujours d'unité, et que l'homme, lui,
« ne peut se grandir ni se diminuer. Vraiment, il faut être aveuglé pour
« ne pas être frappé de la grandeur de ce principe si vrai, si juste, qui
« fait que nos cathédrales paraissent grandes parce qu'elles sont grandes,
« que nos chapelles paraissent petites lorsqu'elles sont petites, enfin que
« tous nos monuments donnent rigoureusement, mathématiquement, l'idée
« de ce qu'ils sont réellement. Nous demandons si ce n'est pas là du vé-
« ritable rationalisme.

« Nous admettons bien que sur deux dessins faits d'après le même objet
« le plus petit puisse donner de cet objet l'idée la plus grande ; car cela
« tient précisément à ce que le dessin n'est qu'une image, à ce qu'il est
« impossible de voir, de toucher la chose représentée. Mais, en architec-
« ture, la proportion doit avoir un terme fixe, une unité invariable, ser-
« vant à juger la dimension réelle, et ce terme, cette unité, c'est l'homme !
« Voilà ce que les artistes du moyen âge ont admirablement compris, et
« ont compris les premiers[1]. »

On a voulu trouver un principe mystérieux et résultant de l'essence
même des nombres dans l'architecture gothique, mais sans aucun fon-
dement. Dans l'architecture, en général, on peut dire que les règles géo-
métriques ont dû exister à toutes les époques, et qu'elles doivent se
retrouver dans toutes les formes de cet art. Le tracé à la règle et au com-
pas est ici une des conditions absolues de l'exécution pour l'ouvrier qui,
lui, ne peut faire des à peu près. Ainsi les mille capricieux enroulements

[1] Lassus, *De l'art et de l'archéologie; Annales archéologiques*, t. II, p. 201 et *passim*.

du style arabe comme les découpures du xvᵉ siècle ne sont que le résultat de combinaisons géométriques, pour lesquelles il y a des règles mathématiques que l'on confond avec les principes éternels de l'art. Ces règles ne sont que le moyen fourni à l'ouvrier pour l'exécution, mais elles se renferment dans ces étroites limites, et c'est un tort que de leur faire jouer un rôle plus important en les étendant à tout, comme font Boisserée et Cesariano, celui-ci dans son édition de Vitruve.

Le corollaire de la loi de la proportion humaine, c'est que les architectes gothiques augmentent le nombre des membres de leur architecture au lieu d'augmenter leurs dimensions. La colonne s'allonge ou se raccourcit, mais sa base et son chapiteau restent les mêmes. Elle augmente de diamètre sans qu'ils varient en hauteur.

Dans un arc, le nombre des voussures augmentera avec la charge qu'il doit supporter, et non la dimension des voussoirs. Il pourra y avoir un plus grand nombre de moulures sur ces arcs, mais chaque partie de ces moulures restera la même. Les meneaux des fenêtres augmenteront en nombre avec la grandeur de celles-ci. Une plus grande quantité d'éléments entrera dans la composition des balustrades qui garnissent la naissance des combles, suivant qu'elles seront plus longues, mais leur hauteur ne variera pas et restera celle nécessaire pour le but qu'elles sont destinées à atteindre[1]. Cette loi, pas plus que celle du module antique, n'a la rigueur mathématique d'une formule algébrique, mais l'élasticité inhérente à toute œuvre où le goût doit intervenir. Les dimensions des

[1] Il existe une construction où cette loi a été méconnue autant qu'il était possible à un architecte gothique de s'en affranchir : c'est celle du chœur et des transsepts de l'église de Norrey, bâtie à la fin du xiiiᵉ siècle, entre Caen et Bayeux, aux frais de l'abbaye de Saint-Ouen de Rouen dont elle dépendait. Lorsque l'on en regarde les coupes et les élévations, dans le tome Iᵉʳ de la *Statistique monumentale du Calvados*, de M. de Caumont, l'on pense à une cathédrale, avec son chœur entouré d'un déambulatoire, ses chapelles absidales, et sa galerie haute, tant les appuis sont nombreux et disposés pour recevoir une grande charge, tant les voussoirs des arcades sont nombreux et chargés de moulures multipliées. Mais, si l'on entre dans le monument, si on le mesure surtout, on reste étonné de l'exiguïté de ses dimensions. C'est évidemment une réduction à l'échelle du plan d'un édifice plus considérable, qui, dans l'exécution, est restée, par ses bases et ses chapiteaux, fidèle à la loi de la proportion humaine, niée et affirmée tout ensemble, et rendue par cela seul plus évidente encore. (A. D.)

éléments architectoniques se meuvent donc dans certaines limites, qui sont celles des matériaux employés dans la construction. Aussi chaque pierre porte son ornement, et ceux-ci ne dissimulent point la construction, mais l'accusent au contraire, et lui donnent l'échelle de proportion qui manque à l'architecture antique.

Cette ornementation repose sur le principe de la variété dans l'unité, qui s'est substitué à celui de l'unité dans l'uniformité appliqué pendant toute l'antiquité. « Il suffit d'examiner un temple antique pour reconnaître « que la continuité la plus parfaite, l'égalité la plus complète règnent dans « toutes les bases, dans tous les chapiteaux, dans toutes les moulures, « dans toutes les sculptures, partout enfin. Au contraire, le principe de « la décoration gothique est toujours la variété dans l'unité; la similitude « des masses avec la liberté la plus franche et la plus entière dans le dé- « tail. De là ce plaisir que l'on éprouve en parcourant, en examinant, en « disséquant nos monuments, dont l'unité nous frappe tout d'abord, et « dont cependant chaque partie et chaque détail nous présentent une « combinaison nouvelle, une disposition aussi ingénieuse qu'inattendue, « et dans lesquels chaque pas nous procure le plaisir d'une découverte[1]. »

SCULPTURE.

La sculpture romane montre les produits naturels de la végétation à l'état naissant, tandis que la sculpture du xve siècle imite la végétation flétrie. Le xiiie siècle montre la végétation dans toute sa force et sa maturité.....

Peinture, — Vitraux, — Orfévrerie, — Émaux, — Serrurerie[2].

[1] Lassus, *De l'art et de l'archéologie.*

[2] Je laisse ici sans développement l'étude de ces différents arts, que Lassus avait l'intention d'examiner plus en détail. Il eût certainement démontré qu'un même respect pour les qualités de la matière a conduit à la forme et à l'ornementation de tous leurs produits au moyen âge; il eût fait ressortir l'harmonieux ensemble que donne cette unité de principe aux édifices et au mobilier destiné à les orner; mais il s'est contenté d'énoncer leurs titres, et je n'ai point voulu courir le risque de substituer ma pensée à la sienne. (A. D.)

SUPÉRIORITÉ DE L'ART GOTHIQUE SUR L'ART GREC ET SUR L'ART ROMAN [1].

L'architecture grecque est faite pour n'avoir qu'un étage, ou du moins ne peut supporter une charge.

L'architecture romaine peut supporter une charge à l'aide de l'arcade, mais cette force est mal comprise.

L'architecture gothique peut supporter une charge; le rôle de l'arcade est compris. Cette architecture, avec laquelle, disent MM. Baltard et Lequeux, il est impossible d'obtenir de la solidité, est, par son système, plus forte et plus solide que l'architecture grecque et que l'architecture romaine. — Solution du problème des grandes constructions avec de petits matériaux, du plus grand effet possible avec les plus petits moyens.

L'architecture romane elle-même est supérieure à l'architecture romaine qu'elle remplace, car elle en améliore la construction. — L'archi-

[1] Cette supériorité, que Lassus reconnaissait à l'art du moyen âge sur ceux qui l'ont précédé, doit s'entendre surtout par rapport à la science et au développement de la construction. Il est évident, en effet, que les architectes du moyen âge ont eu des problèmes bien plus complexes à résoudre que ceux de l'antiquité grecque et latine. Quelque goût et quelque soin que les Grecs aient apportés dans les proportions et l'exécution de leurs temples, on ne peut disconvenir que leurs constructions ne soient tout à fait élémentaires, et que l'équilibre de l'architrave reposant sur ses deux colonnes n'ait été plus facile à réaliser que l'équilibre d'une voûte d'arêtes reposant sur des appuis minces et isolés. Il faut donc ici séparer la question d'esthétique de la question de science, les architectes grecs et les architectes gothiques ayant d'ailleurs, les uns et les autres, manifesté par la forme de leurs édifices la méthode dont ils avaient usé pour les élever. Le mérite de la construction rationnelle étant égal de part et d'autre, il faut en faire abstraction pour ne considérer que la question scientifique, comme on retranche les quantités égales des deux termes d'une équation. Ces deux questions semblent, au contraire, devoir être rapprochées si l'on compare l'art grec ou l'art gothique avec l'art romain; car celui-ci, usant de l'arcade sans en comprendre le rôle, la combine avec la plate-bande, comme dans la façade de ses amphithéâtres, diminue l'effet de l'architrave en ne lui donnant aucune raison d'être, et rapetisse l'arcade en l'emprisonnant entre des colonnes qui ne supportent rien et une corniche inutile.

Ce n'est point sans raison que je fais ces réserves, et que je restreins dans ces limites la proposition énoncée par Lassus. Toutes les fois qu'il lui arrive de parler des monuments grecs, il leur rend un éclatant témoignage d'admiration, et ceux qui les ont bâtis sont pour lui « des « artistes si éminents, doués d'une si grande jus- « tesse d'esprit, d'une si grande délicatesse de « sentiment, » que le classique le plus exclusif n'en parlerait pas autrement. (A. D.)

tecture romane pose directement l'arcade sur les colonnes, et rompt ainsi avec la tradition romaine qui, s'asservissant aux formes grecques, avait emprisonné l'arcade dans la plate-bande. Cependant l'art roman semble encore asservi aux ordres superposés, quand sur l'abaque des colonnes monostyles des nefs il élève des colonnes qui montent jusqu'à la naissance de la voûte pour en supporter les nervures. En imaginant le pilier formé d'un faisceau de colonnes qui partent de fond, l'art gothique a fait disparaître tout semblant de tradition. — L'arcade romaine, dans les édifices comme les amphithéâtres, est amoindrie par l'élément typique du temple grec qui la domine. Son rôle semble être celui d'une cloison destinée à garnir l'intervalle compris entre les colonnes et l'architrave. D'un autre côté, ces colonnes engagées, cette architrave supportée par l'arc n'ont aucune raison d'être, et sont inutiles. Les ordres superposés n'ont aucune liaison entre eux, et chaque étage ferait un ensemble complet, pourrait s'isoler de celui qu'il supporte, et par qui il est supporté, sans que rien troublât l'harmonie de l'édifice. Les Romains n'ont réellement appliqué l'arc avec supériorité que dans leurs travaux d'utilité publique et les salles de leurs thermes; mais il est permis de reconnaître plus de solidité que de hardiesse dans le Pont du Gard, et, qu'à part la grandeur, les salles des thermes n'ont de valeur d'art que par les revêtements qui dissimulent la masse des points d'appui. — L'architecture romane peut résoudre le problème de la stabilité des voûtes : elle n'est que le début de l'architecture gothique, dont la plus belle époque est le XIIIe siècle. — Peu importe que cet art n'ait duré qu'un siècle à peine, tandis que celui qui l'a précédé s'est prolongé depuis le VIe siècle, époque de la construction de Sainte-Sophie, jusqu'au milieu du XIIe siècle, c'est-à-dire pendant une période de cinq à six cents ans. La grandeur d'une époque ne se mesure point par la place qu'elle occupe dans la durée des âges, mais par les vestiges qu'elle laisse dans l'histoire de l'art et dans celle de l'humanité. D'ailleurs *l'art romain christianisé*, ainsi que l'appelle M. Nicolas, n'a point été identique à lui-même, ni pendant le temps qu'il a duré, ni dans les différentes contrées à la même époque.

Pour certains auteurs, l'art gothique est une décadence de l'art roman :

tel est M. Vaudoyer. Il trouve inférieurs en habileté, aux architectes romans, les architectes gothiques, auxquels il reproche même leur ignorance de la construction; aux œuvres desquels il préfère de beaucoup, envisagées de ce point de vue particulier, Sainte-Sophie de Constantinople et Sainte-Marie-des-Fleurs de Florence. Il nie même que l'architecture du xiiie siècle ait complétement réussi à se constituer comme art, car elle ne lui semble pas avoir jamais eu de règles[1]. Étant inhabiles, les architectes du xiiie siècle lui semblent avoir manqué de hardiesse, car ils n'ont fait que suivre le plan tracé par les architectes du xiie siècle. Il suffit d'énoncer ces propositions pour en montrer l'inanité, car si les églises romanes tiennent debout, elles le doivent aux travaux de consolidation que les architectes des siècles suivants y ont faits. Si la théorie des voûtes et des constructions gothiques ne réussit point à convaincre de l'habileté de leurs architectes, un simple détail devra y suffire : c'est le soin apporté à l'écoulement et au rejet des eaux loin de l'édifice. Partout les canaux sont à découvert et soumis à une surveillance facile. Ainsi dans les édifices les plus compliqués, comme les églises à trois nefs, les chenaux des grands combles se déversent dans les conduits qui descendent le long de l'échine des arcs-boutants, puis les eaux sont lancées au loin par les gargouilles placées sur la face des contre-forts, tandis que d'autres gargouilles reçoivent et rejettent les eaux des combles des bas-côtés. De plus, toutes les moulures extérieures sont protégées par un membre saillant garni d'un coupe-larmes destiné à rejeter les eaux au loin, sans les laisser baver le long des membres inférieurs, comme le font les moulures antiques.

Si l'on compare maintenant, non plus le système de construction, mais celui de l'ornementation adoptée dans les temples antiques et dans les églises gothiques; si l'on oppose, par exemple, la cathédrale de Chartres au Parthénon, on est forcé de reconnaître que l'avantage reste encore à l'édifice gothique. Il n'est point question ici de la diversité qui résulte, soit

[1] Ces règles, Lassus les a indiquées plus haut. Du reste, M. L. Vaudoyer semble les avoir méconnues ou ignorées lorsque, dans sa restauration du réfectoire de Saint-Martin-des-Champs, il a fait peindre par M. Gérome des figures colossales dans les rosaces aveugles des pignons.

à l'extérieur, soit à l'intérieur, de la différence du mode de construction adopté, car l'ornementation intérieure d'un temple antique n'existe qu'à l'état de placage, tandis que dans une église elle procède de la construction elle-même, et, pour l'extérieur, les systèmes sont tellement dissemblables qu'il n'y a pas de rapprochement possible. Mais examinons la disposition de la statuaire sur les deux édifices, en laissant de côté la supériorité du dogme chrétien sur les croyances du paganisme, en réduisant les termes de la comparaison à une simple question d'unité. Au Parthénon, la sculpture iconographique couvre les deux frontons, les métopes, et règne le long de la frise des murs de la cella, en arrière des colonnes du péribole. Nous admirerons autant que personne au monde les fragments conservés au Musée britannique, mais nous nous demanderons par quoi la création d'Athènes se relie aux métopes, et comment ces bas-reliefs, isolés les uns des autres, séparés par les triglyphes, peuvent former un ensemble qui représente le combat des Athéniens et des Amazones, des Lapithes et des Centaures. Il y a des groupes admirables, nous en convenons, mais rien que des groupes, et pas de pensée qui les coordonne pour former un ensemble logique et un. Les panathénées, plus remarquables à notre avis que les métopes, sont invisibles à la place qu'elles occupent. Dans la théogonie antique, une fois que le vieux Saturne a créé ses enfants, ceux de ses enfants qu'il n'a point dévorés vivent indépendants les uns des autres. Il y a bien douze dieux supérieurs, et une infinité de demi-dieux, avec un peuple de divinités inférieures, mais l'égalité, l'anarchie et la discorde règnent parmi toutes ces personnifications des forces de la nature ou des penchants de l'âme[1]. Il n'y a point de hiérarchie entre eux et, partant, point d'unité possible. Aussi dans le Parthénon ce sont des parties admirables que l'on trouve, mais point d'ensemble. Examinons les dix-huit cent quatorze figures qui décorent les façades de la cathédrale de Chartres.

« Ces dix-huit cent quatorze figures s'ordonnent d'une façon merveil-
« leuse; elles forment un poëme dont chaque statue équivaut à un vers,

[1] Ces idées d'anarchie dans la religion et la statuaire des païens, de hiérarchie dans la religion et dans l'art des chrétiens, ont été développées pour la première fois par M. Didron dans les *Annales archéologiques* de 1847, t. VI, p. 35-38.

« à une strophe, à une tirade; un poëme qui embrasse l'histoire religieuse
« de l'univers depuis sa naissance jusqu'à sa mort.

« Aucun art, pas même l'art grec, n'est plus discipliné que notre
« art national, cet art qui a mis en pratique les lois des unités bien plus
« despotiquement que les autres arts venus avant ou après lui, car l'u-
« nité, dans la plastique chrétienne, est morale et matérielle tout à la
« fois.

« Ainsi, à Chartres, ce poëme en quatre chants, ou, pour mieux dire,
« ce cycle épique en quatre branches, s'ouvre par la création du monde,
« depuis le moment où Dieu sort du repos pour créer le ciel et la
« terre, jusqu'à celui ou Adam et Ève, coupables de désobéissance, sont
« chassés du paradis terrestre et achèvent leur vie dans les larmes et le
« travail.

......« Mais cet homme qui a péché dans Adam, et qui, dans lui,
« est condamné aux douleurs du corps et à la mort de l'âme, peut se rache-
« ter par le travail : de là le sculpteur chrétien prit occasion de sculpter
« un calendrier de pierre avec tous les travaux de la campagne, un cathé-
« chisme industriel avec les travaux de la ville, et, pour les occupations
« intellectuelles, un manuel des arts libéraux.

« Il ne suffit pas que l'homme travaille, il faut encore qu'il fasse un bon
« usage de sa force musculaire et de sa capacité intellectuelle. Dès lors
« la religion a dû clouer aux porches de Notre-Dame de Chartres cent
« quarante-huit statues représentant toutes les vertus qu'il faut embrasser,
« tous les vices qu'il faut terrasser.

« Maintenant que l'homme est créé, qu'il sait travailler et se conduire,
« que d'une main il prend le Travail pour appui, de l'autre la Vertu pour
« guide, il peut vivre et faire son histoire; il arrivera au but à point nommé.
« Il va donc reprendre sa carrière, de la création au jugement dernier. Le
« reste de la statuaire est donc destiné à représenter l'histoire du monde,
« depuis Adam et Ève, que nous avons laissés bêchant et filant hors du
« paradis, jusqu'à la fin des siècles. En effet, le sculpteur inspiré a deviné,
« les prophètes et l'Apocalypse en main, ce que deviendrait l'humanité
« bien après que lui, pauvre homme, n'existerait plus.

« Cette statuaire est donc bien, dans toute l'ampleur du mot, l'image « et le miroir de l'univers, comme on disait au moyen âge [1]. »

En même temps que le maître de l'œuvre concevait ce poëme dont nous venons de transcrire, en l'écourtant, la brillante analyse, il coordonnait les personnages qui devaient le composer, de façon que chacun eût sa place assignée suivant sa hiérarchie dans l'ordre de la nature. De Dieu aux différents chœurs des anges, des anges aux patriarches, des patriarches aux saints, des saints aux simples pécheurs, des hommes aux bêtes et des bêtes aux corps inanimés, tout se tient, tout se lie : les travaux, les arts libéraux de l'année, et les signes du zodiaque qui les règlent ainsi que les saisons, sont sculptés aux soubassements; les saints, ou les patriarches ou les apôtres, dans l'ébrasement des portes; sur le tympan, Dieu dans sa gloire, ou couronnant sa mère, ou jugeant le monde, et dans les voussoirs, le chœur des anges. Tel est l'ensemble que présente la façade d'une église gothique, distribué autour de ses portes, ensemble qui se développe à l'intérieur dans les peintures des verrières.

INFLUENCE DE L'ART GOTHIQUE À L'ÉTRANGER.

Cette influence de l'art français s'exerçait par les étrangers qui venaient étudier en France, et par les artistes français qui voyageaient à l'étranger, où ils étaient quelquefois appelés. Le nombre des étrangers qui fréquentaient les écoles de Paris est attesté par le nombre des colléges qui avaient été élevés pour les recevoir, et par le nom de *nations* que l'on avait donné aux écoliers du nord, du sud, de l'est et de l'ouest de Paris. Si les architectes clercs, vivant dans leur couvent, pouvaient s'y instruire de la pratique de l'architecture, il est certain, d'après le style uniforme présenté par toutes les abbayes d'un même ordre, que ces architectes devaient aller de monastère en monastère, et s'instruire dans leur art en instruisant les autres. Plus tard, au xiiie siècle, lorsque les architectes furent des laïques, auxquels les corporations et les évêques confiaient,

[1] Didron, *Rapport à M. de Salvandy, ministre de l'instruction publique, sur la monographie de la cathédrale de Chartres*; Paris, 1839.

les uns, les constructions de leurs cathédrales, les autres, celles de leurs églises, les voyages durent être un des moyens naturels d'instruction, nécessaires pour compléter celle reçue du maître pendant la construction d'un édifice. Chargés seulement de la direction, moyennant un traitement fixe, les maîtres de l'œuvre pouvaient conduire plusieurs entreprises à la fois; et l'on voit quelquefois des abbayes emprunter leurs architectes aux cathédrales[1]. Dans ces déplacements ils étudiaient, comme on le fait aujourd'hui, les monuments, et il en est certains, comme Saint-Gilles et le Pont du Gard, qui étaient l'objet d'un pèlerinage spécial, ainsi que le prouvent les usages actuels des compagnons maçons et les nombreux signes de métier qu'on y rencontre, comme des truelles, des marteaux et des équerres. Si le second de ces monuments semble avoir laissé peu de traces dans les constructions contemporaines[2], les nombreuses *vis Saint-Gilles* qui s'enroulent dans les tours des églises sont un souvenir du premier. L'album de Villard de Honnecourt est une preuve de ces voyages, car il est, pour ainsi dire, un itinéraire indiquant des stations à Laon, à Reims, à Chartres, à Lausanne et en Hongrie.

Les architectes aimaient à se faire représenter sur les monuments qu'ils construisaient : ainsi à la cathédrale de Bâle on voit deux architectes qui confèrent ensemble, et une curieuse inscription, faisant allusion aux églises terrestres qu'ils bâtissent, dit que la Jérusalem céleste est bâtie de pierres vivantes. Un architecte est représenté sur les stalles de Poitiers, sur une console de Vendôme, sur une clef de voûte à Semur, en Auxois; et il est bien peu de miniatures qui ne montrent l'architecte recevant directement les ordres du fondateur, roi, prince ou évêque, de l'édifice dont on rappelle la construction.

A Strasbourg, la maison de l'œuvre logeait les maîtres chargés de la construction de la cathédrale, et servait de lieu de réunion.

Enfin, les inscriptions et les effigies tumulaires montrent en quelle estime les architectes étaient tenus par ceux dont ils avaient construit les églises.

[1] A. Deville, *Histoire des architectes de la cathédrale de Rouen.*

[2] Un aqueduc du XIIIe siècle, construit tout à fait sur les données du moyen âge, existe à Coutances, et serait bien digne de sortir de l'oubli où le laissent les archéologues. (A. D.)

Pour montrer l'influence que l'art français exerça à l'étranger, il suffirait de considérer l'état des arts au xiiie siècle en France et dans les différents pays qui l'environnent. En Italie, ce serait trop de dire que l'art n'existait pas, car, si infime qu'il soit, il végète toujours quelque part; mais Cimabué naissait à peine, et Jean de Pise n'avait pas encore sculpté la chaire de Saint-Jean (1260), que le portail sud de Notre-Dame de Paris était bâti et sculpté, en 1257, sous les ordres de Jean de Chelle, et sculpté de façon à rivaliser avec ce que l'antiquité nous a laissé de plus beau [1]. L'art français avait acquis tout son développement, ce qui indiquerait, à défaut de dates certaines, une longue pratique, lorsque l'Italie, où la rénovation commençait à peine, était encore livrée aux artistes grecs. La forme romane domine encore dans les édifices construits par Jean de Pise, tandis que le système ogival règne sans partage en France; et c'est de France, où, suivant le Dante, vivaient les plus excellents peintres de miniatures, que durent venir les constructeurs de Saint-François-d'Assise, le plus parfait monument gothique qui soit en Italie, et la plus remarquable de toutes les églises où le style français est plus ou moins altéré par le goût italien.

En Allemagne *le dôme* de Cologne, le prototype de toute l'architecture gothique, suivant M. Boisserée et les gens à la suite, n'est fondé qu'en 1248, lorsque la Sainte-Chapelle est achevée, lorsque la cathédrale d'Amiens est commencée depuis vingt-huit ans, et si bien commencée qu'elle sert de type pour la cathédrale de Cologne, ainsi que M. Félix de Verneilh [2] l'a prouvé sans conteste.

L'église de Wimpfen est bâtie *opere francigeno*, de 1263 à 1278; Matthieu d'Arras, et, après lui, Pierre de Boulogne, construisent celle de Prague de 1343 à 1386; nous verrons ce que Villard de Honnecourt alla

[1] Éméric David, dans ses remarques sur la *Storia della scultura* de Cicognara, appuie sur l'embarras où se trouve cet historien ignorant et aveugle pour tout ce qui n'est pas italien, lorsqu'il voit un si grand nombre d'artistes français et allemands en Italie au xiiie siècle. Je rappellerai, pour l'honneur de la sculpture du moyen âge, un passage où Ghiberti parle avec admiration d'un artiste de Cologne aussi excellent dans les têtes que dans le nu. (*Histoire de la sculpture française*, 1 vol. in-8°. Charpentier, Paris, 1853, p. 234.) (A. D.)

[2] Félix de Verneilh, *La cathédrale de Cologne; Annales archéologiques*, t. VIII, p. 225. avec figures et plans.

faire en Hongrie au xiii^e siècle, envoyé, peut-être, par les étudiants hongrois qui résidaient à Paris au collège Sainte-Marie, comme plus tard, vers 1284, les étudiants suédois envoyèrent un tailleur de pierres de Paris, Étienne Bonneuil, avec dix compagnons, pour construire la cathédrale d'Upsal.

L'Angleterre, qui a surtout un art de reflet, commença de meilleure heure que tous les autres peuples à adopter le style ogival. La cathédrale de Cantorbéry, dont l'histoire est écrite et datée pierre par pierre, pour ainsi dire, est le premier monument où l'ogive apparaisse se superposant au plein cintre. Mais, outre que la superposition se fait d'une manière brusque, sans les tâtonnements que l'on remarque dans l'Ile-de-France, c'est un architecte français, Guillaume de Sens, qui en construisit le chœur en 1181. Si la partie ogivale de la cathédrale de Cantorbéry rappelle celle de Sens, que Guillaume semble avoir prise pour type, la cathédrale de Lincoln, encore l'œuvre d'un Français, reproduit de 1195 à 1200 une église édifiée à Blois et commencée en 1138.

En Espagne, même influence, qui se prolonge jusqu'au xiv^e siècle, où des documents authentiques montrent des architectes français traversant les Pyrénées pour aller construire la cathédrale de Girone, comme ils avaient dû construire auparavant celle de Burgos, où tout est français, architecture et sculpture[1].

Enfin les croisés français transportent jusqu'en Orient leur architecture avec leur organisation sociale, et c'est le gothique d'Occident qui apparaît dans les châteaux et les églises construits dans le duché d'Athènes, à Jérusalem et à Byzance, par suite de la conquête.

[1] L. Dussieux, *Les artistes français à l'étranger*, 2^e édition, 1 vol. in-8°, chez Gide et J. Baudry, Paris, 1856 ; introduction, p. VIII et *passim*. — En empruntant ces renseignements à l'introduction remarquable de M. L. Dussieux, Lassus ne fait que reprendre en partie son bien, comme le constatent les notes de l'auteur, avec une louable franchise. (A. D.)

II.

DÉCADENCE DU STYLE GOTHIQUE, INVASION DU PAGANISME.
OPPOSITION SANS RÉSULTATS DE SAVONAROLE.

 La décadence du style gothique est de deux sortes : dans l'architecture et dans les arts. En architecture, la forme n'est plus l'expression des nécessités de la construction que l'ornementation déguise et envahit. Les arts du dessin, grâce à l'influence flamande qui nous arrivait par la Bourgogne, avaient perdu toute élévation, toute idée de style et de beauté, et étaient tombés dans le plus affreux réalisme.

 Pendant ce temps, que se passe-t-il en Italie? Tandis que les arts s'abaissent en France, ils s'y élèvent, se transforment, se développent, et arrivent à un degré de splendeur inouï depuis les grands siècles qui portent les noms de Périclès, d'Auguste et de saint Louis, de telle sorte qu'ils s'imposent, par leur supériorité même, au reste des nations.

 Voici qu'elles circonstances secondaires nous paraissent avoir aidé les artistes italiens dans leur retour vers l'antiquité.

 1472. Découverte de l'impression des gravures en creux, qui répandent les compositions des maîtres italiens.

 1467. François Colonna, dominicain de Venise, mort en 1510, écrit le *Songe de Poliphile,* imprimé en 1499.

 1473. Après l'envahissement de l'empire d'Orient par les Turcs, en 1453, les plus illustres personnages se réfugient en Italie, avec les débris de leurs grandes bibliothèques. Le palais du cardinal Bessarion, à Venise, devient le centre de réunion de tous les admirateurs de l'antiquité.

 1486. Première édition de Vitruve, à Rome.

 1495. Conquête de Naples par Charles VIII, aidé des princes italiens et des Vénitiens.

 1501. Conquêtes de Louis XII.

 1509. Après la bataille d'Agnadel, gagnée par Louis XII sur les

Vénitiens, ceux-ci sont en partie dépouillés de leurs richesses à notre profit.

1515. François Ier. Il appelle les Italiens pour achever et décorer les châteaux et les palais commencés par des architectes français. École de Fontainebleau. Moulages antiques.....

1521. Édition de Vitruve, par Cesariano.

1546. Première édition française du *Songe de Poliphile*[1]. Quatre édi-

[1] Pour expliquer le succès du *Songe de Poliphile*, et son influence sur le goût architectural, il est nécessaire de donner une courte analyse de ce roman, qui me semble être une allégorie du pèlerinage de la vie humaine, voilée sous les mythes du paganisme.

Colonna, un moine dominicain cependant, y peint son amour pour Lucrezia Lelia, nièce d'un évêque de Trévise, dont il cache le nom sous celui de Polia.

Après une nuit de fiévreuse insomnie, il s'endort au matin et se croit transporté dans une forêt profonde. L'ayant parcourue quelque temps, il se trouve à l'entrée d'un défilé étroit fermé par une porte magnifique. Il s'engage sous cette porte, et, après avoir erré dans les ténèbres de ce qu'il croit être le «très-saint aphrodyse,» il arrive dans une seconde vallée pleine d'enchantements où l'introduisent des nymphes, qui symbolisent les cinq sens. Conduit devant la reine, après avoir assisté à un banquet où sont accumulés tous les plaisirs des sens, il reçoit la bague de *Perplexité*, et, sous la conduite de la *Raison* et de la *Volonté*, il parcourt le palais de la reine, traverse le verger des *Richesses de la nature*, s'arrête devant la porte de la *Destinée*, qui donne accès à un labyrinthe, qui n'est autre que l'image de la vie. Ceux qui s'y engagent sont conduits dans une nacelle de station en station, sur des flots inégalement propices ou contraires, jusqu'à ce qu'enfin barque et voyageur soient engloutis dans le gouffre central. La *Raison* montre la connaissance de Dieu à Poliphile, et le conduit devant trois portes : celle de la gloire de Dieu ou de la religion; celle de la gloire du monde ou de la guerre; celle de la mère des amours. Malgré les remontrances de la *Raison*, le voyageur suit les suggestions de la *Volonté*, et pénètre par la troisième porte.

Là, accompagné d'une nymphe, qui n'est autre que Polia, notre voyageur voit défiler les triomphes d'Europe, de Léda, de Danaé, de Sémélé; le char de Bacchus et celui de Vertumne et de Pomone. La nymphe lui montre les hommes et les femmes qui ont été aimés d'amour par les dieux, le fait assister à un sacrifice en l'honneur de Priape, et le conduit au temple de la *Vie de la nature*. Là, «chacun suit son désir,» là, «chacun fait selon sa nature.» La prieure de ce temple sacrifie deux tourterelles à Vénus, fait boire de l'eau du puits sacré à Polia, qui devient amoureuse de Poliphile, et le couple purifié est conduit par l'Amour dans l'île de Cythère. Enchaînés au char de l'Amour par le *Doux aiguillon* et les *Noces*, conduits par la *Cohabitation*, réalités qui se cachent sous les noms grecs de nymphes gracieuses, ils arrivent à la fontaine de Vénus, où la déesse est cachée sous la courtine de la *Virginité*, que Poliphile déchire de la flèche d'or que lui donne la *Volupté*. L'Amour les perce d'une même flèche, Vénus les arrose de l'eau de son bain, et les congédie régénérés sous la garde de la *Constance*. Polia raconte aux nymphes comment, s'étant vouée à Diane, elle fut insensible à l'amour de Poliphile; comment, celui-ci étant mort de douleur dans le temple de la déesse, elle le ranima par ses caresses; comment Poliphile et elle furent chassés du temple; comment enfin, abandonnant Diane, elle se tourna vers Vénus. La prieure

tions de ce livre, qui eut une grande influence, se succèdent rapidement.

1565. Première édition de Vitruve par Bertin et Gordet; seconde par Jean Martin, en 1572 [1].

du temple de Vénus fait comparaître Poliphile et l'unit à Polia.

Après ces récits, les amants sont laissés seuls, lorsque Polia se dissipe en un baiser, et Poliphile se réveille, hélas! d'un si beau rêve.

Les romans antérieurs avaient déjà promené les amants dans le verger d'amour, et les allégories païennes s'étaient peu à peu infiltrées à travers les croyances chrétiennes dans la littérature des XIVe et XVe siècles; mais l'œuvre de Colonna était la première où l'antiquité païenne reparût avec toute la splendeur de l'architecture, le luxe des vaisselles d'or et d'argent et des pierres précieuses, les enchantements de ses fables et l'ivresse de son sensualisme raffiné; ou plutôt cette antiquité était l'idéal de la renaissance, un «rêve de bonheur» dans un monde où la formule phalanstérienne est déjà trouvée. Le paganisme y revit, et par ses triomphes, où la beauté est exaltée, et par ce culte de Vénus, et par les merveilles de l'art partout accumulées.

Aussi Poliphile, ou Colonna, car c'est tout un, ne voit pas un temple, une fontaine, une porte, un vase, un tombeau, qu'il ne les décrive avec un soin minutieux, n'en vante la matière, le travail, la proportion et la pensée.

«Si les fragmens de la saincte antiquité, dit-il, si les ruines, brisures, voire quasi la poudre «d'icelle, me donnent si grand contentement et «admiration, que seroit-ce s'ils étoient entiers?»

Dans ce livre, composé avant la première publication de Vitruve en Italie, bien qu'il ait été publié plus de quinze années après, mais traduit et publié en France vingt ans avant Vitruve, la théorie des ordres est exposée, ainsi que la règle qui fixe les dimensions d'un édifice d'après certaines données géométriques. Ces données résultent, pour une porte cintrée comprise entre des colonnes et une architrave, car c'est l'architecture romaine que Colonna connaît surtout, de la distance comprise entre les colonnes extrêmes. La hauteur d'une base lui donne son diamètre, et par suite les proportions de la colonne qu'elle supporte, du chapiteau, de l'architrave, de la frise et de la corniche. Dans la description du temple circulaire de la *Vie de la nature*, Colonna fait une sortie contre les gargouilles, qu'il remplace par des gouttières descendant dans l'intérieur des colonnes pour alimenter le puits sacré. Mais la voûte qui couvre l'édifice est à nervures, maintenue par des arcs-boutants qui portent sur des massifs décorés de colonnes placées en dehors du périmètre de l'édifice, et cela pour «donner moins d'épaisseur aux murs.» De telle sorte que, dans un livre qui doit aider au renversement de l'architecture gothique au profit de la «sainte antiquité,» l'auteur ne trouve rien de mieux à faire que de préconiser le système trouvé par ces gothiques que l'on écrase.

Au charme érotique répandu dans tout le livre venaient s'ajouter des gravures sur bois d'un dessin admirable, toutes inspirées par le sentiment païen et le culte de la forme, qui commentaient le texte et rendaient frappantes aux yeux les descriptions souvent confuses de l'auteur. De telle sorte que les récits lascifs; les descriptions enthousiastes d'un art idéal, en partie réalisé à la renaissance; les évocations des dieux de la fable, qui n'ont qu'un souci, celui d'aimer; le soin apporté à écarter toute image disgracieuse ou triste; la perfection des dessins joints au texte, tout assura un immense succès à la priapée du dominicain Colonna. (A. D.)

[1] PERSISTANCE DU STYLE GOTHIQUE EN ANGLETERRE ET EN ALLEMAGNE.

Je trouve dans les notes de Lassus deux lettres sur l'introduction de la renaissance en Angleterre

LA RENAISSANCE N'A AUCUN PRINCIPE, L'IMITATION EST SON SEUL MOBILE.

Tout en reconnaissant le goût manifesté par les artistes de la renaissance dans l'arrangement et dans la décoration des édifices qu'ils ont et en Allemagne trop importantes pour que je ne les transcrive pas. L'une est de M. J. H. Parker, d'Oxford, qui, en sa double qualité d'archéologue et de libraire, a rendu d'immenses services en Angleterre à la cause que nous défendons, en y aidant au retour vers l'architecture du XIII° siècle ; l'autre est de M. Schnaase.

« Oxford, 23 février 1853.

« Mon cher Monsieur Lassus,

« Je viens de recevoir votre lettre, au milieu de « mes nombreuses occupations, et j'y réponds de « suite pour être certain de le faire. Je commence « donc sans me donner le temps d'y réfléchir et de « chercher mes autorités, avec l'intention de vous « écrire plus tard, s'il m'arrive de me souvenir de « quelque détail oublié aujourd'hui.

« Notre style anglais de la renaissance est très-« laid et ne mérite pas le nom de style. Le chan-« gement a commencé chez nous sous notre « Henri VIII. On trouve des détails païens vers « 1520, spécialement dans les boiseries, comme « dans la chapelle magnifique et vraiment go-« thique du collége de Rin, à Cambridge. Le style « général des maisons et des monuments du temps « d'Élisabeth est un mélange bizarre du gothique « avec les détails du paganisme, les formes géné-« rales restant presque toujours gothiques ; cette « alliance persiste jusque sous le règne de Jacques I". « Nous avons une grande quantité de maisons de « cette époque, mais je n'en connais pas que l'on « puisse mettre en comparaison avec les beaux « monuments de la renaissance en France. Les « Anglais ont toujours beaucoup aimé le style go-« thique, qui a persévéré à Oxford jusqu'en 1620 « et même 1640. Si vous avez les *Memorials of* « *Oxford*, regardez les gravures de la chapelle « du collége de Wadham, les écoles publiques « et l'escalier de la halle du collége de *Christ* « *Church*, qui sont du XVII° siècle. Mais à Oxford « nous étions un peu en retard sur Londres et le « reste de l'Angleterre, c'est-à-dire que notre go-« thique valait un peu mieux. Après la restauration « de Charles II, en 1660, on a essayé de renouveler « le style gothique dans quelques églises de cam-« pagne, mais sans réussite remarquable. Il y eut « une nouvelle tentative, bizarre, mais intéres-« sante, en ce qu'elle montre le goût anglais, qui « eut lieu en 1720, au collége de *All Saints* à « Oxford.

« Les premiers monuments classiques qui mé-« ritent observation sont ceux bâtis par Inigo « Jones, sous Charles I", vers 1630, comme le « monument du palais à Whitehall.

« Les maisons du temps d'Élisabeth et de « Jacques I" sont très-nombreuses, souvent très-« grandes, très-pittoresques, avec un certain air « de magnificence, dont vous trouverez des vues « dans l'*Elizabethian architecture* de Richardson.

« Agréez l'assurance de mon estime profonde, « et, en attendant avec impatience votre ouvrage, « tout à vous.

« J. H. Parker. »

« Berlin, le 8 juin 1853.

« Mon cher Monsieur Lassus,

« Vous me demandez mon jugement sur la « renaissance en Allemagne. En 1842, au con-« grès scientifique de Strasbourg, j'ai fait à l'im-« promptu sur ce sujet un petit discours qui a

construits, on ne peut nier qu'ils n'aient souvent copié certaines formes dont ils ne comprenaient pas le but. Ainsi le pavillon de l'Horloge de la

« été imprimé dans les comptes rendus de ce con-
« grès. Nous n'étions pas en Allemagne aussi éloi-
« gnés qu'en Angleterre d'adopter la renaissance.
« L'Allemagne, dès le jour des Otton, avait montré
« du penchant pour l'étude de l'antiquité, et elle
« ne le désavouait pas au XVIᵉ siècle, où ses savants
« brillaient par l'étude de ses doctrines. Nos artistes
« se soumettaient donc aux principes de l'art ita-
« lien, nos peintres (Albert Durer, Holbein, etc.)
« aimaient à introduire dans leurs tableaux les
« formes de l'architecture italienne. Tous les tom-
« beaux de nos princes, que l'on voit dans nos
« églises, sont de ce style même dès la première
« moitié du XVIᵉ siècle; les constructions sont plus
« rares. A Strasbourg il existe, si je ne me trompe,
« un édifice public de la renaissance, des environs
« de 1550. Une maison particulière à Dantzig,
« sur les bords de la mer Baltique, exécutée avec
« un grand luxe, le château de l'électeur palatin
« à Heidelberg, une partie de la maison de ville
« de Cologne sont des exemples à peu près de
« l'année 1560.

« Viennent les églises des jésuites tout à fait
« exécutées dans le goût de la renaissance à Mu-
« nich, à Dusseldorf. On rencontre un mélange de
« formes gothiques et de la renaissance à Cologne
« dans une foule de palais et de maisons particu-
« lières.

« Partout la renaissance ne s'introduit point
« avec la même vigueur qu'en France. Il y avait
« plusieurs circonstances pour l'en empêcher. Pre-
« mièrement, le manque d'unité, et l'absence
« d'un prince qui, comme François Iᵉʳ, adoptât et
« protégeât de nouveau système avec un enthou-
« siasme et des ressources suffisantes. Seconde-
« ment, les questions religieuses qui occupent la
« nation et l'empêchent de se livrer aux impres-
« sions des arts. Il y avait aussi des raisons artis-
« tiques et architectoniques.

« Le système gothique de l'Allemagne s'était
« moins éloigné qu'en France des principes cons-

« titutifs de la renaissance. Les églises à trois nefs
« de hauteur égale, soutenues par des piliers cir-
« culaires ou octogones de forme assez simple, ne
« se soutenaient pas par l'effet des contre-forts,
« mais par la solidité de la muraille; elles présen-
« taient une unité plus simple, moins riche et
« moins pittoresque, mais grandiose après tout.
« Ce système, enrichi seulement par les nervures
« des voûtes, convenait tellement au goût de l'Al-
« lemagne et au climat qu'on n'était pas tenté de
« le quitter. D'ailleurs on avait tant bâti pendant
« les XIVᵉ et XVᵉ siècles qu'on n'avait que peu ou
« point l'obligation de bâtir de nouvelles églises;
« on se contentait de réparer celles qu'on avait, en
« s'attachant à conserver le style adopté. Ce style,
« on l'étudiait encore, et le meilleur ouvrage que
« nous possédions sur la construction des voûtes
« (toujours ces voûtes surchargées de nervures),
« est d'un architecte routinier du XVIIᵉ siècle.

« Une autre raison consistait dans l'emplace-
« ment fixé aux maisons bourgeoises de nos villes.
« Chaque maison se bâtissait encore sur un ter-
« rain étroit, n'était habitée que par une seule
« famille, avait son pignon sur rue. Cela ne favo-
« risait pas l'adoption des formes antiques et ita-
« liennes, et les architectes qui les connaissaient
« ne les employaient que timidement.

« Ensuite il est vrai de dire que le caractère
« des Allemands est tenace, lent, patient, moins
« porté aux changements que le vôtre. Les troubles
« des guerres du XVIᵉ et du XVIIᵉ siècle, la pau-
« vreté qui en était le résultat, la continuation de
« l'esprit de dispute religieuse y faisaient le reste,
« de telle sorte que la plupart de nos grandes
« constructions dans le goût de la renaissance
« est postérieure à l'année 1650. Le mieux en-
« tendu de tous les palais de l'Allemagne, dans le
« goût de la renaissance, est le grand château
« de Berlin, ouvrage vraiment grandiose, bâti par
« Schluter vers la fin du XVIIᵉ siècle.

« La dénomination d'architecture tudesque don-

cour du Louvre montre un fronton triangulaire encadrant un fronton circulaire, qui lui-même en circonscrit un troisième de forme triangulaire. Évidemment l'architecte n'a point songé que la corniche bordant le fronton d'un temple antique a pour but de protéger les sculptures de celui-ci contre les pluies, et de recevoir l'extrémité d'un toit. Ces frontons deviennent à la renaissance un ornement banal, et l'on en met partout, au-dessus des portes intérieures, comme au-dessus des niches. Après s'être contentée de décorer en style antique les constructions où les formes gothiques dominaient encore, la renaissance entra franchement dans l'imitation romaine, et, comme ses éducateurs les Romains, elle employa l'arcade en la soumettant à l'architrave, perdant ainsi la liberté qu'elle possédait en commençant; et elle appareilla cette architrave. Au lieu de faire reposer directement l'arc sur l'abaque du chapiteau, comme l'avaient fait les constructeurs romans et gothiques, elle surmonta le chapiteau d'un membre qui, rappelant l'architrave, entièrement inutile, et profilé sur ses quatre faces, semble un second chapiteau superposé au premier. Puis, les commentateurs aidant, on préfère suivre les contre-sens qu'ils font en traduisant les textes, que les exemples que l'on a la prétention d'imiter, et l'on donne aux colonnes une forme fuselée qu'elles n'ont jamais eue, et cela afin de faire preuve de respect pour l'antiquité.

Quand elle emploie les décorations nées du système de construction de l'antiquité, elle est également inintelligente : ainsi, elle ne fait point porter les triglyphes sur les colonnes, oubliant de voir dans cet ornement l'extrémité d'une poutre qui doit porter sur un point d'appui; elle sculpte des oves colossales, à côté de moulures d'une finesse excessive,

«née au gothique, en Italie, n'est pas de grande «conséquence pour l'origine de ce style. La raison «de ce nom doit être dans les rapports plus fré-«quents que les Italiens avaient avec les Alle-«mands qu'avec les autres peuples aux XIVᵉ et «XVᵉ siècles. Le fait que nous ayons conservé l'é-«criture gothique est très-curieux, il s'attache à «nos mœurs, à l'esprit que la réforme religieuse «favorisait, à un certain penchant pour les formes «compliquées et moins élégantes et ayant un cer-«tain air de profondeur. Mais ceci n'a aucune in-«fluence sur le goût architectonique.

«Voilà, mon cher Monsieur, quelques mots sur «cette question qui sont loin de l'approfondir.

«Je désire beaucoup que votre ouvrage sur «Villard avance rapidement, pour satisfaire à ma «grande curiosité.

«Votre tout dévoué

«Schnaase.»

4

accroche partout des cartouches et fait monter des candélabres le long de tous les pilastres sans s'inquiéter si les formes de l'ornement sont d'accord avec celles de la surface à décorer. C'est le désordre, modéré si l'on veut par un grand goût dans l'arrangement, mais ce n'est après tout que le désordre et quelquefois l'extravagance du xv^e siècle gothique. La forme seule est changée.

Si de l'ornementation purement architecturale nous voulions passer à l'iconographie, nos critiques seraient bien autres. Outre l'alliance la plus monstrueuse entre certaines fables indécentes du paganisme et les scènes les plus saintes de l'Écriture, la renaissance a fait de Dieu le père un Jupiter tonnant, de Jésus-Christ un Apollon, de la Vierge une Vénus, et des anges des amours qui la lutinent.

Si nous examinons maintenant, sans nous préoccuper du sujet, la manière dont la plupart des artistes de la renaissance ont compris la sculpture des bas-reliefs, nous n'hésiterons pas à reconnaître leur intelligence des conditions de l'art qu'ils pratiquaient. Ainsi comparons deux œuvres italiennes, deux chefs-d'œuvre, les portes en bronze de Ghiberti, et celles d'Andrea Pisano qui leur sont antérieures d'un siècle. On ne peut méconnaître que l'œuvre du xiv^e siècle ne l'emporte sur celle du xv^e, considérée du point de vue de la convenance. Dans l'une, les sujets sont bien des bas-reliefs avec un seul plan, ainsi que l'antiquité et le moyen âge l'ont pratiqué, tandis que dans l'autre ils forment de vrais tableaux, avec leurs plans successifs, exprimés par le plus ou moins de relief des personnages ou des édifices et des arbres qui les environnent. Il n'y manque que la couleur.

C'est donc l'artiste de la renaissance antique qui s'éloigne le plus de l'antiquité, tandis que le maître, encore imbu des idées du moyen âge, s'en rapproche davantage. La renaissance, en copiant à tort et à travers, a confondu les limites qui doivent séparer les différents arts; impatiente de s'épanouir, elle n'avait point le sens antique, et c'est ce qui fera son infériorité constante sur l'antiquité et le moyen âge. Je ne parle ici ni de l'invention ni de l'exécution, mais de cette harmonie qu'une inspiration supérieure a donnée aux œuvres grecques et gothiques. C'est cette dis-

tinction qu'il faut faire, si l'on veut juger sainement les œuvres qu'il nous est donné de contempler. Certainement la forme a son importance, car c'est elle seule qui sert à exprimer la pensée de l'artiste créateur, et quand il n'est pas maître de la forme, l'artiste n'est qu'un rêveur; mais on doit d'abord lui demander compte de cette pensée, et s'il s'est bien pénétré des conditions de son art. Or, il semble hors de doute que la statuaire, n'offrant que des lignes et des surfaces sans couleur, est impuissante à exprimer les profondeurs du paysage, et les relations diverses de couleur et d'intensité de ton qui font concourir tous les personnages d'une scène à un effet central et convergent. La dépouillant donc de toutes les séductions dont Ghiberti a su l'entourer, je trouverai que son œuvre, quelque magnifique qu'elle soit, satisfait moins aux lois de l'harmonie et du beau réel que celle d'Andrea Pisano.

Ce que nous avons dit ici des bas-reliefs de Ghiberti, pour opposer un grand nom aux artistes du moyen âge, peut à plus forte raison s'appliquer à ceux qui sont sculptés au tombeau de François Ier à Saint-Denis, et aux tableaux de pierre que l'on a taillés en Allemagne d'après les gravures d'Albert Durer.

Nous convenons que l'architecture, l'ornementation et l'*imagerie* du xve siècle appelaient une réforme, et que la renaissance fut une réaction nécessaire et même un progrès; mais cette renaissance pouvait conserver les conquêtes acquises depuis trois siècles par les efforts des architectes romans et des architectes gothiques, et ne point faire table rase du passé. Elle pouvait continuer la belle tradition de la sculpture du xiiie siècle en France, ou de son égale, la peinture du xve siècle en Italie, être simple, vraie et grande, naturelle et sincère, française enfin, au lieu de se perdre dans l'imitation italienne.

Voici ce que disait Émeric David à ce sujet, et avec une grande raison :
« Ce serait une question neuve et bien digne d'examen, que celle de savoir
« si les artistes italiens employés par François Ier à Fontainebleau, si les
« Rosso, les Primatice, les Cellini, dont le dessin systématique se ressen-
« tait déjà des erreurs qui, de leur temps, commençaient à entraîner l'Italie
« vers sa décadence, si ces maîtres, dis-je, n'ont pas égaré notre école au

« lieu d'améliorer ses principes, en l'induisant à abandonner sa manière
« simple et franche pour y substituer le style de convention qu'ils avaient
« eux-mêmes mis à la place de la grâce naturelle de Raphaël. Quant à
« moi, je crois qu'il est résulté de cette révolution un mal réel pour la
« France[1]. »

Nous avons dit que la renaissance française se contenta d'abord de décorer à l'antique les constructions bâties suivant le principe gothique, montrons-le par quelques exemples.

LA RENAISSANCE CONSERVE LES DISPOSITIONS ET LES FORMES DES ÉGLISES GOTHIQUES.

L'église Saint-Eustache est une église gothique, quant au plan, quant au système général, quant aux principes de la construction, seulement la forme des ouvertures est modifiée et l'ornementation n'est plus la même. Mais l'ossature de l'édifice est celle d'une église gothique. Les voûtes reposent sur des nervures, dont la poussée est équilibrée par des arcs-boutants qui s'appuient sur des contre-forts. Les murs sont un simple remplissage; les ouvertures sont grandes, et garnies de meneaux en pierre. Par haine de l'ogive, ces ouvertures sont en plein cintre partout où la chose est possible, mais dans les fenêtres hautes de la nef, où le plein cintre n'était possible qu'à la condition de percer des ouvertures ou étroites ou très-basses, on a adopté des courbes elliptiques, d'une forme incertaine et disgracieuse, inscrites sous les voûtes de la nef. En effet, les arcs ogives d'une voûte d'arêtes gothique bâtie sur un parallélogramme étant presque toujours en plein cintre, il faut que les sommets des arcs construits sur les côtés du triangle dont le diamètre de cet arc est l'hypoténuse, et le sommet de cet arc lui-même soient à la même hauteur, condition indispensable pour que la construction de la voûte soit possible. Les arcs

[1] Émeric David, *Revue encyclopédique*, 19ᵉ année, 1813. Ce passage est extrait de l'introduction écrite par M. L. Dussieux, et placée en tête de ses *Artistes français à l'étranger*. Cette introduction, dont je trouve les conséquences un peu exagérées, est infiniment curieuse par rapport à la lutte de la renaissance française et de la renaissance italienne. (A. D.)

formerets doivent donc être des ogives, ou des portions d'ellipse comme à Saint-Eustache.

La façade du transsept est gothique par ses dispositions générales, par sa porte, sa rose, ses étages, la distribution des statues, leurs supports et leurs pinacles. Seulement les détails sont antiques ou soi-disant tels. Il en est de même dans les *églises* de Gisors et de Vétheil, ainsi que dans toutes les constructions qui datent de cette époque.

III.

CONSÉQUENCES DE LA RENAISSANCE.

La lutte entre les deux principes antique et gothique occasionna des difficultés de construction, puisque l'on réalisait certaines formes avec d'autres matériaux que ceux trouvés à leur disposition par les hommes qui avaient créé ces formes. Philibert Delorme, le premier, entra dans la voie qui amena tous ces problèmes de la coupe des pierres, de sorte que la science du constructeur finit par dominer le goût de l'architecte, et que les constructions se réduisirent à être des tours de force, ou des choses dont l'art était banni : il y eut les artistes d'un côté, les constructeurs de l'autre.

Sous Henri IV et sous Louis XIII, la renaissance imite encore l'art du moyen âge dans les dispositions générales des églises et des châteaux, les formes seules sont changées; mais, sous Louis XIV, la plate-bande antique s'affranchit de l'arcade qui jusque-là la soutenait. Passant de l'imitation des amphithéâtres à celle des temples construits à Rome sous les empereurs, l'on vit s'élever la colonnade du Louvre, où les colonnes sont accouplées sans motif pour supporter des architraves bâties en petits matériaux, et apparaître le *grand ordre*, si cher encore aujourd'hui au corps du génie. Pendant ce temps, dans les églises, malgré la forme antique, le plan et l'exécution restent pour ainsi dire gothiques, et Saint-Roch, Saint-Sulpice sont dans leur ossature des églises à voûtes d'arêtes et à arcs-boutants comme Notre-Dame. Seulement les fonctions de ces arcs-

boutants sont mal comprises, et on les renverse en forme de consoles. Comme Saint-Paul de Londres, dont les murs latéraux sont élevés de façon à dissimuler ces membres nécessaires de toute construction à voûtes d'arêtes, Sainte-Geneviève de Paris cache des contre-forts sous ses toits, et suit à grand renfort de matériaux les tâtonnements par lesquels l'art roman développa la construction des voûtes ogivales; de telle sorte que, si les placages qui forment les murs de Sainte-Geneviève disparaissaient, on verrait, en place de ces formes antiques, tout l'appareil d'une église gothique. Il en est de même à la Madeleine.

L'abandon de l'ancien système de construction ne se fait pas sans luttes. Si, d'un côté, Savot, en 1685, Félibien des Avaux, en 1699, repoussent le style gothique, de l'autre, Frémin, en 1702, Vial de Saint-Maur et surtout Frezier le défendent. La *Dissertation historique et critique sur les ordres d'architecture*, de Frezier, imprimée à Strasbourg, en 1738, à la fin du tome III du *Traité de stéréotomie*, et seule à Paris en 1769, est surtout remarquable. L'auteur s'y élève avec raison contre la superposition des ordres, surtout lorsque aucun étage ne correspond à la division qui résulte à l'extérieur des formes adoptées. « Qu'on amène un « sauvage de bon sens, dit-il, et qu'on le place devant le fameux portail « de Saint-Gervais, il croira voir trois habitations les unes sur les autres. « Si, après lui avoir expliqué que les corniches représentent la saillie des « toits, on le faisait entrer dans les églises modernes, que dirait-il d'y en « trouver et des plus saillantes? Il ne pourrait s'empêcher de rire de l'ex-« travagante superfluité d'une telle saillie dans un lieu couvert d'une voûte « recouverte d'un toit. Toute mésestimée que soit l'architecture gothique, « il lui donnerait sans doute la préférence, en ce qu'elle ne fait pas pa-« rade d'une imitation si mal placée, car il ne faut point d'études pour « penser qu'on doit avoir égard à l'usage des choses, et à la vraisemblance, « dans la disposition des ornements. »

Il cite, contre la superposition des ordres, une anecdote relatée par Vitruve lui-même, d'après laquelle un peintre ayant représenté un second ordre établi sur les corniches et les frontons du premier, l'admiration du public se trouva fort modérée par cette observation judicieuse d'un cri-

tique : « Qui a jamais vu des maisons et des colonnes posées sur les tuiles « des combles, au lieu qu'elles doivent être sur des planchers? » En cela Frezier et le critique ancien étaient d'accord avec les faits, car lorsque les Grecs ont superposé deux rangs de colonnes comme à Pestum, ils se sont contentés de relier le sommet des colonnes inférieures par une architrave sans y joindre une frise et une corniche inutiles.

Quant aux arcades dans les entre-colonnements, Frezier est impitoyable pour elles. « Si les colonnes sont suffisantes pour porter les entablements « et une voûte, pourquoi les appuyer contre des piédroits d'arcades? Si « elles ne sont pas suffisantes, il faut en multiplier le nombre dans la lon- « gueur et l'épaisseur de l'édifice, en les serrant et en les accouplant aux « endroits où il en est besoin. Si enfin ces augmentations de colonnes « causent quelque embarras par leur multiplicité, il faut prendre le parti « des arcades simples, sans y ajouter des colonnes, qui deviennent alors « inutiles, aussi bien que les architraves et les entablements; ce mélange « ne produit que de vicieux aréostyles, une occasion de dépense superflue, « et une preuve du peu de jugement de l'architecte. Les Goths, ou plutôt « les Maures, dont on croit que nous est venue l'architecture nommée « *gothique*, quoique peu sensés dans l'ordonnance de plusieurs parties de « leurs ouvrages[1], ne sont pas tombés dans ce genre de défaut; ils ont « fait de gros piliers pour supporter les arcades, et des perches pour « servir de base aux nervures de leurs voûtes, mais ils n'ont jamais fait « d'entablement brochant sur le tout, comme on en voit dans les archi- « tectures modernes. »

[1] Ce que Frezier critique fort dans l'architecture gothique, ce sont les porte-à-faux. « Nous « admirons, dit-il, un homme qui danse sur la « corde; mais, dans le fond, on le condamne de « s'exposer mal à propos, et on sent de la peine « à le voir. Par cette raison, qui est fondée dans « la nature, jamais l'architecture gothique n'a dû « être comparable à l'antique, en ce qu'elle est « pleine de *porte-à-faux* sur des saillies de mou- « lures, de *culs de lampe*, de *marmousets* et de « *chimères* qui servent de supports à des naissances « de *nervures* et de voûtes, et que celles qui portent « de fond sont appuyées sur des *perches* si menues « et d'une hauteur si prodigieuse, qu'elles répu- « gnent à l'architecture naturelle, quoique par « l'adresse de l'exécution ces sortes d'ouvrages « subsistent depuis plusieurs siècles. » Porte-à-faux peu dangereux, que ceux qui durent depuis si longtemps, et que motive l'emploi de la colonne comme support de l'arcade, car sans cela le chapiteau devient inutile. (Frezier, *Dissertation sur les ordres*, pages 41 et 47.)

Enfin une note placée à la fin du volume, considérant l'architecture antique comme étant une copie de l'architecture de bois, ce que nous croyons une exagération, demande quelle devrait être l'architecture de pierre, que l'arcade représente? Cette architecture est précisément l'architecture gothique; et il faut que l'esprit général d'une époque soit bien puissant pour que, malgré tout son bon sens, Frezier n'ait pas fait lui-même cette réponse à la question qu'il posait.

IV.

NÉCESSITÉ DE CONSERVER LES OBJETS CURIEUX[1].

Proposition de créer des musées historiques. — Puthod, Jacquemart, Lenoir. — Les amis de ce dernier se moquent de lui, et plus tard son musée est détruit. — Ce besoin de rechercher dans les objets les traces de l'histoire fit étudier ceux-ci, et si les Bénédictins qui commencèrent à s'en occuper se trompèrent souvent, leurs travaux attirèrent du moins l'attention sur des monuments jusque-là délaissés, et créèrent l'archéologie. — Les gothiques avaient donné les premiers l'exemple du respect des monuments d'une époque antérieure, comme le témoignent le portail occidental de la cathédrale de Chartres, et la porte Sainte-Anne de Notre-Dame de Paris, conservée dans une construction qui lui est postérieure.

V.

ÉTAT DE L'ART SOUS LA RÉPUBLIQUE.

Une personnalité; Ledoux. — Réforme de Percier; sa portée. — Règne de Vignole dans l'architecture; son influence existant encore aujourd'hui. — Monuments construits à cette époque.

[1] Il n'est pas nécessaire de faire observer que ce chapitre et les deux suivants sont à l'état de simple ébauche, tels que Lassus les a laissés. — Les chapitres à la suite présentent aussi des lacunes que nous avons pris soin d'indiquer par des tirets. (A. D.)

La proportion relative substituée à la proportion humaine, et encore suivie. — Mouvement de retour vers le moyen âge donné par les poëtes de l'école dite *romantique* : Chateaubriand, V. Hugo, de Montalembert.

L'archéologie chrétienne se glisse modestement et finit par prendre place à côté de l'*antiquairisme* païen : MM. Vitet, Mérimée, Didron, de Caumont.

Les sociétés archéologiques de province organisées par M. de Caumont, qui réunit en un faisceau les efforts isolés, et commença ses leçons d'archéologie à Caen, en 1830, après avoir publié, en 1825, un *Essai sur l'architecture religieuse du moyen âge*. — Réunion des congrès archéologiques, et publication de leurs séances sous les auspices de la *Société française pour la conservation des monuments historiques*, vers 1833; publication du *Bulletin monumental*, en 1835.

Le comité des arts et monuments créé, en 1835, par M. Guizot, ministre de l'instruction publique, à l'instigation de M. Vitet, et organisé, en 1837, par M. de Salvandy, avec l'aide de M. Didron, nommé secrétaire.

VI.

ENSEIGNEMENT DE L'ÉCOLE DES BEAUX-ARTS.

VICES DE CET ENSEIGNEMENT.

Depuis cinquante ans, cent élèves par an sortent de l'École des beaux-arts avec les idées les plus fausses, qui pèsent sur eux pendant toute leur existence.

Lassitude des élèves. — Réforme de MM. Labrouste et Duban.

L'enseignement de MM. Labrouste et Duban doit être considéré comme un éminent service rendu à l'art; mais, comme toute révolution, il a produit en commençant le désordre et l'anarchie. Une fois les prétendues règles de l'art renversées, le doute est entré dans les esprits. Personne n'ayant plus de guide, chacun voulut aller de son côté. L'ancienne école

fut submergée et remplacée par trois écoles rivales, qui se trouvent encore aujourd'hui en présence :

L'école du rationalisme païen,
L'école du rationalisme éclectique et mystique,
L'école gothique traditionnelle.

VII.

DÉFINITION DES TROIS ÉCOLES.

L'école du rationalisme païen essaye l'application raisonnée, mais impossible, des formes païennes de l'art grec à nos besoins et à nos usages. — Plate-bande appareillée, — étages superposés.

L'école du rationalisme éclectique et mystique prétend, avec plus d'ambition, créer un art nouveau complet, dans lequel chaque forme représente un sens mystique et profond. L'église de Vaugirard, certains projets de phares appartiennent à cette école[1]. — L'*Architecture parlementaire* de M. Constant Dufeux[2].

L'école gothique déclare que, dans chaque pays, de chaque civilisation ou de chaque société, est sorti un art qui mérite le nom d'art national, et que dans les époques de crise et d'anarchie, lorsque tout le monde doute, le seul moyen de ne pas s'égarer est de revenir à cet art national, qu'il ne faut pas confondre avec la mode.

Nous le savons, on a commencé d'abord par nous contester le titre même d'art national, d'art français, que nous avions donné depuis longtemps à l'architecture gothique, ainsi qu'à tous les arts qui s'y rattachent. On nous a dit, avec ce ton d'importante supériorité qui conve-

[1] Ces phares ont beaucoup égayé le public, lorsque M. Huguenet exposa, au salon de 1853, la gravure qui avait été publiée par la *Revue d'architecture*, d'après les projets soumis à l'École des beaux-arts. L'un «était une vierge à laquelle la «lumière des lampes servait d'auréole; l'autre «une longue, longue femme, qui, fatiguée de por- «ter sa lanterne, la posait sur une borne voisine; «et la troisième (desinit in *turrem* mulier formosa «superne), sa lanterne d'une main, s'abritait de «l'autre les yeux contre le soleil, pour mieux «apercevoir, à minuit, les navires qu'éclaire son «fanal.» (*Annales archéologiques*, t. XIII.) (A. D.)

[2] *Revue d'architecture*, t. VII.

naît à la circonstance, « Mais vous êtes dans l'erreur, le gothique ne peut
« usurper à lui seul le titre d'art national; il y a l'art national d'hier, il y a
« celui d'aujourd'hui, et nous aurons encore celui de demain; » et à ce propos notre opinion a même été taxée de *chauvinisme!* Voyez un peu à quoi l'on s'expose en croyant à quelque chose, et combien les idées s'élargissent lorsque l'on ne croit à rien!

Mais il faut en finir avec cette triste prostitution d'un titre glorieux; il faut prouver enfin que ce grand nom d'art national ne peut appartenir dans chaque société, et dans chaque pays, qu'à un seul art, celui qui, né sur le sol même, présente aux yeux de tous l'expression la plus complète de la société à laquelle il appartient!

Comment! Le monde égyptien aurait eu son art parfaitement caractérisé, l'art qui représenterait le paganisme dans toute sa pureté de formes et dans toute sa lasciveté; il en serait de même de l'art indien, pour cette autre civilisation de l'Orient, et notre société chrétienne aurait été dans l'impuissance complète de faire éclore un art qui lui appartînt!

On oserait dire que ce dogme imposant du christianisme, que cette religion, maîtresse du monde entier, n'aurait pu rien produire en fait d'art! Ou, du moins, si par condescendance on voulait bien reconnaître l'existence de l'art chrétien, ce serait pour le placer au-dessous de ces imitations étiolées et plus ou moins habiles d'un art étranger! de l'art païen encore!!!

Est-ce que, par hasard, le Christ et les saints seraient aujourd'hui chassés de nos cathédrales et de toutes nos églises? est-ce qu'ils seraient remplacés par les dieux du paganisme? Évidemment non. Nous appartenons encore, en dépit de tous les défenseurs de l'art païen, à cette grande, à cette puissante société chrétienne, qui a couvert le sol français de milliers de cathédrales, d'églises et de monastères, et l'on admettrait avec cela qu'il peut y avoir deux arts, que disons-nous, dix formes d'art, fondées sur des principes différents pour notre civilisation chrétienne!

Non, mille fois non, il ne suffit pas qu'une forme ait été adoptée dans l'enfance d'une société ou à une époque quelconque de son existence, pour que cette forme ait droit de naturalisation. La société chrétienne a

donné naissance à un art puissant et vigoureux qui *lui appartient exclusivement*, et cet art est l'art chrétien, qui restera toujours comme la plus grande, la plus sublime expression de notre société.

Quels que soient donc les revirements de la mode, le titre d'art national, d'art français, appartient uniquement à l'art chrétien, et ce serait une profanation que de vouloir l'appliquer à d'autres formes importées de l'étranger.

Confondre cette éclatante fleur de notre civilisation avec les rejetons flétris du paganisme, c'est faire preuve de la plus profonde ignorance, c'est montrer que l'on ne sait pas même distinguer l'art de la mode; c'est-à-dire la plus grande, la plus noble manifestation d'une société, de cette reine du caprice et de la fantaisie, de cette folle présomptueuse qui s'élance, croyant surpasser tout ce qui a été, et ne s'aperçoit seulement pas qu'elle tourne constamment sur elle-même.

Reconnaissons-le donc une fois pour toutes, dans chaque pays, à chaque société correspond un art *unique* qui, dans son état de développement le plus complet, a seul droit au titre d'art national.

Maintenant, comme toutes les choses de ce monde, cet art reste soumis à la loi commune, qui permet de retrouver, dans les produits naturels ou intellectuels, les hésitations du début, la force de la maturité, l'éclat de la beauté et les différentes phases de la décadence.

Aussi l'art grec, cette séduisante émanation du paganisme, nous montre à son déclin ses formes dégénérées adoptées par les Romains; de même, au xve siècle, le style flamboyant vient nous révéler la décadence de l'art chrétien.

Mais, en dehors de l'art unique, qui représente la société, tout ce qui s'est produit doit être impitoyablement relégué dans le domaine de la mode.

Pour nous donc, l'art qui a succédé à la chute de l'empire romain, le gothique du xiiie siècle, et celui qui l'a suivi jusqu'au xvie, voilà notre art national à ses différents degrés; tout le reste, depuis et y compris la renaissance jusqu'à nos jours, ne peut être considéré que comme le produit de la mode.

A ceux qui viendraient encore nous répéter cet éternel argument, que l'art chrétien n'existe pas en Italie, que la Rome chrétienne par excellence ne nous en offre pas un exemple, nous répondrions d'abord, que Rome et l'Italie ne sont pas la France, et que nous n'avons jamais prétendu confondre l'art national de notre pays avec celui de l'Italie, pas plus qu'avec celui qui prit naissance à Byzance.

Puis nous leur dirons que, s'ils n'ont pas vu cet art chrétien en Italie, c'est qu'ils ne l'y ont pas plus cherché qu'en France.

L'art gothique était bien notre art national; il ne nous reste plus qu'à l'étudier, le comprendre et le développer. Nous ne dirons pas de le copier, mais de s'en inspirer, ce qui n'exclut pas le moins du monde l'originalité.

VIII.

IMPOSSIBILITÉ DE CRÉER UN NOUVEAU STYLE D'ARCHITECTURE.

Tant que ces opinions n'étaient pas répandues, le mal n'était pas grand, mais l'école gothique prit des développements. Le gouvernement lui-même fit restaurer nos vieux monuments, le goût de nos antiquités nationales se répandit dans toutes les classes de la société. Le conseil des bâtiments civils lui-même, malgré son ignorance de la question, fut forcé d'admettre un premier projet d'église gothique. La brèche était ouverte, d'autres suivirent. Le clergé adopta le style gothique, le public se mit de la partie, et quelques artistes, jusque-là opposants, en vinrent à dire que celui-ci pouvait bien être admis pour les églises, mais pour les églises seules. Alors l'Académie fut prise d'une véritable épouvante, et, lorsque la ville de Paris se décida à construire l'église Sainte-Clotilde dans ce style abhorré, elle crut devoir faire un suprême effort, et publia le fameux manifeste rédigé par M. Raoul-Rochette.

Malheureusement la pauvreté des raisons avancées par l'Académie vint prouver la nécessité du retour à l'art national, et l'absurdité de ses critiques la compromit, ainsi que l'école dont elle est le plus ferme appui.

La principale critique fut adressée aux arcs-boutants, qu'il faut cependant considérer comme un élément de beauté. Un point d'appui latéral est aussi rationnel qu'un point d'appui vertical, comme une colonne. La nécessité des arcs-boutants est si évidente, que, dans un concours académique, un élève, imitant en tout le système gothique, remplaça cependant les fenêtres hautes de la nef par des oculus pour dissimuler les arcs-boutants sous le toit des bas côtés; deux autres construisirent leurs voûtes, l'une en fonte, l'autre en bois, afin de pouvoir les supprimer.

Pour défendre l'enseignement académique de l'École des beaux-arts, on l'a comparé à l'enseignement classique de l'Université; mais il nous semble que la question de l'enseignement littéraire est complétement différente de celle de l'enseignement de l'architecture. Il est certain que si l'on enseigne le latin d'Horace et de Virgile, on ne force pas les élèves à parler cette langue dans la vie usuelle : c'est pour eux de l'histoire littéraire et rien de plus. Pour l'architecture, la chose est différente, car ce qu'on y étudie, on veut en faire l'application à notre société actuelle. Là est la différence profonde et fondamentale. Le paganisme, qui nous a envahis depuis la renaissance, a planté sa bannière à l'École des beaux-arts. Là il domine tout, là il trône et commande en maître, imposant sa forme étrangère à tous nos monuments, et nous traitant en pays conquis. Il ne s'occupe, ni de la différence entre notre climat et celui d'où il sort, ni de la différence des matériaux, et ne daigne même pas s'occuper de l'art antérieur, qu'il repousse avec mépris. Quant à nous, nous trouvons aussi ridicule de faire aujourd'hui de nos édifices des monuments païens, qu'il le serait de vouloir parler latin dans les rues de Paris avec l'espoir d'être compris.

Pour nous l'art grec et l'art romain ne sauraient être enseignés autrement que comme sciences archéologiques, et non pour être appliqués à nos monuments.

Les partisans de la renaissance et du paganisme crient contre les formes de la peinture et de la sculpture gothiques, où ils veulent plus de pureté et de beauté. Ils oublient que dans l'architecture il y a un côté décoratif conventionnel, indispensable, et que l'imitation de la nature serait

absurde. — Comparer les vitraux gothiques et les sculptures antiques, où les objets sont traités conventionnellement, et comme des pièces héraldiques.

L'architecture est certainement le plus libre de tous les arts, et n'a point pour guide l'imitation de la nature, mais il ne faut pas croire que cette liberté soit absolue et complète.

L'architecture doit obéir, d'abord, aux lois de la statique, c'est-à-dire de l'équilibre des matériaux employés; mais cette loi n'est pas la seule.

Une autre règle de raison, c'est l'expression des besoins, c'est la convenance des dispositions, la satisfaction donnée à tous les services, etc. Mais ces deux règles ne suffisent pas, il faut encore le style, qui ne peut résulter, ni de la satisfaction donnée aux besoins, ni de la satisfaction donnée à la statique, c'est-à-dire à la bonne construction. Car il y a mille formes à donner au même point d'appui, toutes aussi solides, aussi convenables les unes que les autres. Avec le radicalisme des besoins de la construction poussé à ses extrêmes limites, on arriverait à cette conclusion d'un professeur d'architecture à l'École polytechnique, qui proscrivait les cannelures des colonnes comme diminuant la solidité des points d'appui.

Mais le style ne saurait exister sans l'unité. Il ne peut donc sortir de l'éclectisme; il ne peut, non plus, être imaginé par un artiste, car il ne s'invente pas. Transmis directement par la génération qui précède, il n'a jamais résidé que dans la loi de continuité absolue. Il est déterminé par la transmission de formes successivement modifiées par chaque génération, ou bien par le retour à une forme antérieure appartenant à l'art national, à un type unique. C'est là ce qui différencie profondément la renaissance actuelle de celle du XVIe siècle, et nous fait augurer un meilleur résultat du retour vers l'art gothique que nous proposons.

Examinons s'il y a une autre route à suivre.

Ce remède héroïque et regrettable, nous en convenons les premiers, ne peut être nécessaire qu'à certaines époques où la loi de continuité et de transmission successive des formes se trouve radicalement interrompue. Sommes-nous arrivés à l'une de ces tristes époques? C'est ce qu'il s'agit d'examiner.

Malheureusement nous ne pouvons le contester, et l'Académie elle-même, dans son célèbre manifeste contre le gothique, en fournit la meilleure preuve : elle qui ne craint pas de répudier ses œuvres, ou du moins celles de ses propres membres, et qui, d'ailleurs, se trouve dans l'impossibilité la plus complète d'indiquer la marche à suivre. « L'Académie n'est pas plus d'avis que l'on refasse le *Parthénon* que *la Sainte-Chapelle;* » elle veut que les arts « soient de leur temps en recueillant dans le passé, en choisissant dans le présent tout ce qui peut servir à leur usage. » De sorte que si elle réprouve les copies d'un monument complet, elle est plus indulgente pour les copies partielles, pourvu qu'elles puissent « servir à nos usages, » c'est-à-dire, prises n'importe où. Soyez donc éclectiques, dit l'Académie, et c'est là ce qu'elle trouve de mieux à conseiller.

— Prouver que tous les artistes de toutes les écoles sont d'accord pour repousser les formes transmises par nos prédécesseurs[1], — se demander ce qu'il y a à faire, — examiner s'il nous est possible de modifier d'une manière complétement satisfaisante les formes de l'architecture qui nous a précédés.

— Créer de toutes pièces, ou mêler tous les styles, ou retourner en arrière; il n'y a pas de choix aujourd'hui; le fait est incontestable.

Prouver par l'histoire que jamais on n'a inventé un art nouveau. — Citer l'*Architecture parlementaire* de M. Constant Dufeux, qui, proposée en 1847, n'aurait plus sa raison d'être en 1857. Les institutions politiques, essentiellement mobiles, sont incapables d'inspirer un style, tandis que la religion, émanation de la vérité absolue pour ceux qui la professent, doit trouver son symbole dans l'architecture. Un art nouveau serait la

[1] *Traité d'architecture* de M. Léonce Reynaud. — Je trouve dans les papiers de Lassus une analyse et une discussion, paragraphe par paragraphe, de ce traité, mais beaucoup trop étendues pour trouver place ici, où elles seraient un hors-d'œuvre. Lassus montre que, tout en niant l'absolu des formules imposées aux ordres par Vignole, que, tout en leur reconnaissant une certaine élasticité, M. L. Reynaud les trouve admirables d'institution, et les recommande comme une ressource sans être un obstacle; que, tout en montrant l'absurdité de l'arcade romaine encadrée dans des colonnes, M. L. Reynaud prétend qu'il y aurait quelque témérité à vouloir la repousser; que, tout en prônant la renaissance, il la surprend imitant sans discernement et accumulant les formes sans les comprendre; enfin que, tout en s'inclinant devant la science déployée par les architectes du moyen âge, il repousse l'imitation des formes qu'ils nous ont léguées (A. D.)

conséquence d'un dogme nouveau, aussi ne peut-on faire autre chose que d'appliquer des formes déjà employées.

Or, parmi ces formes du passé, nous trouvons sur notre sol, dans notre tradition, un style plus applicable que tous les styles étrangers; ce style est celui du xiiie siècle, il réunit toutes les conditions désirables. — Le prouver par la construction, par la forme appropriée au climat, par l'ornementation. Reconnaître que quelques artistes admettent le style gothique pour les églises, d'autres le style roman; — comparer les deux styles et montrer que l'adoption du plein cintre est une concession aux habitudes académiques, car, dans le style roman, la plate-bande antique est brisée; l'arcade s'en est affranchie, et l'église romane, bâtie avec toutes ses conditions de stabilité, est une église gothique, moins l'ogive et moins le jour. Ceci admis, il faut admettre aussi la nécessité d'étudier les monuments de notre sol pendant la période gothique, et rechercher par quels procédés les architectes de cette époque sont parvenus à élever ces édifices, dont tous, même leurs plus acharnés adversaires, nous reconnaissons l'imposante beauté. Ces procédés sont en partie décrits ou indiqués dans l'Album de Villard de Honnecourt, et c'est parce qu'il est un livre d'enseignement qu'il nous paru nécessaire de le publier.

NOTICE

SUR

VILLARD DE HONNECOURT.

Villard de Honnecourt, que son Album seul nous a fait connaître, fut révélé, pour la première fois, par Willemin, lui empruntant quelques dessins pour ses *Monuments français inédits*, et par M. A. Pottier, qui, dans le texte explicatif, eut occasion d'en parler.

Beaucoup plus tard, en 1849, M. Jules Quicherat, professeur d'archéologie à l'École des chartes, publia une notice avec figures sur Villard de Honnecourt et son Album; travail fort étendu, dont nous adoptons la plupart des conclusions, et auquel nous rendons d'autant plus volontiers justice qu'il nous servira davantage[1].

Dès le premier feuillet de son Album l'auteur annonce qui il est, d'où il est, et, commençant par où finissent les scribes du moyen âge, il recommande à ceux qui étudieront son livre de prier pour lui. Il s'appelle *Wilars*,

[1] M. J. Quicherat, qui préparait une seconde édition de sa *Notice*, a bien voulu me donner, afin de faciliter ma tâche, toutes les notes qu'il se proposait d'ajouter à son premier travail, avec une libéralité dont je ne puis faire moins que de le remercier ici. (A. D.)

est né à *Honecort*, et la langue dont il se sert est le patois picard. Or, il se trouve un village de Honnecourt sur l'Escaut, à quelque distance de Cambrai et de Vaucelles, et précisément les plans des églises de Vaucelles et de Cambrai se trouvent dans l'Album : Villard est donc bien un Picard du Cambraisis.

Il voyage, il va « en beaucoup de terres, » comme son livre l'atteste, car il rapporte un croquis des choses les plus remarquables qu'il y a vues. C'est d'abord la tour de Laon, « la plus belle qu'il ait jamais vue, » qu'il étudie en coupe et en élévation. Puis il va à Reims, alors qu'il est appelé en Hongrie, et y dessine une fenêtre de la cathédrale, « parce qu'il la préférait. » Dans une autre partie de son Album, il fait une étude persévérante de cette même cathédrale de Reims, et surtout de son chevet. Puis il dessine, avec quelques variantes, la rose occidentale de la cathédrale de Chartres, avec des différences plus grandes encore la rose de la cathédrale de Lausanne, en allant probablement en Hongrie « où il demeura maints jours, » pays d'où il rapporta seulement plusieurs dessins de pavages.

Il a aussi dessiné le chœur de Notre-Dame de Cambrai, celui de l'église de Vaucelles et celui de Saint-Étienne de Meaux, sans que l'on puisse inférer de l'ordre des dessins l'ordre dans lequel il a accompli ses différents voyages. Tout, en effet, semble confondu. Les pavés vus en Hongrie sont sur la même feuille que la rose de Chartres; la première étude de Reims est faite lorsque Villard est appelé en Hongrie, tandis que les dernières terminent l'Album, tandis que celles de Laon, qui précèdent, ont été dessinées lorsque Villard eut beaucoup voyagé.

De telle sorte que, s'il y a beaucoup de dessins qui, certainement, ont été faits d'après nature, d'autres, ou sont de simples souvenirs, ou ont été transposés par le dessinateur, qui remplissait, avec le croquis de ce qu'il voyait en un lieu, la place laissée libre par la représentation de ce qu'il avait étudié ailleurs.

Voyons si de l'examen de ces dessins, distribués sans égard à la succession des dates où ils ont été faits, on pourra tirer quelque induction sur l'époque où vivait Villard de Honnecourt, et sur les travaux qu'il a exécutés.

D'abord Villard de Honnecourt appartient au XIIIe siècle, cela est évident par le style de l'architecture, des figures et des ornements dessinés dans son Album, et par l'écriture de ses légendes. De tous les monuments qu'il a dessinés, le

plus récent, à date certaine, est la nef de Notre-Dame de Reims, qui, commencée en 1241, fut achevée en 1257. De plus, lorsqu'il releva cette fenêtre de la nef de Reims, il était mandé en Hongrie, d'où l'on peut conclure qu'à cette époque Villard jouissait d'une certaine notoriété, et devait être parvenu à l'âge mûr.

Maintenant il donne le plan du chœur de Notre-Dame de Cambrai, qui, suivant M. Leglay, fut ajouté à l'ancienne église romane, entre l'année 1230 et l'année 1250 qu'il fut livré au clergé pour le jour de Pâques. Mais, en annotant ses dessins du chevet de Notre-Dame de Reims, Villard note que les chapelles de la cathédrale de Cambrai auront telle figure si on les achève; donc ces dessins sont exécutés avant l'année 1250.

Villard de Honnecourt vivait donc entre les années 1241 et 1250. Il était architecte; les préceptes qu'il donne pour la coupe des pierres, les problèmes de construction qu'il résout, les projets d'églises qu'il dessine, notamment l'un pour l'ordre de Cîteaux, et un second en discutant avec Pierre de Corbie, le démontrent avec surabondance. Voyons ce qu'il aurait construit, et voyons si, par la date de ce qu'il a construit, nous ne pourrions pas préciser davantage l'époque où il travaillait.

L'examen comparé du plan du chevet de Notre-Dame de Cambrai et des études de l'abside de Reims donne de très-grandes présomptions en faveur de cette opinion, que Villard aurait été l'architecte de ce chevet de l'église épiscopale de Cambrai.

Ce plan (pl. XXVII) est accompagné de cette légende : « Voici le plan du « chevet de madame sainte Marie de Cambrai, ainsi comme il sort de terre. « Plus loin, dans ce livre, vous trouverez les élévations du dedans et du dehors, « ainsi que toute la disposition des chapelles, des murailles et autres parties, « et la forme des arcs-boutants. » Si maintenant on cherche ces dessins annoncés, on ne trouve rien qui se rapporte à la cathédrale de Cambrai. On pourrait supposer que les feuillets enlevés de l'Album, moins complet aujourd'hui qu'il n'était au XVe siècle, les renfermaient, si une des légendes des études de Reims ne reportait à cette église de Cambrai. « Et en cette autre page, vous pouvez « voir l'élévation des chapelles de l'église de Reims, par dehors, telles qu'elles « sont depuis le commencement jusqu'à la fin. Ainsi doivent être celles de « Cambrai, si on les achève (si on leur fait droit)..... » De telle sorte que ce sont les chapelles de Reims qui doivent servir pour le chevet de Cambrai;

et, en effet, rien ne s'y oppose, car les deux plans sont identiques[1]. Or, pour étudier et rapprocher avec tant de soin ce qu'on devait faire et ce qui avait

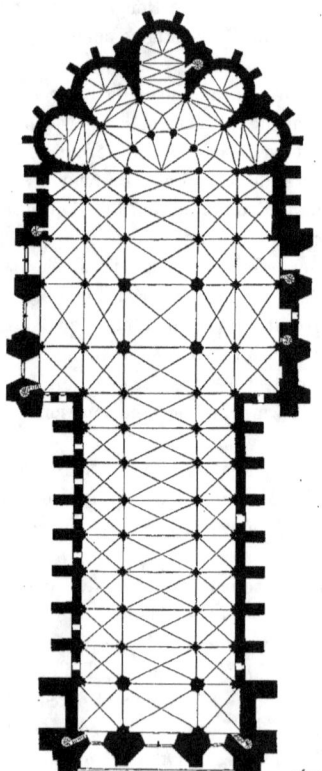

Plan de la cathédrale de Reims.

[1] Comparer le croquis de Villard (pl. XXVII) et le plan de Notre-Dame de Cambrai, dressé à l'échelle (pl. LXVII), avec celui de Notre-Dame de Reims, publié par M. Viollet-le-Duc, dans le *Dictionnaire raisonné de l'architecture française*, t. II, p. 316, article CATHÉDRALE. Ce dernier plan, que nous donnons ici pour éviter toute recherche à nos lecteurs, est dû à l'obligeance de M. Viollet-le-Duc et de M. Bance, son éditeur, qui nous en ont remis un cliché. (A. D.)

été fait, il fallait un intérêt direct, qui ne pouvait être autre que celui du constructeur. Si l'on adopte ces conclusions, qui nous semblent rigoureuses, Villard de Honnecourt travaillait en 1230, année où le nouveau chœur de Notre-Dame de Cambrai fut commencé, et les croquis faits à Reims précèdent cette époque, car on ne peut admettre qu'un architecte commence par tracer et construire les soubassements d'un édifice avant que de savoir ce qu'ils doivent supporter.

Ce qui nous confirme, en outre, dans cette date de 1230, c'est que, vers cette époque, certains détails indiqués par Villard de Honnecourt dans les élévations du chevet de Notre-Dame de Reims ont été modifiés lors de la reprise des travaux, reprise que l'examen du monument fait reconnaître dans les parties hautes du chevet.

Le voyage en Hongrie se placerait plus tard. Car, lorsqu'il est mandé vers ce pays, Villard a la précaution de dessiner une des fenêtres de la nef de la cathédrale de Reims, une des fenêtres «qu'il aime le mieux,» sans doute en prévision de ce qu'il pourra avoir à bâtir dans ce lointain royaume. Nous avons vu que cette nef fut élevée de 1241 à 1257 : ce serait donc plus de dix années après avoir étudié le chevet de la cathédrale qu'il revint à Reims pour dessiner un des détails de la nef, si cette nef n'était point commencée en même temps que le chevet, vers 1210, comme il y a de fortes présomptions pour le penser.

M. J. Quicherat, que nous suivons dans toute cette discussion, conduite avec une critique et une science supérieures, veut que ce voyage ait eu lieu de 1244 à 1247, pendant l'interruption que les historiens de Cambrai mentionnent dans les travaux du chevet de la cathédrale, entre la fondation de la dernière des chapelles qui forment une ceinture autour du chœur, vers 1243, et la prise de possession de ce chœur, en 1251[1].

Voici les faits de l'histoire de Hongrie qui viendraient à l'appui de cette opinion.

En 1242, les Tartares envahirent les provinces danubiennes et forcèrent la nation hongroise d'émigrer presque tout entière. Lorsque les conquérants furent chassés l'année suivante, Strigonie, la capitale de l'empire, avait été presque entièrement détruite. Le roi Bela la reconstruisit et commença par

[1] Leglay, *Recherches sur l'église métropolitaine de Cambrai*.

48 NOTICE

élever une somptueuse église, sous l'invocation de la Sainte Vierge, pour les frères mineurs, chez qui il avait élu sa sépulture. De Strigonie[1], il n'existe plus aucun ancien monument, tous ayant été détruits jusqu'aux fondements pour faire place à de nouvelles constructions; aussi nous est-il impossible de rien dire sur eux et sur l'influence française qu'on pourrait y remarquer.

Mais d'autres monuments existants encore aujourd'hui montrent cette influence, et entre autres l'église dédiée à sainte Élisabeth de Hongrie à Cassovie[2].

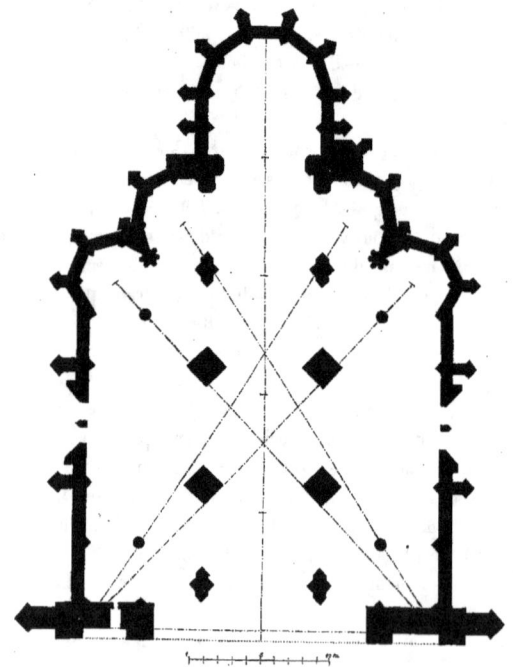

Plan de l'église Sainte-Élisabeth de Cassovie.

[1] Strigonie, que les anciennes cartes de Hongrie placent sur la rive droite du Danube, vis-à-vis du confluent du Gran, porte aujourd'hui le nom de cette dernière rivière sur les cartes. — [2] Kaschan, Kassa ou Cassovie, au nord-est de Strigonie, sur le Hernath.

Le plan de cette église, que nous donnons ici, est trop semblable à celui de Saint-Étienne de Meaux (pl. XXVIII et LXX), surtout dans la disposition des chapelles du chevet, pour que l'un ne semble pas inspiré par l'autre. Les principales différences consistent en ce que la chapelle du chevet est plus profonde à Cassovie qu'à Meaux, tandis qu'au contraire les chapelles adjacentes sont plus ouvertes et moins importantes dans l'église hongroise.

Mais si nous comparons maintenant les plans des églises de Cassovie et de Braine, la ressemblance devient telle qu'il est impossible de ne pas reconnaître que l'un des plans a été, pour ainsi dire, calqué sur l'autre.

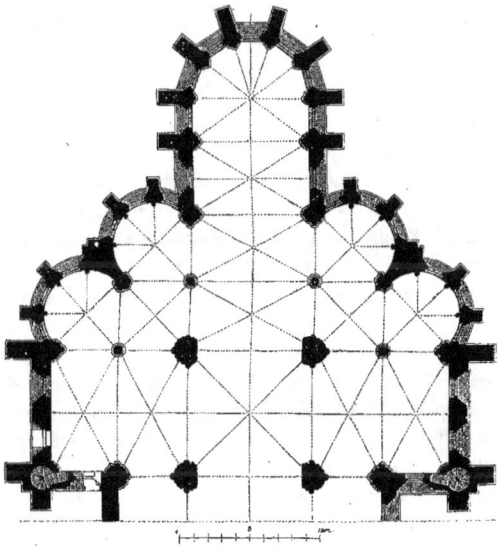

Plan de l'église Saint-Yved de Braine.

Ce sont les mêmes chapelles latérales à peine formées, la même chapelle centrale composée de deux travées, terminée par un abside à cinq faces, moitié d'un décagone, et les mêmes colonnes placées dans l'axe des chapelles latérales pour recevoir la poussée des nervures de leurs voûtes. Dans l'un et

l'autre plan la colonne de chacune des deux chapelles les plus voisines du chevet est dans l'alignement des piliers ou des colonnes qui divisent en trois la nef. La colonne de chacune des deux autres chapelles est dans l'alignement des murs latéraux à Braine, où le chevet est plus large que la nef : à Cassovie, où la nef est aussi large que le chevet, elle se trouve dans la nef latérale, et en alignement avec une autre colonne placée au pied de cette nef.

On remarquera cependant que les chapelles latérales de l'église de Braine sont circulaires, tandis que celles de la cathédrale de Cassovie sont polygonales. Cela résulte de ce que l'église actuelle de Sainte-Élisabeth est du xiv⁶ siècle, postérieure, par conséquent, au voyage de Villard de Honnecourt en Hongrie, mais bâtie sur les fondations d'une église du xiii⁶ siècle dont la crypte existe encore sous la première chapelle absidiale du côté de l'Évangile (côté nord pour une église orientée). Deux documents conservés aux archives de Cassovie mentionnent l'existence d'une église dédiée à sainte Élisabeth en 1263 et en 1292. Il est probable, dit M. Émeric Henszlman, à qui nous empruntons ces détails ainsi que les plans ci-joints[1], que cette église a été bâtie par Étienne, neveu de sainte Élisabeth, qui, en 1260, résidait à Cassovie avant de monter sur le trône de Hongrie sous le nom d'Étienne V, en 1270. Inachevée ou détruite par suite de l'éloignement d'Étienne devenu roi, cette construction fut reprise au xiv⁶ siècle, de 1330 à 1380, par Élisabeth, femme du roi Charles-Robert, suivant l'ancien plan, qui est essentiellement français. Mais la disposition des piliers a dû être modifiée, et peut-être leur nombre. Il est probable que l'église de Cassovie, ayant toujours dû être très-large à cause de la disposition du terrain, était primitivement à cinq nefs; alors le rôle des colonnes des bas-côtés s'explique, et il est facile d'augmenter leur nombre et de modifier la position de celles de la nef, de façon à obtenir un ensemble régulier comme à l'église de Braine. Mais, au xiv⁶ siècle, lors de l'achèvement ou de la reconstruction, le système allemand des trois nefs égales en hauteur prédominait, et c'est d'après lui que l'œuvre fut poursuivie telle qu'on la voit aujourd'hui.

Il existe à Marbourg, en Styrie, une seconde église dédiée également à sainte

[1] M. le docteur Émeric Henszlman, né à Cassovie même, dont je retrouve, dans les notes de Lassus, l'intéressante correspondance, relative à l'influence française en Hongrie, a publié les faits que nous énonçons ici et les trois plans comparés des églises de Saint-Yved de Braine, de Sainte-Élisabeth de Cassovie, et de Notre-Dame de Trèves, dans le *Moniteur des architectes*, publié à Paris, numéro de mars 1857. (A. D.)

Élisabeth de Hongrie, qui y fut inhumée. En 1235, moins de quatre années après la mort de sainte Élisabeth, cette église fut commencée, et présente de grandes analogies avec l'église Notre-Dame de Trèves[1], dans ses façades latérales et même dans sa porte centrale, malgré les additions des xiv° et xv° siècles. De plus, cette église a ses transsepts arrondis comme ceux de Notre-Dame de Cambrai. D'autres églises de Hongrie, d'après M. É. Henszlman, dénotent une influence française : telles sont celles de Székesfehérvár, de Veszprém, de H. Marton, de Leyden ; mais nous n'avons aucun renseignement sur leur forme. Pour celle d'Isambek, lieu de plaisance des rois de Hongrie placé non loin de Strigonie et au sud, elle est romane, à trois nefs, et avait trois absides circulaires à l'extrémité de chaque nef. Les absides latérales romanes existent seules, l'abside centrale ayant été remplacée par une abside polygonale, peut-être après l'expulsion des Tartares, lorsque le roi Bela IV approuva, en 1258, les donations faites aux Prémontrés venus de France, qui y avaient un prieuré.

Par les quelques faits certains que nous avons tâché de coordonner, nous pensons que Villard de Honnecourt, après avoir bâti le chevet de Notre-Dame de Cambrai et ses transsepts, de 1227 à 1251, alla en Hongrie, où il aurait commencé Sainte-Élisabeth de Cassovie vers 1250, concourant peut-être aussi à la construction de Sainte-Élisabeth de Marbourg, et à la restauration des églises de Strigonie.

Mais quelle renommée aurait appelé au pied des monts Krapacks l'architecte cambraisien ? Précisément la construction de ce chevet de l'église de Notre-Dame de Cambrai, à laquelle sainte Élisabeth de Hongrie avait une dévotion singulière, tellement qu'elle envoya des fonds pour cette œuvre, et qu'une des chapelles de Cambrai, celle fondée en 1239, lui fut consacrée après sa canonisation.

Pour être chargé d'une œuvre aussi importante que l'était la reconstruction du chevet de Notre-Dame de Cambrai, Villard de Honnecourt devait être un artiste déjà considérable, et connu par des travaux antérieurs. Ces travaux quels sont-ils ? Son Album ne donne aucun renseignement à cet égard. Le croquis d'une église à chevet et à absides carrées pour l'ordre de Cîteaux, celui

[1] L'église Notre-Dame de Trèves, fondée en 1255, appartient au même système que le chevet de Saint-Yved de Braine, dont elle n'est pas très-distante. C'est, en Allemagne, la première église en style français qui y ait été établie. Cette église, en forme de rotonde, peut être considérée comme formée de deux absides accolées, l'une en regard de l'autre.

d'une autre église fait par suite d'une conversation avec un certain Pierre de Corbie, voilà les œuvres originales qu'il a pu bâtir, mais qui sont peut-être restées à l'état de projet. En tout cas, lorsque le xiiie siècle était parvenu à son premier tiers, Villard de Honnecourt était un homme arrivé, qui assistait à la transformation du style roman, et qui contribua pour sa part au développement du style gothique. Par cela seul, tout ce qui se rattache à sa vie serait important; mais l'époque où il vivait, la génération d'artistes à laquelle il appartenait, donnent un nouveau prix à l'Album qu'il annota et compléta sur la fin de sa carrière, lorsque, revenu de ses voyages, il songea à laisser une trace des procédés à l'aide desquels on édifiait et décorait de son temps ces églises qui font notre admiration et notre étonnement. Il nous semble donc intéressant d'étudier cette encyclopédie pratique, qui, dessinée et écrite vers le second tiers du xiiie siècle, a dû au hasard de parvenir jusqu'à nous.

ALBUM

DE

VILLARD DE HONNECOURT.

ALBUM

DE

VILLARD DE HONNECOURT.

L'Album de Villard de Honnecourt, conservé à la Bibliothèque impériale avec les manuscrits qui proviennent de l'abbaye de Saint-Germain-des-Prés, et coté S. G. latin. 1104, est composé de 33 feuillets de parchemin de qualité inférieure, noircis par l'usage et irrégulièrement coupés. Ces feuillets, qui mesurent 0m,232 à 0m,240 de hauteur sur 0m,155 de largeur en moyenne, formés d'une feuille de parchemin pliée en deux, sont protégés par une peau de truie dont l'un des côtés se rabat sur l'autre, et reliés en six cahiers solidement cousus aux nervures qui garnissent le dos du volume. Cette reliure, sous la garde de laquelle on a inscrit la date 1560, doit être du XIIIe siècle, mais postérieure aux dessins qu'elle conserve, car, bien que chaque feuillet serve de champ à un ou plusieurs dessins complets, il en est un qui gagne d'une page sur l'autre. Ainsi l'on peut voir près de la tête de l'un des deux personnages assis, planche XXVI, les fers des lances que portent les cavaliers de la planche XV, qui, dans l'Album, fait partie de la même feuille de parchemin.

Ce n'est point sans mutilations que ce livre est parvenu jusqu'à nous, car il ne possède que 33 feuillets aujourd'hui, tandis qu'une mention inscrite en lettres du XVe siècle au verso de la dernière page et ainsi conçue, « En ce livre « a quarante et 1 feuillet. J. Mancel, » constate que depuis cette époque plusieurs soustractions ont été faites. Mais il y avait des manquements antérieurs à la mention finale, ce qu'il est facile de constater par l'inspection des feuillets comparée au numérotage que la main de J. Mancel a donné à ce qu'il avait en sa possession.

Ainsi une main assez malhabile a inscrit, dès le xiiie siècle, les premières lettres de l'alphabet sur le recto et le verso des premiers feuillets, tandis que J. Mancel n'a écrit au xve siècle ces mêmes lettres que sur le recto seul depuis *a* jusqu'à *t*; puis un numérotage en chiffres à la romaine à partir du folio suivant jusqu'à la fin. Or le feuillet qui devait porter les lettres G, H du xiiie siècle est absent, tandis que le numérotage du xve siècle continue sans marquer de lacune. Ce feuillet, qui eût été le quatrième, manquait donc lorsque l'on vérifia le manuscrit pour la seconde fois. Il est inutile d'insister sur les soustractions postérieures au xve siècle, qu'il est facile de reconnaître au moyen du second numérotage, et nous allons récapituler toutes celles que l'examen attentif du livre nous a fait reconnaître, soit lorsqu'un feuillet n'ayant point son correspondant pour compléter le format du parchemin employé laissait un onglet portant encore des traces de lettres ou de dessins, soit lorsqu'une lacune existait dans le numérotage.

Le livre se compose de six cahiers comprenant un nombre variable de feuilles.

Le premier cahier : 4 feuilles de parchemin formant 8 feuillets, dont deux, ayant été coupés, sont recousus. Le 4e feuillet manque, ci............ 1

Le 2e cahier : 6 feuilles. Manquent les 2e, 5e, 6e, 7e et 10e feuillets, ci 5

Le 3e cahier : 3 feuilles. Manquent les 1er, 5e et 6e feuillets, ci..... 3

Le 4e cahier : 4 feuilles. Manquent les 1er et 2e feuillets, ci....... 2

Le 5e cahier : 5 feuilles. Manquent les 2e et 10e feuillets, ci...... 2

Le 6e cahier : 1 feuille. Mais le numérotage indique une lacune de 7 feuillets, auxquels il convient d'en ajouter un pour compléter une feuille, ci... 8

TOTAL...................... 21

C'est donc, en supposant que, dès le principe, tous les cahiers aient été inégaux par le nombre des feuilles comme ils le sont aujourd'hui, un total de 21 feuillets qui manquent, soit 42 pages, si tous étaient couverts de dessins au recto et au verso comme le reste de l'ouvrage. Ainsi, outre les 33 feuillets, nous donnant 66 pages, dont 64 seulement sont couvertes de dessins et de notes manuscrites, il y en avait 21 autres, qui auraient fourni 42 pages. Il nous manque donc les deux cinquièmes de l'œuvre de Villard de Honnecourt.

Ainsi s'expliquent les lacunes qu'il nous arrivera de signaler, et le peu de renseignements que nous avons pu tirer de l'étude de l'Album touchant la vie de celui qui l'a composé.

Cet Album renferme deux sortes de renseignements : les renseignements graphiques, et les renseignements manuscrits se rapportant aux premiers, et écrits auprès d'eux en belle minuscule du xiii^e siècle. Les dessins sont, pour la plupart, d'abord tracés à la pierre noire, puis repassés à la plume et à l'encre, la pierre noire servant quelquefois à ombrer le fond des plis des draperies dans les grandes figures, une seule de celles-ci étant lavée de bistre.

Les matières contenues dans les feuilles qui sont parvenues jusqu'à nous ont été ainsi fort judicieusement classées et examinées par M. J. Quicherat, dans le travail que nous avons déjà eu l'occasion de citer :

« 1° Mécanique;
« 2° Géométrie et trigonométrie pratique;
« 3° Coupe des pierres et maçonnerie;
« 4° Charpente;
« 5° Dessin de l'architecture;
« 6° Dessin de l'ornement;
« 7° Dessin de la figure;
« 8° Objets d'ameublement;
« 9° Matières étrangères aux connaissances spéciales de l'architecte et du
« dessinateur. »

Mais cette classification, excellente pour donner une idée de l'œuvre et pour en faire connaître les points les plus saillants, ne peut convenir lorsque l'on publie, comme nous le faisons, un fac-simile de l'ouvrage complet. Une même page contenant quelquefois des matières fort étrangères les unes aux autres, et une même matière étant disséminée dans des planches éloignées les unes des autres, il en résulterait pour nous une confusion fâcheuse, et nous avons dû nous en tenir à la description et à l'explication successive de chacune des planches.

Voici l'ordre que nous avons adopté dans notre travail :

Quand nous avons trouvé un texte, nous l'avons transcrit, en nous contentant de ponctuer, de remplacer les abréviations par les lettres dont elles tiennent lieu, et de différencier les *v* et les *u*, suivant la prononciation actuelle du mot. Puisqu'un fac-simile accompagne notre texte, nous avons

pensé que les lecteurs amoureux du scrupule paléographique, poussé jusque dans ses dernières limites, pourraient y recourir. Une traduction aussi littérale que possible suit la transcription du texte; le commentaire ne vient qu'ensuite.

Lorsque plusieurs dessins occupent la même feuille, nous commençons toujours par le sommet à gauche, en marchant horizontalement, passant d'un sujet à l'autre, comme on passe d'un mot au suivant en lisant un livre.

PLANCHE I,

MARQUÉE AU XIII^e SIÈCLE DE LA LETTRE *a*.

Cette page, que les hasards de la reliure ont faite la première, est marquée du timbre rouge qui, lors de la première République, constata la prise de possession, faite par la nation, de ce volume provenant de la bibliothèque de l'abbaye de Saint-Germain-des-Prés. Ce timbre, à l'encre rouge, porte au centre les deux lettres R. F. initiales des mots *République française*, entourées de l'exergue Bibliothèque nationale.

La mention *Sancti Germani a Pratis, n° 1104*, indique la provenance et le numéro d'ordre du volume, tandis que les lettres et les chiffres S. G. lat. 1104, placés à l'angle supérieur de la page, constatent qu'il est rangé aujourd'hui dans le fonds Saint-Germain latin, où il porte le n° 1104.

Une figure d'évêque et des représentations d'animaux, qui peuvent avoir été destinées à former un bestiaire, occupent cette feuille.

Le pélican, debout sur son nid, les ailes étendues, se déchire du bec la poitrine, pour que le sang qui en coule ranime ses petits, ces fils ingrats qui, élevés et nourris, ont frappé leur père, que leur père a tués dans un moment de colère, et dont il a enfin pitié. Le pélican est, on le voit, l'emblème du Christ dans le mystère de la rédemption, et c'est pour ce motif qu'il est si souvent représenté, pendant le moyen âge, dans les médaillons émaillés ou gravés qui décorent les extrémités des croix.

Un évêque en costume pontifical, assis, bénissant à la latine de la main droite, et tenant sa crosse de la gauche; il est coiffé de la mitre basse, vêtu de l'aube à manches justes, de la tunique et de la chasuble, avec le parement de l'amict apparent autour du cou, laissant voir la partie supérieure de l'aube; le manipule a été omis. Cette figure, qu'à ses plis nombreux on peut croire surtout inspirée de l'art allemand, semble plutôt le souvenir d'un vitrail que d'une sculpture.

Un hibou. Le nycticorax est l'opposé du Christ, et représente le démon, ami des ténèbres.

Dans les bestiaires le hibou est généralement entouré d'oiseaux de jour, que sa présence offusque; et, dans une gravure sur bois, publiée par le R. P. Cahier, dans

ses *Études sur les bestiaires*[1], nous trouvons précisément, parmi les volatiles qui menacent du bec le hibou impassible, une pie, rendue à peu près comme celle de notre Album. On pourrait croire qu'ici cette pie, tenant au bec un objet cruciforme, penchée vers un monstre qui semble la guetter, est un souvenir lointain de la fable du corbeau et du renard; mais cette croix est une addition postérieure, ainsi que le cartel sur lequel est posé l'oiseau et appuyé le monstre, de sorte que nous ne voyons aucune relation entre ces deux figures.

Le monstre est peut-être le Centicore, un animal imaginaire qui

> Cornes a de cerf desor le vis,
> Et de lion quisses et pis,
> Pies de ceval, oreilles grans.
>
> Et la coe d'un olifant.

Lequel, ne combattant que d'une corne, représente l'homme, qui ne se sert pas de toutes ses armes contre le démon.

Quant à l'inscription qui se trouve sur le cartouche, l'encre en est tellement effacée qu'il est impossible de la déchiffrer aujourd'hui. Quelques fragments de mots indiquent qu'elle est française, et que ce doit être un projet ou une copie d'épitaphe, n'ayant aucun rapport avec Villard de Honnecourt. La date M.CCCC.IIII.XX.III. juiex (juillet 1483), qui accompagne l'écusson losangé, est de plus celle de l'écriture qui appartient à la fin du XVe siècle.

[1] *Mélanges d'archéologie et d'histoire*, t. II, p. 168. (Voir aussi le *Bestiaire* de Guillaume, clerc de Normandie, publié par M. Ch. Hippeau, pour l'explication du symbolisme des animaux.)

Ci poeis uos trouer les ymages des .xij. apostles
en seant.

Vilars dehonecort uos salue. et si prie a tos ceus qui de cest engieng
ouuerront controuera en cest liure qil proient por s'arme
z qil lor souiengne de lui. Car en cest liure puet õ trouer grant
consel de le grant force de maconerie z des engiens de carpenterie.
z si trouerés le force de le portraiture. les trais ensi come li ars
de iometrie le comãde z ensaigne.

EXPLICATION DES PLANCHES. 61

PLANCHE II,

MARQUÉE AU XIII^e SIÈCLE DE LA LETTRE *b*.

« Ci poies vos trover les agies des xij apostles en seant.
« Wilars de Honecort vous salve, et si proie à tos ceus qui de ces engiens ouverront
« con trovera en cest livre quil proient por s'arme et quil lor soviengne de lui. Car
« en cest livre puet on trover grand consel de le grant force de maconerie et des
« engiens de carpenterie, et si troverez le force de le portraiture, les trais ensi come li
« ars de iometrie le command et ensaigne. »

Ici vous pouvez trouver la figure des douze apôtres assis.
Villard de Honnecourt vous salue, et prie tous ceux qui travaillent aux divers genres d'ouvrages contenus en ce livre de prier pour son âme, et de se souvenir de lui; car dans ce livre on peut trouver grand secours pour s'instruire sur les principes de la maçonnerie et des constructions en charpente. Vous y trouverez aussi la méthode de la portraiture et du trait, ainsi que la géométrie le commande et l'enseigne.

Ainsi, après une explication succincte des figures que l'on trouvera sur la page, Villard de Honnecourt s'adresse à ceux qui doivent un jour étudier son livre et s'en servir, et, pensant d'abord à son salut, leur recommande de prier pour son âme, imitant en cela presque tous les scribes, qui terminent par cette prière au lecteur leur œuvre accomplie. Cette inscription, tracée après la réunion en un corps des renseignements divers pris de tous côtés par Villard de Honnecourt, sans que, pour la plupart, il ait songé dans le principe à les coordonner en un ensemble complet, constate que par certains d'entre eux l'auteur a songé à faire une encyclopédie méthodique. Des mutilations qu'il est aisé de reconnaître ont empêché que ces renseignements ne nous soient arrivés aussi complets pour la charpente que pour la maçonnerie et l'art de faire des croquis, mais il faut reconnaître qu'une certaine vue d'ensemble a présidé à la réunion des détails techniques que nous aurons à étudier. Cette inscription en patois picard constate l'origine de Villard, qui a eu soin de la préciser en complétant son nom par celui du pays où il est né.

Les douze apôtres assis, tenant des phylactères et semblant converser deux à deux, dont Villard a fait les croquis, rappellent ceux du portail nord-est de la cathédrale de Bamberg. Là les apôtres sont assis six par six, au-dessus des chapiteaux des colonnes de l'ébrasement de la porte, et tiennent un même phylactère sur lequel devait être inscrit le *Credo* composé par eux. Sur le linteau de la porte occidentale de Chartres les douze apôtres sont également assis, conversant deux à deux, et tiennent des livres pour la plupart.

Trois autres figures les accompagnent, mais vêtues du costume civil du XIII° siècle, tandis que les apôtres portent la robe et le manteau drapés à l'antique. L'homme est revêtu, au-dessus de sa robe, du cucullus à capuchon; la femme, un livre à la main, est habillée d'une robe sans ceinture, à manches larges, robe de dessus, croyons-nous, avec un voile sur la tête. Derrière elle une jongleuse, la fille d'Hérodiade peut-être, comme au tympan de la porte nord-ouest de la cathédrale de Rouen; elle danse sur les mains.

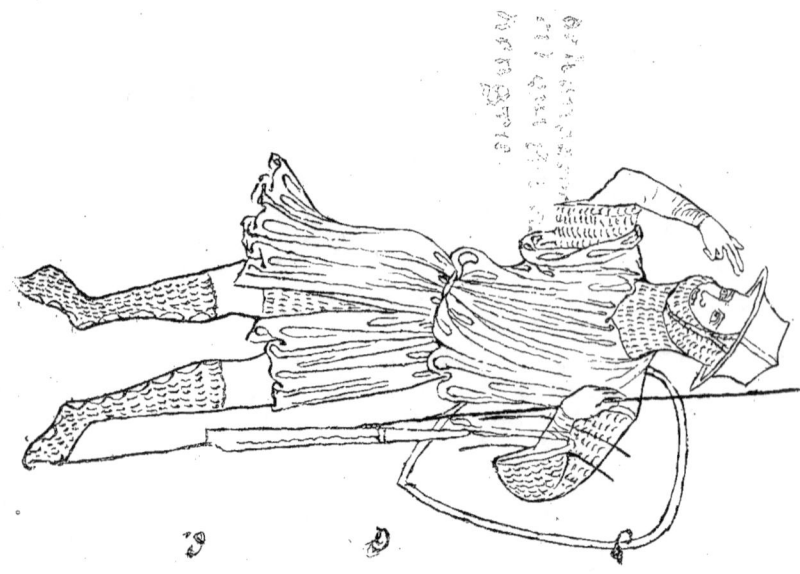

PLANCHE III,

RECTO DU 2ᶜ FEUILLET, MARQUÉ AU XIIIᵉ SIÈCLE DE LA LETTRE c, AU XVᵉ DE LA LETTRE b.

Un colimaçon sortant de sa coque, la tête armée de quatre *cornes*.

Un guerrier imberbe revêtu du haubert de mailles à capuchon, avec manches courtes, descendant jusqu'au-dessus du genou, sans que l'on puisse voir s'il se termine en braies ou en jupon. Un chapeau de fer le coiffe par-dessus le capuchon de mailles, et une cotte d'armes serrée à la ceinture, fendue par devant, à manches très-courtes, recouvre le haubert, lequel est passé par-dessus un premier vêtement dont les manches sont justes. Des grévières de mailles sont lacées sur la jambe au-dessous du genou, qu'elles laissent libre, et descendent de façon à couvrir le pied. Le genou, qui ici est libre, ne semble point recouvert d'une armure de pièces plates, comme la chose se fit à la fin du XIIIᵉ siècle; peut-être était-il protégé lorsqu'il était à cheval par les ais de la selle qui faisaient quelquefois une saillie considérable. Ce guerrier porte au bras gauche son bouclier en forme d'écu, une masse d'armes que soutient une lanière, et tient à la main la hampe de sa lance; il montre son front de deux des doigts de sa main droite. Est-ce Goliath? En tous cas ce n'est point Villard *de Honecourt, cil qui fut en Hongrie*, malgré l'inscription tracée auprès de lui, car cette inscription n'est que du XVᵉ siècle.

PL. IV

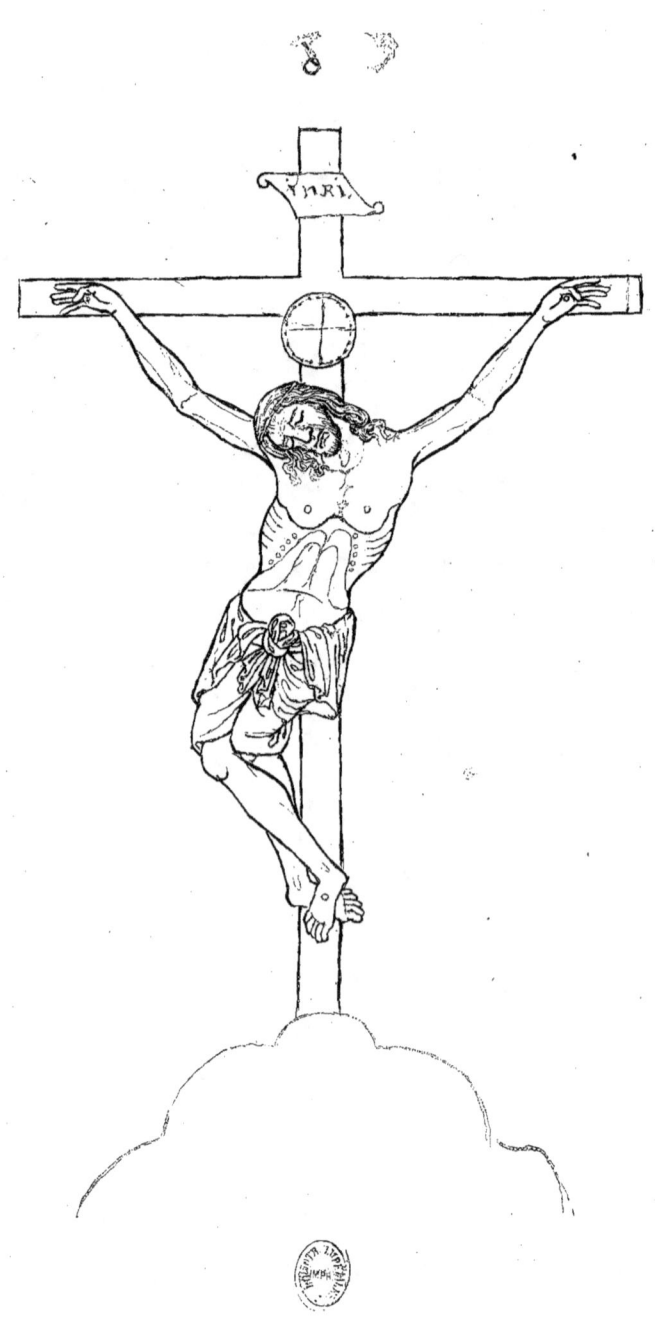

PLANCHE IV,

VERSO DU 2ᵉ FEUILLET, MARQUÉ AU XIIIᵉ SIÈCLE DE LA LETTRE *d*.

Le Christ en croix, cloué de trois clous, affaissé sur lui-même, tout le poids du corps portant sur les bras. Un disque crucifère est placé un peu au-dessous de l'intersection des bras de la croix, là où devait être la tête. Les lettres INRI sont inscrites sur un phylactère cloué au sommet de la croix. Ce Christ, très-contourné, offre plutôt la forme de ceux du xivᵉ siècle que de ceux de l'époque où vivait Villard. Ce nous semble être plutôt l'étude d'une peinture, peut-être un essai en dehors de l'art hiératique, que le souvenir d'une sculpture. Une tête de mort très-barbare a été ajoutée après coup dans le terrain d'où s'élève la croix.

PL.V

PLANCHE V,

VERSO DU 3ᵉ FEUILLET, QUI NE PORTE AUCUN DESSIN AU RECTO, MARQUÉ AU XIIIᵉ SIÈCLE DE LA LETTRE ƒ.

« Orgieul si cume il tribuche — Humilite. »

L'Orgueil trébuchant — l'Humilité.

Ce combat des vertus et des vices, qui a donné à Prudence le sujet de la *Psychomachie*, décorée de miniatures fort intéressantes quoique fort laides dans les manuscrits du IXᵉ siècle, a fourni aux sculpteurs du moyen âge un thème fécond qu'ils ont développé sur les portails des cathédrales de Paris, de Reims, de Chartres et d'Amiens. Ainsi, dans le soubassement de la porte centrale de Notre-Dame de Paris est représentée la série des vertus opposée à celle des vices correspondants. Les vertus sont les figures en demi-ronde bosse de femmes assises portant sur un écusson circulaire l'attribut qui les caractérise; les vices sont des bas-reliefs circulaires creusés dans la pierre au-dessous de chaque statue.

Ici, comme à Notre-Dame, l'Humilité est assise dans une attitude pleine de calme, et caractérisée par un oiseau l'aile déployée, une colombe assurément, qui charge son disque. L'Orgueil, ici également comme à Notre-Dame, est un cavalier qui vide les arçons, tandis que son cheval s'abat. Même contraste entre la simplicité des lignes de la figure de la Vertu et le mouvement de celles du groupe du Vice, de sorte qu'il est bien difficile de ne pas croire que le dessin soit le souvenir de la sculpture. Il faut observer cependant que l'indication de la robe pommelée du cheval fait penser que ces croquis très-arrêtés de Villard de Honnecourt sont ou le souvenir ou l'étude d'une peinture sur verre ou sur vélin.

Dans l'Album, l'Humilité assise, vêtue d'une large robe au-dessus d'une première robe à manches justes, la tête couverte d'un voile qui semble en même temps lui servir de manteau, tient de la main gauche, en l'appuyant sur le genou, le disque chargé d'une colombe. Elle regarde, en levant la main droite, l'Orgueil qui trébuche dans la boue. Le désordre des vêtements du cavalier nous permet d'étudier les parties les plus

rarement visibles du costume civil du xiii° siècle. Par-dessous son manteau, qui flotte au vent, ce cavalier porte une longue robe à manches justes, serrée aux reins par une ceinture, et fendue par derrière, comme elle doit l'être par devant. Cette fente laisse voir les braies attachées aux chausses qui couvrent toute la jambe, et le pied chaussé d'un éperon à pointe. Aucune coiffure ne couvre la tête de l'Orgueil, dont un simple tortil maintient les cheveux. Nous ne prétendons point que ce costume soit celui que portaient spécialement les cavaliers, car les poëmes et les miniatures nous indiquent l'usage des houseaux, des coiffures et des manteaux tels que celui de l'homme de la planche I'''; mais la représentation que nous trouvons ici est précieuse en ce qu'elle fournit, pour le costume de dessous, des renseignements qu'il est fort rare de rencontrer.

Quant au harnachement du cheval, la seule particularité qui le distingue est la présence bien caractérisée de fers à clous. La bride à têtière, la selle carrée, dite *à la française*, et les étriers sont de la forme que l'on est habitué à rencontrer.

PL.VI

PLANCHE VI,

RECTO DU 4ᵉ FEUILLET, MARQUÉ AU XIIIᵉ SIÈCLE DE LA LETTRE i, AU XVᵉ DE LA LETTRE d;
LA LACUNE DES DEUX LETTRES g, h INDIQUANT LA DISPARITION D'UN FEUILLET.

Un ours. — Cet animal, dont Villard a cherché le contour à la pierre noire avant que de le dessiner à la plume, n'est mentionné dans aucun bestiaire, et doit être une étude d'après nature, comme celle du lion que nous verrons plus loin, ainsi que le cygne d'une si belle tournure qui est placé au-dessous de lui. Ces deux bêtes passantes étaient-elles destinées à des armoiries, ou un croquis sans autre but que de rappeler le souvenir d'une chose belle ou intéressante? En tout cas, le cygne qui chante avant de mourir étant l'image de « l'âme qui a joie ou tribulation, » trouve sa place dans les bestiaires.

Au-dessous du cygne a trouvé place la représentation symbolique d'une ville figurée par une enceinte crénelée que dépassent des édifices de formes tout antiques, tels qu'on en représente au-dessus des pinacles des statues, pour figurer la Jérusalem céleste.

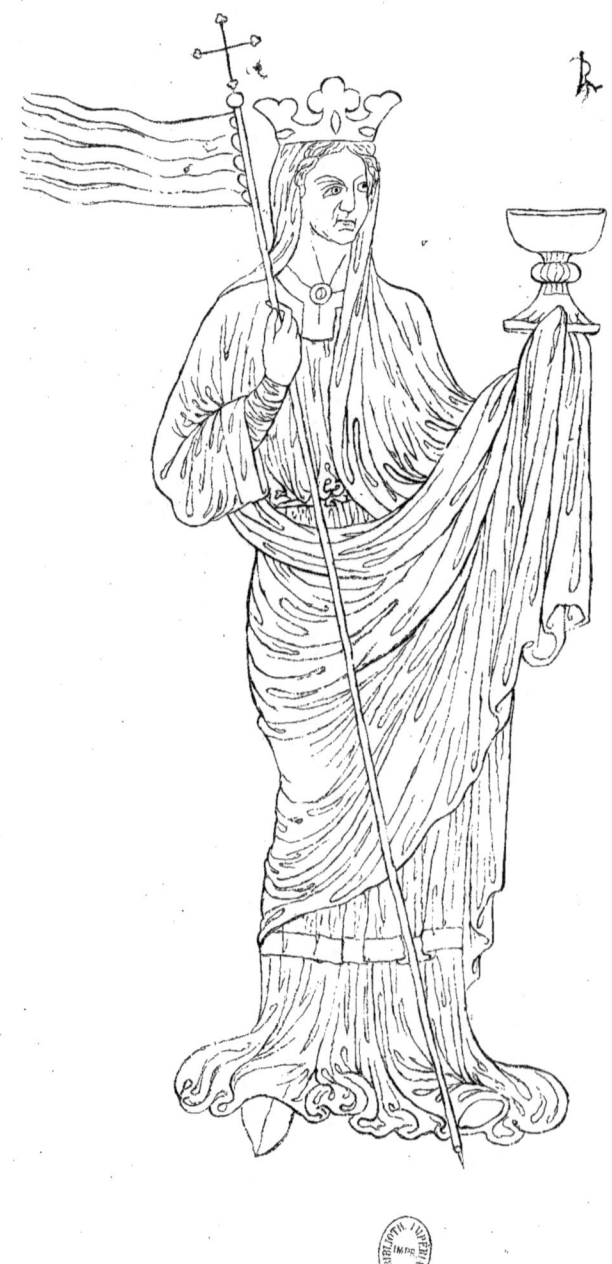

PL.VII

PLANCHE VII,

verso du 4ᵉ feuillet, marqué au xiiiᵉ siècle de la lettre k (?).

Dans les vitraux, dans les miniatures, dans les sculptures du xiiiᵉ siècle surtout, le Christ en croix est généralement représenté entre l'Église et la Synagogue, la loi vivante placée à la droite, et la loi morte reléguée à sa gauche. Celle-ci, un bandeau sur les yeux, pour représenter l'aveuglement des Juifs, laisse tomber d'une main les tables de la loi, tandis que la hampe du drapeau qu'elle tient se brise dans l'autre, et que la couronne choit de sa tête inclinée. L'Église, couronne en tête, droite sur ses pieds, s'appuie sur la hampe d'une croix à pennon, et tient de la main gauche le Saint-Graal, calice plein du sang qui vient de s'écouler de la plaie du Christ.

C'est cette personnification de l'Église que représente la figure qui occupe toute notre planche, et s'il est à regretter que l'artiste ait tellement négligé les traits de son visage, on ne peut que louer le dessin du corps et des draperies qui en accusent les contours. Ces draperies à plis abondants rappellent celles de certaines statues du portail occidental de Reims, et rattachent Villard de Honnecourt à cette école d'artistes rémois du xiiiᵉ siècle qui, vivement frappés par la vue des nombreux fragments antiques qui devaient exister en plus grand nombre qu'aujourd'hui dans leur cité, semblent s'en être inspirés. Nous verrons plus loin que l'on peut également le rapprocher de l'école rhénane, où le sentiment antique persiste pendant tout le xiiiᵉ siècle.

Maint tor se sunt maistre despute de faire tor ner une ruee par li seule nes ente co en puet faire par mailles nonpert par usfargent.

EXPLICATION DES PLANCHES. 73

PLANCHE VIII,

RECTO DU 5ᵉ FEUILLET, MARQUÉ AU XIIIᵉ SIÈCLE DE LA LETTRE *l*, AU XVᵉ DE LA LETTRE *e*.

« Maint ior se sunt maistre dispute de faire torner une ruee par li seule. Ves ent ci
« con en puet faire par mailles non pers ou par vif argent. »

Maint jour, se sont maîtres disputés pour faire tourner une roue par elle seule. Voici comment on peut le faire par maillets non pairs ou par vif-argent.

Comme l'indique le texte avec une clarté désespérante, Villard de Honnecourt avait rêvé le mouvement perpétuel et en proposait la réalisation par ce croquis d'une perspective un peu hasardée. Les deux montants de cette potence, irréprochable comme assemblage de bois, servent à supporter l'axe d'une roue armée de maillets mobiles autour d'un axe placé sur la jante. Villard supposait d'abord, en disant que ces maillets étaient en nombre impair, qu'il y en aurait toujours quatre d'un côté, par exemple, ainsi que sa figure l'indique, et trois seulement de l'autre, de telle sorte que le centre de gravité étant toujours en dehors du centre de la roue, celle-ci serait sans cesse sollicitée à tourner. Mais il ne s'aperçoit pas que, s'il y a quatre maillets dans un moment donné à gauche de la verticale élevée par l'axe, et du côté descendant et aidant au mouvement, l'instant d'après il y en aura quatre du côté montant, et s'opposant à ce même mouvement. En faisant ces maillets mobiles autour d'un axe traversant l'extrémité de leur manche, Villard de Honnecourt avait d'autres pensées. Ou ces maillets étaient mobiles dans les deux sens, et il voulait que leur choc sur la jante imprimât un mouvement à celle-ci, sans songer que la réaction du choc à la montée détruirait l'action du choc à la descente ; ou ces maillets n'étaient mobiles que suivant la moitié de leur course, c'est-à-dire suivant un peu plus d'un quart de cercle. De cette façon, à la descente, ils se fussent placés à l'extrémité d'un levier égal au rayon de la roue augmenté de leur manche, tandis qu'à la montée ils se fussent collés contre la jante ; la puissance aurait agi avec un levier plus grand que la résistance, le centre de gravité sans cesse déplacé eût toujours été à côté de l'axe, et eût entraîné la roue à tourner sans cesse. La mention de l'emploi du vif-argent à la place de maillets indique que telle devait

être la pensée de Villard, et elle était assez spécieuse pour le tromper, ainsi que tous ceux qui perdent leur temps à chercher la solution de ce problème impossible qu'on appelle le mouvement perpétuel. Les machines ne sont point des productrices de force, et leur rôle se borne à transmettre les forces extérieures qui agissent sur elles, non tout entières encore, mais diminuées par les frottements. Donc, toutes les machines conserveront, en vertu de l'inertie de la matière, le mouvement qu'on leur aura imprimé, d'autant plus longtemps qu'elles sont plus simples et mieux exécutées. Pour ce motif, une simple roue suspendue sur un axe conservera son mouvement bien plus longtemps que si elle était munie de tous les maillets et appendices qu'on y aurait ajoutés pour augmenter sans cesse son mouvement : la réaction des mouvements brusques de ces appendices exerçant des efforts latéraux sur l'axe augmentera les frottements et arrêtera le mouvement au lieu de le donner. La preuve physique peut s'ajouter à la preuve que fournit le raisonnement, car le Conservatoire des arts et métiers possède deux modèles d'essais du mouvement perpétuel, exposés Galerie des Machines, et cotés, T t, 803 — 1 et 2. Il est impossible de faire tourner la seconde, et la première, qui n'est que la machine de Villard de Honnecourt un peu modifiée dans sa construction, s'arrête presque aussitôt qu'on lui a imprimé le mouvement. Ces machines pourraient n'être que mal construites, de sorte que leur non-réussite ne condamnerait pas les chercheurs du mouvement perpétuel; il faudrait donc analyser les effets divers qui résultent des appendices mobiles dont elles sont pourvues, et l'on arriverait certainement à la preuve mathématique de leur impuissance. Sans aller si loin sur cette route ardue, nous pouvons nous arrêter à ce fait, qu'après une révolution entière de la machine, son centre de gravité est revenu au point de départ; or, comme la pesanteur seule y doit jouer un rôle, le travail de cette force, pendant le déplacement du système, étant égal au poids total de ce système multiplié par le déplacement de son centre de gravité, ce centre de gravité ne s'étant point déplacé, le travail dû à la pesanteur seule est nul. Le travail des forces développées par la première mise en mouvement se réduira au travail négatif des frottements, qui tend sans cesse à annuler le mouvement donné primitivement à la machine. Ce qui pouvait avoir donné à Villard de Honnecourt l'idée première de cette machine, c'était peut-être la vue des roues à maillets qui, dans certaines églises, remplaçaient les cloches le jour du vendredi saint[1], et qui continuaient leur mouvement, en raison de la vitesse acquise, quelque temps après que la force motrice avait cessé son action.

[1] A. Lenoir, *Architecture monastique*, t. 1, p. 157.

PL.IX

PLANCHE IX,

Verso
~~RECTO~~ DU 5ᵉ FEUILLET, MARQUÉ AU XIIIᵉ SIÈCLE DE LA LETTRE *m*.

« Les têtes de feuilles, » comme les appelle Villard de Honnecourt, en revenant à ce genre d'ornement (voir les planches XLI et XLII), étaient fort en usage au XIIIᵉ siècle, où elles occupaient d'ordinaire le centre de petites rosaces simulées, ou l'intervalle compris entre le sommet d'un fronton et l'arcade qu'il protége. La cathédrale de Paris en montre de nombreux exemples. C'est une tête humaine, posée de face, dont les cheveux, les sourcils et les poils de la barbe se transforment en feuilles qui lui servent d'encadrement. Ces feuilles, subdivisées en sépales trilobés et arrondis, bien que capricieusement enroulées et composées, semblent avoir un type que Villard a pris soin de dessiner au bas de la feuille. Ce type est la feuille du figuier.

L'origine de cette tête de feuilles pourrait être toute païenne sans que l'on s'en doutât. En effet, la vasque du XIIIᵉ siècle qui occupe le centre de l'École des beaux-arts offre, parmi les têtes des dieux de l'antiquité, celle d'un sylvain (SILVANUS), caractérisée par les feuilles qui l'entourent.

Un ornement, fréquemment employé en orfévrerie, est dessiné au-dessous des deux têtes, et offre la plus grande analogie avec les crêtes et les frises de la châsse des grandes reliques, à Aix-la-Chapelle, et celle de saint Éleuthère, à Tournay.

PL. X

De tel maniere fu li sepouture d'un
sarrazin q tro ui une fois

PLANCHE X,

RECTO DU 6ᵉ FEUILLET, POINT DE MARQUE DU XIIIᵉ SIÈCLE ;
MARQUÉ AU XVᵉ DE LA LETTRE *f*.

« De tel maniere fu li sepouture d'un Sarrazin que io vi une fois. »

De telle manière fut la sépulture d'un Sarrasin que je vis une fois.

Cette sépulture de Sarrasin, c'est-à-dire de païen (car qui n'était pas chrétien était mahométan pour un contemporain des croisades), faite de souvenir, rappelle beaucoup, par sa disposition, les diptyques du Bas-Empire. Mais si le dessin laisse un doute, l'inscription n'en laisse point, et c'était bien une tombe ou un monument en pierre dont Villard de Honnecourt avait le souvenir lorsqu'il le traça. Qu'il l'ait empreint d'un sentiment gothique très-manifeste, nous n'en disconviendrons point, car la fidélité dans la reproduction est une qualité toute moderne. Jusqu'à Joseph Strutt, qui, en 1789, publia l'*Angleterre ancienne* avec des gravures où le scrupule archéologique était poussé très-loin, aucun antiquaire ne s'était avisé d'autre chose que de présenter la forme approximative des monuments qu'il étudiait. Le caractère qu'il leur donnait était le caractère régnant à l'époque où le dessinateur vivait ; et nous autres qui nous estimons si scrupuleux, peut-être un jour reconnaîtra-t-on une manière propre à notre temps, et nous accusera-t-on d'infidélité. Notre architecte du XIIIᵉ siècle n'était donc pas plus coupable de conserver dans ses souvenirs une représentation *gothisée* d'un monument antique, que Montfaucon, Gori et tant d'autres ne l'ont été de donner au public des figures du temps de Louis XIV à la place des figures grecques, égyptiennes, byzantines, romaines ou franques qu'ils annonçaient.

Nous croyons donc que dans cette image, tracée avec un souvenir un peu confus, Villard de Honnecourt aura introduit, à son insu, les formes de diptyques qu'il avait certainement vus, lui dont l'esprit inquiet s'attaque à tout. Il est permis de penser qu'il aura voulu retracer l'image de l'une des faces de ces tombeaux à deux étages qui étaient plus particuliers aux Gallo-Romains qu'aux autres nations composant l'empire romain. Seulement, la statue principale est assise, avec un bâton fleuronné, comme le

serait Philippe-Auguste sur son trône, et les deux génies à demi nus, qui portent chacun un nartex d'une main, soutiennent de l'autre, sur la tête du personnage [1], une couronne qui est à feuillages trilobés. Les bases et les chapiteaux des colonnes, les vases transformés en burettes, le ciboire plein d'hosties du fronton de la base, le fleuron qui termine ce fronton, tout est gothique, tandis que les draperies rappellent l'époque byzantine ou carolingienne [2].

Quoi qu'il en soit de toutes ces transformations, ce dessin offre un grand intérêt, car il montre que le moyen âge se préoccupait plus de l'antiquité qu'on ne le pense généralement, et que ses architectes croyaient l'imiter dans leurs constructions comme les trouvères dans leurs poëmes. Ils l'imitaient, il est vrai, mais autrement peut-être qu'ils ne l'entendaient, c'était en réalisant le vrai dans l'art.

[1] Un bas-relief romain, publié par Montfaucon, retrace à peu près la scène de la partie supérieure du dessin. (Voir l'*Antiquité expliquée*. — Supplément; t. IV, pl. XVIII.)

[2] Les *Mémoires de l'Académie royale de Turin* donnent un exemple intéressant de la façon singulière dont la fidélité archéologique était comprise au xvi^e siècle. C'est la reproduction d'un dessin exécuté à Jorée, à cette époque, et conservé dans un recueil manuscrit d'inscriptions, d'où il a été extrait par M. l'abbé Gazzera, qui l'a inséré dans son mémoire intitulé : *Del ponderario e delle antiche lapidi Eporediesi*. L'inscription, très-fidèlement copiée, est celle-ci :

AVRELI VITALIS CENTVRIONIS
LEG. IIII FLA QVI VIXIT.....

Mais l'*Aurelius Vitalis, centurion de la quatrième légion*, auquel elle s'applique, est représenté, non en cavalier romain, mais en chevalier revêtu de l'armure complète du xvi^e siècle, suivi d'un écuyer costumé dans le même style. L'armure et l'attitude sont celles qui conviendraient au chevalier Bayard ou au maréchal de la Palisse, tandis que l'inscription, elle, est très-exacte et ne laisse rien à désirer. Ce fait, qui pourra fournir une page intéressante à la future histoire de l'archéologie, s'il se trouve jamais quelqu'un pour l'écrire, est consigné dans les *Memorie della reale Accademia delle scienze di Torino* (t. XIV, p. 26, n° 12 et pl. V), et m'a été signalé par M. A. de Longpérier, membre de l'Institut. Un autre exemple nous est fourni par certains dessinateurs du commencement de ce siècle, qui ont transformé en sujets indécents la plupart des bas-reliefs du moyen âge. Leur erreur serait trop coupable si elle était volontaire; il faut donc croire à une espèce d'aberration qui, empêchant de voir ce qui est, entraîne l'esprit en dehors de la vérité. (A. D.)

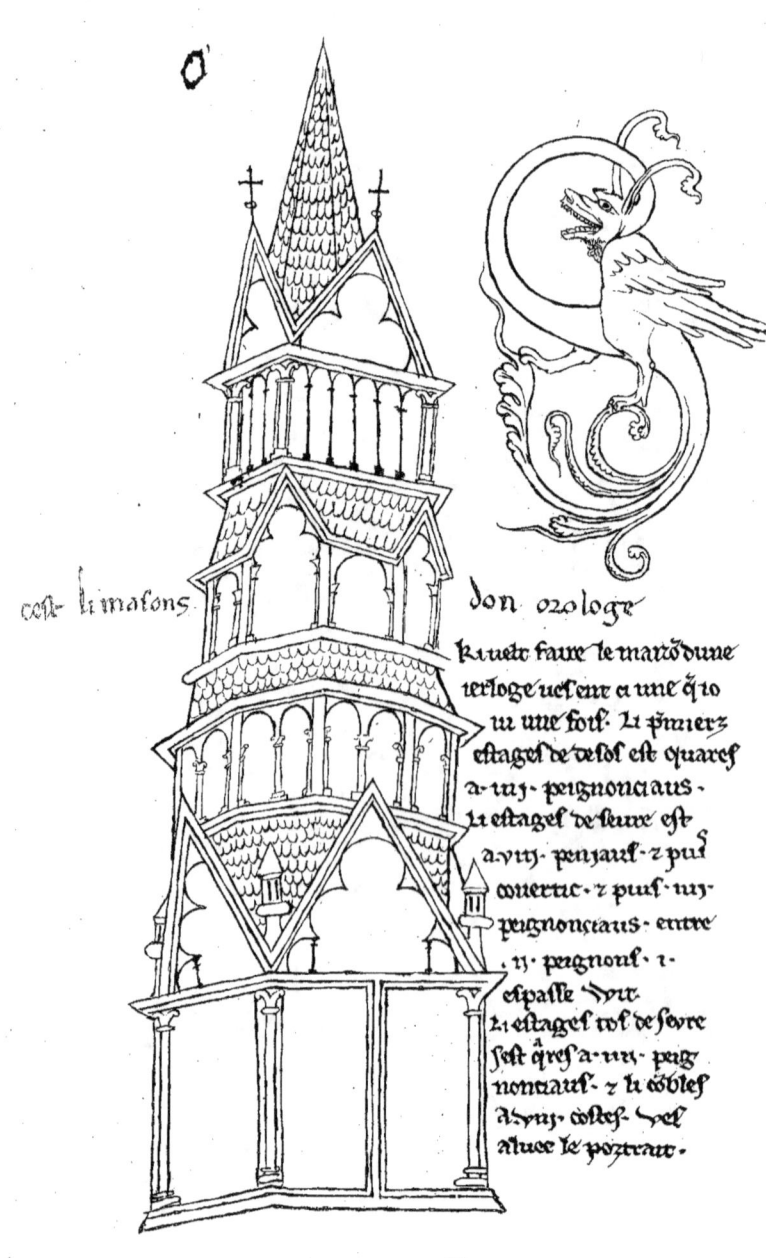

cest li masons don orologe

Kiuelt faire le maiso dune rerloge uesent ai une q̃ to iu une fois. Li primerz estages devesos est quares a iiij. peignonciaus. Li estages de seure est a viij. penjaus. z puis couertic. z puis iiij. peignonciaus. entre ij. peignons. z espasse dit. Li estages tos desevre sest qres a iiij. peig nonciaus. z li cobles a viij. costes. pel aluec le poztrait.

PLANCHE XI,

VERSO DU 6ᵉ FEUILLET, MARQUÉ AU XIIIᵉ SIÈCLE DE LA LETTRE O.

« C'est li masons don orologe.
« Ki velt faire le maizon d'une ierloge ves ent ci une que io vi une fois. Li premierz es-
« tages de desos est quarés a .iiij. peignonciaus. Li estages deseure est à viij peniaus et
« puis covertic. et puis .iiij. peignonciaus. entre .ij. peignons .i. espasse wit. Li estages
« tos de seure sest quarés à .iiij. peignonciaux. et li combles a .viii costés. Ves aluec
« le portrait. »

C'est la maison d'une horloge.
Qui veut faire la maison d'une horloge, en voie ici une que j'ai vue une fois. Le premier étage infé-
rieur est carré à quatre pignons; l'étage de dessus est à huit panneaux et puis [une] couverture, et
puis quatre pignons. Entre deux pignons [il y a] un espace vide. L'étage le plus élevé est carré à
quatre pignons, et le comble a huit côtés. Comparez avec le portrait.

Cette inscription, dont le titre est d'une encre et peut-être d'une main différente
du reste, décrit sommairement la construction en bois dont le dessin l'accompagne.
Cette cage d'horloge, dont rien n'indique la grandeur, devait être de dimensions
assez restreintes, si l'on s'en rapporte à la faible brisure des lignes perspectives du
dessin, qui semble fait d'après nature. Ce devait être un édifice intérieur, comme
ceux que l'on remarque encore aujourd'hui aux cathédrales de Reims et de Beauvais.
Dans les différents étages étaient distribués les cloches, le cadran, et les figures
qui, représentant des *hytoires* du Nouveau Testament, apparaissaient aux différentes
heures.

Nous avons dit que cette construction était en bois; le faible échantillon des mem-
bres de l'architecture semble le prouver, et surtout le linteau qui sert à clore les baies
carrées de l'étage inférieur. De plus, elle appartient encore à la tradition romane par
la forme de ses arcs, quoique élevée peut-être pendant la période ogivale, comme le
semble prouver la sveltesse de l'ensemble. Il n'y a guère lieu de s'en étonner, l'art de
la pierre précédant ceux du bois et du métal, qui le suivaient avec peine.

Le plan de cette cage d'horloge se comprend fort aisément. C'est d'abord un soubassement carré, décoré de colonnes à ses angles, et de quatre grands pignons à lobes intérieurs. Au-dessus et en retraite, la construction prend la forme octogone; le passage de la forme carrée à la forme octogone se faisant au moyen d'un toit à douze faces triangulaires distribuées trois par trois. Les faces placées de chaque côté des pignons étant dans le même plan, le nombre des plans de ces douze faces se trouve ainsi réduit à huit. Des tourelles circulaires, et faites au tour, garnissent le point de rencontre de tous ces toits et des rampants des pignons, et en facilitent l'assemblage en le dissimulant. Les *panneaux* de cet étage *de dessus*, séparés par une pièce de charpente placée sur l'angle, sont formés chacun de deux arcs plein cintre, supportés par des colonnes. Un toit à huit pans s'élève au-dessus de la corniche qui contourne cet étage, et supporte un troisième étage en retraite et également à huit pans. Mais quatre de ces pans sont seuls surmontés de pignons, qui augmentent le vide de toute leur hauteur, tandis que les quatre intermédiaires sont à jour et formés d'une arcade comprise sous une corniche horizontale. C'est un moyen ingénieux de repasser de la forme octogone à la forme carrée de l'étage supérieur, placé en retraite, ayant ses quatre arêtes à l'aplomb de chacun des sommets des pignons de l'étage inférieur. Un toit trapézoïdal couvre l'intervalle compris entre les rampants des deux pignons adjacents, la corniche du troisième étage et le soubassement du quatrième. Ce quatrième étage carré, cantonné de grosses colonnes aux angles, est formé de six petits panneaux à colonnes, supportant des arcs plein cintre, ouvrage de tour et de menuiserie. Enfin un grand pignon, surmonté d'une croix à son sommet, couvre chaque face, et cache, en l'accompagnant, la naissance d'une flèche octogone.

Un S, formé d'un dragon ailé à queue feuillagée, qui accompagne la construction que nous venons d'analyser, est un spécimen des lettres initiales des manuscrits des XIIe et XIIIe siècles, d'une si grande richesse d'invention. Ce croquis semblerait prouver que les architectes du moyen âge touchaient à tout, comme le reste de l'Album le prouvera avec évidence.

PL. XII.

Ki uelt faire · I · letris por sus lire
evangille · uesent a le mellor
maniere que io sace · premiers a
p tierre · iiij · sarpens · 2 pursune
ars a · iiij · compas de seure · 2 par
deseure · iij · sarpens dautre
maniere · 7 colontes de
le hauture des sarpens
2 p deseure · I · triangle
apres il uest bien de
confaire maniere li
letris est · ues ent a le
portrait · en miilu des · iij
colontes doit auoir une
uerge qi porte le
pumel sor cor li
aile siet

EXPLICATION DES PLANCHES.

PLANCHE XII,

RECTO DU 7ᵉ FEUILLET, MARQUÉ AU XIIIᵉ SIÈCLE DE LA LETTRE p, AU XVᵉ DE LA LETTRE g.

« Ki velt faire .j. letris por sus lire evangille. ves ent ci le mellor maniere que io
« face. Premiers a par tierre .iij. sarpens et puis une ais a .iij. conpas deseure et par
« deseure .iij. sarpens d'autre maniere. et colonbes de le hauture des sarpens. et par
« deseure .j. triangle. Apres vous veez bien de confaite maniere li letri sest. Ves ent ci
« le portrait. En mi liu des .iij. colonbes doit avoir une verge qui porte le pumiel sor coi
« li aile siet. »

Qui veut faire un lutrin pour lire l'évangile dessus, en voici de la meilleure manière que je pratique. D'abord il y a par terre trois serpents et sur eux un ais à trois compas (trois lobes), et par dessus trois serpents dans l'autre sens, avec des colonnes de la hauteur des serpents; au-dessus est un triangle. Après vous voyez bien de quelle parfaite manière est le lutrin, dont voici le portrait. Au milieu des trois colonnes il doit y avoir une tige, qui porte le pommeau sur lequel l'aigle est posé.

Villard de Honnecourt, qui avait commencé la description de son lutrin, l'arrête court, pour s'en fier plutôt à son dessin qu'à la clarté de son texte; puis termine par l'indication de certains détails que le point perspectif choisi ne lui avait pas permis de montrer. Au XIIIᵉ siècle l'architecture n'a point encore la terminologie rigoureuse que l'on donne aux sciences aujourd'hui, et de là naissent, dans les descriptions de l'époque, des incertitudes qu'il est impossible de surmonter si l'on n'a pas, comme ici, le secours du dessin.

Ce lutrin, qu'à la maigreur et à la multiplicité de ses divers éléments nous croyons en cuivre, se compose essentiellement de deux plateaux triangulaires réunis par une tige formée de trois colonnes annelées. Le plateau inférieur repose sur trois dragons, qui sont accroupis sur les parties circulaires d'un second plateau trilobé, porté lui-même par trois autres dragons placés à la rencontre des lobes. Trois petites colonnes sur chaque face garnissent l'intervalle compris entre les deux plateaux inférieurs, et sont de la hauteur des dragons qui, posant sur l'un, portent l'autre. Le plateau supérieur porte, à chacun de ses angles, la statue d'un évangéliste assis et écrivant sur son pu-

pitre. Au centre s'élève l'aigle, posant sa serre sur un pommeau dont la tige descend verticalement entre les trois colonnes de support, et s'emmanche dans une pomme de pin, placée à la hauteur des anneaux qui les réunissent. Cette tige centrale doit être un axe, avec lequel l'aigle peut tourner. La pomme de pin est elle-même supportée par une tige fixe qui s'emmanche dans le plateau inférieur de façon à donner plus de rigidité à tout le système. De plus deux, peut-être trois crosses feuillagées à leur extrémité sortent de cette tige centrale. Sur la volute de chacune d'elles est placée une statuette de diacre encenseur, purifiant, avant qu'il arrive à la région sereine où les évangélistes proclament la parole de Jésus-Christ, l'air que les serpents qui rampent à terre peuvent empester.

Il n'y a que trois évangélistes, mais le quatrième doit être figuré par l'aigle de saint Jean, qui domine toute l'ordonnance [1].

[1] Dans la cathédrale de Messine il existe un lutrin en bronze, un peu différent de celui-ci, qui se divise en cinq branches. Les quatre branches latérales portent chacune un pupitre formé par un des animaux évangéliques, les ailes déployées, qui est réservé à l'évangéliste dont il représente le symbole. La branche centrale est surmontée d'un pélican qui domine l'ensemble. Ce lutrin, que j'avais vu il y a fort longtemps, était resté dans mon souvenir comme étant un chandelier à sept branches; mais un croquis qui m'a été rapporté par un voyageur, et la belle publication qu'en a faite M. Digby Wyatt, dans ses *Metal work*, lèvent tous les doutes à cet égard. C'est un lutrin du xv° siècle, et de travail allemand, je suppose. (A. D.)

PL. XIII

PLANCHE XIII,

VERSO DU 7ᵉ FEUILLET, MARQUÉ AU XIIIᵉ SIÈCLE DE LA LETTRE q.

 Une sauterelle, un chat, une mouche, une libellule, une écrevisse, un chien enroulé sur lui-même, et le tracé d'un labyrinthe occupent cette page. Quoique les animaux ici dessinés nous semblent l'avoir été sans un but spécial, nous ferons remarquer qu'une écrevisse absolument semblable à celle que nous venons de signaler est sculptée sur le montant d'une des portes de Notre-Dame de Paris, parmi les signes du zodiaque, et que la sauterelle peut aider à composer le signe du scorpion. Puis, dans les personnifications des différents mois, le chat pouvait fort bien trouver place au coin du feu où Février se chauffe les pieds. Quant au chien, il semble, par sa position, étudié en vue de garnir la console qui supporte une statue.

 Le labyrinthe est celui de Chartres tracé en sens inverse, comme on peut s'en convaincre en comparant le croquis de l'Album avec le dessin sur nature reproduit planche LXV.

 Le fidèle qui, au moyen âge, en suivait les méandres, accomplissait sans sortir de sa cité le pèlerinage de la terre sainte que d'autres étaient en train de faire les armes à la main. Le labyrinthe était alors ce qu'est le chemin de la croix aujourd'hui, et c'est pour cela qu'il y en avait dans la plupart des cathédrales, à Reims, à Amiens, à Beauvais, à Bayeux. C'est là aussi que les architectes mettaient leur image, comme à Reims, eux qui étaient passés maîtres en l'art de Dedalus.

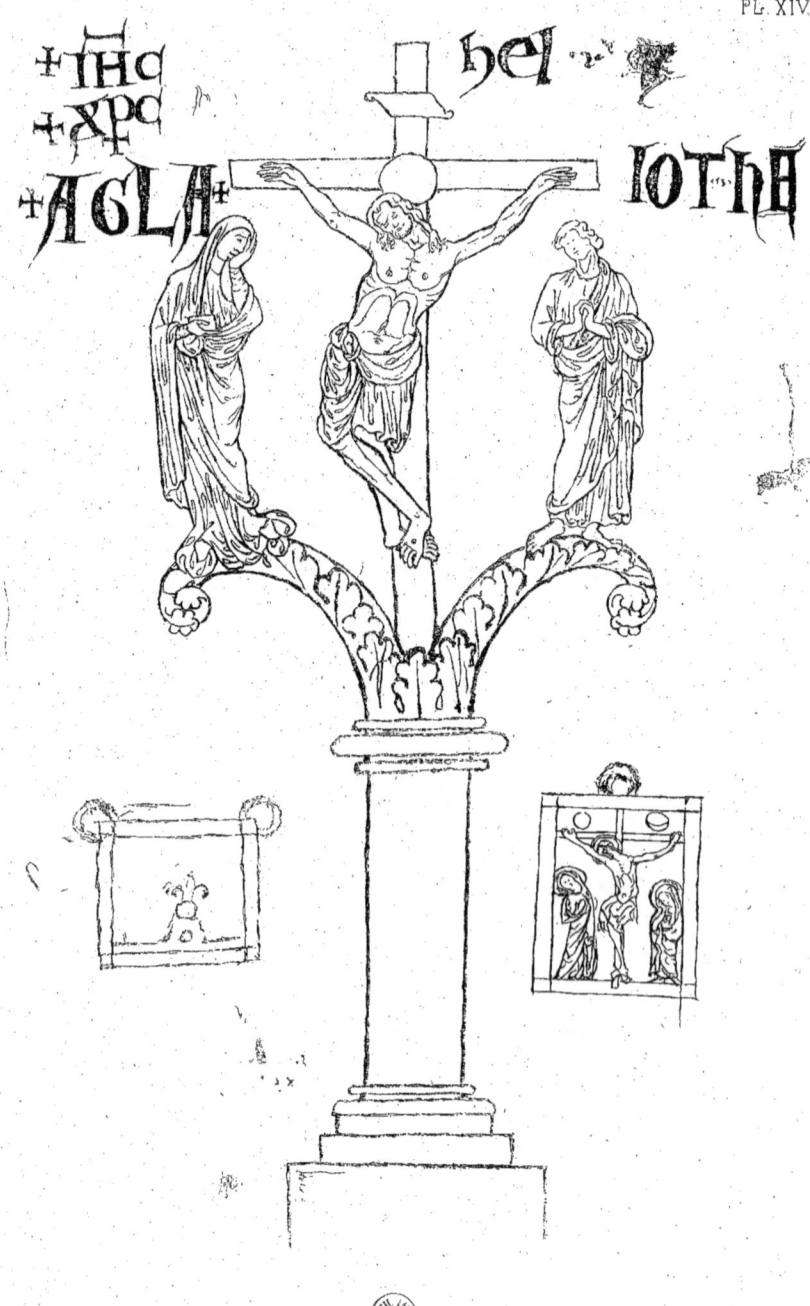

PLANCHE XIV,

RECTO DU 8ᵉ FEUILLET, MARQUÉ AU XIIIᵉ SIÈCLE DE LA LETTRE *r*, ET AU XVᵉ
DE LA LETTRE *h*.

Une croix monumentale.

Du sommet d'une colonne courte, posée sur un soubassement et garnie à sa partie supérieure d'un triple anneau formant astragale, partent en sens contraire deux volutes feuillagées en guise de chapiteau. L'une porte la statue de la Vierge éplorée, l'autre la statue de saint Jean les mains jointes. Ces deux statues se dressent de chaque côté du Christ cloué sur la croix qui s'élève au centre, et reproduit presque identiquement, sauf quelques différences dans les draperies, celui de la planche IV. Croix extérieure ou croix de jubé, ce monument devait être fort beau. Si ce Christ contourné n'a pas la grave solennité des Christ droits, comme celui du musée de l'hôtel de Cluny, il n'y a nul doute qu'exécuté avec tout le soin anatomique indiqué par Villard de Honnecourt il n'ait dû former un magnifique ensemble avec les deux statues drapées qui l'accompagnent et se balancent si bien comme lignes. Certes il fallait posséder au plus haut degré le sentiment de l'harmonie, pour tracer d'une main si ferme ces deux statues qui, si différentes de mouvement, semblent avoir leurs contours décalqués l'un sur l'autre.

Des inscriptions grecques en belles onciales désignent chaque personnage. C'est d'abord ✝ IHC ✝ XῬC, pour le Christ; puis, pour la Vierge, ✝ AGιA ✝, probablement pour ΑΓΙΑ, lequel remplace, ou ΠΑΝΑΓΙΑ, toute sainte, ou ΑΓΙΑ ΜΗΤΗΡ, sainte mère. Du côté de saint Jean, les lettres IOThE doivent signifier ΙΩΑΝΝΗΣ Ο ΘΕΟΛΟΓΟΣ, Jean le théologien. Enfin, les trois lettres hEι, inscrites au sommet de la croix, ne seraient-elles pas pour ΗΛΙΟΣ, le soleil, dont la représentation, placée sur le bras droit de la croix, accompagnait d'ordinaire celle de la lune, placée sur le bras gauche. Elles peuvent aussi signifier le seigneur, comme dans l'inscription de l'autel de Bâle, qui appartient aujourd'hui au musée de l'hôtel de Cluny. La petite

crucifixion figurée au bas de la feuille, où l'ordre des personnages semble interverti, d'une plume beaucoup plus fine que celle de Villard, est du xive siècle. L'anneau grossièrement tracé au-dessus de ce dessin et le cadre qui lui fait pendant de l'autre côté de la croix appartiennent à une main très-malhabile d'une époque postérieure.

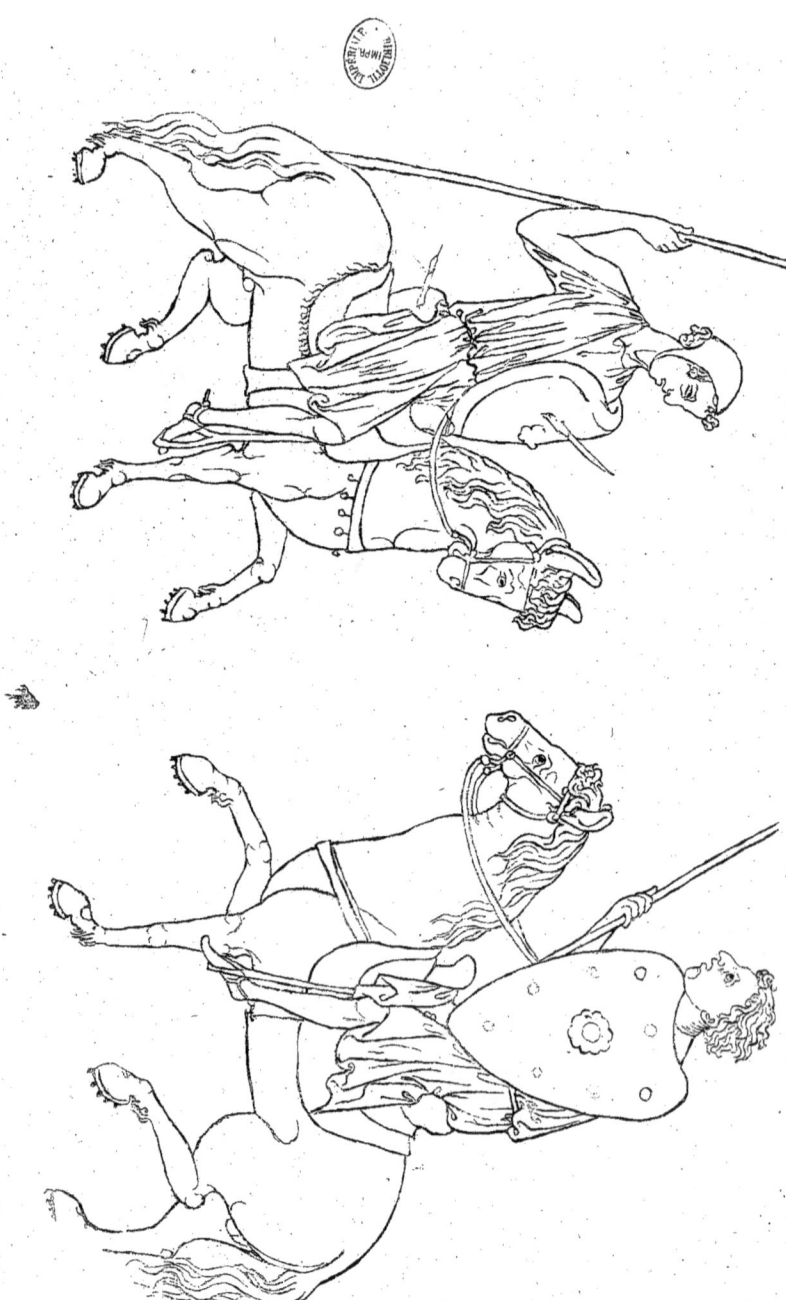

Pl. XV.

PLANCHE XV,

VERSO DU 8ᵉ FEUILLET, NE PORTANT AUCUNE MARQUE.

Deux cavaliers affrontés, sans autre arme défensive qu'un écu-bouclier, et offensive qu'une lance. Ils sont vêtus d'une simple robe nouée à la ceinture, et ils ont mis l'éperon par-dessus leurs bas de chausses. Un seul est coiffé, et encore l'est-il du béguin civil. Cependant ils ont déjà rompu des lances émoulues, car la pointe de l'une d'elles est fichée dans le bouclier du cavalier à béguin, et si les pointes de celles qu'ils ont en main tous deux ne se voient point, c'est que ces lances se continuent sur le reste de la feuille dont la reliure a fait le recto du 13ᵉ feuillet, notre planche XXVI.

Ces deux cavaliers font-ils partie d'un ensemble, aujourd'hui incomplet, et sont-ils destinés à figurer la Colère, comme celui de la planche V figurait l'Orgueil humilié, comme les deux amoureux de la planche XXVI, dessinés en même temps qu'eux, peuvent figurer, soit le mois de mai, soit un vice d'apparence aimable?

La main qui s'est plu à griffonner sur quelques dessins de l'Album a dessiné un arbre sur l'écu vu de face au-dessous et autour de la rosette qui en forme l'ombilic.

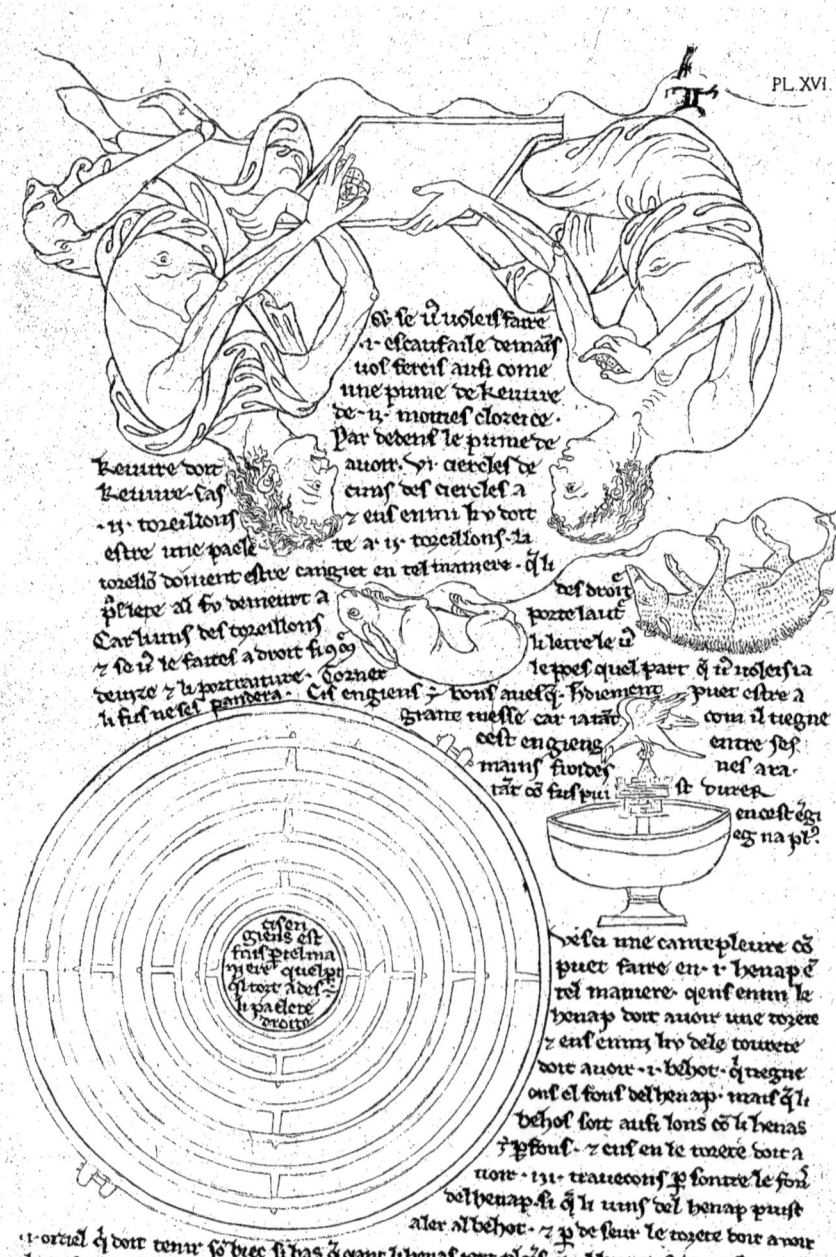

PLANCHE XVI,

RECTO DU 9ᵉ FEUILLET, MARQUÉ AU XVᵉ SIÈCLE DE LA LETTRE *i*.

« Vesci une cantepleure con puet faire en .ɪ. henap en tel maniere q'ens enmi le
« henap doit avoir une torete et ens˙enmi liu de le tourete doit avoir .ɪ. behot qui
« tiegne ens el fons del henap. Mais que li behos soit ausi lons com li henas est par-
« fons. Et ens en le torete doit avoir .ɪɪɪ. travecons par sontre le fons del henap. si que
« li vins del henap puist aler al behot. et par deseur le torete doit avoir .ɪ. oisiel qui
« doit tenir son biec si bas que, quant li henas iert plains, quil boive. Adont s'en corra
« li vins par mi le behot et par mi le piet del henap qui est dobles. Et sentendes bien
« que li oisons doit estre crues. »

Voici une chantepleure qu'on peut faire dans une coupe. Pour cela il doit y avoir au milieu de la coupe une petite tour, et la tour doit être traversée par un tube qui aille au fond de la coupe et soit aussi long que la coupe est profonde. De plus, il doit y avoir dans la tour trois petites traverses allant contre le fond de la coupe, afin que le vin de la coupe puisse entrer dans le tuyau; et par-dessus la petite tour il doit y avoir un oiseau qui tiendra son bec assez bas pour qu'il semble boire quand la coupe sera pleine; alors le vin circulera par le tube et par le pied de la coupe qui est double. Entendez bien que l'oiseau doit être creux.

Cette chantepleure est ce qu'on appellerait aujourd'hui une pièce de physique amusante fondée sur l'emploi du siphon. On la trouve encore dans les cabinets de physique, mais un peu modifiée dans sa construction. Du reste, ni le texte de Villard n'est très-clair, ni son dessin très-précis; car sa tour n'est point séparée du fond par les trois traverses ou tasseaux dont il parle, et c'est dans cette tour, fermée à sa partie supérieure, et dans le tuyau qu'elle recouvre que réside tout le jeu de l'appareil. Ce tuyau doit traverser le fond de la coupe, descendre dans le pied qui est à double fond, dit le texte, et monter un peu au-dessous du bord du vase, n'étant point égal à sa profondeur, comme ce même texte le dit à tort. Cette tour et le tuyau central forment un siphon à section annulaire qui s'amorce tout seul lorsque, le liquide remplissant la coupe, son niveau dépasse le sommet du tube intérieur. Si l'on cesse de remplir la coupe, ce siphon amorcé la videra tout entière; mais, si l'on continue de la

maintenir pleine, alors l'oiseau, dont le bec est au niveau du liquide, semblera boire celui que l'on ajoutera sans cesse, et qui se rendra au moyen du siphon dans le double fond du pied. Le rôle de l'oiseau est tout à fait inutile pour le jeu de l'appareil, et peu importe qu'il soit creux ou plein.

Ces jouets hydrauliques étaient fort à la mode au moyen âge, non-seulement en Occident, mais encore en Orient, comme le prouvent des textes nombreux. L'auteur du *Songe de Poliphile* parle lui-même d'une fontaine sans fin, dont il explique le mécanisme d'une façon telle qu'il serait impossible à l'appareil de marcher s'il eût été construit d'après la théorie qu'il expose.

« Et se vos voleis faire .ı. escaufaile de mains vos fereis ausi come une pume de « keuvre de .ıı. moities clozeice. Par dedens le pume de keuvre doit avoir .vı. ciercles « de keuvre. Cascuns des ciercles a .ıı. toreillons, et ens enmi liu doit estre une paelete « a .ıı. toreillons. Li toreillon doivent estre cangiet en tel maniere que li paelete al fu de- « meurt ades droite. Car li uns des toreillons porte lautre; et se vos le faites adroit si « com li letre le vos devise et li portraiture, torner le poes quel part que vos voleis, ia « li fus ne sespandera. Cis engiens est bons a vesque. Hardiement puet estre a grant « messe, car ia tant com il tiegne cest engieng entre ses mains, froides nes ara, tant « com fus puist durer. En cest engieng na plus. »

Si vous voulez faire une chaufferette à mains, vous ferez comme une pomme de cuivre de deux moitiés qui s'emboîtent. Par dedans la pomme de cuivre il doit y avoir six cercles de cuivre. Chacun des cercles est muni de deux tourillons, et au milieu il doit y avoir une petite poêle à deux tourillons. Les tourillons doivent être contrariés de telle façon que la petite poêle à feu reste toujours droite, car chaque cercle porte les tourillons de l'autre. Si vous faites exactement comme la description et le dessin l'indiquent, vous pouvez tourner dans le sens que vous voudrez, jamais le feu ne se répandra. Cet engin est bon pour un évêque; il peut hardiment assister à la grand'messe, car tant qu'il le tiendra dans ses mains il n'y aura froid aussi longtemps que le feu pourra durer. En cet engin il n'y a rien de plus.

Ce chauffe-mains est donné en plan par la projection du grand cercle de la sphère qui le forme, et par celle des cercles mobiles qui se portent les uns les autres, jusqu'au dernier, qui est garni d'une cuvette hémisphérique destinée à contenir le feu. Le premier cercle est mobile autour de deux tourillons soutenus sur l'une des demisphères extérieures; le second, autour de deux autres tourillons, supportés par le premier cercle et formant un angle droit avec la direction des premiers. L'axe du troisième cercle, porté par le second, est à angle droit avec l'axe de celui-ci, et ainsi de suite. C'est le même principe qui est appliqué aujourd'hui aux boussoles marines et aux baromètres marins, pour faire tenir les unes toujours horizontales, les autres toujours

verticaux. Mais deux cercles suffisent, et tous ceux que Villard a ajoutés aux deux premiers sont du luxe[1].

Ainsi il aurait pu se contenter d'un seul cercle intermédiaire entre la sphère et la capsule destinée à recevoir le feu, et écrire tout aussi bien dans ce second cercle ce qu'il a écrit dans le septième.

« Cis engiens est fais par tel maniere quel part qu'il tort adès est li paelete droite. »

Cet engin est fait de telle sorte que, de quelque côté qu'on le tourne, la petite poêle est toujours droite.

Les inventaires de tous les trésors parlent de l'escaufaille à mains, qu'ils appellent quelquefois une pomme, *pomum*. Du Cange en cite deux au mot *Calefactorium* : « *Unum calefactorium argenti deauratum cum nodis curiosis insculptis...* » Ce qu'étaient ces nœuds sculptés, une escaufaille en cuivre doré, du XIIIᵉ siècle, qui fait partie de la collection de M. Carrand, nous l'apprend. Comme il faut des trous pour alimenter d'air, soit les charbons ardents, soit la lampe que l'on peut mettre au centre de la pomme, l'artiste qui fabriqua celle que M. Carrand a trouvée en Allemagne, profita de cette nécessité pour sculpter des rosaces feuillagées sur la surface de cet ustensile, devenu ainsi un objet d'art, les orifices nécessaires à la circulation de l'air étant placés dans l'intervalle des feuilles. Ces rosaces doivent être les nœuds sculptés dont parle le texte de Du Cange[2].

Le dessin de l'Album montre, en outre de tout l'appareil intérieur de la boule, deux appendices extérieurs, nécessaires pour fixer les deux demi-sphères l'une avec l'autre.

Avant que d'écrire les explications des deux appareils examinés ci-dessus, Villard de Honnecourt avait fait sur la même feuille, et disposé en sens contraire de l'écriture, quelques dessins auxquels elles disputent la place.

Ce sont : d'abord un sanglier qui marche sur un lièvre gîté et presque aussi gros

[1] On le conçoit en effet : quelle que soit la position donnée à la sphère extérieure, les deux axes des tourillons du premier cercle, les deux seuls points par où il soit solidaire avec cette sphère, ne seront jamais que l'un au-dessus de l'autre par rapport au plan horizontal. Le cercle qu'ils soutiennent, et qui est mobile autour d'eux, étant également sollicité par la pesanteur dans toutes les parties qui le composent, prendra une position symétrique par rapport à ces deux axes, de telle sorte que le plan du cercle sera toujours normal au plan vertical passant par les deux tourillons, et, par conséquent, par l'axe de figure de la sphère. L'axe du second cercle est perpendiculaire à l'axe de ce premier, et normal au plan vertical qui passe par cet axe. Ce second axe sera donc horizontal, ainsi que le cercle qu'il supporte, puisque rien ne le sollicitera à s'incliner plutôt d'un côté que de l'autre. (A. D.)

[2] Cette escaufaille de M. Carrand, que j'avais dessinée pour Lassus, sera publiée dans le tome XVIII des *Annales archéologiques*. Lassus avait eu dans les mains une escaufaille à charnière tout unie, de 0ᵐ,122 de diamètre, munie de quatre cercles intérieurs et d'un bassin central où l'on posait un fer rouge. Une série de petits trous, percés près du bord de chaque hémisphère, servait peut-être à fixer une étoffe sur la surface de la boule. (A. D.)

que lui, d'une forme très-exacte; puis deux hommes qui jouent aux dés sur un tablier. Ces deux hommes, qui sont vêtus, à partir de la ceinture, d'un large caleçon et de bas de chausses, dont l'un est en outre chaussé d'un soulier lacé sur le côté et intérieurement, ont tout le buste nu. Cela semble militer en faveur de l'opinion de ceux qui trouvent excessivement rare l'usage des chemises au moyen âge. Un seul homme porte une étroite draperie sur la poitrine et les épaules. Il semble impossible de ne point reconnaître dans ces deux figures, si naturelles d'attitude, un dessin d'après nature, avec l'étude de la musculature des bras et de la poitrine poussée à un degré de science que l'on ne saurait contester.

Quels sont ces deux hommes à moitié nus? La forme du tablier à manches qui leur sert à jeter les dés, et qui n'est point celle que donnent les manuscrits contemporains qui s'occupent des jeux divers, pourrait peut-être nous l'indiquer. Ce nous semblerait être une de ces auges peu profondes qui servaient à monter les matériaux sur les plans inclinés, et qu'une miniature nous montre munie d'un seul manche à chacune de ses extrémités. Alors les deux joueurs seraient deux maçons, occupant ainsi leur temps de repos.

Jai este en mlt de tieres
Si com poes trouer en cest liu.
en aucun liu on ais tel roi ne vi com
est cele de los nes ent ci le prem es ligement si com des pmieres fenes
tes. Acest es ligement est li tost trouee a uuj. arestes sen se les uuj.
fittoles quarees. seur coloubes de trois puis si uienent arkers zes
taulemens se re sunt les fittoles pries a uuj. coloubes z sur ij.
coloubes sunt uns bues puis uienent arkes z en taulemens zp
desure sunt li couble a uuj. crestes. en cascune espase a une
arkiere por auoir clarte. esgardes deuant q sen uers ns aute
de le maniere z tote le montee. z si com les
fittoles le cuigent. z si pensez car se uoles
bien ouer deves grans pilers toukes si
couiene auoir q ases aient col. prendes gard
en uostre afaire si feres q sages z q cortois

PL XVIII

EXPLICATION DES PLANCHES.

PLANCHES XVII ET XVIII,

VERSO DU 9ᵉ FEUILLET ET RECTO DU 10ᵉ, MARQUÉ AU XVᵉ SIÈCLE DE LA LETTRE *k*.

« J'ai este en mult de tieres si com vos porez trover en cest livre. En aucun liu
« onques tel tor ne vi com est cele de Loon. Ves ent ci le premier esligement si con
« des premieres fenestres. A cest esligement est li tors tornee à .vııı. arestes, sen sont
« les .ıııȷ. filloles quarees seur colonbes de trois. Puis si vienent arket et entaulemens :
« se resunt les filloles porties a .vııȷ. colonbes et entre .ıȷ. colonbes saut uns bues. Puis
« vienent arket et entaulemens. Par de seure sunt li conble a .vııı. crestes. En cascune
« espase a .une. arkiere por avoir clarte. Esgardes devant vos sen vereiz mult de le
« maniere et tote le montee. Et si com les filloles se cangent et si penseiz car se vos
« volez bien ovrer de toz grans pilers forkies vos covient avoir qui ases aient col. Prendes
« gard en vostre afaire si ferez que sages et que cortois. »

J'ai été en beaucoup de pays, comme vous pouvez le reconnaître par ce livre; jamais en aucun lieu je ne vis tour pareille à celle de Laon. En voici le premier étage, avec ses fenêtres. A cet étage la tour est à huit faces, et les quatre tourelles sont carrées, sur colonnes groupées par trois. Puis viennent les petits arcs et l'entablement, et il y a encore des tourelles à huit colonnes, et entre deux colonnes un bœuf fait saillie. Puis il y a des arcs et un entablement, et par-dessus le comble à huit crêtes. Sur chaque face est une meurtrière pour éclairer. Regardez devant vous et vous verrez toutes les dispositions et toute l'élévation, et comment les tourelles changent de forme. Et pensez-y, car si vous voulez bien bâtir à grands contre-forts, il vous faut choisir ceux qui aient assez de saillie. Prenez garde à votre affaire, et vous ferez ce qu'homme sage et entendu doit faire.

Villard de Honnecourt ne pouvait rendre un plus bel hommage aux tours de Laon que d'étudier l'une d'elles, pour la reproduire peut-être dans les pays où il était appelé. Mais, dans l'étude qu'il en fait, il se contente d'une vue perspective et d'un plan sans mesures d'aucune sorte. Il est maître d'un style qui s'épanouit pendant qu'il travaille, et s'épanouit en partie peut-être par lui, et n'a pas besoin de relever avec soin tous les détails et toutes les mesures, comme nous le faisons, afin de nous identifier, pour ainsi dire, avec ces formes et ces dimensions que nous voulons reproduire, ou dont nous voulons tout au moins nous inspirer. Pour lui les dispositions générales du plan et de

l'élévation suffisent, car il est bien certain d'en prendre ce qu'il lui faudra une fois à l'œuvre, lorsque, le compas du praticien en main, il tracera de ces épures savantes, comme celles que les parchemins de Strasbourg et les dalles de Limoges nous ont conservées. Il faut donc ne prendre les dessins de notre architecte que pour des souvenirs, et ne point s'imaginer qu'ils lui servaient à construire. Pour cela il faudrait ignorer, non-seulement la découverte et la publication qui a été faite d'une partie de ces épures du moyen âge, mais encore les plus simples notions dans l'art de bâtir. A ceux seuls qui s'imaginent que les édifices du moyen âge sont le produit de l'ignorance et du hasard, il est permis de croire que les cathédrales furent élevées à l'aide de dessins tels que ceux de l'Album.

On remarquera d'assez grandes différences entre le plan de Villard de Honnecourt et celui qui est relevé à l'échelle, planche LXV, ainsi qu'entre son dessin perspectif et celui de la planche LXVI, pris du même point de vue.

Pour le premier étage la différence consiste surtout dans le plus grand élancement donné par Villard aux arcades et aux toits des petits édicules carrés qui garnissent la face des contre-forts, et en un nombre moindre de colonnes donné aux baies des ouïes de la tour. Le dessin du $XIII^e$ siècle montre deux colonnes seulement sur chaque ébrasement; celui du XIX^e siècle en accuse trois. Une grosse main tournée vers le sol et tenant une quinte-feuille entre le pouce et le médium, figurée dans le premier dessin, est absente du second comme elle l'est aujourd'hui du monument, sans que l'architecte actuel de ce monument, M. Boeswilwald, en ait pu trouver la moindre trace.

Au second étage Villard ne met dans son élévation, ce qui est en réalité, que deux colonnes contre chaque ébrasement de la baie de la tour, baie qu'il fait en outre beaucoup trop étroite, tandis qu'il en indique trois en plan. Il est vrai que cette colonne peut avoir été postérieurement découpée en cette ligne de crochets que l'on voit de nos jours; mais la différence la plus grande est dans le support des arcs et de l'entablement des tourelles d'angle. Ces « filloles, » comme dit le texte, que nous trouvons d'accord avec le dessin, reposent à leur angle sur trois colonnes en faisceau. Aujourd'hui nous voyons à leur place un pilier octogone flanqué d'une colonne sur l'angle; substitution postérieure peut-être au dessin de Villard, et rendue nécessaire pour donner plus de solidité à ces constructions, qui sont de véritables contre-forts. Les deux dessins sont d'accord pour la forme de l'étage octogone des tourelles; mais celui qui est le plus ancien donne des proportions trop considérables aux bœufs encore placés aujourd'hui dans les entre-colonnements d'angle de cet étage. Que signifient ces bœufs? Il existe à cet égard deux traditions qui ont même origine, mais dont l'une a pour elle le double avantage d'un texte et d'un miracle. Suivant Guibert de Nogent, qui entre dans de grands détails sur la construction de la cathédrale de Laon, un jour que l'un des bœufs employés à monter le long de la côte de Laon les matériaux nécessaires à la construc-

tion était tombé de lassitude, un bœuf, venu on ne sait d'où, se mit sous le joug, traîna la charge, et disparut[1]. D'après la tradition du pays, les bœufs servaient à monter les matériaux jusqu'au sommet des tours en suivant des plans inclinés construits à cet effet. Les figures sculptées de ces tours seraient donc un souvenir du concours prêté, soit par le bœuf miraculeux, soit par les plus modestes auxiliaires des maçons du XIIe siècle[2].

Une indication précieuse, fournie par le dessin de Villard de Honnecourt, est relative à la flèche de la tour et des tourelles. Ces flèches étaient garnies de crochets sur leurs arêtes et percées d'ajours sur leurs faces. La dernière de ces flèches, inclinée vers le couchant en 1691 par un tremblement de terre, existait encore au commencement de ce siècle sur l'autre tour du portail.

Ce que Villard semble surtout admirer dans les tours de Laon, ce sont les contre-forts, car il termine sa note par ce conseil aux maîtres à venir, d'étudier la force de ces « grans pilers forkies. » Malheureusement ces contre-forts des tours de Laon portaient sur les reins des voûtes de la nef, et de ce vice de construction sont résultés les travaux de consolidation si coûteux, que l'on a toutefois menés à bonne fin aujourd'hui.

Quels sont les monuments où Villard, appliquant ses études sur la tour de Laon, aurait pu construire quelque chose qui rappelât sa forme? On cite Bamberg, Lausanne et Naubourg. Mais les tours de Reims et celles de Strasbourg sont aussi filles de celles de Laon, et nous croyons qu'en trouvant une même filiation pour les églises que nous venons de citer, on aura plutôt montré l'influence française en Allemagne qu'établi les droits de notre architecte à la paternité de ces constructions. M. Alfred Ramé, dans une brochure fort remarquable sur la cathédrale de Lausanne[3], fait ressortir tous les caractères qui indiquent une imitation de la cathédrale de Laon, et parmi eux il cite l'évidement des contre-forts d'angle de la tour, l'alternance des piliers forts et des piliers faibles dans la nef; la lanterne qui domine la croisée, les tours latérales à deux étages élevées contre les transsepts, et permettant d'établir des chapelles hautes au niveau des galeries. Cette similitude entre les deux églises semble surabondamment prouvée, mais nous aurons à examiner, à propos de la rose de Lausanne (planche XXX),

[1] Jules Marion, *Essai sur l'église cathédrale de Notre-Dame de Laon*, 1 vol. in-8°; Paris, Dumoulin, 1843.

[2] Le fait des plans inclinés destinés à monter les matériaux est incontestable, car il existe des miniatures presque contemporaines de la construction de la cathédrale de Laon pour le prouver. Le montage de la main à la main, que j'ai trouvé figuré au Xe siècle, ne pouvait être appliqué à des hauteurs un peu considérables et à des matériaux de certaines dimensions. Il fallait avoir recours, soit au plan incliné, soit aux engins. Le treuil et la poulie étaient connus, comme Villard de Honnecourt l'indique plus loin, et nul doute qu'on ne les employât à cet effet, quoique aucune représentation figurée, antérieure au XVe siècle, ne m'en soit encore connue. Mais à leur défaut nous trouvons plus loin le dessin d'une machine à lever les poids. (A. D.)

[3] Alfred Ramé, *Notes d'un voyage en Suisse*, extrait des *Annales archéologiques*, in-4°; Paris, V. Didron, 1856.

si c'est à Villard de Honnecourt qu'il faut faire honneur de cette église de style français.

La cathédrale de Naubourg-sur-Saale, en Saxe, en partie rebâtie de 1240 à 1250, se rapproche aussi beaucoup de ce style français. Sa tour nord-ouest s'élève sur une base carrée et est flanquée de tourelles octogones dont l'étage inférieur est du XIII° siècle et rappelle la tour de Laon. Les deux étages au-dessus suivent la même disposition, mais appartiennent au XV° siècle [1].

A la partie inférieure de la planche XVII est dessiné un édicule formé d'un arc trilobé intérieurement, soutenu par deux colonnes, et surmonté d'une corniche entablée qui porte une flèche octogone garnie de petites flèches à ses angles. Une petite étoile à cinq pointes, tracée entre les colonnes, peut être un point de repère avec un autre dessin que nous ne possédons point. Ce détail nous semble d'un style postérieur à celui de la cathédrale de Laon, et rappellerait plutôt les pinacles qui surmontent les contre-forts de la cathédrale de Reims et abritent les statues d'anges.

Une tête barbue, les cheveux en désordre sous le béguin déchiré qui veut les maintenir, les yeux élevés en l'air, semble celle de quelque mendiant, qui aura attiré l'attention de Villard de Honnecourt, tandis qu'il rôdait, l'Album en main, devant le portail de Laon ou de Reims.

[1] Une particularité remarquable de l'église de Naubourg-sur-Saale, c'est que le meneau de la porte du jubé est formé par un Christ en croix de grandeur humaine, disposition fort rare et qui se retrouve en France à Saint-Jean-des-Vignes de Soissons. (L.)

PL. XIX

Veés ci une des formes derains
des espaces de le nef teles com
eles sunt entre .ij. pilers.
J'estoie mandés en le tierre de
hongrie qant jo le portrais
por ço l'amai jo miex.

PLANCHE XIX,

VERSO DU 10ᵉ FEUILLET.

« Vesci une des formes de Rains des espases de le nef teles com eles sunt entre .ij.
« pilers. J'estoie mandes en le tierre de Hongrie qant io le portrais por co l'amai io
« miex. »

Voici une des fenêtres de Reims, des travées de la nef, comme elles sont entre deux piliers. J'étais mandé dans la terre de Hongrie quand je la dessinai, parce que je la préférais.

Nous nous sommes déjà servi de ce texte pour établir à quelle époque approximative Villard de Honnecourt avait pu aller en Hongrie, et nous n'y reviendrons pas. Cette fenêtre des basses nefs de la cathédrale de Reims pouvait plaire à notre architecte par ses proportions et par son réseau intérieur, surtout s'il sortait de Laon, où les fenêtres sont toutes simples. Dans ce croquis, fait à la hâte et d'une main très-sûre, il s'est contenté d'indiquer la partie supérieure de la fenêtre qui l'intéressait, puis les bases et la coupe du meneau central, ne voulant pas perdre son temps à dessiner les jambages. Seulement il a commis une erreur en mettant les chapiteaux des nervures du bas-côté à la même hauteur que ceux du réseau de la fenêtre; ils sont de deux assises au-dessous, soit 0ᵐ,90 environ.

La partie supérieure de la planche est occupée par l'image en buste de la Vierge tenant de la main gauche une tige feuillagée qui surmonte une petite boule, et sur le bras droit l'enfant Jésus qui, vu de dos, se retourne violemment pour bénir. Cette Vierge rappelle plutôt une peinture qu'une sculpture, et provient peut-être de Reims, où l'ancien chartrier montre encore des traces de peintures anciennes.

PL.

PLANCHE XX,

RECTO DU 11ᵉ FEUILLET, MARQUÉ AU XVᵉ SIÈCLE DE LA LETTRE l.

Entre ce feuillet et le précédent il y a une lacune de trois feuillets, de six pages par conséquent, enlevés avant le xvᵉ siècle; de ces feuillets coupés et enlevés les onglets subsistent encore; sur l'un d'eux on remarque une aile et un talon.

Le Christ assis, tenant de la main gauche le livre des évangiles appuyé sur la cuisse, et bénissant à la latine de la main droite, la tête, à peine indiquée, est d'un dessin magnifique, plein de science, de style et de noblesse. Les plis de la robe et du manteau, amples et comme agités par le vent, nous semblent surtout convenir pour une peinture.

Le dragon si énergique placé au-dessous repose sur une volute ornée de feuilles qui rendent solidaires ses différents rinceaux. Ce détail nous indique qu'il s'agit d'une œuvre de métal, peut-être d'une crosse. Mais dans aucune de celles que nous connaissons nous n'avons trouvé le dragon symbolique, qui entre quelquefois dans sa composition, ainsi disposé par rapport à la volute. En tout cas, la figure du Christ et celle du dragon nous semblent ici indépendantes l'une de l'autre.

PL.XXI.

PLANCHE XXI,

VERSO DU 11ᵉ FEUILLET.

Ce dessin, le seul qui, de tout l'Album, soit lavé au bistre, représente un sujet énigmatique, qui doit retracer quelque scène de l'antiquité à nous inconnue. Quand la statue drapée, assise couronne en tête et sceptre en main dans une espèce de niche à draperies, derrière un cippe quadrangulaire, représenterait Jupiter sur l'autel des dieux lares, nous n'en serions nullement étonné. Pour le personnage à cheveux crépus, dont les épaules seules sont recouvertes d'une draperie étroite relevée sur le bras droit, qui, un vase de la main droite, tient la gauche relevée, l'indicateur dressé en l'air, l'antiquité n'en fournit point d'analogues, à notre connaissance. S'il forme un ensemble avec le personnage placé sur le cippe, en tout cas ce ne peut être un personnage divin rendant hommage à un autre dieu; aussi nous laissons le champ ouvert à toutes les conjectures.

Dans cette étude du nu, à laquelle on peut seulement reprocher la saillie trop prononcée de la hanche, placée en outre un peu bas, et une certaine gaucherie dans le rendu des rotules, il est impossible cependant de méconnaître une certaine science anatomique. La beauté des formes corporelles n'était point l'affaire des artistes du moyen âge, et ce qu'ils étudiaient surtout dans ces figures nues, dont l'Album de Villard nous montre tant d'exemples, c'était la forme générale et la position relative des articulations, qui donnent du relief et du mouvement aux draperies. Quant à celles-ci, ils les ont traitées avec un talent égal à celui de l'antiquité grecque ou latine, sans oublier toutefois que leur statuaire, destinée exclusivement à décorer des édifices dont ils sont une partie inhérente, devait participer des lignes sévères de l'architecture.

PL.XXII.

Ci est une des ij. damoiseles
de q̃ li iugemens fu fais devāt
Salemon de leur enfant q̃ cascū
ne voloit avoir

PLANCHE XXII,

RECTO DU 12ᵉ FEUILLET, MARQUÉ AU XVᵉ SIÈCLE DE LA LETTRE *m*.

« Vesci l'une des .ij. damoizieles de qui li iugemens fu fais devant Salemon de leur
« enfant. que cascune voloit avoir. »

Voici l'une des deux demoiselles dont le jugement eut lieu devant Salomon, à propos de l'enfant que chacune voulait avoir.

Le texte du xiiiᵉ siècle nous dispense de tout commentaire. Cette figure un peu longue, vêtue d'une robe à plis nombreux, nous semble une étude pour un vitrail, tandis que la douceur de la physionomie et l'arrangement des cheveux, le type individuel de la tête nous font supposer que nous avons là affaire à un croquis moitié d'après nature, moitié d'imagination.

PL. XXIII

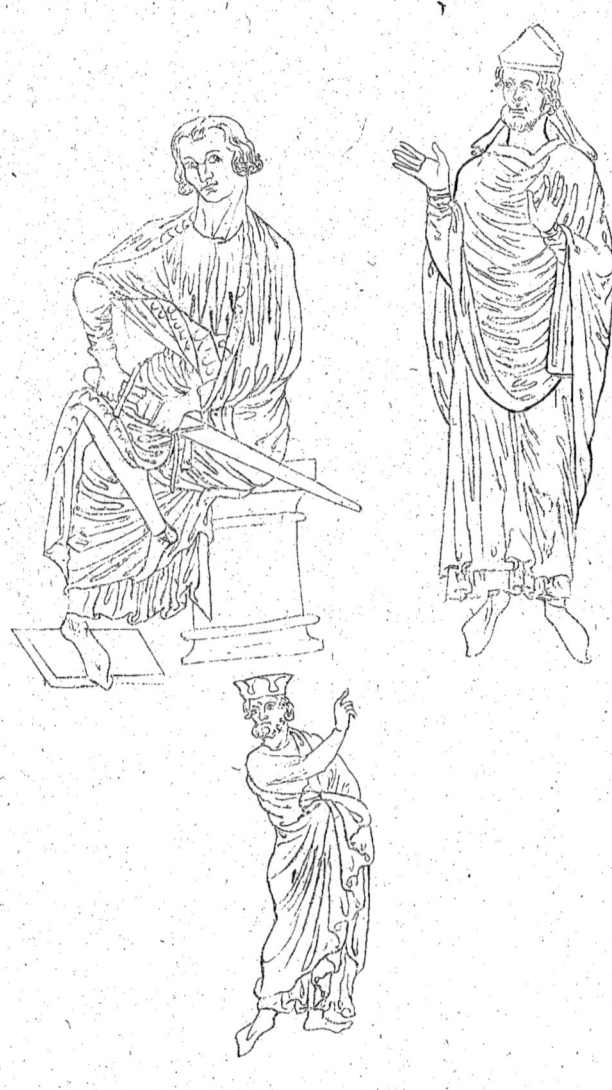

PLANCHE XXIII,

VERSO DU 12ᵉ FEUILLET.

Les trois figures qui occupent cette feuille appartiennent-elles à la composition dont la figure de la feuille précédente fait partie? Faut-il voir le roi Salomon dans le personnage assis en robe et en manteau vairé, qui, une jambe posée sur l'autre, va tirer son glaive du fourreau et trancher lui-même le différend qui amène les deux « damoizieles » devant lui? Quand l'évêque mitré, vêtu de l'aube et de la tunique que recouvre la chasuble à plis souples, serait un prêtre de la Loi, admirant la prudence de Salomon, nous n'en serions pas fort étonné, car l'assimilation est fréquente aux xiiᵉ et xiiiᵉ siècles entre les prêtres du judaïsme et les évêques du catholicisme.

Pour le troisième personnage, avec l'espèce de couronne qui le coiffe, il nous semble être un des rois mages montrant l'étoile qui le guide vers la crèche, lui et ses compagnons. Un rapprochement est possible entre le jugement de Salomon et l'adoration des rois, et peut être facile à trouver dans ces bibles « historiaux, » qui montrent dans chaque fait de l'ancienne loi la figure prophétique d'un fait de la loi nouvelle.

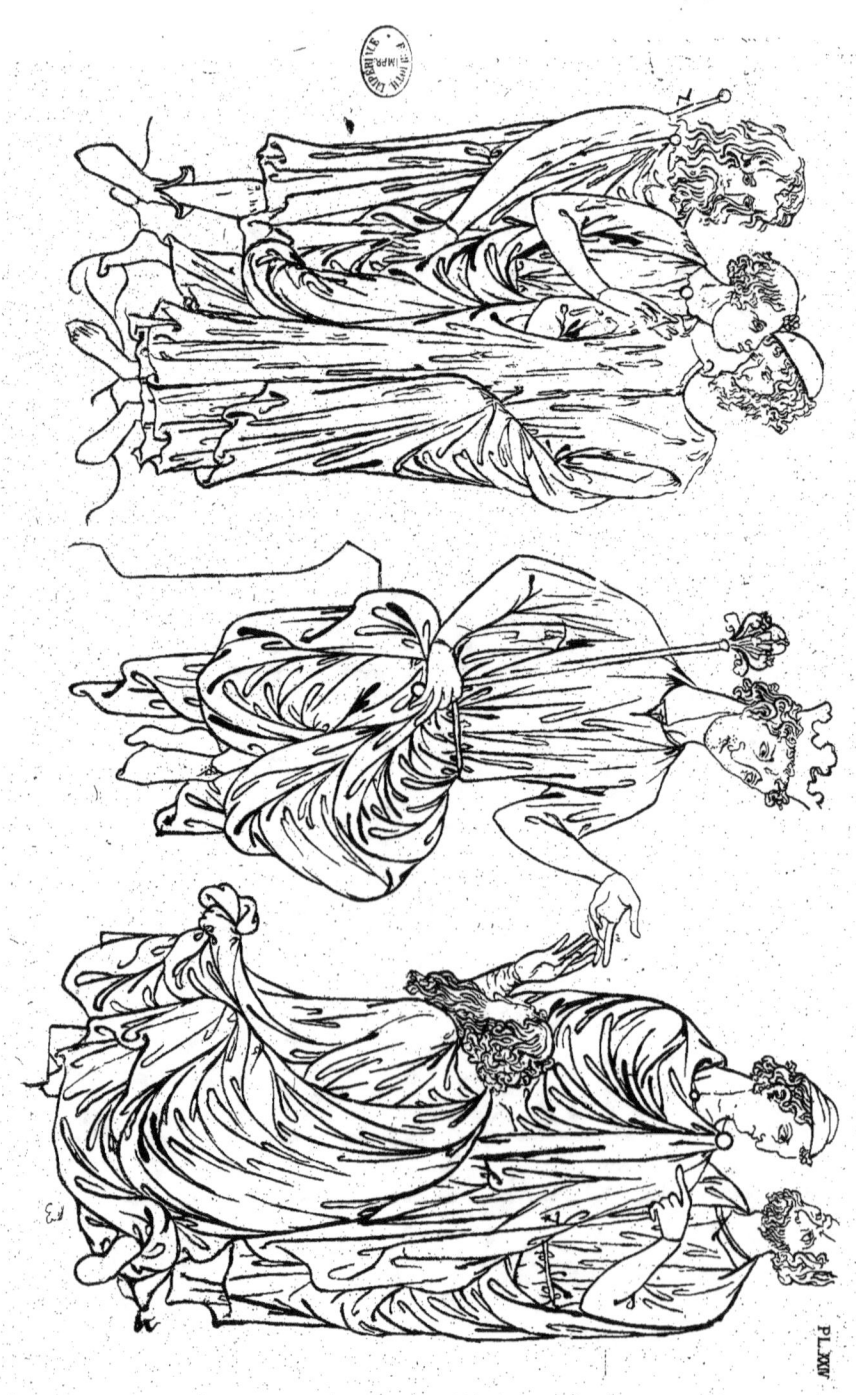

PLANCHE XXIV,

RECTO DU 13ᵉ FEUILLET, MARQUÉ AU XVᵉ SIÈCLE DE LA LETTRE n.

Le feuillet précédent, qui était le dixième du second cahier, a été enlevé avant le récolement que ce numérotage par lettres indique.

Le sujet retracé sur cette feuille, dont les groupes se balancent avec toute la symétrie que l'on peut demander à un art monumental, était certainement une peinture, car la statuaire à cette époque évitait autant que possible la confusion des personnages se recouvrant les uns les autres. Mais quel en est le sujet? M. J. Quicherat y vit saint Paul plaidant sa cause devant le roi Agrippa; mais il nous est impossible d'abonder dans son sentiment, car le personnage agenouillé nous semble chaussé du seul pied qu'on lui voit, et Villard, qui supprime volontiers le nimbe dans ses croquis, n'omet jamais ce caractère des pieds nus quand il représente Dieu ou les Apôtres. On peut y reconnaître Nathan faisant des reproches à David, mais surtout les trois mages devant Hérode. Remarquez, en effet, que les trois personnages auxquels nous donnons cette attribution sont, l'un vieux, à longue barbe, l'autre d'un âge mûr, à barbe plus courte, et le troisième encore jeune et sans barbe, ainsi qu'ils sont toujours représentés.

Les trois personnages à gauche représentent la cour d'Hérode. Le premier est vêtu d'une robe à manches justes, recouverte d'une autre robe plus courte, sans manches, qui est le surcot porté au XIIIᵉ siècle, tandis que les costumes des autres personnages sont plus ou moins de fantaisie, comme un souvenir altéré de l'antique. Entre autres particularités nous ferons remarquer la fibule triangulaire qui ferme la tunique d'Hérode; celles circulaires du mage Balthazar et du jeune homme de gauche; puis les fibules rondes qui agrafent, l'une sur l'épaule gauche le manteau du même mage, et l'autre sur l'épaule droite le manteau du vieillard à cheveux et à barbe touffus qui tient une verge et est chaussé de bottines ouvertes sur le devant. Nous insistons sur ces détails parce que Willemin avait avancé sur la façon d'attacher le manteau chez les Francs une règle que les faits contredisent. En effet, sur cette planche, nous trouvons des manteaux sur l'une ou sur l'autre épaule et sur les deux à la fois.

14.

Ces figures si bien drapées, dont les vêtements forment des plis si nombreux et d'une forme particulière, ces têtes d'un type généralement un peu farouche, nous feraient rattacher, comme dessinateur, Villard de Honnecourt à l'ancienne école allemande et rhénane, généralement moins simple dans ses arrangements que l'école française; ce qui s'accorderait assez avec ses pérégrinations.

Nous ferons observer, en outre, la ressemblance qui existe entre le profil du plus jeune des mages et celui de la demoiselle du jugement de Salomon dont la robe cache si bien les apparences féminines. Le même modèle masculin aurait-il servi pour les deux, et cette circonstance conduirait-elle à supposer que nous avons là des croquis de Villard de Honnecourt destinés à être reproduits sur verre ou dans la pierre, et non des études d'après des monuments existants?

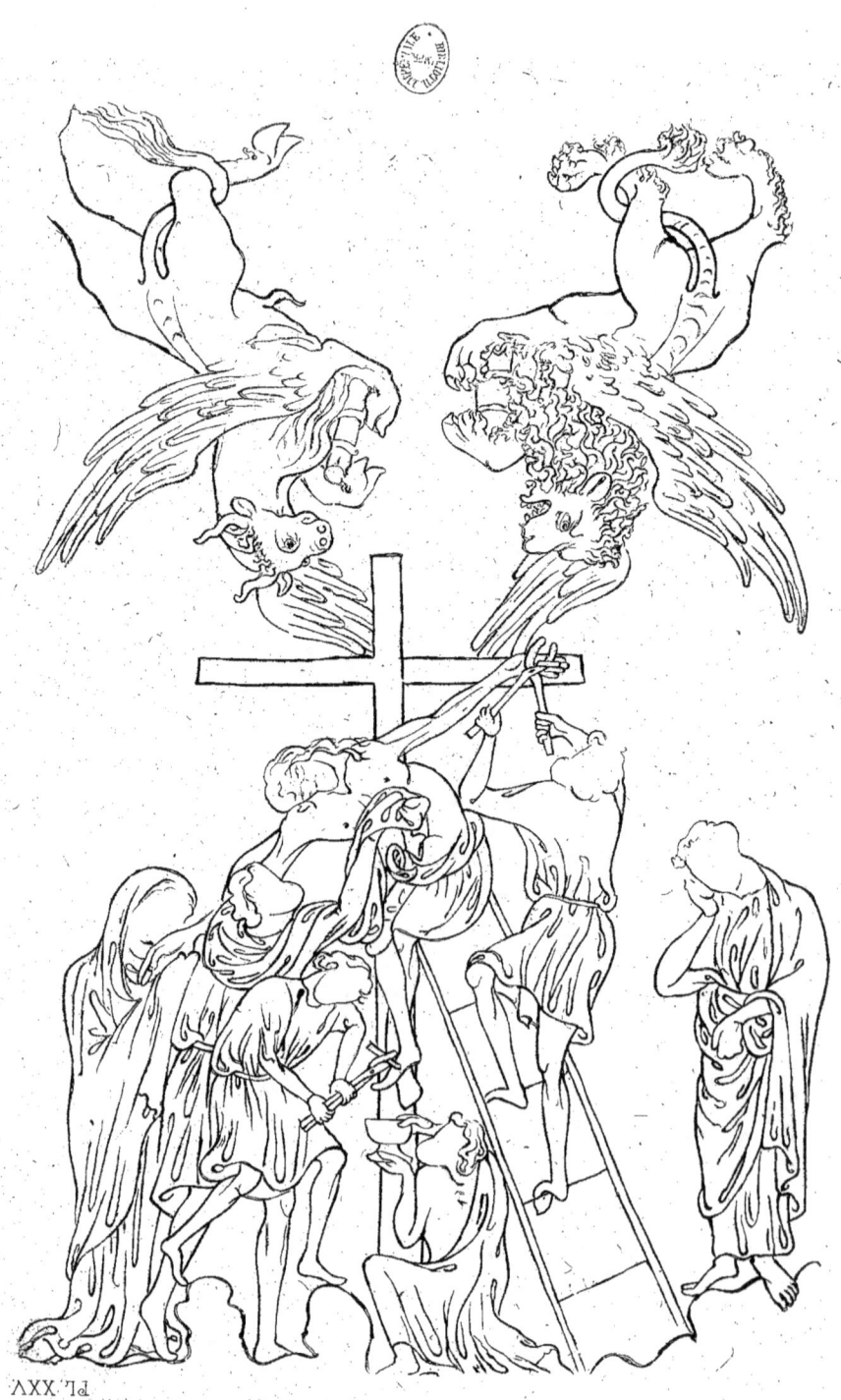

PLANCHE XXV,

VERSO DU 13ᵉ FEUILLET.

Deux compositions différentes occupent cette page.

Telle qu'elle se présente devant nous, nous y remarquons d'abord deux symboles évangéliques ailés et tenant un volumen roulé, le lion de saint Marc et le bœuf (*vitulus*) de saint Luc, dans la position relative qu'ils occupent d'ordinaire lorsqu'ils accompagnent la figure du Christ bénissant dans sa gloire. Peut-être l'homme et l'aigle qui caractérisent saint Matthieu et saint Jean étaient-ils sur le feuillet correspondant à celui-ci (le 2ᵉ du second cahier), qui a été enlevé. En tous les cas, la figure de Dieu de la planche XX, et surtout celle de la planche XXXI, peuvent fort bien se rattacher aux deux énergiques études de lion et de bœuf que nous examinons ici.

En retournant la planche, nous reconnaîtrons le sujet de la descente de croix, assez rarement représenté au moyen âge. Ici, sans aucun doute, nous sommes en présence d'un projet de peinture composé avec cette entente singulière de la pondération des masses que nous avons déjà signalée. La Vierge a saisi une des mains du Christ détachée de la croix, et en baise la plaie. Nicodème reçoit dans un linceul le corps encore suspendu par l'autre main, qu'un homme monté sur une échelle est en train de détacher, en arrachant avec des tenailles le clou qui la perce. Un autre homme enlève de la même façon le clou qui fixe les deux pieds, tandis que Joseph d'Arimathie reçoit le sang qui peut encore couler dans un calice, le Saint-Graal à la légende fabuleuse. Enfin, à droite, saint Jean debout, la tête appuyée sur une main, dans la posture consacrée par la tradition, gémit à ce spectacle. Les têtes ne sont indiquées que par leur contour, et tout dénote un croquis tracé d'une main sûre et savante.

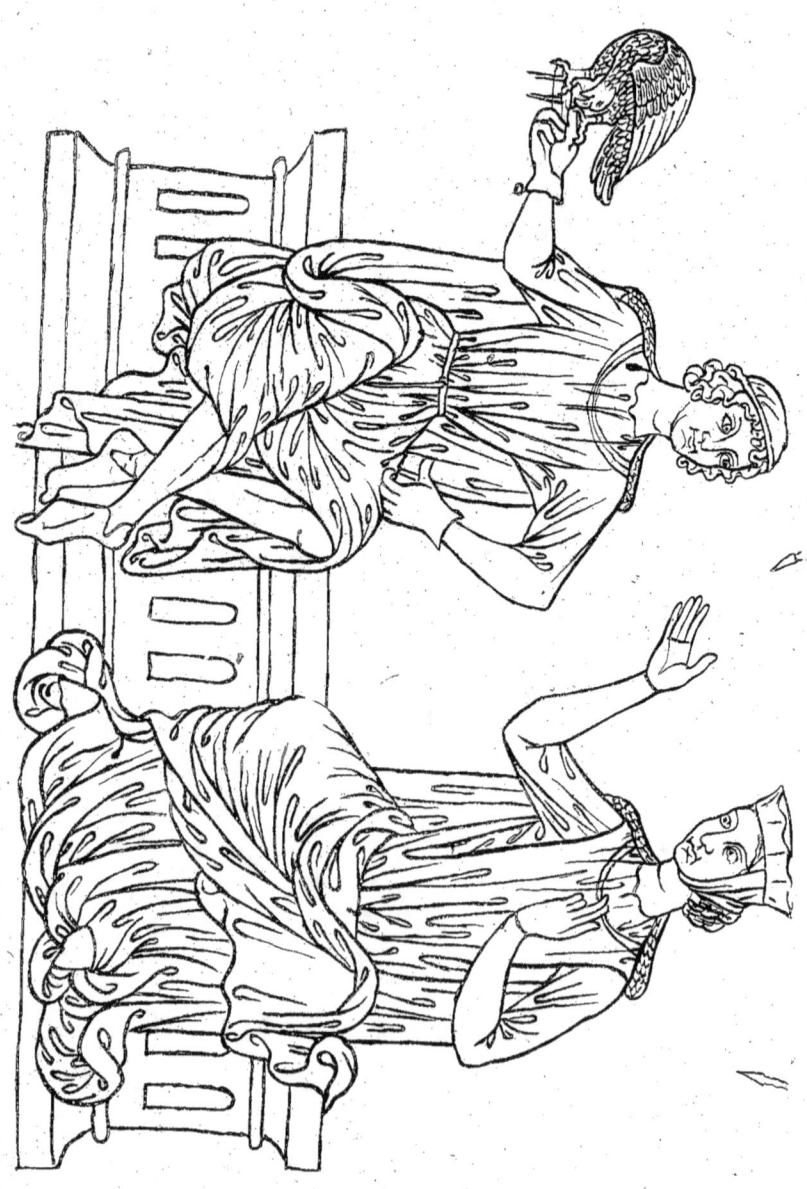

Pl. XXVI

PLANCHE XXVI,

RECTO DU 14ᵉ FEUILLET, MARQUÉ AU XVᵉ SIÈCLE DE LA LETTRE O.

Cette planche, publiée par Willemin, qui avait modernisé les têtes, tout en conservant avec assez de scrupule le caractère du dessin du reste du corps, semble représenter la Jeunesse ou le mois de Mai, figuré d'habitude par un jeune homme et une jeune femme chevauchant à travers les champs rajeunis.

Ici le jeune homme, assis sur le même banc que « s'amie, » semble l'inviter à aller donner le vol au « gentil faucon » qu'il tient sur sa main gantée.

Mais la jeune fille, à la figure un peu farouche, prélude-t-elle, en levant la main, à la scène qui, dans les bas-reliefs de la porte centrale de Notre-Dame de Paris, représente la Colère? Là une jeune femme, assise comme celle de Villard, donne du pied dans la poitrine d'un homme qui, à genoux devant elle, devait tenir quelque chose, peut-être un faucon, sur sa main dont il ne reste plus que les traces.

Le costume du jeune homme se compose d'un chapeau d'orfroi, figuré par un simple cercle qui lui ceint la tête. Il porte le « bliaut » serré à la taille par une ceinture,

 Et remeist sangles el bliaut de samis,

et par-dessus un manteau fourré au collet.

La femme est vêtue d'une cotte, d'un surcot sans manches et d'un manteau.

 D'un blanc samit appareillie
 Cote en ot, sorcot et mantel.

Quant à sa coiffure, elle nous semble composée d'un chapeau d'orfroi, recouvrant les cheveux retenus par un « las de soie, » et d'une coiffe qui entoure le visage, mais sans trop le cacher, ainsi que le dit la chanson.

 Or me descuevre un peu le bouce
 Baisse les plis qui as oils touce
 Or trai aval, or trai amont
 Rabaisse un poi emmi le front.

Vesci une glize desquarie ki fu
esgardee a faire en lordene desistiaus

Vesci lesligemenz del glize nostre dame
Sainte marie de canbrai ensi com il est d
terre avant en ceste liure en mousteres les
mousteres dedens z dehors z tote le maniere
des capeles z des plains pans autres z le maniere
des ars voterés.

EXPLICATION DES PLANCHES. 113

PLANCHE XXVII,

VERSO DU 14ᵉ FEUILLET.

Deux lutteurs. Ce sujet se retrouve, sans aucune modification, sculpté sur les panneaux du soubassement des stalles de Lausanne, qui représentent « deux vigoureux gaillards, en simple caleçon, se saisissant par le milieu du corps et cherchant à se terrasser[1]. » Villard, qui a gardé un souvenir de la rose de Lausanne, a-t-il également gardé un souvenir d'une scène, fort rare du reste dans l'iconographie du moyen âge, que lui présentaient les stalles de cette église, ou l'a-t-il prise sur nature, dans une de ces luttes corps à corps dont la Suisse a encore gardé l'usage? En tous cas, nous signalons ce rapprochement sans vouloir en tirer de conséquences.

Deux lutteurs vêtus, qui se donnent force horions après s'être cassé sur la tête les pots dont les fragments gisent à leurs pieds, représentent l'Ivrognerie, à la porte centrale de Notre-Dame de Paris.

Nous ferons remarquer que l'un des lutteurs, celui qui porte des bas de chausses ou grègues, les a liés avec ses braies par des cordons : ce sont des *lie-grègues* qui, vendues par les merciers, ont donné lieu à ce rébus inintelligible que la tradition attache encore à certaines enseignes, sans que le public puisse comprendre aujourd'hui quelle analogie existe entre l'Y et la boutique d'un mercier. L'autre lutteur, dont les jambes sont nues, a relevé ses braies à la ceinture, au moyen de ces mêmes cordons.

« Vesci une glize desquarie ki fu esgardee a faire en lordene d Cistiaux. »

Voici une église carrée qui fut projetée pour l'ordre de Cîteaux.

Lorsque quelques religieux, soumis à l'abbaye de Cluny, fondèrent, en 1098, celle

[1] Alfred Ramé, *Notes d'un voyage en Suisse*, déjà cité.

de Cîteaux pour y pratiquer plus étroitement la règle de saint Benoît, ils voulurent que la simplicité de leurs constructions fût en rapport avec celle de leur vie. Aussi leurs églises, plus rigoureusement modelées sur la forme de la croix que celles construites autour d'eux, eurent-elles un chevet et des transsepts carrés. Chacun de ceux-ci, d'un certain développement, contenait deux chapelles juxtaposées et placées contre leur mur oriental, c'est-à-dire dans le même sens que l'abside. Un escalier, placé contre le mur opposé du transsept méridional, arrivait directement aux dortoirs. Tel est le plan primitif, reconnu dans plus de cent cinquante abbayes de l'ordre de Cîteaux par M. le comte de Montalembert[1]. C'est cette forme typique que Villard de

[1] INFLUENCE DE L'ORDRE DE CÎTEAUX SUR L'ARCHITECTURE.

M. le comte de Montalembert, qui préparait une histoire des moines d'Occident et avait étudié avec un soin tout particulier les églises de l'ordre de Cîteaux, ayant été consulté par Lassus, lui avait adressé le billet suivant, que nous transcrivons. Dans ce billet, écrit à la hâte, le 8 juin 1853, M. de Montalembert annonce son ouvrage, qui n'a point encore paru, et que j'annonce à mon tour en transcrivant le passage où il en est question, avec l'espoir que les loisirs que la politique a faits à M. de Montalembert lui permettront de le mener à bonne et excellente fin.

«Mon cher Lassus,

«L'ordre de Cîteaux n'ayant commencé qu'en 1098, «il ne saurait y avoir d'églises cisterciennes du XIe siècle. «C'est au XIIe seulement que remontent presque toutes «leurs églises. La plus ancienne que je connaisse encore «debout est celle de Pontigny (1114), puis Fontenet, «près Montbard, de 1118, puis Noirlac, près Saint-«Amand, en Berry, de 1136. Dans ces deux dernières, «comme dans toutes les églises *primitives* de Cîteaux «dont j'ai pu visiter les ruines, j'ai toujours trouvé le «chevet carré. Je dis *primitives*, parce que, dans les «églises reconstruites à la fin du XIIe siècle et au «XIIIe, on a pris l'abside polygonale. Vous pouvez aussi «citer l'ancienne et très-curieuse église des SS. Vincent «et Anastase, près Saint-Paul-aux-trois-Fontaines, à «Rome. Cette église, donnée à saint Bernard en 1140, «et probablement reconstruite alors, a le chevet carré, «et les quatre chapelles parallèles au chœur, comme les «églises cisterciennes de France.

«Si vous faites mention de ce détail dans votre livre, «permettez-moi de tenir à ce que vous y parliez de mon «futur ouvrage sur les moines d'Occident, parce qu'à ce «fait, *découvert* par moi, se rattachent diverses autres «considérations que je n'ai pas le temps de vous expli-«quer.

«Agréez mille amitiés.

«Ch. de Montalembert.»

Lassus, qui voulait dans le principe donner à son ouvrage des proportions beaucoup plus considérables que celles auxquelles il s'était arrêté définitivement, avait demandé en Angleterre et en Allemagne des renseignements sur l'influence que l'ordre de Cîteaux aurait pu y exercer sur l'architecture. Ces questions lui valurent des réponses de M. J. H. Parker, du docteur Willis, le savant historien de la cathédrale de Cantorbery, et de M. Schnaase. Nous transcrivons ici ces lettres, persuadé qu'on nous saura gré d'avoir publié les renseignements intéressants qu'elles renferment sur l'influence que l'art français a exercée à l'étranger par l'entremise des ordres religieux.

«Oxford, 9 avril 1853.

«Mon cher Monsieur Lassus,

«Je vous demande mille pardons de n'avoir pas ré-«pondu plus promptement à votre dernière lettre, mais «j'avais besoin de faire quelques recherches pour m'as-«surer si ma première impression était exacte, et le «temps m'a manqué. Je me trouve tout à fait confirmé «dans ma pensée par les meilleures autorités, et je n'hé-«site plus à dire que vous êtes dans l'erreur quand «vous supposez que les premières églises et abbayes «fondées en Angleterre, après la conquête, appar-«tiennent aux religieux de l'ordre de Cîteaux. Au con-«traire, presque toutes les abbayes de cet ordre sont «fondées dans les dix années qui séparent 1128 de

EXPLICATION DES PLANCHES.

Honnecourt conserve dans son plan, tout en l'accommodant au luxe des chevets du XIII⁰ siècle, car les bas-côtés y contournent le chœur. Quoiqu'il adoptât un plan carré

« 1138. Nous avons vingt-quatre grandes abbayes de cet « ordre fondées à cette époque et seulement cinq après, « et encore sont-elles des dépendances.

« Il me semble que les premières abbayes fondées « en Angleterre après la conquête normande étaient de « l'ordre de Cluny.

« Les abbayes de cet ordre commencent avec : Lewes « (Sussex), 1078. — Wenlock (Shropshire), 1080. « — Bermondsey (Surrey), 1082. — Northampton, « 1084. — Daventry (Northamptonshire), 1090. — « Castle-Acre (Norfolk), 1085. — Pontefact (York- « shire), 1100. — Montacute (Somerset), 1100. — « Thetford (Norfolk), 1104. — Lenton (Nottingham), « 1108. — Bromholm (Norfolk), 1113. — Farleigh « (Wiltshire), 1125.

« Voilà une douzaine d'abbayes de l'ordre de Cluny « avant la première de l'ordre de Cîteaux.

« Si vous avez besoin d'autres renseignements, j'au- « rai beaucoup de plaisir à faire de mon mieux pour « vous.

« Agréez l'assurance de mon estime et de mon « amitié.

« J. H. PARKER. »

« Oxford, 8 mai 1853.

« Mon cher Monsieur Lassus,

« La question que vous m'avez posée m'intéresse « beaucoup, et j'avais pensé à vous donner une réponse « suffisante après quelques petites recherches; mais je ne « trouve pas aussi facilement que je l'aurais supposé « les plans gravés qui m'étaient nécessaires pour ne « pas me fier exclusivement à une mémoire trompeuse. « Malheureusement les plans manquent à la plupart de « nos ouvrages sur ces sujets. J'ai trouvé un assez grand « nombre d'églises de Cîteaux *toutes carrées*, mais je « n'ai pas été aussi heureux pour celles de Cluny. Ce- « pendant je suis certain que vous avez raison en suppo- « sant qu'elles étaient en *rond-point*. Quelques-unes ont « été altérées après leur construction. J'ai souvent re- « marqué que nos églises les plus anciennes étaient ter- « minées circulairement primitivement, et que leur « chevet avait été modifié après coup. Cela s'accorde « très-bien avec l'idée que les églises de l'ordre de « Cluny, plus anciennes que celles de l'ordre de Cî-

« teaux, étaient toutes sur ce plan. Ce sujet du plan des « églises appartient spécialement à mon ami le profes- « seur Willis; je lui ferai votre demande, et je ne doute « pas qu'il ne nous donne des renseignements précis.

« Agréez l'assurance de mon amitié.

« J. H. PARKER. »

M. Willis, consulté en effet, adressa à M. Parker la lettre suivante.

« Cambridge, 27 mai 1853.

« Cher Monsieur,

« Vous pouvez dire à notre ami M. Lassus que nous « connaissons depuis longtemps la disposition des ab- « sides carrées qui existe et prévaut dans les églises de « l'ordre de Cîteaux. Elle est indiquée dans l'ouvrage de « Sharpe, qui a attiré l'attention du public, avec bien « d'autres particularités. Mais je ne puis admettre que « cette disposition particulière, généralement adoptée « pour les églises de toute l'Angleterre, sans doute à cause « de sa simplicité, soit due à l'influence de Cîteaux.

« Cet ordre fut introduit en Angleterre vers 1128, « époque de la fondation de l'abbaye de Waverley, qui « très-probablement se terminait carrément du côté du « levant, car l'église, dont les fondations existent au- « jourd'hui, ne fut commencée qu'en 1203.

« Nous avons peu d'églises normandes importantes « dont la partie orientale n'ait pas été démolie. Celles « qui subsistent encore se terminent par une abside car- « rée, mais nous ne possédons sur l'origine de ces mo- « numents que bien peu de renseignements historiques « authentiques. Cependant nous avons : 1° Old-Sarum, « église à abside carrée, dédiée en 1092; 2° la cathé- « drale d'Ely. J'ai examiné moi-même avec soin les « fondations de cette église mises à découvert par des « fouilles récentes, et j'ai constaté ce fait curieux, c'est « que les fondations disposées pour une abside circu- « laire avaient été changées ensuite et modifiées de ma- « nière à recevoir une abside carrée. Or nous savons « par les chroniqueurs que les fondations de l'église, « jetées par l'abbé Siméon, après 1082, furent aban- « données ensuite, et que les constructions furent re- « prises par Richard, de 1100 à 1107, qui éleva les « murs de l'église dont Siméon n'avait fait que com- « mencer le plan. D'où il suit que le changement de

15.

pour son chevet, il a trouvé moyen, par cette disposition, d'obtenir quatre chapelles absidales, en conservant les quatre chapelles placées deux à deux dans les transsepts.

« forme de l'abside circulaire en abside carrée doit être « attribué à Richard et dater de 1100.

« Les seules autres églises normandes à abside car- « rée dont il me souvienne aujourd'hui sont : la ca- « thédrale d'Oxford, l'église de Romsey, Sainte-Cross « (Hampshire), fondée en 1136, enfin la crypte de « Roger dans la cathédrale d'York, de l'année 1154. « Mais les églises de Old-Sarum et d'Ely suffisent à « prouver que la forme carrée de nos églises n'est pas « due à l'influence de l'ordre de Cîteaux.

« Je suis heureux d'apprendre que Villard de Hon- « necourt sera fait d'une manière aussi complète, et je « m'en rapporte à celui qui en est chargé.

« R. WILLIS. »

Cette singularité signalée par M. Willis est trop bien mise en relief dans la réponse que Lassus fit à M. Parker, le 4 juin suivant, pour que je n'en extraie pas quelques passages, d'après la minute que je retrouve :

« Mon cher Monsieur Parker,

« J'ai été bien vivement intéressé par la lecture de « la lettre de notre ami M. le docteur Willis. Ce qu'il « dit des églises antérieures à l'introduction de l'ordre « de Cîteaux dans votre pays est fort curieux, et il se- « rait bien intéressant de rechercher les motifs qui ont « pu déterminer à cette époque l'emploi si général de la « forme carrée pour les absides des églises. Comment « expliquer en effet que le style normand, c'est-à-dire « l'art roman, introduit chez vous par la conquête, « affecte immédiatement, de l'autre côté du détroit, et « d'une manière générale, la forme carrée, lorsque chez « nous la forme circulaire est, pour ainsi dire, cons- « tante, surtout en Normandie?

« Ainsi, en général, nos églises du XI^e et du XII^e siècle « se terminent en abside circulaire ; seulement il s'éta- « blit, au XII^e siècle, une exception pour les églises de « l'ordre de Cîteaux, qui prennent la forme carrée à « leur abside. C'est vers cette époque qu'ont lieu la « conquête et l'importation de l'art normand en Angle- « terre, et l'on voit cette forme carrée, presque exclu- « sivement réservée chez nous à l'ordre de Cîteaux, gé- « néralement employée chez vous, soit avant l'introduc- « tion de cet ordre en Angleterre, soit avant même sa

« fondation en France, comme le prouve l'église d'Old- « Sarum et peut-être la cathédrale d'Ely, où la forme « carrée apparaît presque en même temps que l'ordre « de Cîteaux en France.

« Doit-on attribuer l'adoption de cette forme caracté- « ristique de notre art roman à sa simplicité et à la fa- « cilité de son emploi dans les constructions, ou bien « faut-il y chercher l'influence d'artistes ayant une pré- « férence pour cette forme?

« Je suis porté à penser, comme notre ami M. Willis, « que la simplicité qu'elle présente a été la cause déter- « minante. En effet, chez nous, on le sent très-bien, « aux XI^e et XII^e siècles nos constructeurs éprouvaient « d'assez sérieuses difficultés dans l'exécution des ab- « sides circulaires. La construction des voûtes présente « souvent dans cette partie de nos anciennes églises des « hésitations et des maladresses qui prouvent que, même « avec des ouvriers du pays, les constructeurs de l'œuvre « se trouvaient souvent fort embarrassés. On comprend « dès lors qu'arrivant dans un pays conquis pour y « bâtir avec des ouvriers étrangers, ils aient pris pour « modèles les monuments les plus simples de leur pays « natal. De sorte que mon opinion relative à l'influence « des églises de l'ordre de Cîteaux pourrait bien être « juste, dans certaines limites, quoique l'introduc- « tion de cet ordre dans votre pays n'ait eu lieu que « plus tard.

« Qu'en pensez-vous, mon cher Monsieur Parker? « J'aurais écrit tout cela à M. Willis si j'avais eu son « adresse ; mais veuillez lui faire part de mes obser- « vations.

« LASSUS. »

Voici maintenant la lettre de M. Schnaase, qui fournit un renseignement précieux relativement au plan donné par Villard de Honnecourt pour une église de l'ordre de Cîteaux.

« Berlin, 14 juin 1853.

« Ma lettre, mon cher Monsieur, a été retardée par « un hasard qui me donne l'occasion d'une question qui « se rattache encore à Villard de Honnecourt. Celui-ci « donne dans son manuscrit deux dessins pour des « églises de l'ordre de Cîteaux. Tous les deux ont le « chœur ou la chapelle derrière le chœur de forme car-

Nous ne connaissons point d'églises où cette disposition ait été adoptée, car à la cathédrale de Laon et dans les cathédrales anglaises qui présentent un chevet carré, il n'y a point de galerie, et un mur droit sert seul de clôture; mais les églises de l'ordre de Cîteaux, en Allemagne, présenteraient cette forme particulière, suivant M. Schnaase. Serait-ce là que Villard de Honnecourt aurait pris ou importé le plan qu'il a tracé? En tout cas nous retrouvons sur son Album la physionomie allemande dans ses compositions, la forme allemande dans certains de ses édifices, preuves nouvelles d'un séjour probablement prolongé au delà du Rhin à ajouter à celles qui résultent des études prises en Suisse et en Hongrie. Du reste l'ordre de Cîteaux ne suivit point à la rigueur les usages primitifs, car dans l'abbaye de Pontigny, fondée en 1114, l'église construite vers la fin du xiie siècle est à chevet circulaire, mais en conservant les chapelles des transsepts. Seulement on semble avoir pris un moyen terme, en traçant le mur extérieur du chevet sur un plan exactement circulaire. Les chapelles, toutes juxtaposées et toutes semblables, comme les claveaux d'une voûte plein-cintre, forment un trapèze fort peu accentué, qui, à la rigueur, peut passer pour un carré.

Le plan du chevet que donne (planche XXVIII) Villard de Honnecourt, et qui résulte d'une conférence entre lui et un autre architecte, est un compromis entre la forme carrée de Cîteaux et la forme ronde de l'architecture ordinaire. Les chapelles rondes et les chapelles carrées alternent autour d'une abside circulaire, de façon que la chapelle absidale, la chapelle caractéristique, pour ainsi dire, soit carrée. Le chevet de l'église de Vaucelles, appartenant au même ordre, offre la même particularité (planche XXXI).

« Vesci l'esligement del chavec medame sainte Marie de Canbrai ensi com il ist de

« rée. Cette forme se retrouve dans les églises de cet
« ordre en Allemagne, quoiqu'elle ne soit ni exclusive
« ni exécutée de la même manière. A ce qu'il me
« semble, c'était plutôt une coutume qui s'introduisait
« par imitation, qu'une règle prescrite par les lois de
« l'ordre.

« Les églises de l'ordre de Cîteaux, en Allemagne,
« dérivent (toutes ou la plupart) de Morimond, diocèse
« de Langres, quatrième fille de l'église mère. Est-ce
« que cette église existe encore, et quelle forme son
« chœur présente-t-il?

« En Allemagne, ces églises ont souvent le chœur
« carré, mais entouré de bas-côtés et même quelquefois
« de chapelles tout autour. Cela dérive-t-il de Mori-
« mond?

« Voilà, Monsieur, les questions que je présente à

« votre bienveillance, en vous renouvelant l'assurance de
« mon estime.

« Schnaase. »

Les questions que pose M. Schnaase relativement à l'existence actuelle de l'église de Morimond prouvent que la filiation reconnue par lui entre cette abbaye et celles d'Allemagne n'est point relative au style d'architecture adopté. Quant à l'église de Morimond elle est entièrement détruite; de plus, je n'ai point trouvé dans les notes si complètes et si nombreuses que M. de Montalembert a réunies depuis plus de vingt ans sur les églises de l'ordre de Cîteaux qui existent en France, en Angleterre et en Allemagne, rien qui indique ce chœur carré entouré de chapelles que M. Schnaase admet comme le caractère cistercien au delà du Rhin. (A. D.)

« tierre. Avant en cest livre en trouveres les montees dedens et dehors, et tote le ma-
« niere des capeles et des plains pans autresi, et li maniere des ars boteres. »

Voici le plan du chevet de madame sainte Marie de Cambrai, tel qu'il sort de terre. Plus avant en ce livre vous en trouverez les élévations du dedans et du dehors, ainsi que toutes les dispositions des chapelles et des murailles, et la forme des arcs-boutants.

Nous avons déjà insisté sur ce plan de la cathédrale de Cambrai[1] afin de prouver, par son rapprochement avec les études faites à Reims, que Villard de Honnecourt était l'architecte de cette église de Cambrai, aujourd'hui malheureusement détruite. Nous donnons (planche LXVII) le plan de Notre-Dame de Cambrai relevé sur place, lors de la démolition, en 1796, de cet édifice, vendu comme domaine national[2]. En le comparant à celui beaucoup plus sommaire tracé sur l'Album, on reconnaît leur parfaite identité, à un détail près : c'est l'inflexion du mur sud du chevet, à sa rencontre avec celui du transsept. Dans l'Album, ce mur suit l'alignement général, parallèlement à l'axe de l'église; mais, en exécution, la place nécessaire pour un escalier montant aux galeries du transsept a fait rentrer ce mur en dedans, tandis qu'au nord l'escalier, étant placé à l'extrémité du transsept, n'a donné lieu à aucune déviation du plan. A Reims et à Cambrai un escalier est placé dans l'épaisseur du mur qui sépare la chapelle centrale du chevet de la première chapelle au sud; de plus chaque groupe des nervures de la voûte repose sur un massif qui fait avant-corps dans l'église, comme une espèce de contre-fort intérieur, destiné à donner plus de solidité au système et à unir une grande force à une excessive légèreté.

Quant aux élévations intérieures, elles nous font défaut, et, pour les élévations extérieures, il faut nous en rapporter à celles que nous donnons d'après le plan en relief dressé en 1695[3]. On reconnaît facilement les différents styles de l'édifice. La nef, les

[1] *Notice sur Villard de Honnecourt*, p. 43 et *passim*.

[2] Ce plan a été relevé par M. S. M. Boileux, architecte de la ville de Cambrai, et remis, en 1827, par son fils qui lui succéda, à M. de Baralle, architecte diocésain du département du Nord, qui nous l'a transmis. Nous pensons que ce plan a dû être dressé sur le monument encore existant, du moins jusqu'à une certaine hauteur au-dessus du sol, puisque ce plan indique les fenêtres du rez-de-chaussée et la galerie intérieure placée à leur niveau. Un autre plan, signé et parafé par le sieur Des Anges, secrétaire de Fénelon, que possède M. de Baralle, constate les mutilations que le chœur de Notre-Dame de Cambrai a subies sous cet illustre prélat. Il indique les travaux de marbrerie, de menuiserie et de serrurerie effectués dans le chœur et le transsept conformément au contrat passé à Paris le 20 avril et ratifié à Cambrai en plein chapitre le 8 mai 1719. (L.)

[3] Ce plan en relief de la ville de Cambrai, emporté, comme trophée d'une ville conquise, par les Prussiens en suite de l'invasion, est aujourd'hui conservé à Berlin, dans un établissement appartenant au corps du génie. M. Schnaase, qui a fait exécuter pour Lassus les dessins gravés dans les planches LXVIII et LXIX, donne sur lui les renseignements suivants, le 20 décembre 1852 : « Le plan relief de Cambrai contient la cathédrale. « Elle est au milieu du relief, qui a un diamètre d'à peu « près 3m,50, de manière que, malgré les proportions « passablement grandes du modèle de l'édifice, il est « trop éloigné pour pouvoir être dessiné. » Mais la permission de déplacer la cathédrale ayant été obtenue, M. Schnaase ajoute : « Pour tous les détails, je puis

EXPLICATION DES PLANCHES. 119

transsepts, la tour centrale, la tour de la façade jusqu'au niveau du comble, sont de construction romane, et de la plus simple (1023 à 1030, et 1068 à 1079). Les contre-forts à redans de la nef, les arcs-boutants des transsepts doivent être des additions postérieures destinées à maintenir les voûtes. Il en est de même du dernier étage du clocher, ainsi que de la flèche, qui semblent appartenir à la fin du xiii° siècle. Cette tour est flanquée de deux tourelles placées en avant et presque indépendantes d'elle, mais qui ne montent que jusqu'à la partie romane; au-dessus, l'escalier doit être intérieur, et l'on ne retrouve rien qui rappelle le système suivi à Laon, et cela sans étonnement, car cette partie semble postérieure à Villard de Honnecourt, les travaux de l'église ayant été poursuivis jusqu'en l'année 1472 [1].

Il faut ajouter la cathédrale de Cambrai à la liste des rares églises dont les transsepts sont arrondis; ceux-ci sont, de plus, contournés par une galerie intérieure, tandis qu'une chapelle circulaire à deux étages leur est adossée du côté du levant. Ces dispositions, qui semblent spéciales aux églises du Nord et des bords du Rhin [2], ont été reproduites au xiii° siècle, avons-nous dit déjà, à Marbourg, dans une église dédiée à sainte Élisabeth de Hongrie, qui, bien que morte en 1231, lors de la reconstruction du chœur de Notre-Dame de Cambrai, en 1230, « ayda par or et par argent à achever « ledit chœur [3]. » C'est ce chœur qui est l'œuvre de Villard de Honnecourt; nous reconnaissons dans les dessins faits d'après le plan en relief que les fenêtres des chapelles sont séparées par un meneau central, et occupées dans leur ogive par une rose à six lobes, comme à Notre-Dame de Reims. Même principe pour les fenêtres hautes; seulement, à Cambrai, les rosaces sont à quatre lobes, et des frontons les surmontent, accompagnés de pinacles élevés au-dessus des contre-forts et comprenant la balustrade

« vous en garantir l'exactitude, quoique le modèle soit « trop petit pour donner avec précision ceux des mou- « lures, du tracé des fenêtres et de la balustrade qui « entoure le toit du chœur. »

D'un autre côté, M. de la Fremoire, ingénieur du chemin de fer du Nord, écrivait de Stettin, le 15 décembre 1855 : « Voici ce que porte l'écriteau du plan « de Cambrai : *Fait en 1695, réparé en 1773-1845; « échelle de 6 pouces pour 50 toises.* La date de 1845 se « rapporte à une simple réparation, qui a consisté à le « peindre. L'échelle, comme vous voyez, est trop petite « ($\frac{1}{600}$) pour qu'il puisse y avoir beaucoup de détails. « Ainsi la cathédrale a approximativement 0m,20 de « longueur sur 0m,10 de largeur. Les cloches, fenêtres, « arcs-boutants se distinguent facilement, mais il n'y a « pas de détails, et si les dessins de M. Lassus en « donnent, c'est que l'architecte les a devinés et réta- « blis. » En présence de ces deux lettres, et de la ga-

rantie d'exactitude donnée par M. Schnaase, nous devons croire que les détails reproduits par les dessins exécutés de la grandeur du modèle sont exactement accusés sur celui-ci, et que nos gravures ne lui prêtent rien. (A. D.)

[1] Ce clocher, avec la flèche qui le surmonte, existait encore en 1806, bien qu'il ait été frappé à nombreuses reprises par la foudre, et je vois dans un rapport adressé à l'Académie celtique, par Alexandre Lenoir, qu'il fut un moment question d'en faire le lieu de sépulture de Fénelon. Mais le mauvais état de ce débris, qui croula deux années plus tard, empêcha de donner suite à ce projet bizarre et grandiose. (A. D.)

[2] Ludovic Vitet, *Monographie de la cathédrale de Noyon*; chapitre des *Églises à transsepts arrondis*.

[3] Julien Delique, historien du xvi° siècle, dans son *Sommaire des antiquités de l'église archiépiscopale de Cambrai*.

du grand comble dans leur ordonnance; disposition qui ne se retrouve pas à Reims, mais qui semble imitée de la Sainte-Chapelle du Palais, et est peut-être une addition à l'œuvre primitive. De plus, les arcs-boutants du chevet, qui sont à double volée à Reims, sont simples à Cambrai; mais la forme des amortissements des contre-forts qui les reçoivent, tellement indécise qu'il nous semble difficile de les attribuer à un siècle plutôt qu'à un autre, et en même temps si éloignée de l'élégance des contre-forts de Reims, nous fait croire à un remaniement postérieur. Si donc les élévations nous paraissent dissemblables, il faut surtout l'imputer aux constructions qui sont venues remplacer celles qui avaient dû être élevées par Villard de Honnecourt, car, les plans étant identiques, les formes qu'ils commandent ont dû être les mêmes.

Istud breu~ buerun~ ja
ne uenet~ ulardus, § hu
 cont ÷ perrus de cor ber
 r~ se disputando

Istud est pres buerun~
Seı́ phanorus ın
 maus

vesci los ligemenr de le glize de may de saint esteune.
Deseure est une glize a double charole. Kı pilars debonecourt trouar pie
 res de ensbie.

PLANCHE XXVIII,

RECTO DU 15ᵉ FEUILLET, MARQUÉ AU XVᵉ SIÈCLE DE LA LETTRE *p*.

Il manquait, dès cette époque, un feuillet entre celui-ci et le précédent.

« Istud presbiterium invenerunt Ulardus de Hunecort et Petrus de Corbeia inter se
« disputando. »

Au bas de la planche, on trouve, écrit d'une encre beaucoup plus noire que cette inscription, mais de la même main, sa traduction française, ainsi conçue :

« Desoure est une glise a double charole. K Vilars de Honecort trova et Pieres de
« Corbie. »

Ci-dessus est une église à double collatéral, que trouvèrent Villard de Honnecourt et Pierre de Corbie.

Nous avons dit plus haut, à propos de la forme des églises de l'ordre de Cîteaux, que le plan de celle-ci, simple jeu entre deux architectes qui discutent sur leur art, semblait un compromis entre les églises à abside carrée et celles à abside circulaire. Nous doutons de l'effet satisfaisant qu'eût produit cette alternance entre les chapelles circulaires et les chapelles carrées, qui, faisant saillie en dehors de leur plan, eussent empêché de voir les premières, et nous ne savons si jamais pareille disposition a été essayée.

Nous remarquerons la singulière disposition imaginée pour voûter la « charole » extérieure, au droit des chapelles absidales circulaires. Comme ces chapelles sont voûtées sur une nervure centrale qui monte à la clef de l'arc formeret d'entrée de cette chapelle, la poussée qui en résulterait sur cette clef est contre-butée par deux nervures qui, véritables contre-forts, viennent descendre du sommet de ce formeret sur le chapiteau de chacune des colonnes correspondantes de la travée ; de telle sorte que cette travée de la charole sera recouverte par trois voûtes à plan triangulaire, sans arcs ogives, contrairement à ce qui est fait sur les autres travées. La voûte qui en résultera, d'une forme très-compliquée, d'un aspect en désaccord avec le berceau qui se remarque

122 EXPLICATION DES PLANCHES.

dans le reste du circuit des charoles, appartient encore aux tâtonnements de l'art roman, et se retrouve dans les mêmes circonstances au chevet de la cathédrale de Senlis. Les

N° 1. — Plan des voûtes d'une travée de la double charole, suivant le plan de Villard de Honnecourt.

voûtes en éventail de la double charole de Notre-Dame de Paris offrent bien la même disposition en plan, mais en réalité la différence est grande, puisque le point de rencontre de ces nervures est au niveau de tous les autres points d'appui, au lieu d'être au niveau des clefs de voûte comme à Senlis, et comme dans le plan que Villard de Honnecourt et Pierre de Corbie imaginèrent ensemble.

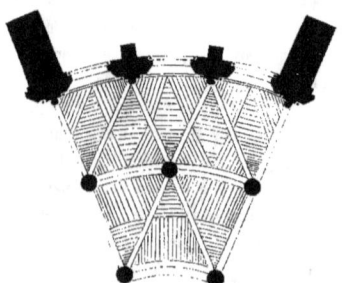

N° 2. — Plan des voûtes d'une travée de la double charole de Notre-Dame de Paris.

EXPLICATION DES PLANCHES.

Le second plan porte cette inscription en encre blanche :

« Istud est presbiterium Sci Pharaonis in Maus. »

Puis au-dessous, en encre plus noire, mais toujours de la même main, cette traduction française :

« Vesci lesligement de le glize de Miax de saint Estienne. »

De telle sorte que la légende latine indique l'église Saint-Faron de Meaux, tandis que la légende française se rapporte à l'église Saint-Étienne. Laquelle des deux fois l'auteur de l'Album s'est-il trompé dans ces notes écrites de souvenir? Saint-Faron de Meaux est détruit, mais le plan que nous en publions (planche LXX) ne se rapporte nullement à celui donné par l'Album. Il est vrai que celui de l'église Saint-Étienne n'y ressemble pas beaucoup plus, car il y a cinq chapelles au chevet tandis qu'ici nous en trouvons trois seulement. Mais, si l'on étudie avec attention la cathédrale de Meaux, placée sous l'invocation de saint Étienne, on reconnaît l'addition, au XIVe siècle, de deux chapelles placées, l'une au sud et l'autre au nord, entre la chapelle du chevet et chacune des chapelles latérales. Ces additions doivent être postérieures à l'année 1268 où, suivant un texte rapporté par M. J. Quicherat, « cette tant belle et noble construc- « tion ne présentait que lézardes, et était à la veille d'une épouvantable ruine. » C'est, en effet, un style se rapprochant de celui du XIVe siècle que l'on remarque dans les chapelles ajoutées. A l'extérieur les contre-forts des chapelles neuves sont ornés, sur leur face, de niches avec dais et pinacles, tandis que, ni les anciennes chapelles, ni aucune autre partie de l'église n'en présentent. Les appuis et le larmier des fenêtres sont aussi plus bas dans les constructions ajoutées que dans l'ancienne, et le réseau des premières est différent de celui des secondes.

A l'intérieur, les piles placées entre les deux chapelles ont d'un côté leurs bases et leurs chapiteaux d'un style plus ancien que de l'autre, et il en est de même des nervures de la voûte [1].

Quant à Saint-Faron, cette église, rebâtie en partie, en 1751, sous la conduite de M. Tottin, architecte du roi, qui conserva une partie des chapelles du pourtour du chœur, est détruite depuis quelques années. Le plan donné par nous (planche LXX) est une réduction de celui déposé aux archives départementales à Melun; il est tracé

[1] Depuis que Lassus avait fait ces observations, l'architecte chargé de la restauration de la cathédrale de Meaux, M. Danjoy, a reconnu les fondations du mur circulaire qui sépare les chapelles dans le plan de Villard de Honnecourt, mur que l'on a démoli pour faire l'entrée des chapelles ajoutées. Il a aussi reconnu la base de l'ancien contre-fort, celui qui, tourné vers le chevet reçoit la poussée du seul arc-doubleau entier que l'on voie dans la chapelle. Ce contrefort, à moitié engagé dans les constructions plus nouvelles, a été modifié dans sa forme lors de l'addition des chapelles. (A. D.)

au crayon noir, tandis que la nouvelle disposition du chœur est indiquée à la sanguine, ainsi que l'autel principal construit à la romaine.

L'exactitude de ce plan est en partie confirmée par les plans de l'autel majeur, qui indiquent les piliers et les arcades du sanctuaire, et sont conservés à la Bibliothèque impériale [1].

[1] Département des estampes, France, vol. XXI, Seine-et-Marne.

PL. XXIX.

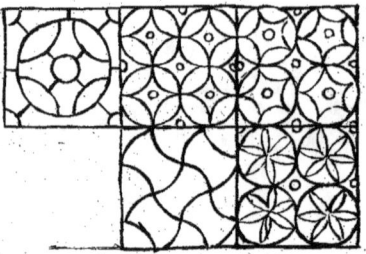

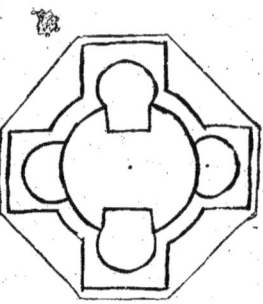

chi prennes matere don piler metre a vostre loisons

Jestoie une fois enhongrie la u ie mes mains Jor laurto le pauement dune glize de si fatte maniere

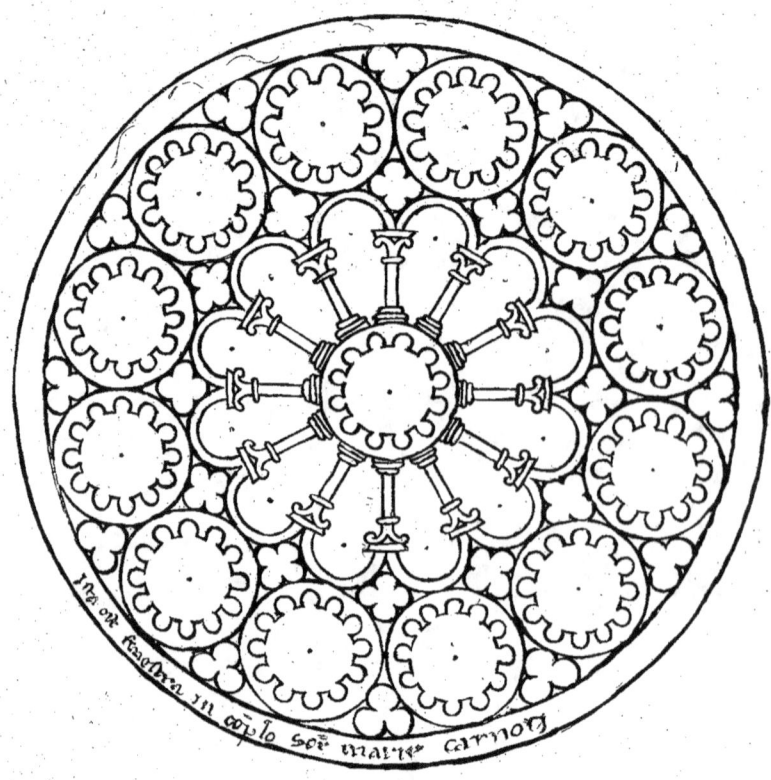

Inse est fenestra in capitulo ser marie carnoti

PLANCHE XXIX,

VERSO DU 15ᵉ FEUILLET.

« Jestoie une fois en Hongrie la u ie mes maint jor la vi io le pavement d'une glize
« de si faite maniere. »

J'étais une fois en Hongrie, là où je demeurai maints jours, et j'y vis un pavement d'église fait de telle manière.

Dans cinq compartiments carrés, Villard de Honnecourt a figuré le tracé de cinq pavements différents. S'il fallait prendre chaque compartiment pour un pavé, ceux-ci seraient, soit en pierre incrustée de pâte, soit en carreaux de terre cuite, également incrustés d'une terre de couleur différente; mais nous pensons que ces compartiments ont été tracés pour circonscrire chaque dessin différent, et que nous avons là un exemple de mosaïque, soit de marbre, soit de terre cuite de couleurs diverses. Nous inclinerions même plutôt vers la première matière que vers la seconde, en considérant le peu de solidité que présenterait la terre cuite employée pour faire des étoiles aussi aiguës que celles du dernier dessin. L'avant-dernier, composé d'un élément unique circonscrit par quatre arcs de cercle de même rayon, deux concaves et deux convexes, est très ordinaire dans les constructions arabes, et se retrouve au viiiᵉ siècle dans les bordures des miniatures carolingiennes.

Cette mosaïque n'a rien de commun, par le dessin, avec les mosaïques italiennes du moyen âge, qui portent le nom d'*opus alexandrinum,* et on reconnaît en elles, soit le principe de celles en terre cuite, qui, dès le temps de Suger, pavaient les chapelles absidales de l'église de Saint-Denis, soit des pavés vernis à incrustation qui leur ont succédé.

« Chi prennes matere don piler metre a droite loisons. »

Ici prenez exemple pour faire un pilier à joints cachés.

126 EXPLICATION DES PLANCHES.

Ce croquis, qui anticipe sur ceux consacrés à la construction, donne un des piliers de la construction primitive de la cathédrale de Reims, que nous retrouverons plus loin avec un peu plus de détails (planche LXII). Il a pour but de montrer un moyen de cacher les joints verticaux, lorsque, le pilier étant construit en petits matériaux, les colonnes sont rapportées. Ces assises des colonnes sont alternativement plaquées et incrustées aux assises du pilier, et les joints verticaux de ces assises tombent derrière les colonnes (planche LXII). Seulement les colonnes plaquées le sont suivant une surface plane, et non suivant une surface courbe, comme il est indiqué par erreur dans l'Album.

« Ista est fenestra in templo Sce Marie Carnoti. »

C'est la fenêtre de l'église de sainte Marie de Chartres.

Cette copie assez exacte de la rose de la façade occidentale de la cathédrale de Chartres est modifiée en certaines parties, volontairement suivant nous (planche LXXI). Villard de Honnecourt appartenait à la génération qui, instruite par les architectes de la transition, donnait au style gothique plus de légèreté que ses prédécesseurs, encore attachés à la lourdeur romane, n'en avaient pu mettre dans leurs constructions. Aussi un architecte qui avait vu et étudié le chevet de Reims devait-il trouver que la rose de Chartres montrait trop de pleins, percer des vides là où il n'y en avait point, et agrandir certains de ceux qui existaient. D'abord les bases des colonnes qui forment rayons reposent directement sur le cercle central au lieu d'être portées sur un socle dépendant de ce cercle. Puis l'intervalle quadrangulaire compris entre les arcs de la roue centrale et chacun des cercles extérieurs, plein à Chartres, est percé d'un quatre-lobes dans l'Album; enfin les quatre-lobes de la circonférence, qui laissent une grande partie pleine de chaque côté entre les cercles extérieurs et la grande circonférence qui enveloppe tout le système, sont remplacés par des trilobes qui donnent un vide plus grand.

Du reste, nulle coupe de pierre n'est indiquée, ni aucun détail de sculpture, dans ce simple souvenir d'une forme générale, qui suffisait d'ailleurs à un homme imbu des principes suivant lesquels on construisait de son temps.

PLANCHE XXX,

RECTO DU 16ᵉ FEUILLET, MARQUÉ AU XVᵉ SIÈCLE DE LA LETTRE *q*.

« Ista est fenestra in Losana ecclesia. »

« C'est une reonde veriere de le glise de Lozane. »

Cette double inscription, tracée sur le bord même de la rose qu'elle désigne, est nécessaire pour faire reconnaître dans ce croquis, tracé certainement de souvenir, « une ronde verrière de l'église de Lausanne. » Il est impossible, en effet, d'être plus loin de la réalité que Villard de Honnecourt ne l'a été cette fois-ci (voir planche LXXII). Il a oublié les demi-cercles qui s'appuient sur le carré central; les confondant dans le contour tracé par les angles du grand carré extérieur qui les enveloppe, il a transformé les sommets de celui-ci en losanges; puis, des demi-cercles qui font saillie sur le milieu de chacun des côtés du grand carré il n'a vu que le réseau intérieur, un quatre-lobes, qu'il a accompagné d'un trilobe de chaque côté, comme cela existe en réalité. Il est facile de se rendre compte de ces transformations opérées dans le souvenir, et de concevoir que la façon dont la rose était éclairée a pu faire dominer certaines lignes au détriment d'autres qui se sont moins profondément gravées dans la mémoire du voyageur.

Mais ces modifications très-importantes semblent prouver une chose, c'est que Villard de Honnecourt n'est point l'architecte de l'église de Lausanne, car il eût dû, cela étant, dessiner exactement ce qu'il avait fait construire. Nous avons déjà cité, à propos de la tour de Laon, les ressemblances que M. A. Ramé avait remarquées entre l'église de Lausanne et la cathédrale de Laon, ressemblances qui témoignent évidemment d'une influence française. De plus, l'histoire racontant que l'évêque de Lausanne qui présida à la reconstruction de l'église, dévorée par un incendie, vint finir ses jours dans le diocèse de Cambrai, il était permis de penser que le même architecte qui avait bâti la cathédrale picarde pouvait avoir aussi bâti la cathédrale suisse. Mais le témoignage dessiné que Villard de Honnecourt donne de sa visite à Lausanne éloigne, à notre avis, la supposition que ce fut lui qu'on chargea de ce travail. Outre les différences de

forme que l'on remarque entre le croquis de l'Album et le dessin à l'échelle que nous donnons (planche LXXII) avec tout le détail des moulures, on peut, en outre, reconnaître l'omission des feuillages qui occupent les gorges des moulures du carré, et doivent diminuer la sécheresse des lignes par trop géométriques de cette rose.

Une figure d'homme barbu, en robe et en manteau, assis et tenant de la main droite son pied gauche passé par-dessus la jambe droite, regardant en l'air et semblant converser avec quelqu'un placé au-dessus de lui, pourrait bien être celle de Moïse se déchaussant pour parler à Dieu quand il lui apparut dans le buisson ardent.

PL XXXI

PLANCHE XXXI,

VERSO DU 16ᵉ FEUILLET.

Personnage encore jeune, drapé, pieds nus, assis sur un banc, les yeux levés au ciel, la main gauche ramenée en avant du corps, l'index déployé, la main droite, qui devait être levée, n'étant point indiquée. Ce doit être une étude de la figure du Christ enseignant, que le grand style des draperies, la douce sérénité du visage, le dessin soigné des extrémités, font la plus belle de tout l'Album. D'après le soin que l'on a pris de mettre en perspective le banc sur lequel le Christ est assis, nous reconnaissons qu'il doit s'agir d'une peinture murale.

istud est presbiterinium beate marie uacellensis ecclie ordinis cistercien

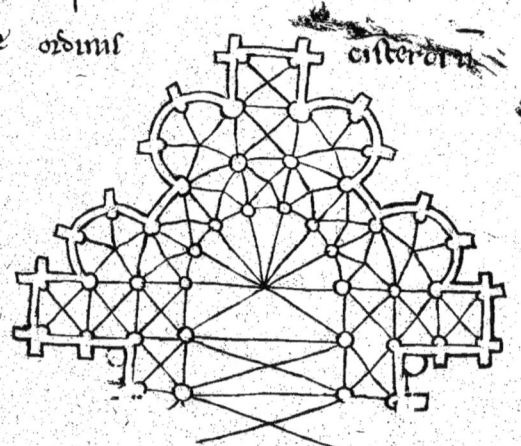

Ce est un image deu si cume il est cheus.

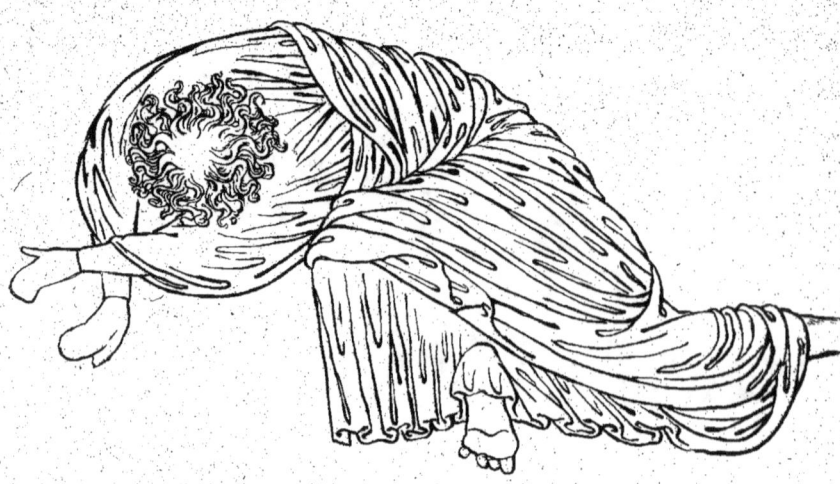

EXPLICATION DES PLANCHES. 131

PLANCHE XXXII,

RECTO DU 17^e FEUILLET, MARQUÉ AU XV^e SIÈCLE DE LA LETTRE *r*.

« Istud est presbiterium beate Marie Vacellensis, ecclesie ordinis Cisterciensis. »

C'est le chevet de la bienheureuse Marie de Vaucelles, église de l'ordre de Cîteaux.

Cette église de Vaucelles, élevée à quelques kilomètres de Cambrai, dédiée, en 1235, par Henri de Dreux, archevêque de Reims, et détruite depuis longtemps, existait encore en 1713. Les deux bénédictins Martène et Durand, qui la visitèrent à cette époque, la trouvent magnifique et lui donnent quatre cents pieds de longueur[1].

Les vues de cette abbaye, publiées au XVIII^e siècle, ne donnent aucune idée de la forme originale de son chevet; celui-ci a quelque ressemblance avec le plan dressé par Villard de Honnecourt, de concert avec Pierre de Corbie (planche XXVIII). C'est le même chevet carré, se dégageant de deux absidioles circulaires. C'est aussi de chaque côté du chœur la même chapelle rectangulaire, accompagnée d'une petite chapelle circulaire. Mais la chapelle carrée qui sépare, dans le projet, les deux chapelles circulaires voisines n'existait point à Vaucelles, et les chapelles carrées ayant deux travées en profondeur communiquent par un arc ouvert dans la travée la plus voisine de la charole avec l'absidiole adjacente.

Ainsi que nous l'avons déjà fait remarquer, cette chapelle terminale carrée est une concession aux anciens us de Cîteaux; mais, le transsept n'étant point indiqué, nous ne savons si la disposition des chapelles parallèles au chœur, qui est typique dans cet ordre, avait été conservée.

« Ce est un imaie Deiu si cume il est cheus. »

C'est une représentation de la manière dont Dieu est tombé.

[1] *Voyage littéraire de deux religieux bénédictins de la congrégation de Saint-Maur;* Paris, Delaulne, 1721-1724. 2 vol. in-4° avec figures.

Cette figure peut convenir pour représenter Jésus-Christ tombant, au jardin des Olives, sous le poids de la terreur qui l'assaillit au moment d'accomplir le sacrifice, ou bien, sur la route du Calvaire, sous le poids de la croix. A cette figure fort belle, montrant un accablement profond, il faut cependant faire un reproche : c'est que le pied gauche est dans une position tellement forcée que le mouvement de la jambe est difficile à comprendre. Mais nous ferons remarquer, par contre, la justesse du mouvement des mains qui supportent le poids du corps. Quant au procédé sommaire employé ici pour les indiquer, nous en retrouverons plus loin des exemples.

Or poés veir i bō couble legz
por herbegier desur une
chapele auōte.

Pz ses voles veir i bon
couble legier auōte de fust
prendés a luer gard.

Vesci une esconse q bone
est amones por les candeles
porter argans. faure le poés
ses fauses tornes.

Vesci le carpenterie
dune fort acamre.

PLANCHE XXXIII,

VERSO DU 17ᵉ FEUILLET.

Sur cette feuille commencent les études de charpenterie qui devaient se continuer sur les feuilles suivantes, malheureusement enlevées, de sorte que nous n'avons que des indications incomplètes sur un art poussé très-loin au moyen âge dans la construction des grands combles et des flèches.

« Or poes veir .1. bon conble leger por hierbegier de seur une chapele a volte. »

Maintenant vous pouvez voir un bon comble léger pour placer à l'héberge des murs d'une chapelle voûtée.

Ce comble retroussé, destiné à donner moins d'élévation aux murs latéraux, puisqu'il permet à l'extrados de la voûte de dépasser le niveau de la sablière, ainsi que Villard de Honnecourt l'a incomplétement indiqué par sa voûte placée trop bas, ne peut servir que pour de médiocres portées.

Il est composé de deux arbalétriers assemblés chacun sur un blochet, et allégés à leur milieu par une jambette qui porte à l'extrémité du blochet. Un entrait assemblé à embreuvement réunit les deux arbalétriers au-dessus du point de jonction avec les jambettes, et porte le poinçon.

« Et si vos voles veir .1. bon conble legier a volte de fust prendes aluec gard. »

Et si vous voulez voir un bon comble léger, à voûte de bois, faites attention ici.

Ce second comble, fait en partie avec des bois courbes, est destiné à être caché par des latteaux, qui forment un berceau comme il en existe tant encore en Angleterre[1]. Les deux arbalétriers, qui reposent sur des blochets et sont réunis avec eux par de petites

[1] J. H. Parker, *Glossary of architecture*; Oxford, 1850; 3 vol. in-8° avec de nombreuses figures sur bois.

jambettes, sont reliés ensemble par des essailiers renforcés par deux goussets, et par un petit entrait près du faîte. Les bois employés par les membres intérieurs de cette charpente doivent être courbes, autant que possible, pour offrir plus de résistance; car les jambettes et les essailiers, donnant sa forme à la voûte, seraient coupés dans leur fil si l'on avait employé des bois bien droits, et la construction eût été plus lourde et plus coûteuse.

« Vesci le carpenterie d'une fort acainte. »

Voici la charpente d'un appentis solide.

Destinée à couvrir le bas-côté d'une église, en dégageant ses voûtes, cette charpente se compose d'un chevron ou arbalétrier portant sur un blochet, auquel il est relié par trois jambettes verticales. Une contre-fiche, portant sur un corbeau qui sort de la muraille, soulage le chevron, soutenu en outre par un essailier assemblé dans la dernière jambette. Mais, pour que ce système soit solide, il faut soutenir l'extrémité du blochet; c'est ce que semble indiquer la figure par le petit rectangle qui, placé sous la dernière jambette, représente une poutrelle longitudinale reposant à ses extrémités sur des murettes élevées au-dessus des arcs-doubleaux de la voûte.

« Vesci une esconse qui bone est a mones por lor candelles porter argans, faire le « poes se vos saves torner. »

Voici une lanterne qui convient aux moines pour porter leurs chandelles allumées; vous pouvez la faire si vous savez tourner.

Jean de Garlande, dans son dictionnaire, composé à la fin du xie siècle, donne aux clercs deux espèces de meubles pour protéger la lumière : *crucibulum cum sepo et absconsa*, et *laterna*; la veilleuse avec suif et lanterne sourde, puis la lanterne. La figure représentée ici doit être la lanterne sourde, *absconsa*, puisque dans ce meuble élégant aucun jour n'est indiqué, outre ceux nécessaires pour introduire la chandelle et laisser dégager sa fumée.

Cette esconse diffère de celles que nous montrent les manuscrits contemporains[1] :

[1] Les lanternes que l'on trouve dans les miniatures, surtout à la scène nocturne de l'arrestation du Christ, sont presque semblables à celles qui, formées d'un cylindre de métal garni antérieurement d'une corne et surmonté d'un toit conique, sont encore en usage aujourd'hui. Une anse carrée sert à les tenir à la main; cette anse, pouvant de plus s'emmancher dans un bâton, permet de guider une troupe et d'éclairer au loin. (A. D.)

de plus, le texte qui en explique la fabrication nous aurait prouvé que l'emploi du tour était connu au moyen âge, si les monuments eux-mêmes ne nous l'eussent montré avec évidence [1].

[1] Le tour, au XIIIe siècle, était à mouvement alternatif. L'objet à tourner étant fixé horizontalement par deux pointes opposées maintenues par des poupées sur un établi; l'impulsion lui était donnée au moyen d'une corde enroulée sur lui et fixée à une pédale par son extrémité inférieure, et par son extrémité supérieure à une longue perche flexible. C'est ce tour qui, employé encore aujourd'hui, porte le nom de tour à perche. Je n'ai trouvé qu'à la renaissance, pour la première fois, dans les dessins de Léonard de Vinci, le tour à mouvement circulaire continu, transmis de la pédale au moyen d'une manivelle à une grande roue placée sous l'établi. Cette roue met en mouvement l'objet à tourner au moyen d'une corde sans fin qui, engagée dans la gorge creusée sur sa jante, passe sur une poulie solidaire avec un arbre horizontal sur lequel celui-ci est fixé. (A. D.)

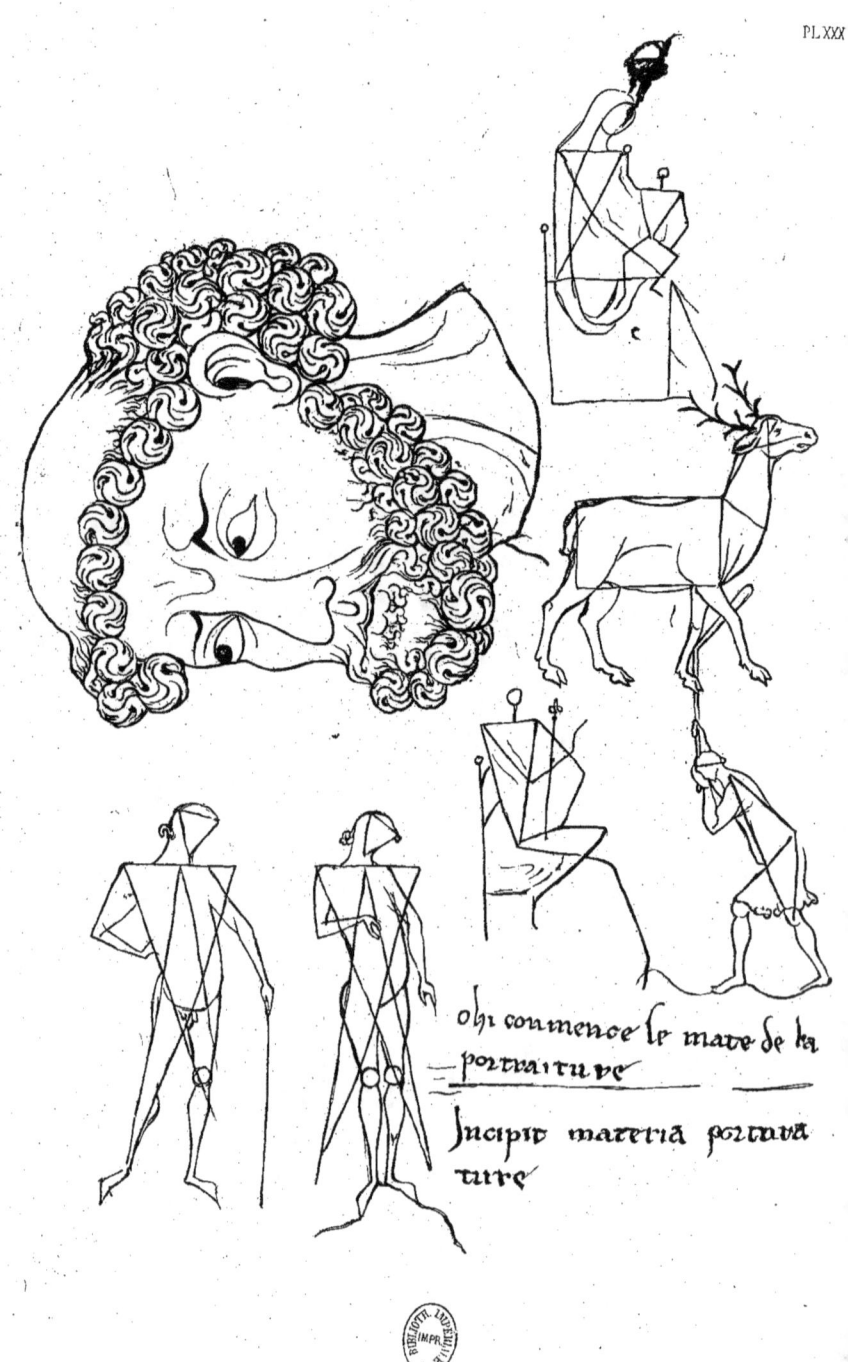

Ohi conmence le mate de la portraiture

Incipit materia portraiture

EXPLICATION DES PLANCHES.

PLANCHE XXXIV,

RECTO DU 18ᵉ FEUILLET, MARQUÉ AU XVᵉ SIÈCLE DE LA LETTRE s.

Ce feuillet est le troisième du quatrième cahier : les deux premiers manquent; une lacune de deux feuillets, également antérieure au xv° siècle, se remarque à la fin du cahier précédent, de telle sorte qu'il manque ici quatre feuillets, soit huit pages. Sur l'un des onglets qui restent on peut voir encore les lettres *d* et *ba*.

« Chi conmence le mate de la portraiture. »
« Incipit materia porturature. »

Cette « matière de portraiture » qui enseigne à « legierement ovrer » comme on verra à la planche suivante, est une méthode pour faire ce que nous appelons des croquis, et pour donner rapidement la silhouette de la forme que l'on veut représenter. Ce ne sont point les proportions du corps humain que Villard de Honnecourt prétend fixer et démontrer, mais il donne deux indications de nature différente sur la position relative de ses différentes parties. Tantôt il réunit les articulations principales par des lignes droites, qui représentent le corps et les membres, tantôt il se contente de triangles ou de carrés qui donnent la forme élémentaire sur laquelle les membres s'attachent un peu arbitrairement.

Ainsi dans la figure de la Vierge assise portant l'enfant Jésus sur ses genoux, celle du roi assis les jambes croisées, le corps est exprimé par de simples traits réunissant les deux épaules, et chacune d'elles au bassin, puis la tête est indiquée par un cercle sur un petit trait qui tient lieu de cou. Les bras, les mains, les jambes et les pieds se trouvent réduits à un simple linéament. Les deux figures nues du bas de la page, où l'on peut voir un homme et une femme, l'un fièrement campé sur la hanche, l'autre dans l'attitude de la soumission, comme le fait observer M. J. Quicherat, ont pour élément un triangle dont la ligne des épaules formerait la base, le sommet étant à la réunion des jambes et du corps; puis les côtés de ce triangle se prolongeant jusqu'au pied donnent la direction des jambes et leur silhouette intérieure. Leur silhouette extérieure est tracée par une ligne qui joint le pied avec le point de réunion des clavicules sur la ligne des épaules; puis on attache les bras à la base du triangle. Mais Villard de

Honnecourt applique avec un très-grand arbitraire ce procédé que nous avons expliqué dans toute sa rigueur, et s'il en tire un bon parti, c'est qu'il savait d'ailleurs fort bien dessiner, et qu'il connaissait la forme du corps par les études sur nature dont témoigne son Album.

Le cerf est indiqué, quant à son corps, par un rectangle, tandis qu'un triangle rectangle qui a la colonne vertébrale pour un de ses côtés forme le cou, et qu'un autre triangle, dont la base est la ligne du front et le sommet l'articulation de la mâchoire, forme la tête. Ayant ainsi obtenu, *grosso modo*, la silhouette de l'animal, le dessinateur gothique ajoute les membres, et dessine par-dessus ces traits géométriques toutes les formes que lui donne la nature, ne se doutant guère qu'un jour viendra où toute une classe d'animaux sera réduite par l'industrie agricole à la forme élémentaire que l'observation lui a révélé être celle du corps des quadrupèdes. Le même système a servi pour le mouton de la planche XXXV.

Un batteur en grange levant son fléau, et placé de profil, d'une justesse incroyable de mouvement, a pour silhouette un triangle. La base, allant de l'épaule au genou, indique la direction du corps et de l'une des jambes, tandis que le sommet, se trouvant vers les reins, sert de point de départ à une ligne qui indique la direction de l'autre jambe; pareil procédé pour le faucheur, pour les deux joueurs de *busine*[1] de la planche XXXVI.

Comme pour montrer qu'il savait aller au delà de ce mode élémentaire de dessin, Villard de Honnecourt a tracé d'une main souple et ferme, sur la page où nous avons trouvé tous les éléments de son système, une tête que nous croyons être celle de saint Pierre, mais en tous cas d'une grande beauté, si elle n'est point celle du chef des apôtres.

[1] La trompette légèrement recourbée, d'un usage général au XIIIe siècle, est désignée sous le nom de *bosine* dans un manuscrit de l'Apocalypse, contemporain de l'*Album de Villard de Honnecourt*. « Et li septime angle sona sa *bosine* » dit le texte, tandis que le dessin montre un ange sonnant d'une trompette semblable à celle des deux joueurs de l'Album. (A. D.)

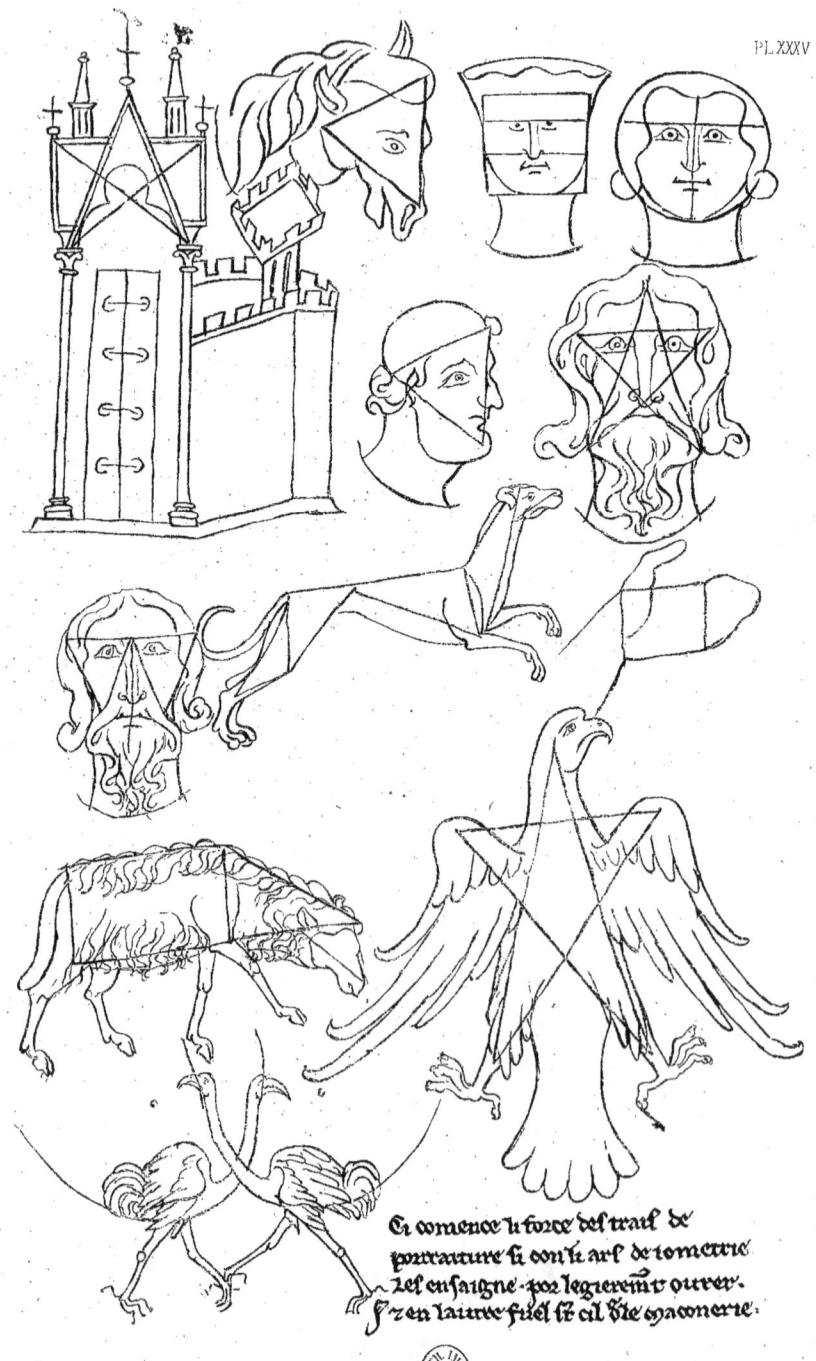

Ci comence li force des trais de portraiture si con li ars de iometrie les ensaigne, por legierement ouvrer. Et en l'autre fuel st cil de maçonerie.

PLANCHE XXXV,

verso du 18e feuillet.

Cette page ne présente que le développement des principes géométriques de Villard de Honnecourt, qui y a écrit une explication nous permettant d'entrer un peu plus avant dans son idée que nous n'avions pu le faire au moyen de la légende de la planche précédente.

« Ci comence li force des trais de portraiture si con li ars de iometrie les ensaigne « por legicrement ovrer. et en l'autre fuel sunt cil de le maconerie. »

Ici commence la méthode du trait pour dessiner la figure ainsi que l'art de la géométrie l'enseigne pour facilement travailler, et en l'autre feuille vous trouverez celle de la maçonnerie.

C'est une méthode expéditive de dessin que Villard de Honnecourt nous donne, et non des principes fixes de mesure exacte ni des relations mathématiquement définies, qui auraient répugné au sentiment général de l'époque où il vivait. Mais cette méthode, bien qu'arbitraire, rend trop exactement l'allure que donnent aux personnages la sculpture et la peinture du XIIIe siècle, pour ne pas supposer qu'elle devait être générale dans les ateliers.

Quant au visage humain, les triangulations dont il est chargé nous semblent tellement arbitraires, que nous n'y pouvons trouver de méthode qu'en un seul cas. Nous voyons dans la partie supérieure de la planche une tête divisée dans sa hauteur en quatre parties à peu près égales par des lignes horizontales tracées à la naissance des cheveux, au droit des sourcils et à la hauteur des narines, de telle sorte que les cheveux occupent une partie, le front la seconde, le nez la troisième, la bouche et le menton la quatrième. Dans la planche XXXVII cette division est mieux précisée, car toute tête est inscrite dans un carré parfait, la face n'a en largeur que deux des divisions de la hauteur, et les cheveux remplissent de chaque côté du visage une division entière. D'autres fois, c'est un cercle inscriptible lui-même dans un carré qui donne la forme de la tête posée de face; quand elle est de profil, on la voit exprimée par un triangle dont la base est formée par la ligne du front au menton, le sommet étant à l'oreille.

Toujours préoccupé de la pensée de saisir l'ensemble polygonal auquel peut se réduire une figure, Villard, qui a fait d'un rectangle le corps du mouton, compose celui du lévrier efflanqué de deux triangles ayant leurs bases sur la ligne du dos, et leurs sommets à la poitrine et à la cuisse. L'aigle héraldique lui semble engendré par une étoile à cinq pointes que plus haut il retrouve dans la tête d'un homme barbu; par contre, le corps et le cou de l'autruche, posée de profil, suivent un arc de cercle.

La main est réduite au rectangle que forme sa paume, puis le pouce s'en détache, et l'enveloppe des doigts y est ajoutée avec une grande justesse de mouvement.

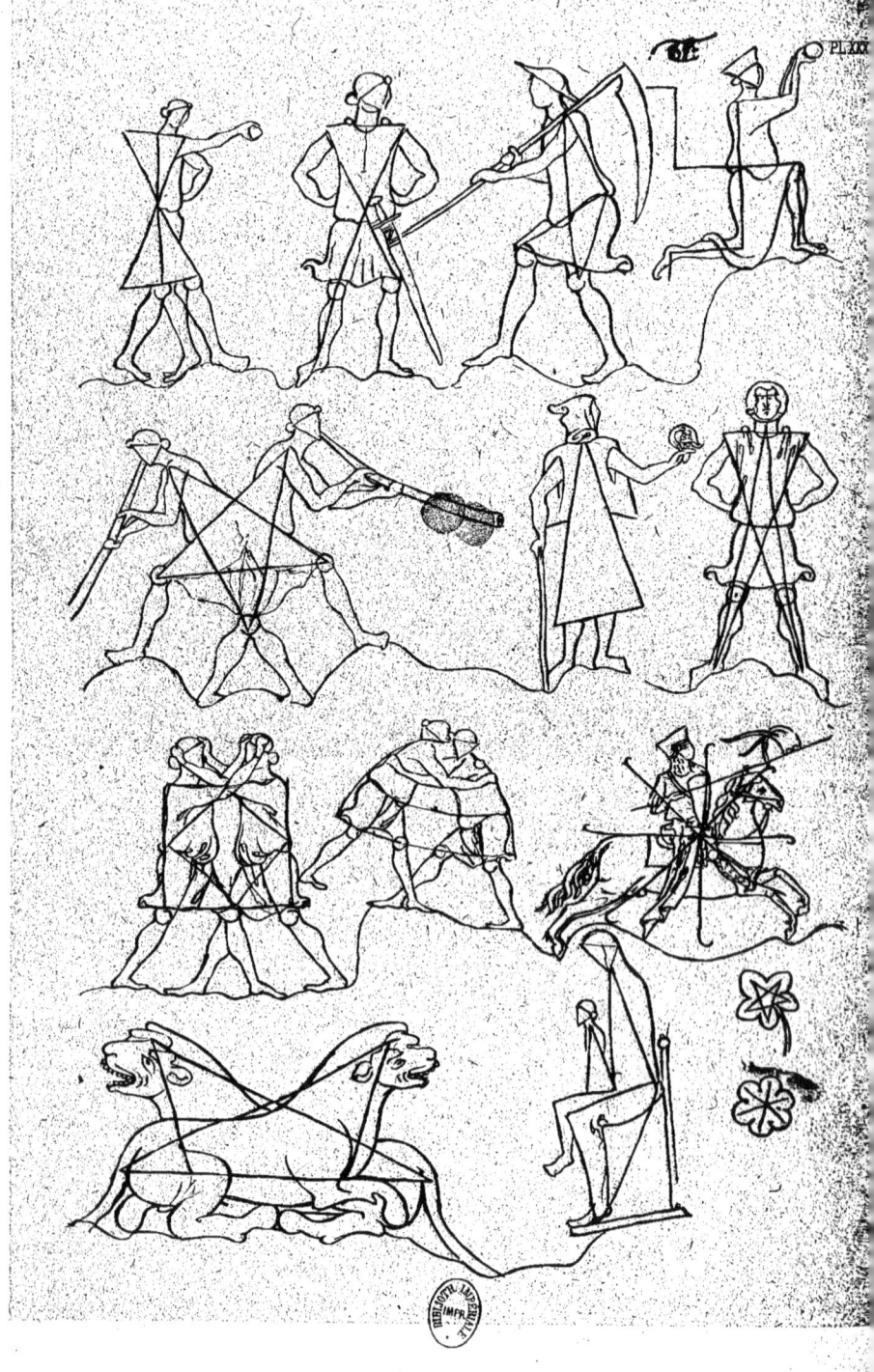

EXPLICATION DES PLANCHES.

PLANCHE XXXVI,

RECTO DU 19ᵉ FEUILLET, MARQUÉ AU XVᵉ SIÈCLE D'UNE LETTRE QUI PEUT ÊTRE UN v.

Les croquis qui couvrent cette page ne font qu'appliquer les principes des deux feuilles précédentes, en y ajoutant quelques sujets qui, par certaines recherches de symétrie, semblent plutôt des jeux que des modèles sérieux : tels sont les deux joueurs de *busine* engendrés par une étoile à cinq pointes, les deux lutteurs par un carré, les deux autres par un triangle curviligne, les deux lions par deux triangles égaux et croisés symétriquement.

Dans l'homme d'armes à genoux, et dans le cavalier galopant la lance en arrêt, certaines lignes rayonnant autour d'un centre ont encore pour but de fixer la position relative et la direction des différentes parties du corps; enfin le feuillage lui-même est soumis à ces formes géométriques.

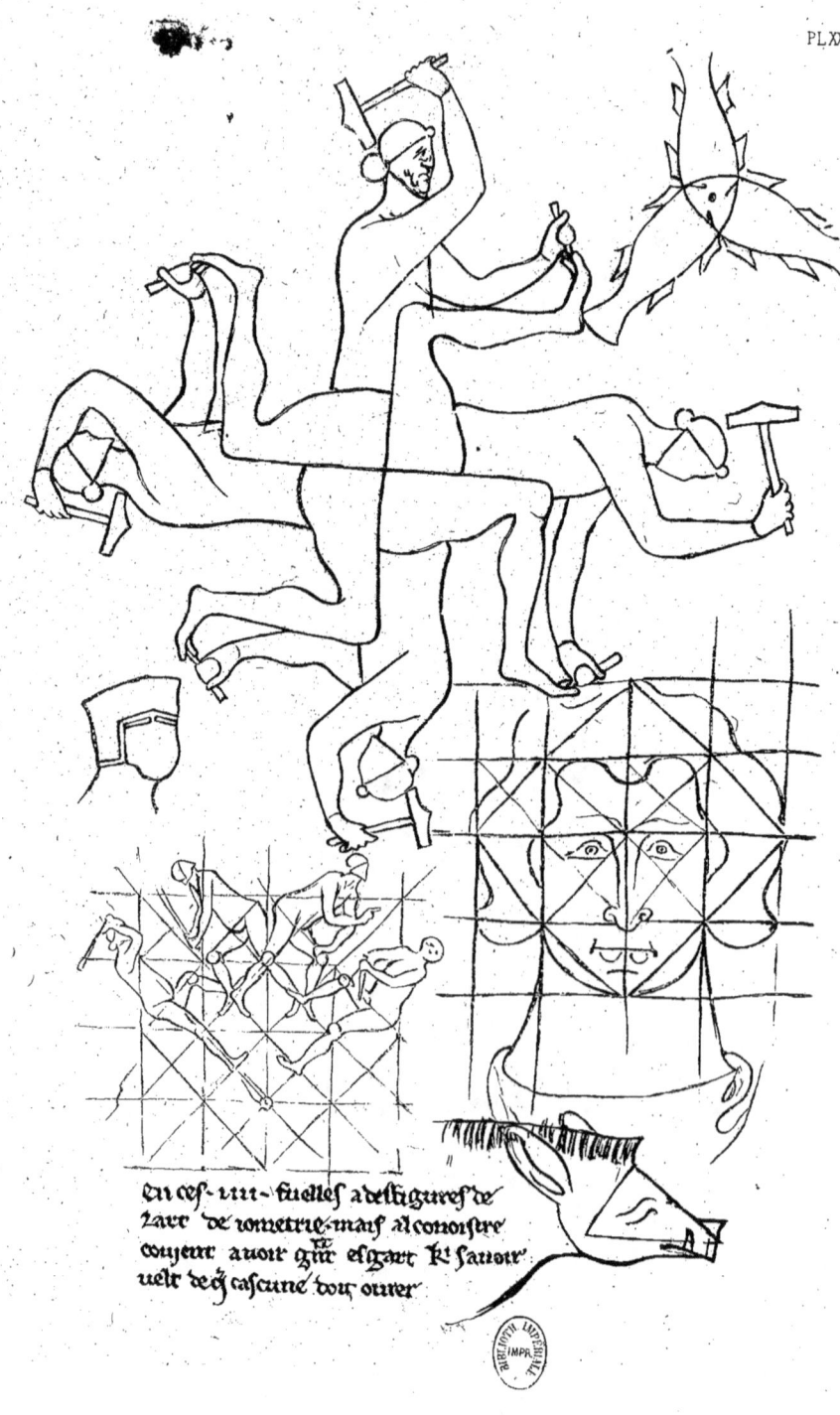

en ces .iiii. fuelles a desfigures de
l'art de iometrie mais al conoistre
couient auoir grant esgart ki sauoir
uelt de q͠ cascune doit ouurer

PLANCHE XXXVII,

VERSO DU 19º FEUILLET.

Les trois poissons rayonnant autour d'une tête commune sont un divertissement, ainsi que ces quatre hommes emmanchés par le milieu du corps, de telle sorte qu'ils n'aient que quatre jambes à eux quatre, et que chacun semble enfoncer, à coups de marteau, un clou dans le pied commun à l'homme qui est placé derrière lui ou qui lui est opposé. Des exemples de ces combinaisons bizarres se rencontrent dans quelques sculptures du moyen âge, notamment au portail des libraires de la cathédrale de Rouen. Enfin les armes de Sicile, *la Trinacrina*, formées de trois jambes qui rappellent, dit-on, les trois caps dont cette île est formée, semblent un souvenir d'une combinaison comme celle des hommes armés de maillets.

Un autre dessin plus compliqué, fait à moitié, mais qu'il est facile de compléter en le calquant et en faisant pivoter le calque autour du point central indiqué par le quadrillé, forme une rosace composée de huit hommes opposés deux à deux. Le dessin étant achevé ainsi que nous venons de l'indiquer, comme le montre du reste l'indication d'un genou et d'une jambe, tous les pieds se réunissent quatre à quatre en quatre points symétriques par rapport au centre.

Un heaume cylindrique percé de deux fentes horizontales à la hauteur des yeux, qui se voit sur cette planche, appartient bien au milieu du XIIIᵉ siècle, et aide encore à dater le manuscrit.

Villard de Honnecourt, qui semble tenir beaucoup aux exemples qu'il donne pour facilement crayonner, a inscrit au bas de cette feuille une nouvelle recommandation ainsi formulée :

« En ces .IIII. fuelles a des figures de l'art de iometrie. mais al conoistre covient avoir
« grant esgart ki savoir velt de que cascune doit ovrer. »

En ces quatre feuilles sont des figures de l'art de la géométrie, mais il doit faire grande attention à les connaître, celui qui veut savoir à quoi chacune peut servir.

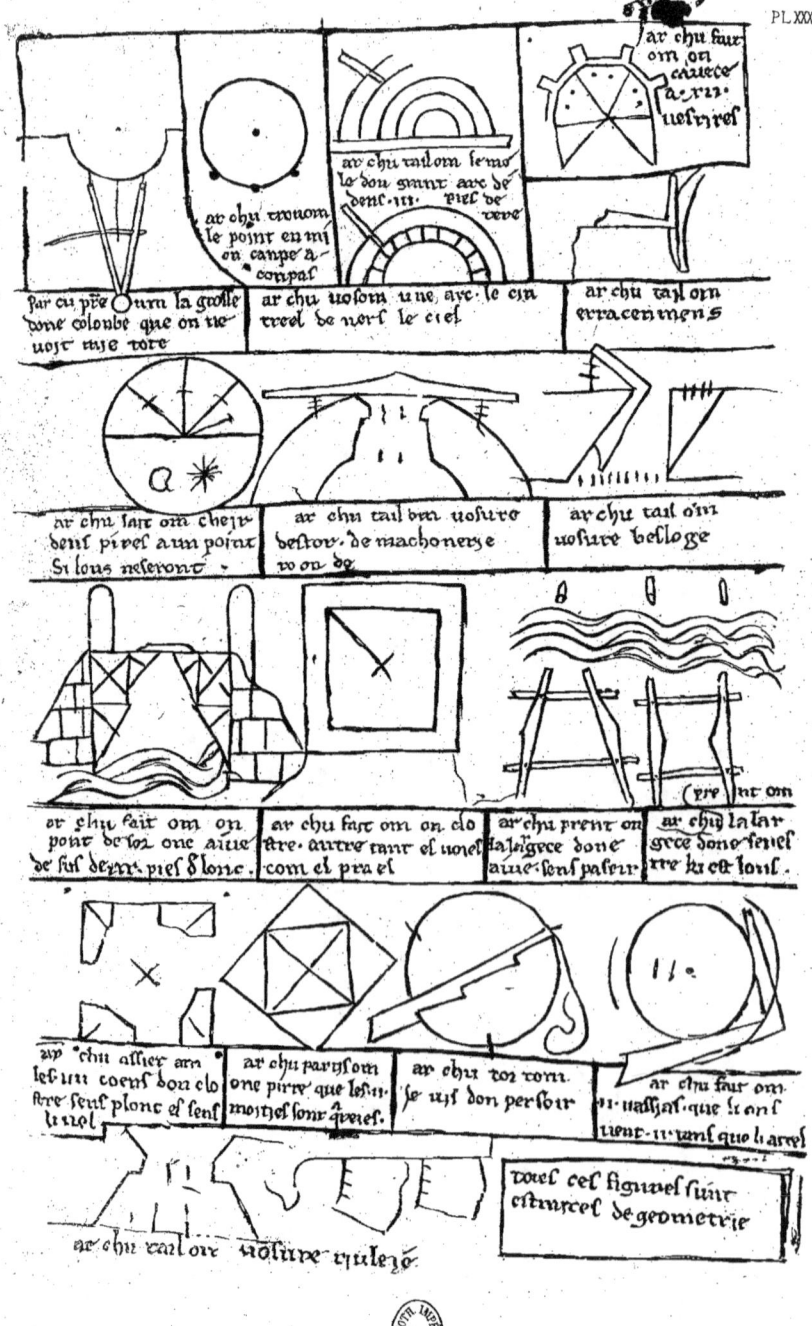

EXPLICATION DES PLANCHES. 145

PLANCHE XXXVIII,

RECTO DU 20ᵉ FEUILLET.

Ici la notation semble changer de système; mais les lettres employées ayant été appliquées tout humides contre le verso de la page précédente qu'elles ont maculée en se déformant elles-mêmes, il est presque impossible de les reconnaître. Il est probable qu'il y a *vi*, comme nous le verrons d'après la notation du 21ᵉ feuillet, recto (planche XL).

Cette planche et les deux suivantes, qui ont trait à la construction, et qui indiquent une partie des connaissances en géométrie pratique que possédait l'architecte au xiiiᵉ siècle, sont couvertes de simples croquis ayant à l'appui de chacun d'eux une explication parfois beaucoup trop sommaire. Mais si les figures que nous allons examiner se présentent avec un tracé fait à main levée, il ne faut pas croire que, dans l'exécution, des indications aussi imparfaites dussent suffire. Les épures tracées sur pierre que l'on a retrouvées dans les cathédrales de Limoges, de Clermont et de Narbonne, celles tracées sur parchemin et conservées à Reims et à Cologne [1], montrent, à qui aurait besoin de cette preuve, que les savantes combinaisons des monuments gothiques ne sont point l'effet du hasard, mais que, prévues par le constructeur, elles étaient imposées par lui à l'ouvrier.

Suivant le système que nous avons adopté pour l'explication de toutes les planches précédentes, nous allons, dans l'examen de celles-ci, marcher horizontalement de gauche à droite, en commençant par le haut, ainsi que nous ferions en lisant une page d'écriture.

« Par cu prenum la grosse done colonbe que on ne voit mie tote. »

Par ce moyen, l'on prend la grosseur d'une colonne que l'on ne voit point tout entière.

Il s'agit de déterminer trois points de la circonférence de cette colonne. Pour cela on emploie un compas à trois pointes placées dans le même plan : d'eux d'entre elles

[1] *Annales archéologiques*, t. V et t. VI. — Voir, avec quelques-unes des épures gravées d'après Lassus, l'énumération des dessins du moyen âge qui étaient connus en l'année 1846, t. V, p. 92. (A. D.)

sont les pointes ordinaires du compas, la troisième est à coulisse sur l'arc qui, fixé sur l'une des branches, glisse à travers l'autre maintenue par lui. Il suffit d'appliquer ce compas contre la colonne, dans un plan perpendiculaire à son axe, et de faire toucher les trois points à la circonférence. En les reportant à plat sur une feuille, on a leur position exacte.

« Ar chu trovom le point en mi on canpe a conpas. »

Par ce moyen trouve-t-on le point milieu d'un champ décrit au compas.

Ce problème est la suite du précédent, car il sert à compléter la solution qui y est brièvement indiquée, comme ici un simple énoncé suffit à l'appui de la figure. Les trois points étant tracés sur le papier au moyen du compas ci-dessus expliqué, il faut joindre ces trois points par deux droites et élever une perpendiculaire sur le milieu de chacune d'elles; leur point de rencontre sera le centre cherché.

« Ar chu tail om le mole don grant arc dedens .m. pies de tere. »

Par ce moyen taille-t-on le modèle d'un grand arc dans trois pieds de terre.

La figure semble indiquer que l'arc à diviser en voussoirs étant trop grand pour l'aire dont on dispose pour faire l'épure, il faut avoir recours à un artifice que nous croyons être celui-ci. On décrit, dans un des angles de l'aire, un arc plus ou moins grand, indiqué ici par trois lignes concentriques; puis, dans l'angle le plus éloigné du centre commun, on trace une portion aussi grande que possible de l'arc à appareiller. Enfin, le petit arc étant divisé en voussoirs égaux, en prolongeant les rayons des joints sur le grand arc, on obtient la dimension de la tête de ses voussoirs. Comme le tracé de ce grand arc avait fixé d'avance la courbure de ses douelles inférieure et supérieure, il suffit de prendre une jauge, indiquée sur la figure, pour tailler les voussoirs suivant le tracé du plan. Cette opération doit être indiquée dans la figure complémentaire dessinée dans le même compartiment, dont la légende nous semblerait inexplicable autrement.

« Ar chu vosom une arc le cintreel de vers le ciel. »

Voici un arc, le cintre tourné vers le ciel[1].

[1] M. J. Quicherat, qui, dans l'explication de ces textes et de ces figures, souvent très-obscurs pour nous qui avons perdu la tradition des procédés et du langage du XIII° siècle, a montré une très-grande perspi-

EXPLICATION DES PLANCHES.

Cet arc construit nous semble être celui formé par les voussoirs tracés un à un sur l'aire. Du moins, voyons-nous un arc tout appareillé; puis le tracé d'un second arc concentrique au premier et l'enveloppant; enfin une jauge que l'on promène sur le second, en suivant la direction des joints du premier. Cette jauge déterminera exactement les joints des voussoirs du grand arc, dont les douelles sont indiquées par les cercles qui les circonscrivent.

« Ar chu fait om on cavece a xii vesrires. »

Par ce moyen fait-on un chevet à douze verrières.

Dans ce croquis, tellement rapide que les nervures indiquées pour la voûte ne retombent point sur les contre-forts, il nous est impossible de reconnaître comment Villard de Honnecourt a prétendu éclairer son chevet avec douze verrières. Les six points d'appui marqués à l'intérieur doivent indiquer les arcatures du soubassement et non des supports, pour arriver, dans les étages supérieurs, au nombre de faces correspondant à la quantité de fenêtres que le texte indique. Mais peut-être ce texte est-il fautif, par la substitution d'un X à un V, et doit-on lire VII au lieu de XII? S'il en est ainsi croquis et légende sont à peu près d'accord.

« Ar chu tail om erracenmens. »

Par ce moyen taille-t-on les sommiers de voûte.

La figure indique une équerre avec une cerce placée sur la pierre qui doit servir de premier voussoir à une arcade. Comme ces sommiers sont d'ordinaire à assises horizontales, surtout dans les voussoirs qui appartiennent à la naissance des trois nervures d'une voûte gothique; comme, par suite de ce mode de construction, la coupe du voussoir par ces assises horizontales est oblique par rapport à la courbe de l'arc, il faut calculer quelle sera la saillie du joint supérieur sur le joint inférieur, afin de pouvoir faire l'épure de la coupe du profil du voussoir par ce plan de joint. Cette saillie de chaque point du profil biais que l'on cherche sur le point correspondant du profil normal de la nervure, son abscisse enfin, est ici donnée par l'équerre. Nous verrons l'application de ce procédé indiquée planche XL.

On peut opérer de deux façons différentes.

cacité, pense qu'il s'agit d'un moule en relief façonné, c'est-à-dire « taillé dans trois pieds de terre. » Il peut en être ainsi; mais il faut arriver au tracé de ce moule, et alors la note de l'Album se rapporterait à deux opérations dont l'une, la première des deux, est toujours nécessaire pour obtenir les dimensions voulues. (A. D.)

La première méthode, conforme aux indications de l'Album, est celle-ci. Soit une pierre A A′A″A‴, destinée à faire un sommier et taillée d'équerre sur ses six faces. On applique la cerce contre une des faces de tête, de façon à tracer la portion de courbe CB; puis on choisit sur cette même cerce, et sur sa partie cintrée, un point D, tel que la verticale DB′ soit égale à la hauteur d'assise du sommier. Plaçant ensuite l'équerre normalement à l'assise de joint A A′, en faisant passer sa branche verticale par le point D, son sommet se placera en B′ et la distance CB′ sera l'abscisse cherchée. On taille ainsi le sommier retourné sens dessus dessous.

La seconde méthode, plus conforme à la pratique ordinaire des projections, est celle de Villard de Honnecourt retournée. Soit la pierre A A′A″A‴, placée comme elle doit se trouver dans la construction. On applique sur sa face de tête la cerce qui trace la portion de courbe BC; puis on place sur le lit supérieur, et normalement à sa surface, l'équerre dont on met le sommet en B; son côté vertical, prolongé par un fil à plomb, coupe l'arête A″A‴ en B′, de telle sorte que CB′ est la longueur de l'abscisse cherchée.

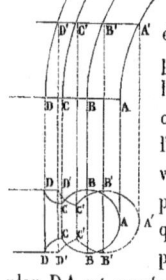

Supposons maintenant que l'arc soit mouluré. Il faudra faire en épure la construction que nous avons pu faire plus haut sur la pierre même, à cause de la simplicité de sa taille, et projeter sur le plan horizontal chaque point de la courbe que donnera la section oblique de la moulure par l'assise horizontale du sommier, ainsi que l'indique la figure suivante. Soit ADD′A′ la projection verticale du voussoir de sommier d'un arc ogive, coupé normalement à son profil par le joint représenté ici par sa trace verticale DA, et obliquement à ce même profil par un second joint D′A′ parallèle au premier. La projection horizontale de la section du profil par le plan DA est représentée par la ligne pleine DBABD. C'est cette courbe qui aura dû être remise par l'architecte à l'appareilleur. Le second joint coupera les lignes de projection verticale des moulures de l'arc en D′, C′, B′, A′ qui, se projetant horizontalement en D′, B′, A′, B′, D′, donneront, étant joints ensemble par une ligne ponctuée, la coupe oblique cherchée. C'est ce second profil qui sera donné par l'appareilleur à l'ouvrier, pour tailler les courbes de joint de ses sommiers.

« Ar chu fait om cheir deus pires a un point si lons ne seront. »

Par ce moyen fait-on arriver deux pierres à un point, si elles ne sont pas éloignées.

Il nous est impossible de trouver la moindre explication au problème ici posé, tant son énoncé et la figure qui l'accompagne semblent être peu d'accord, si tant est que nous ayons bien compris cet énoncé.

« Ar chu tail om vosure destor de machonerie roonde. »

Par ce moyen taille-t-on une voussure de fenêtre en maçonnerie ronde.

La figure montre deux voussoirs opposés de chaque côté de la fenêtre mis en place. L'équerre posée horizontalement contre les points saillants symétriques doit faire un même angle avec chaque face des voussoirs, ce qu'indiquent les petites divisions placées à droite et à gauche, entre la règle et la tête du voussoir. Il doit être entendu que ceux-ci ont été taillés sur des patrons, et que le procédé ici indiqué est relatif à la pose seule des assises et des voussoirs de la fenêtre.

« Ar chu tail om vosure besloge. »

Par ce moyen taille-t-on une voussure oblique.

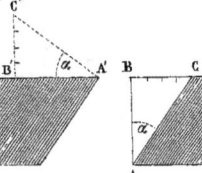

Comme les deux parements du mur ou de la voûte doivent être parallèles, le moyen imaginé ici pour obtenir ce parallélisme est des plus simples. Sur le voussoir de droite on a enlevé un triangle ABC dont la base BC comprend un certain nombre de divisions. Si l'on applique une équerre contre la face de gauche, l'angle α qu'elle fera avec le nu du mur sera égal à l'angle α placé au sommet du triangle pris sur l'autre face; de telle sorte qu'en mesurant entre le mur et la branche de l'équerre une distance B'C' égale à la base BC du premier triangle, on aura pour le bras tangent à la douelle du voussoir une direction parallèle à l'autre face. Mais il faut que la mesure prise sur le nu du mur le soit normalement à sa surface et à une distance A'B' de l'arête A' de l'ouverture oblique égale à l'épaisseur AB du mur ou voussoir, de telle façon enfin que les deux triangles ABC et A'B'C' soient égaux.

150 EXPLICATION DES PLANCHES.

« Ar chu fait om on pont de sor one aive de fus de xx pies d lonc. »

Par ce moyen fait-on un pont par-dessus une eau avec des bois de vingt pieds de long.

L'examen du croquis joint à cette explication très-amphibologique nous montre qu'il s'agit d'une construction en charpente avec du bois de moyenne longueur, et que ce ne sont pas la rivière à traverser et le pont à faire qui ont vingt pieds de long, mais bien les bois employés. Du niveau de l'eau, contre chacune des piles en maçonnerie, part une contre-fiche oblique assemblée à un blochet horizontal et maintenue rigide par une moise assemblée à la naissance du blochet. Ce système forme comme un voussoir sur lequel est posé un rectangle assemblé sur le blochet et consolidé par deux entretoises formant l'X. Le montant vertical de ce rectangle élevé à l'extrémité du blochet sert à recevoir une seconde contre-fiche assemblée à un second blochet, qui doit être le prolongement du côté supérieur du quadrilatère auquel la contre-fiche s'appuie; une moise la maintient comme on l'a vu pour la première. Une poutrelle peut être maintenant supportée sur cette suite d'éléments posés les uns sur les autres et assemblés ensemble, qui forment comme une arche triangulaire. Deux portiques semblent élevés à chaque tête du pont.

―――

« Ar chu fait om on clostre. autretant es voies com el prael. »

Par ce moyen trace-t-on un cloître avec ses galeries et son préau.

Le moyen indiqué consiste simplement à s'assurer si les points de rencontre des côtés égaux du quadrilatère qui forme le tracé du cloître sont tous à égale distance du centre de figure, auquel cas ce quadrilatère est un carré. Après avoir déterminé la longueur et la position d'un des côtés du cloître, il fallait déterminer son centre, si ce centre n'avait point été lui-même déterminé tout d'abord; puis, en traçant les trois autres côtés d'équerre, on vérifiait si les quatre demi-diagonales allant du centre aux angles étaient égales.

Quant à la détermination des directions des côtés, ou à celle du centre, on y était amené par des jalonnages à angle droit que Villard de Honnecourt savait pratiquer, ainsi que nous en acquerrons la preuve.

―――

« Ar chu prent on la largece done aive. sens paseir. »

Par ce moyen prend-on la largeur d'une eau sans la passer.

Un point étant choisi sur la rive où l'on ne peut accéder, on opère sur l'autre rive

avec un graphomètre composé de deux règles mobiles sur deux autres règles parallèles. Il suffit de faire tomber la direction des deux règles mobiles sur le point choisi en visant ce point, et de fixer la position des deux règles d'une manière immuable; puis, en transportant l'instrument sur un champ d'une étendue convenable, on déterminera, au moyen des règles toujours ajustées, la position du point de rencontre de leurs directions prolongées par un jalonnage. Ce point sera à la même distance de l'instrument que celui cherché, et un toisé sur le sol donnera la distance que l'on veut obtenir. Cette méthode, toute graphique, a l'inconvénient de déduire de grandes distances de triangulations faites sur une base très-restreinte, inconvénient qu'augmente encore l'imperfection de l'instrument.

« Ar chu prent om la largece done fenestre ki est lons. »

Par ce moyen, prend-on la largeur d'une fenêtre qui est éloignée.

Le même graphomètre qui a été employé pour le problème précédent sert pour celui-ci. Seulement on fait marcher les règles parallèlement à elles-mêmes sur leurs guides, et la distance de leurs côtés directeurs donne la largeur cherchée. Pour que l'on ne puisse commettre d'erreur sur le côté de la règle que l'on aurait choisi, Villard de Honnecourt a eu le soin d'indiquer qu'un seul de ses côtés est rectiligne.

« Ar chu assiet am les .iiij. coens don clostre sens plonc es sens linel. »

Par ce moyen asseoit-on les quatre coins d'un cloître sans plomb et sans ligne.

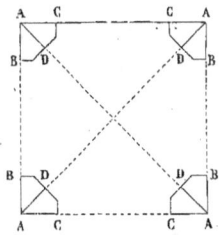

Dans le tracé du cloître que nous venons d'examiner, on se sert de la ligne ou cordeau pour mesurer la longueur des diagonales. Quant au plomb, le cite-t-on ici parce qu'il fait partie du cordeau, ou parce qu'il sert à fixer la position verticale des jalons, ou désigne-t-on ainsi l'équerre qui pourrait en même temps servir de niveau à plomb? Pour se passer de l'emploi du cordeau, sinon des jalons, dont il est bien difficile de ne point se servir si le préau a quelque étendue, Villard imagine quatre grands panneaux en bois, réglés sur deux de leurs côtés AC et AB, qui se coupent à angle droit. De plus, la diagonale AD qui divise cet angle droit en deux parties égales est tracée sur leur surface. Pour opérer, on appuie deux de ces panneaux sur le côté du cloître tracé au préalable, leur sommet A étant à chacune de ses extrémités: puis on

porte les deux autres panneaux à l'autre extrémité de l'aire choisie, en mettant leurs côtés réglés AB en alignement avec les côtés AB des deux premiers, et en ayant soin que les quatre diagonales AD soient dans le même prolongement deux à deux. Comme ces diagonales divisent les angles en deux parties égales, le quadrilatère rectangle obtenu sera un carré.

Quatre points indiqués sur le prolongement des diagonales et à égale distance des sommets des panneaux marquent les angles des galeries et du mur qui les circonscrit.

« Ar chu partis om one pirre que les .II. moities sont a queres. »

Par ce moyen divise-t-on une pierre de telle façon que ses deux moitiés soient carrées.

La figure suffit, sans grande explication, à montrer la solution de ce problème, qui a pour but de faire deux carrés égaux en surface et en figure d'une seule pierre carrée. Il suffit de couper la pierre suivant les lignes qui joignent diagonalement le milieu de ses côtés, on aura quatre triangles rectangles isocèles qui, rapprochés par leurs sommets, formeront un carré égal à celui qui restera, la pierre une fois coupée. En effet, si l'on trace les deux diagonales de la figure ainsi réduite, on obtiendra quatre triangles absolument égaux en surface et en forme aux quatre qui ont été détachés.

« Ar chu tor tom le vis don persoir. »

Par ce moyen tourne-t-on la vis d'un pressoir.

Le cercle donne la circonférence de la vis, et la jauge, égale à son diamètre et divisée en trois parties égales, donne son pas, égal au tiers du diamètre. Les trois traits marqués sur la circonférence indiquent suivant quels points la jauge doit être dressée le long du cylindre, pour y marquer les divisions du pas de la vis à tracer. La corde que l'on voit tangente à l'un des traits sera enroulée sur le cylindre en passant par tous les points fixés sur sa surface par la jauge, trois par révolution, et tracera la spirale de la vis. L'ouvrier n'aura plus qu'à creuser le sillon avec ses outils de charpentier, ainsi que la chose se pratique encore aujourd'hui dans les campagnes, suivant le procédé du moyen âge. Cette figure est, on le voit, ainsi que la plupart de celles qui l'accompagnent, plutôt un hiéroglyphe mnémonique destiné à rappeler un moyen de construction, qu'une méthode de construction clairement indiquée.

EXPLICATION DES PLANCHES.

« Ar chu fait om .n. vassias. que li ons tient .u. tans que li astes. »

Par ce moyen fait-on deux vaisseaux tels que l'un contienne le double de l'autre.

Sur le cercle tracé tout entier, qui représente la base de l'un des vaisseaux, on applique une équerre tangente en deux points; le sommet de cette équerre indiquera un point d'un cercle qui, concentrique au premier, aura une surface double. En effet, son rayon est l'hypoténuse d'un triangle rectangle isocèle, dont le rayon du premier cercle est le côté : hypoténuse, dont le carré, d'après le théorème si connu, est double du carré construit sur le rayon. Les aires des cercles étant entre elles dans le rapport des carrés de leurs rayons, l'aire du second cercle est double de celle du premier. Maintenant les cylindres ou les cones de même hauteur que l'on élèvera sur ces bases circulaires, et c'est une condition omise par Villard de Honnecourt, seront l'un double de l'autre.

La solution ne serait plus exacte s'il s'agissait de vases sphériques ou hémisphériques, car alors, la hauteur se confondant avec le diamètre, les capacités sont en raison directe du cube des rayons.

« Ar chu tail on vosure riuleie. »

Par ce moyen taille-t-on une voussure réglée.

La figure nous donne le plan d'une voussure droite de fenêtre et l'élévation de deux des voussoirs de rayon inégal qui entrent dans sa construction. Pour que les joints d'une même assise de voussoirs suivent tous le même plan, on pose par terre et à plat, c'està-dire sur leur face de tête, à une distance d'un centre commun égale à celle qu'elles doivent occuper en place, les pierres qui doivent les former; puis, avec un cordeau fixé à ce centre, on marque la trace du joint. C'est ce détail qu'indiquent les divisions marquées sur la trace de la douelle de l'un et de l'autre voussoir, divisions égales en nombre, mais inégales entre elles et proportionnelles aux rayons des cylindres qui forment les douelles.

Pour indiquer clairement que toutes les figures tracées sur cette feuille sont de la géométrie pure, le dessinateur a écrit cette dernière mention :

« Totes ces figures sunt estrasces de geometrie. »

Toutes ces figures sont des tracés de géométrie.

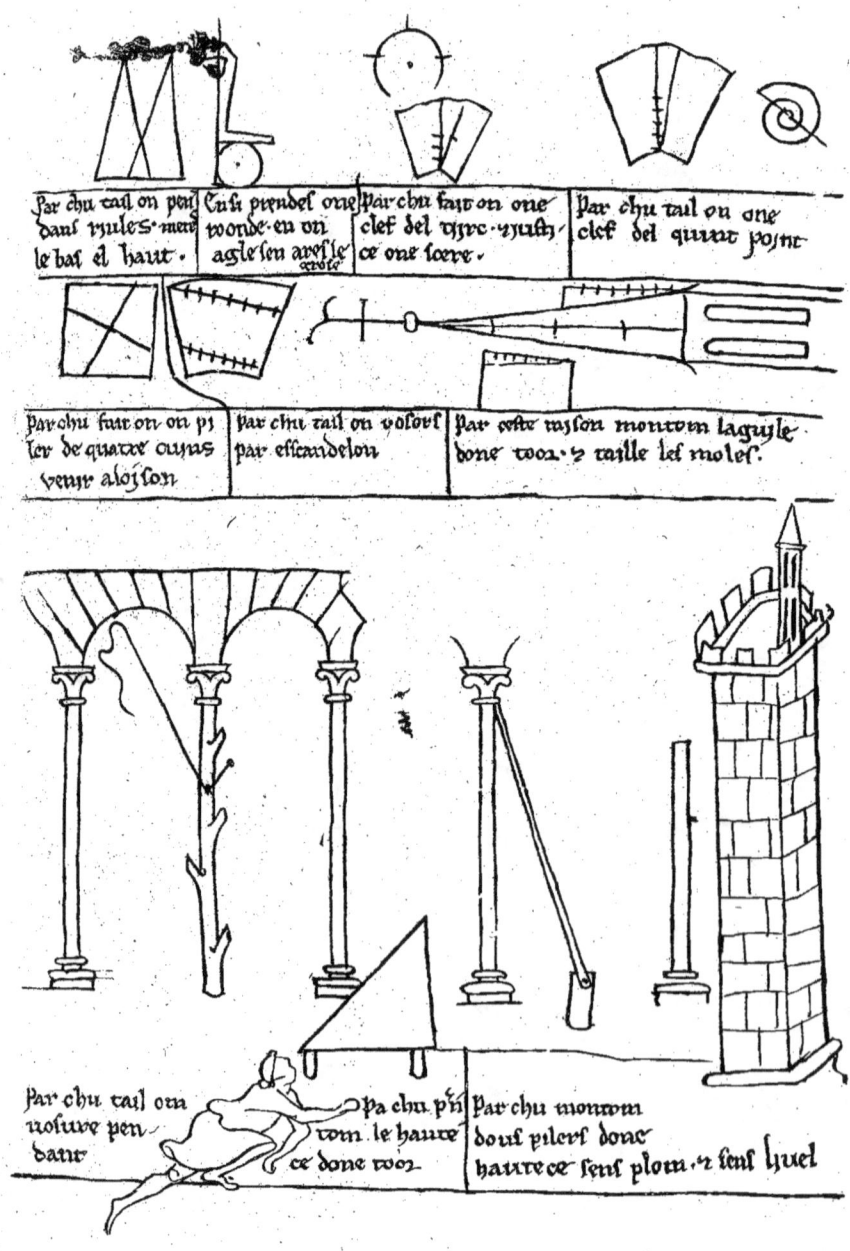

Par chu tail on pent dant riules ment le bas el haut.

En si prendel one wonde en on aigle sen aresle estole

Par chu fait on one clef del vijre viiij ce one loere.

Par chu tail on one clef del quint point

Par chu fait on on pi ler de quatre ouvra ges venir a loison

Par chu tail on volsure par escandelon

Par ceste rison mont on la guile bone tor. e taille les moles.

Par chu tail on volsure pen dant

Pa chu p'n tom le haute ce done tor

Par chu mont om dous pilers done hautece sens plom. e sens huel

EXPLICATION DES PLANCHES. 155

PLANCHE XXXIX,

VERSO DU 20ᵉ FEUILLET.

« Par chu tail on pendans riules. metes le bas el haut. »

Par ce moyen taille-t-on des pendants réglés : mettez le haut en bas.

En retournant la figure, on reconnaît le plan d'une tête de voussoir sur laquelle on a tracé, parallèlement à chacun des joints de tête, une ligne menée par l'arête du joint de la douelle inférieure. Ces deux lignes se croisent en laissant, entre les points où elles coupent la douelle supérieure, une distance plus ou moins grande, selon que l'angle des joints sera plus ou moins ouvert, distance que nous appellerons V. Or, tous les voussoirs de remplissage d'une voûte ne reposent pas tous sur la même courbe, celle-ci étant d'un rayon tantôt plus grand, tantôt plus petit, suivant les formes données à cette voûte par les arcs sur lesquels elle s'appuie. Ces voussoirs n'étant pas tous sur la même courbe, leurs joints, qui convergent tous vers le centre, seront donc plus ou moins inclinés l'un sur l'autre; c'est-à-dire que la distance V sera différente pour chaque rang de voussoirs; c'est-à-dire encore que la douelle supérieure variera, tandis que la douelle inférieure reste la même, ainsi que la hauteur du voussoir.

L'appareilleur donc, après avoir tracé l'épure de sa voûte et la coupe de chaque rang des voussoirs de remplissage, mesurera, pour chaque rang, quelle doit être cette distance V, et la donnera au tailleur de pierres, exprimée en pouces, par exemple. Celui-ci peut, avec un patron, marquer sur un moellon piqué d'échantillon la douelle inférieure AA' et le milieu M de la douelle supérieure, puis porter de chaque côté de ce point milieu la moitié de la longueur donnée pour V. De chaque point B et B' ainsi obtenu il mènera les lignes B'A et BA' à chaque extrémité opposée de la douelle inférieure. Enfin par le point A il trace la ligne AC parallèle à A'B, par le point A' il

156 EXPLICATION DES PLANCHES.

trace A'C' parallèle à AB', et les deux lignes AC et A'C' donneront la trace des joints du voussoir de remplissage.

« En si prendez one roonde. en on agle sen ares le grose. »

Ainsi prenez une colonne dans un angle, et vous en aurez la grosseur.

Il suffit d'appliquer une équerre contre un des murs, en la rendant tangente à la colonne. L'intervalle compris entre l'autre mur et la branche de l'équerre tangente à la colonne est égal au diamètre de celle-ci.

« Par chu fait on one clef del tiire. et justice one scere. »

Par ce moyen fait-on une clef de tiers-point, et vérifie-t-on un trait d'équerre.

Le *tiire*, dont il est ici question, ne peut signifier que l'arcade en tiers-point. Si cette dénomination s'est étendue à toute arcade brisée, cons- truite sur un triangle isocèle, elle doit être restreinte à celle construite sur le triangle équilatéral, chacun des arcs de cercle qui la composent ayant son centre à la naissance de l'autre arc. La raison est celle-ci. Si l'on trace un quart de cercle AC, que l'on divise en trois parties égales par les quatre points 1, 2, 3, 4, le troisième (le tiers-point) sera le sommet de l'arc construit sur le triangle équilatéral.

En effet, les deux tiers d'un quart de cercle forment le sixième du cercle entier, et la corde qui le sous-tend est égale au côté de l'hexagone inscrit, lequel est égal au rayon.

On pourrait aussi appeler arc en tiers-point, celui dont le centre serait le troisième point du diamètre divisé en quatre parties égales par trois points intermédiaires.

Maintenant Villard, qui appelle *vosure* le voussoir des arcs plein-cintre, dont il s'est jusqu'ici occupé, doit désigner ici par *clef* un voussoir particulier de l'arcade brisée. C'est le voussoir du sommet de chacun des arcs qui la composent. Leur joint inférieur est dirigé suivant un rayon de l'arc dont ils font partie, tandis que leur joint supérieur est toujours vertical; car jamais, dans les arcades brisées, il n'y a autre chose qu'un joint à la clef. Or ce joint vertical, normal, par conséquent, à la ligne des centres qui est horizontale, exige que sur l'épure on élève une perpendiculaire pour le tracer. Cette construction faite à la règle et au compas servira à vérifier l'équerre, ainsi que l'indique la légende et que semble l'expliquer la figure. Le cercle qui, tracé presque entier,

EXPLICATION DES PLANCHES.

est marqué de trois points, dont deux seraient à l'extrémité d'un même diamètre, tandis que l'autre marquerait le rayon qui lui est normal, nous paraît se rattacher à cet ordre d'idées. Quant à la clef tracée au-dessous, faut-il la supposer vue par deux de ses faces : sa face de tête et sa face de joint? Les petits traits marqués le long de l'arête du joint vertical indiqueraient que ces deux lignes n'en font qu'une en réalité. Si l'on a voulu figurer les deux voussoirs de clef adjacents, alors ces traits sont des marques de raccord servant à faire reconnaître deux pierres qui doivent être juxtaposées.

« Par chu tailon one clef del quint point. »

Par ce moyen taille-t-on une clef de quint-point.

Quant à cette clef, elle est de même nature que celle de l'arc en tiers-point que nous venons d'examiner. Mais quelle chose est-ce que cet arc en quint-point? La figure, en forme de spirale, placée à côté, semble indiquer que le diamètre de l'arc a été divisé en cinq parties égales, au moyen de cette série de demi-cercles, dont les diamètres augmenteraient suivant les termes de la progression arithmétique 2 . 4 . 6 . 8 . 10. Puis, parmi les six points qui forment ces divisions, en y comprenant les deux extrêmes, prenant le *quint* pour centre, on aura un arc un peu plus aigu que l'arc de tiers-point, mais encore très-obtus.

« Par chu fait on on piler de quatre cuins venir a loison. »

Par ce moyen dispose-t-on les liaisons d'un pilier quadrangulaire.

En traduisant ainsi, suivant la lettre de la légende et la forme de la figure, peut-être nous rendons-nous coupable d'un contre-sens, car les *quatre cuins* peuvent signifier les quatre pierres qui entrent dans la composition de chaque assise du pilier. Si les pierres de chaque assise eussent été taillées à angle droit, tous les joints verticaux se fussent trouvés sur la même ligne, tandis qu'avec les coupes obliques indiquées sur la figure on peut, en retournant sens dessus dessous le patron ou les pierres, ce qui est tout un, obtenir pour les joints une direction tout opposée, les faire tomber sur les pleins de l'assise inférieure, et obtenir ainsi une liaison désirable.

« Par chu tailon vosors par esscandelon. »

Par ce moyen taille-t-on des voussoirs par échelons.

Ce moyen est assez ingénieux et très-commode dans la pratique, pour déterminer le claveau dont on connaît seulement la courbe intérieure ainsi que la direction des joints. Il suffit de déterminer sur l'un des rayons l'épaisseur que l'on veut donner au claveau, puis de mener deux lignes parallèles entre elles allant d'un joint à l'autre. Après avoir divisé chacune de ces lignes en un même nombre de parties égales, plus petites sur la ligne la plus courte que sur la plus longue, on joindra deux à deux les points correspondants par une règle égale à la hauteur du voussoir, et, s'appuyant sur la courbe de l'intrados, l'autre extrémité de la règle déterminera la courbe de l'extrados.

« Par ceste raison montom laguile done toor. et taille les moles. »

Par ce moyen monte-t-on l'aiguille d'une tour et en taille-t-on les modèles.

Après avoir pris l'inclinaison de l'une des faces de la tour par rapport à la verticale, ce qu'indique la ligne graduée qui se dresse à la base de l'aiguille dans le dessin, on prend pour une hauteur d'assise une échelle proportionnelle qui donne également l'inclinaison de chaque pierre, opération que nous trouvons également indiquée dans l'Album. On taille alors les pierres d'après un patron en bois construit une fois pour toutes à l'aide de l'échelle de proportion que l'on a obtenue.

« Par chu tail om vosure pendant. »

Par ce moyen taille-t-on les voussures pendantes.

Ce moyen d'appareiller une clef pendante montre l'artifice employé pour tracer et monter deux arceaux qui ont un appui commun portant dans le vide. La direction des claveaux, tracée par le cordeau fixé sur un point de la perche qui soutient la clef pendante, indique bien que ces deux arceaux n'en font, en réalité, qu'un seul, ayant pour centre le point d'attache du cordeau. Quelle que soit la forme de l'intrados de cet arc, ses conditions de stabilité étant celles de tout autre arc tracé suivant les courbes ordinaires, les seules considérations auxquelles l'on doive avoir égard se rapportent au poids plus grand de la clef. Dans la construction il faut éviter l'angle trop aigu que peuvent faire les faces de joint avec la douelle intérieure.

L'arceau étant ainsi appareillé sur le sol, nous voyons que pour le monter l'on commençait par établir un point d'appui sous la place que devait occuper la clef pendante,

EXPLICATION DES PLANCHES.

et que la voûte était assise sur des faux cintres établis, tant sur ses points d'appui fixes, que sur ce point d'appui provisoire, enlevé après la construction.

Il serait très-difficile de citer un exemple de cet artifice de construction qui appartînt au XIIIe siècle, où l'art était trop sérieux pour s'amuser à de pareils jeux. Peut-être seulement le pourrait-on trouver employé pour soulager les colonnes minces et isolées qui supportent une arcature décorative. Au XIVe siècle il est plus commun, et surtout au XVe, où le jubé de l'église Sainte-Madeleine de Troyes en offre un magnifique exemple.

« Par chu prentom le hautece donc toor. »

« Par ce moyen prend-on la hauteur d'une tour. »

Ce moyen consiste à placer une équerre dans un plan vertical et à une distance telle de la tour dont on veut mesurer la hauteur, que le prolongement de son hypoténuse passe par son sommet, tandis que le côté de l'équerre placé horizontalement et prolongé frappe son pied. On obtient deux triangles semblables, l'un représenté par l'équerre, l'autre par les prolongements de son hypoténuse et de son côté horizontal, et par la verticale qui, joignant l'extrémité de ces deux lignes imaginaires, représente la hauteur de la tour. Tous les éléments du premier triangle sont connus; on connaît dans le second le côté horizontal, c'est-à-dire la distance de l'observateur au pied de la tour; il est facile d'en déduire le côté vertical, soit par une règle de proportion arithmétique, soit par une construction géométrique qui reproduise réellement sur le sol l'opération supposée dans l'espace. S'il est impossible d'approcher de la tour et de mesurer directement la distance qui en sépare l'observateur, nous avons vu, dans la planche XXXVIII, que l'on connaissait au XIIIe siècle les moyens de mesurer cette distance. Maintenant, au lieu de faire varier de position une équerre fixe dans sa forme, on peut rendre mobile son hypoténuse; mais si cette modification conduit à l'application des sinus, pratiquée déjà par les Arabes, rien ne nous autorise à penser que Villard de Honnecourt la connût, surtout lorsqu'il insiste sur ce que ses constructions ont de géométrique.

« Par chu montom dous pilers donc hautece sens plom. et sens livel [1]. »

Par ce moyen monte-t-on deux piliers de même hauteur sans plomb et sans niveau.

[1] Il est impossible de ne point lire ici *livel* que nous traduisons par *niveau*, tandis que dans le tracé à l'aire d'un cloître (page 151 et planche XXXVIII) nous avons cru voir *linel*, qui nous a semblé devoir signifier *cordeau*. Dans le premier problème nous ne voyons pas en quoi serait utile l'emploi du niveau, tandis que celui du

Ce procédé est excessivement simple; il consiste à déterminer sur le sol un point à égale distance des deux piliers, à y planter un morceau de bois sur lequel on fixe une règle mobile autour d'un clou comme axe. La longueur de la règle étant calculée pour arriver juste à la hauteur de l'astragale de l'une des colonnes, il suffit de la faire rayonner pour déterminer la position de l'astragale de l'autre colonne.

cordeau rendait de grands services. Dans le second, le niveau peut servir tout naturellement à constater la hauteur égale des deux colonnes; mais on pourrait aussi arriver à cette constatation, avec moins d'exactitude cependant, au moyen du cordeau appliqué le long des colonnes.

Pa chu met om on capitel dius colon- | Par met om on oef des los one
bes a one sole. seu nest unjes h en con- | poire par mesure. que li poire
bres seit li machonerie bone | chice sor kief

Par chu portrait om one | Par chu tro | Par chu do nom on
tors a chine arestes. | nom les poins | uolor se tutneje. seus
 | done uostre taillhe. | molle

Par chu beuum euracemen | Pa chu tail om uostu | Par chu fait om
sagisst sens molle. par on | ve engenolje | trois matiros
membre | | dats a coupas
 | | ourir one tors

EXPLICATION DES PLANCHES.

PLANCHE XL,

RECTO DU 21ᵉ FEUILLET, MARQUÉ AINSI AU XVᵉ SIÈCLE : *VII commencent à V*.

La marque de ce feuillet indique qu'arrivé à la lettre *v*, qui désigne le 19ᵉ feuillet, on a changé le mode de notation, en adoptant les chiffres romains.

« Pa chu met om on capitel duit colonbes a one sole. sen nest mies si en conbres. « sest li machonerie bone. »

Par ce moyen combine-t-on les chapiteaux de huit colonnes correspondant à une seule, sans qu'il y ait encombrement : c'est de la bonne maçonnerie.

Dans cette construction, fréquemment employée au moyen âge pour voûter les salles capitulaires, les huit colonnes sont engagées deux à deux dans chaque face du mur. La colonne qui reçoit la retombée de toutes les nervures est placée au centre de huit clefs que Villard de Honnecourt a indiquées contrairement à son habitude. Par la disposition ingénieuse des nervures, la colonne centrale ne reçoit que huit voûtes de remplissage triangulaires dont l'appareil est fort simple, leurs lignes de joints étant parallèles aux lignes des clefs; puis, après avoir monté à cette ligne des clefs, la voûte redescend sur le chapiteau de la colonne engagée sans que la direction des joints ait été changée. Chacun des quatre triangles compris entre une clef intermédiaire et les deux colonnes d'un même mur s'appareille avec des joints normaux au mur, comme une voûte d'ogives ordinaire. Quant aux quatre quadrilatères d'angle, la figure est incomplète, car les murs doivent être garnis de formerets, pour qu'ils puissent être voûtés suivant le principe gothique. Il faut supposer une nervure montant comme un arc-boutant de l'angle à la clef qui lui correspond, de façon à diviser chaque quadrilatère en deux triangles. On aura deux berceaux triangulaires dont la ligne des joints sera donnée par la ligne qui joindra la clef du formeret à celle des nervures. Cette construction, indiquée dans la partie gauche du plan ci-joint, serait peu élégante et n'éviterait pas l'encombrement que l'auteur recommande d'éviter; il faut donc supposer

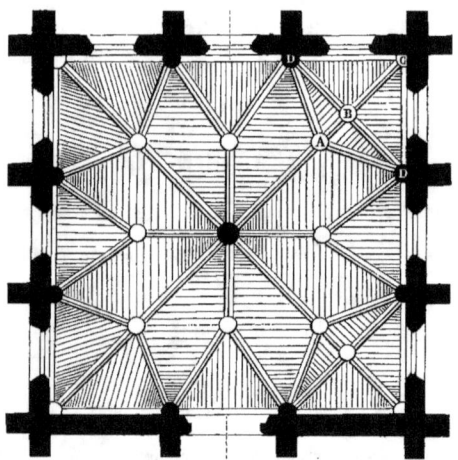

que la nervure d'angle C A est renforcée en son milieu par une seconde nervure diagonale D D allant d'un chapiteau à l'autre. Chaque quadrilatère sera alors divisé en quatre triangles. Les deux triangles D B C adjacents aux murs seront appareillés chacun suivant le couchis s'appuyant sur le formeret et les nervures montant à la clef B, absolument comme dans les voûtes ordinaires. Les deux autres triangles A B D seront couverts par un seul couchis montant obliquement des chapiteaux engagés D jusqu'à la nervure qui joint les deux clefs A et B. C'est ainsi que sont voûtées les chapelles de l'église de Mouliherne, près Saumur [1].

« Par chu met om on oef dessos one poire par mesure. que li poire chice sor luef. »

Par ce moyen met-on un œuf dessous une poire en prenant les mesures de telle sorte que la poire tombe sur l'œuf.

Ce problème consiste à prendre deux alignements angulaires, par des jalons verticaux passant par l'axe de la poire. La figure montre trois des jalons d'un alignement, le troisième étant confondu avec les lignes de la figure précédente. La croix tracée indique le croisement des deux alignements et le point où l'on doit mettre l'œuf pour que la poire en tombant puisse le casser.

[1] Viollet-le-Duc, *Dictionnaire raisonné d'architecture*, t. IV, p. 116, article *Construction*, avec figures.

EXPLICATION DES PLANCHES. 163

« Par chu portrait om one toor a chinc arestes. »

Par ce moyen trace-t-on une tour à cinq arêtes.

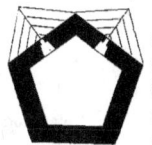
Le tracé indiqué a pour but de permettre d'élever des échauguettes en encorbellement sur les angles d'une tour pentagone, afin d'en défendre les flancs. Ainsi, en dehors du tracé de la tour, ces lignes, qui s'avancent au delà des arêtes et se croisent, indiquent un premier encorbellement formé d'une pierre; un second tracé parallèle indiquerait une seconde assise, etc. jusqu'à ce qu'il y en ait assez pour construire des corps avancés. Ce système, que Villard connaissait au XIII^e siècle, n'a surtout été pratiqué que dans les siècles postérieurs.

« Par chu trovom les poins done vosure taillie. »

Ainsi trouve-t-on le point (de centre) d'une voussure taillée.

Ce moyen, excessivement simple, consiste à faire coïncider un cordeau avec les deux arêtes de joint d'un voussoir. Le point de rencontre des deux cordeaux sera le centre cherché.

« Par chu donom on vosoir se tumeie. sens molle. »

Ainsi donne-t-on au voussoir sa coupe sans moule.

Le moyen indiqué semble consister dans l'emploi d'une jauge coupée de la longueur de la tête du voussoir, et qui, promenée par l'une de ses extrémités sur la courbe d'intrados, donnera par l'autre extrémité la courbe d'extrados. Deux divisions marquées sur celle-ci doivent se rapporter à quelque chose comme la méthode de la coupe par *escandelons* de la planche précédente.

« Par chu bevum erracement jagiis sens molle. par on membre. »

Par ce moyen l'on biaise les arrachements jaugés pour chaque membre sans moule.

Cette traduction, donnée par M. J. Quicherat, est ainsi justifiée par lui.
« Le dessin représente, soit les naissances de plusieurs arcs dessinés en plan sur un
« même abaque, soit le calibre découpé, selon le même plan, pour tracer le dessin. Or,
« ces faisceaux d'arcs ou de membrures qui sont, en quelque sorte, la tige d'où s'épanouit

« la voûte gothique, on les appelait jadis arrachements de voûte. Comme il est impossible
« de ne pas reconnaître le mot *arrachement* dans la forme *erracement* du manuscrit, la figure
« et le reste concordent, au moins en ce point, pour éveiller l'idée d'un objet connu.

« Les arrachements de la voûte commencèrent au déclin du xııe siècle à être taillés
« dans une seule pierre. Cela ne fut pas sans offrir beaucoup de difficultés aux ouvriers
« du temps, parce que les arcs, qui partaient de l'arrachement, ayant des rayons diffé-
« rents, il fallait incliner différemment le plan sur lequel chacun devait poser. C'est, je
« crois, un procédé pour exécuter ce travail avec économie de temps et de peine que
« propose Villard de Honnecourt. Le verbe *bever*, dont il se sert, doit être analogue au
« mot *beveau*, *buveau* ou *biveau*, qui désigne un instrument à prendre des angles sous faces
« biaises : *bevum* équivaut donc à *on biaise*. *Jagüs* est certainement une forme de *jaugé* et
« nous reporte à un procédé que la figure ne représente pas pour donner à chaque nais-
« sance d'arc, d'abord sa projection en avant, et ensuite l'inclinaison de son plan supé-
« rieur, qui devait être celle sous laquelle étaient taillées les faces de joint des claveaux
« appartenant au même arc. Par *membre*, enfin, j'entends les diverses saillies de l'arra-
« chement répondant à chacun de ces arcs. »

Nous ne pouvons voir dans le texte et la figure autre chose que ce que M. J. Qui-
cherat y a découvert avec tant de bonheur, mais nous différerons d'avec lui en un point.
Les deux ou trois premières assises d'une gerbe de nervures sont toujours à joints ho-
rizontaux, pour éviter la confusion de plusieurs plans de joint sur une même pierre,
plans qui, ayant une petite surface, étant inégalement inclinés par rapport à la verti-
cale, ou auraient donné une mauvaise assise à tout le système des nervures, ou auraient
forcé de diviser en plusieurs parties, pour la facilité de la pose, la seconde assise quel-
quefois de dimensions peu considérables.

Comme nous l'avons déjà expliqué, à propos de la sixième figure de la planche XXXVIII,
page 147, il faut donc, afin de construire ces voussoirs à joints horizontaux, faire des
projections biaises du profil des voussoirs, et calculer la saillie de chaque assise sur
la précédente, suivant cinq courbes différentes qui se réduisent à trois : les formerets,
les arcs ogives et l'arc doubleau. Au moyen de la cerce de chacun de ces arcs et de
l'équerre, on pourra tracer chacune des épures particulières des joints. Au-dessus de la
deuxième ou troisième assise, chaque nervure, étant indépendante de sa voisine, est
appareillée isolément avec joints convergents au centre.

« Pa chu tail om vosure engenolie. »

Par ce moyen taille-t-on un voussoir engenouillé.

Il y a là deux demi-profils différents d'un voussoir de nervure, séparés par une ligne

EXPLICATION DES PLANCHES. 165

passant par l'arête. Le terme *engenouillé* doit être motivé par le jarret que le filet de l'arête de cette nervure fait faire à son profil, qui est celui des nervures de la Sainte-Chapelle.

« Par chu fait om trois manires dars. a compas ovrir one fois. »

Par ce moyen l'on fait trois manières d'arcs avec une seule ouverture de compas.

Malgré sa simplicité, cette figure présente une grande importance pour l'archéologie. Outre l'arc plein cintre, l'arc en tiers-point, on y voit une troisième espèce d'arc brisé d'un tracé très-simple, dont la courbe est, à nos yeux, la plus satisfaisante à tous égards. C'est évidemment la courbe en usage à l'époque de Villard de Honnecourt, c'est celle de Chartres, de Laon, de Notre-Dame de Paris et de tous les édifices élevés pendant la première moitié du xiiie siècle. Il est certain que cette courbe n'a pas toujours été rigoureusement appliquée sur tous les points dans ces édifices; mais, à nos yeux, c'est la courbe normale de cette époque, et c'est, en grande partie, à la fermeté et à la grâce de son contour que tous ces monuments doivent leur caractère de force et de gravité.

C'est donc un fait curieux et important que de retrouver dans Villard de Honnecourt la loi mathématique du tracé de cette courbe caractéristique, loi fort simple, il est vrai, mais qui, à cause de cela même, n'en est que plus intéressante.

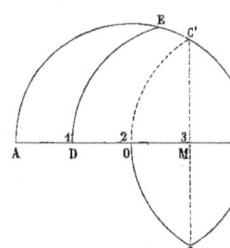

Examinons les trois manières d'arcs que trace Villard de Honnecourt avec une même ouverture de compas.

Le premier arc est le plein-cintre décrit du point O comme centre, avec l'ouverture de compas OA, ayant AB pour diamètre.

Le second est l'arc équilatéral OCB ou OC'B, dont les centres sont en O et B, et dont la corde OB est égale au rayon.

Si du sommet C' de cet arc brisé on abaisse la perpendiculaire CM sur la ligne des centres, si de ce point M, comme centre, on décrit l'arc DE jusqu'à sa rencontre en E avec l'arc plein-cintre décrit du point O, on obtiendra ainsi un nouvel arc brisé DEB, dont la corde DB sera divisée en trois parties égales par les points de centre O et M.

Ces trois arcs seront donc : l'arc plein-cintre, l'arc équilatéral, l'arc que nous appellerons en *tiers-point*.

Pour justifier ce nom, que nous donnons à ce dernier arc en l'enlevant au second,

auquel l'habitude et certaines propriétés géométriques, expliquées page 156, l'ont fait attribuer jusqu'ici, voyons comment il est tracé. La corde qui sous-tend cet arc a été divisée en trois parties égales par les deux points O et M, comme il nous semble superflu de le prouver [1]; les différents points D, O, M, B, qui limitent et divisent cette droite étant désignés par les chiffres 1, 2, 3, 4, le point M sera le troisième, ou le *tiers-point;* d'où ce nom donné à tout l'arc brisé, formé des deux arcs de cercle BE et DE, symétriquement décrits des points O et M.

S'il en était ainsi il y aurait concordance parfaite entre l'origine de ce nom et celle que nous avons cru devoir attribuer à l'arc en quint-point, puisque, dans un cas, le centre de l'arc nous est donné par le tiers-point de la base divisée en trois; dans l'autre, par le quint-point de cette base divisée en cinq. Mais il y a plus qu'une analogie. Dubreuil, dans son *Cours de perspective* [2], s'explique ainsi à l'article du *tiers-point en arcade.*

Après avoir exposé le moyen de tracer l'arc en tiers-point passant par les trois points du triangle équilatéral, il ajoute : « Le vrai tiers-point est la figure..... On divise le « diamètre en trois parties égales, puis l'on met une jambe du compas en une division et, « de l'autre jambe, on prend l'ouverture égale aux deux autres divisions et l'on trace une « portion d'arc; puis, remettant le compas à l'autre division, l'on fait l'autre portion d'arc. « L'arcade obtenue est en tiers-point aussi bien que l'autre. On se servira duquel on « voudra. Les anciennes églises approchent plus du premier que du second, encore y « en a-t-il qui sont plus serrées. »

On le voit, c'est exactement la construction donnée par Villard de Honnecourt, seulement Dubreuil émet, au sujet de la forme aiguë de l'arc dans nos anciennes églises, une opinion contraire aux données de l'archéologie.

[1] En effet, nous avons fait OB égal à MD. Si de ces deux lignes égales nous retranchons la troisième OM, commune à toutes deux, il reste MB égal à OD. Mais MO égale MB, puisque M est le milieu de la ligne OB, donc les trois divisions DO, OM et MB sont égales, donc la ligne DB est divisée en trois parties égales entre elles par les deux points O et M qui servent de centre à l'arc brisé dont elle est la corde.

[2] *La perspective pratique, nécessaire à tous les peintres, graveurs, sculpteurs, architectes, etc.* par un Parisien, religieux de la compagnie de Jésus (le P. Dubreuil). Paris, Melch. Tavernier, 1642, in-4°, fig.

Ves la · 13 · testes de fuelles ·

Ves ci desos les figures de la rvee d
fortune · totes les · vij · imagenes

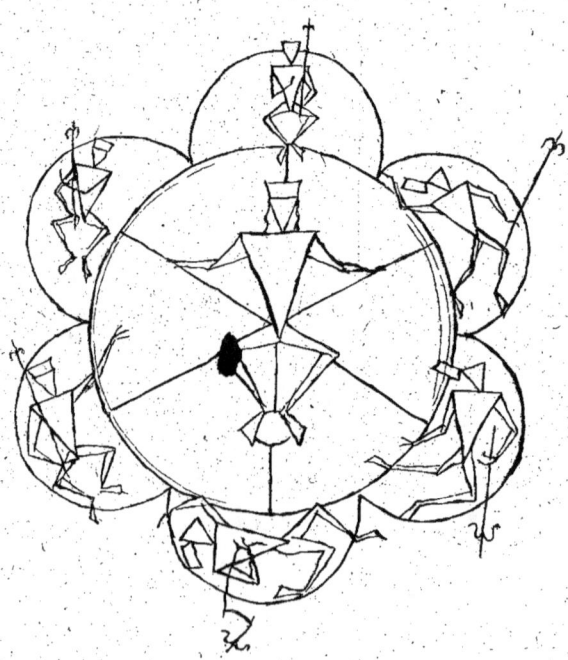

On prent kaus ⁊ theule molue de paiens ⁊ fereskume. autre tant
del une cū del autre ⁊ un poi plus del theule de paiens tant come
les color uatnk ⁊ les autres. destemprez ce ciment. doile de linuise
sen poez faire un uassel pur euge tenir.
On prent une kaus tolete ⁊ orpiement se lemer on en euge bol
laus ⁊ oile. Cist unnemens est bon pr pail ostier.

PLANCHE XLI,

VERSO DU 21ᵉ FEUILLET.

« Ves la .ıı. testes de fuelles. »

Voici deux têtes de feuilles.

Cette mention se rapporte à deux têtes feuillagées qui sont tracées sur le feuillet suivant, planche XLII.

« Vesci desos les figures de le ruee de fortune. totes les .vıı. imagene. »

Voici dessous les figures de la roue de Fortune, toutes les sept ayant leur image.

Ce nous semble être le dessin d'une rose à six lobes, destinée à former une verrière. Au centre est assise la Fortune, les pieds sur un globe, tenant dans chaque main un des rais de la roue qu'elle fait tourner; puis, dans chaque lobe est indiqué un roi. Ceux de gauche montent vers le souverain pouvoir, ceux de droite en descendent ou plutôt en tombent. Cette double action, rendue ici par les attitudes pleines d'énergie et de justesse de ces bonshommes exprimés par des triangles, à la façon ordinaire de Villard de Honnecourt, est éclaircie dans un manuscrit de Brunetto Latini que possède la bibliothèque de la rue Richelieu. Comme ici la Fortune est au centre, mais debout, et fait tourner la roue. Les humains sont accrochés à la jante, les uns grimpant, les autres dégringolant et s'accrochant où ils peuvent. Il y en a huit; et celui placé tout au bas, sous les pieds de la Fortune, s'écrie : *Sum sine regno*. Puis, à mesure que l'on monte vers la gauche, l'espoir se fait jour avec ces phases diverses : *Spes*, — *Regnabo*, — *Gaudium*, — *Regno*, dit, avec orgueil, celui qui est assis plein d'assurance au sommet du versatile engin. Mais à mesure que l'on descend vers la droite, la crainte s'accroît comme l'espoir de l'autre côté, mais en sens inverse : *Timor*, — *Regnavi*, — *Dolor*.

Cette roue de Fortune, qui représente aussi les âges de la vie, est précisément peinte sur un vitrail à la cathédrale de Cantorbery, avec six périodes dans la vie, comme ici. A Troyes, dans un vitrail du xvıᵉ siècle, il y a sept périodes. Mais on ne se contentait pas de peindre des images de l'inconstance de la Fortune ou de la mobilité de la vie,

on les sculptait aussi autour des roses, comme au portail septentrional de Saint-Étienne de Beauvais et à celui de Bâle, dès le xiie siècle, et à Amiens au xve siècle[1]. On allait même au delà de ces représentations immobiles, peintes ou sculptées, de la roue de Fortune; c'était quelquefois une machine mobile qui était chargée de rappeler aux hommes le peu de confiance qu'il faut avoir en ses dons précaires. Ainsi Baldricus, évêque de Dole, visitant l'abbaye de Fécamp à la fin du xie siècle ou au commencement du xiie, voit dans l'église une roue descendant, montant et tournant sans cesse. D'abord le sens lui en est caché, mais il comprend bientôt que c'est une roue de Fortune, et en prend texte pour écrire une mercuriale aux jeunes moines qui prennent l'habit sans y avoir assez réfléchi[2].

Sur la place laissée vide au-dessous de la roue de Fortune, Villard de Honnecourt, changeant de sujet aussi vite que la roue change de position, donne deux recettes, l'une d'une composition céramique, l'autre d'une pâte épilatoire.

« On prent kaus et tyeule mulue de paiens. et feres kume. autre tant del une cum
« del autre. et un poi plus del tyeule de paiens. taunt come ses color vainke les autres.
« Destempres ce ciment doile de linuse : sen poez faire un vassel pur euge tenir. »

On prend chaux et tuile de païens pilée, et vous ferez autant de l'une que de l'autre, mettant un peu plus de tuile de païens, jusqu'à ce que sa couleur domine l'autre. Détrempez ce ciment d'huile de lin, et vous en pourrez faire un vaisseau à contenir l'eau.

Cette pâte céramique, préparée à froid, doit avoir une grande analogie avec le mastic de Dilh, qui s'emploie aussi avec l'huile de lin, et acquiert une telle dureté qu'on le substitue parfois à la pierre dans la réparation des sculptures extérieures. Mais ces vaisseaux dont parle Villard de Honnecourt étaient-ils bien des vases mobiles? Il est permis de supposer que ce ciment, dont nous trouvons ici la recette, était destiné à former l'enduit des citernes destinées à conserver les eaux de pluie.

« On prent vive kaus bolete et orpieument se le met on en euge bollans et oile. Cist
« unnemens est bon por pail ostier. »

On prend de la chaux vive qui a bouilli et de l'orpiment, et on les met dans de l'eau bouillante avec de l'huile. C'est un onguent bon pour ôter le poil.

Cet onguent, formé de sulfure d'arsenic et de chaux hydratée, est à peu près le même que celui employé encore aujourd'hui en Orient comme pâte épilatoire.

[1] Didron, *La vie humaine; Annales archéologiques*, t. I, p. 241 et suiv. — [2] *Neustria pia*, p. 231.

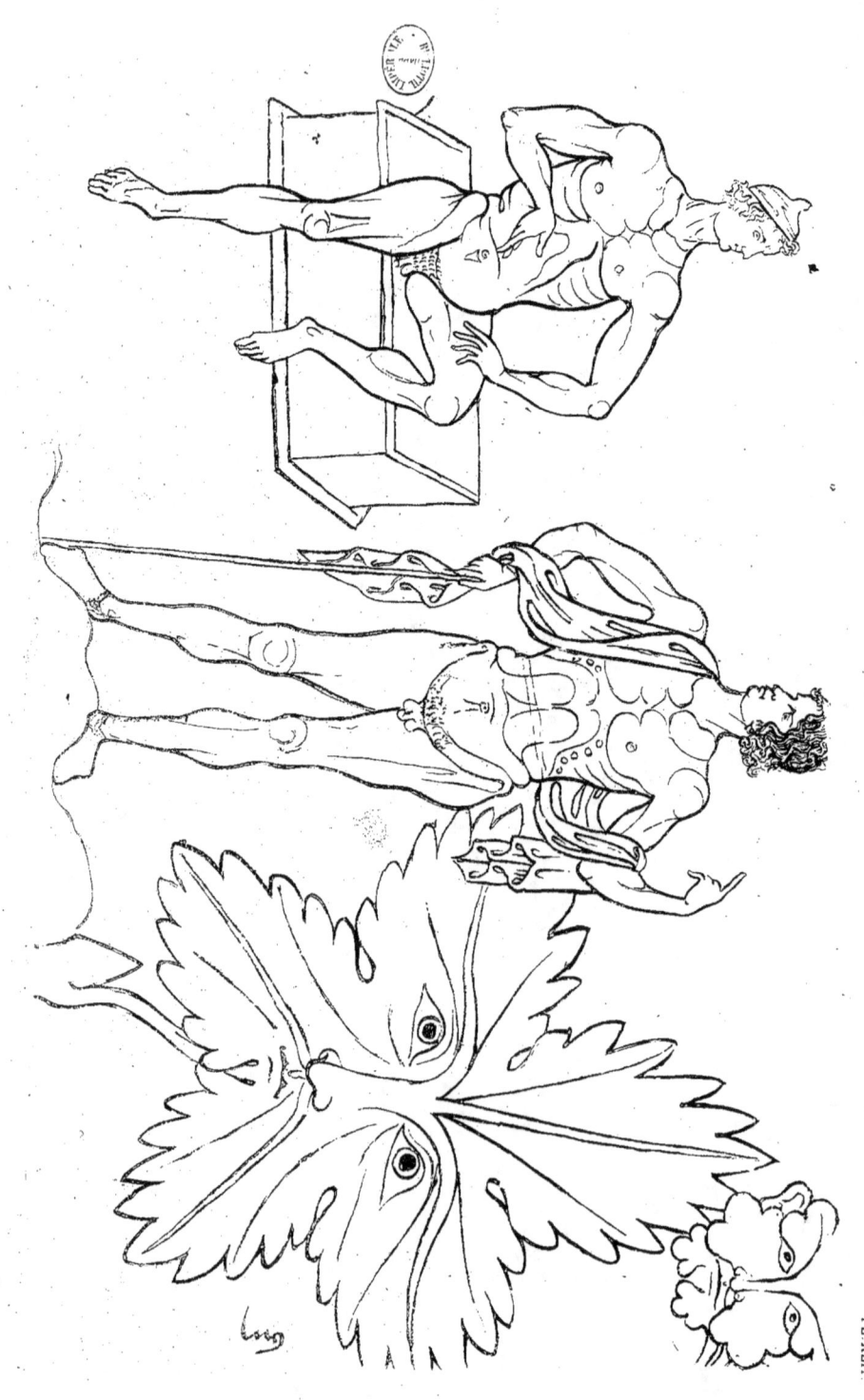

Pl. XLII.

EXPLICATION DES PLANCHES.

PLANCHE XLII,

RECTO DU 22⁰ FEUILLET, LE PREMIER DU CINQUIÈME CAHIER,
MARQUÉ *VIII* AU XV⁰ SIÈCLE.

Cette page porte d'abord les deux têtes de feuilles annoncées sur la planche précédente et semblables à celles que nous avons déjà vues planche IX[1], puis deux académies. Ce sont, en effet, deux études d'après le nu que nous devons voir dans ces deux hommes, l'un assis, l'autre debout. Les brodequins que porte encore celui qui est debout et le bonnet de celui qui est assis ne laissent aucun doute à cet égard. De plus, les deux traits légers qui coupent le torse du premier à la hauteur de la ceinture semblent être les traces des cordons de ses braies.

Ces deux figures, d'un naturalisme un peu brutal, sont précieuses en ce sens qu'elles montrent le nu étudié par les artistes gothiques, pour arriver à pouvoir draper et faire vivre ces figures sculptées sur les portails, peintes dans les verrières, sur les murs ou sur les pages des manuscrits, gravées ou repoussées sur les châsses émaillées. Mais le nu n'est point leur affaire et, quelques rares occasions exceptées, c'est la figure drapée qui est leur préoccupation constante. Aussi, quelle différence de style entre les unes et les autres! Ainsi Adam, qu'il soit ou non dans le paradis, est maigre et souffreteux, tel que le donne à peu près le premier modèle venu; l'idéale beauté de l'antique ne se retrouve en aucune de ses formes; mais les figures drapées semblent, par leur style élevé et la beauté de leurs contours, la justesse et l'ampleur de leurs plis, un souvenir et un reflet de cet art des Grecs et des Romains avec lequel elles luttent souvent.

Ainsi il ne faut point, après avoir étudié l'Album de Villard de Honnecourt, prétendre que les artistes gothiques ne se préoccupaient point de l'étude du corps humain. Ils l'étudiaient, mais dans un but secondaire, afin de pouvoir habiller leurs figures, ce à quoi ils ont admirablement réussi.

[1] Ces têtes de feuilles sont bien certainement un souvenir de l'antiquité comme il est indiqué page 73, car j'ai admiré dernièrement dans une collection de bronzes antiques deux masques ailés, espèces de têtes de Méduse, dont les joues étaient couvertes de feuilles déchiquetées. (A. D.)

PL. XLIII.

par chu fait om une soore soi par li sole

par chu fait om une arc faut kine

par chu fait om un angle que ii son doit ader uers le solel

par chu fait om on des plus fors engiens ki soit pox fait leuer

par chu fait om dorner la teste del aquile uers le diachene kant list la uengile.

EXPLICATION DES PLANCHES.　　　　　　　171

PLANCHE XLIII,

VERSO DU 22ᵉ FEUILLET.

« Par chu fait om une soore soir par li sole. »

Par ce moyen fait-on une scie scier d'elle-même.

C'est tout simplement une scierie mécanique, dont l'architecte du xiiiᵉ siècle donne ici le croquis très-intelligible, malgré la fantaisie de la perspective.

Un ruisseau, dont les ondes sont indiquées au sommet à gauche, fait mouvoir une roue à aubes obliques sur un axe qui porte une roue dentée et quatre cames. La roue dentée fait avancer la pièce de bois à scier, maintenue entre quatre guides qui l'empêchent de dévier. Les cames appuient sur un des bras articulés qui sont attachés au bas de la scie verticale, dont le haut est fixé à l'extrémité d'une perche flexible. En appuyant sur le bras de l'articulation, la came fait descendre la scie, qui courbe la perche, et remonte, en vertu de la flexibilité de celle-ci, dès que la came a cessé son effet. Une seule chose a été omise par le dessinateur, c'est l'axe des petits bras de l'articulation, axe nécessaire pour que les grands bras puissent se mouvoir autour du second axe qui les relie aux petits, et, de plus, pour que la scie descende bien verticalement. Remarquons, en outre, l'obliquité des aubes de la roue hydraulique qui doit être à augets, quoique le dessinateur se soit trompé sur le sens qu'il leur a donné.

Cette figure explique les textes que cite le Glossaire de Du Cange comme relatifs à des fondations de scieries aux xivᵉ et xvᵉ siècles.

« Par chu fait om une arc ki ne faut. »

Par ce moyen fait-on un arc infaillible.

L'arbalète ici figurée porte, de plus que toutes celles que nous connaissons par les manuscrits, à l'extrémité de son fût une mire en forme de cône, qui devait être percée d'un trou pour permettre à l'œil du tireur de viser le but. C'est, du moins, ce que nous

croyons comprendre d'après la ligne droite qui est tirée de cette mire au but. Ce trou devait, en outre, être assez large pour permettre au trait de passer, entraînant avec lui la ficelle, fixée par son autre extrémité à une cheville qui devait s'arrêter à la mire. Au moyen de cette ficelle on faisait revenir la flèche sans être obligé d'aller la chercher au but. Ce cône nous semble mis ici afin de faciliter l'opération du viser pour l'archer peu expert, et cet arc serait un arc de précision au même titre que les fusils munis aujourd'hui d'une hausse. Par une autre supposition, qui ne nous mène à rien de satisfaisant, on pourrait croire que le cône est mobile, attaché au but par une seconde ficelle, et entraîné par la flèche en partant.

« Par chu fait om un angle tenir son doit ades vers le solel. »

Par ce moyen fait-on qu'un ange tienne toujours son doigt tourné vers le soleil.

Le moyen indiqué ici est l'emploi d'un grossier mouvement d'horlogerie. L'ange est fixé sur un pivot vertical, autour duquel s'enroule, ainsi qu'autour d'un axe horizontal muni d'une roue, une corde garnie d'un poids à chaque extrémité, passée, en outre, dans la gorge d'une poulie. Au moyen de la roue de l'arbre horizontal on remonte l'appareil en la faisant tourner de droite à gauche, vers le poids le plus petit qui tend la corde; puis, l'appareil étant abandonné à lui-même, le poids le plus considérable, placé à l'extrémité de la corde enroulée sur le pivot, entraîne celle-ci et fait tourner sur lui-même ce pivot et la statue qu'il porte. Il suffit de régler les poids et les diamètres des pièces de bois où s'enroule la corde pour que la révolution entière se fasse en vingt-quatre heures. C'est probablement par des appareils mécaniques de ce genre que tournaient les anges placés sur les grands combles des cathédrales de Reims et de Chartres, à l'extrémité du chevet [1].

« Par chu fait om on des plus fors engiens ki soit por fais lever. »

Par ce moyen fait-on un des plus forts engins qui soient pour lever les fardeaux.

Cet engin est la vis combinée avec le levier.

Sur un bâti en bois, solidement établi, une vis tourne verticalement maintenue dans des collets formés par deux traverses horizontales, placées l'une au sommet, l'autre au milieu du bâti. Sa tige se prolonge entre la traverse intermédiaire et la traverse de fondation, où elle repose sur une crapaudine. Des bras de levier, passés horizontalement

[1] C'est un mouvement d'horlogerie qui devait faire tourner l'ange que Lassus a établi au chevet de la Sainte-Chapelle du Palais, à l'imitation de ce que lui indiquait Villard de Honnecourt. (A. D.)

dans l'arbre, servent à appliquer la puissance, qui est la force humaine. Quant à la résistance, elle est appliquée à un écrou qui se meut verticalement le long de la vis. Cet écrou est maintenu, de façon à ne pouvoir tourner, par deux montants, dans lesquels il est engagé par une rainure et contre lesquels il glisse. Il est représenté dans le bas de sa course et descendu contre la traverse intermédiaire. Un étrier en fer y est fixé, qui sert, au moyen de cordes, à attacher les fardeaux à soulever. Deux autres appendices fixés à cet écrou semblent destinés à supporter des fardeaux placés au-dessus de lui, ainsi que l'on peut être obligé de le faire pour soulever une poutre, au moyen de pièces de bois convenablement disposées.

Toute la charpente de cette machine n'est point exprimée par le dessin, car des pièces manquent, qui doivent la faire tenir debout sans déviation; mais nous ferons remarquer l'assemblage des montants servant de guides avec les jambes de l'appareil. Comme l'écrou en remontant exerce un effort d'arrachement de bas en haut sur eux, ils sont contre-boutés, en sens inverse, de haut en bas par des goussets, ce qui prouve une étude judicieuse de la résistance des différentes parties de cette machine.

« Par chu fait om dorner la teste del aquile vers le diachene kant list la Vengile. »

Par ce moyen fait-on tourner la tête de l'aigle vers le diacre quand il lit l'Évangile.

Plus haut, nous avons vu le lutrin imaginé par Villard de Honnecourt; en voici maintenant le complément, au moyen d'un appareil intérieur qui en fait une pièce mécanique. Le dessin nous montre en même temps l'extérieur et l'intérieur de l'aigle; mais occupons-nous de l'intérieur, qui surtout nous importe, en suppléant à l'insuffisance des indications. Il faut supposer que l'animal est fait de deux parties, et que son cou, indépendant du corps, peut se mouvoir circulairement autour d'un axe vertical. Cet axe, fixé au cou et solidaire avec lui, est mobile entre deux collets attachés au corps. Maintenant on enroule autour de l'axe une corde toujours tendue à l'une de ses extrémités par un contre-poids, corde dont le jeu est rendu plus facile par des poulies de renvoi. Selon que, par un orifice pratiqué vers la queue de l'animal, l'on tirera ou laissera glisser l'extrémité libre de cette corde, le cou de l'aigle tournera d'un côté ou de l'autre, suivant que le contre-poids remontera ou descendra. S'il suffit que l'aigle tourne la tête d'un seul côté, de celui par où vient le diacre qui va lire l'Évangile, il faudra monter les poulies pour que, la corde étant tirée, la tête se meuve dans le sens voulu. Le contre-poids la ramènera à sa position naturelle.

Un pareil lutrin nous semblerait puéril; mais il faut juger le moyen âge avec d'autres pensées que celles d'aujourd'hui, et songer que toutes ces générations, ne trouvant de refuge à l'oppression féodale que dans l'Église, reportaient à l'Église toutes leurs

pensées, et croyaient l'honorer en lui faisant hommage de toutes les choses belles, ingénieuses ou extraordinaires qu'il leur arrivait de posséder ou de découvrir. Les églises étaient comme des musées où les dons étaient exposés autour de l'autel, du sanctuaire, de la nef, suspendus aux trefs qui en reliaient les colonnes. Les intailles antiques, les vases précieux par la matière ou le travail, les pétrifications bizarres, les produits inconnus, comme les œufs d'autruche, les défenses de narval, pris, les uns pour des œufs de griffon, les autres pour la corne de la fabuleuse licorne, les côtes de baleine, tout était apporté, offert, exposé, comme un hommage de la nature muette au Dieu créateur. Quoi d'étonnant alors que la mécanique vînt, avec ses inventions ingénieuses, apporter aussi son tribut d'adoration, soit pour faire mouvoir l'aiguille qui marque les heures, soit pour faire tourner l'ange dont le doigt est toujours dirigé vers le soleil, comme la pensée du chrétien doit être tournée vers Dieu, soit pour faire mouvoir la roue de Fortune qui rappelle à chacun le peu de fond qu'il faut faire sur les biens d'ici-bas, soit enfin pour que l'aigle du lutrin semble tressaillir d'allégresse à l'approche de celui qui va proclamer l'Évangile de Dieu?

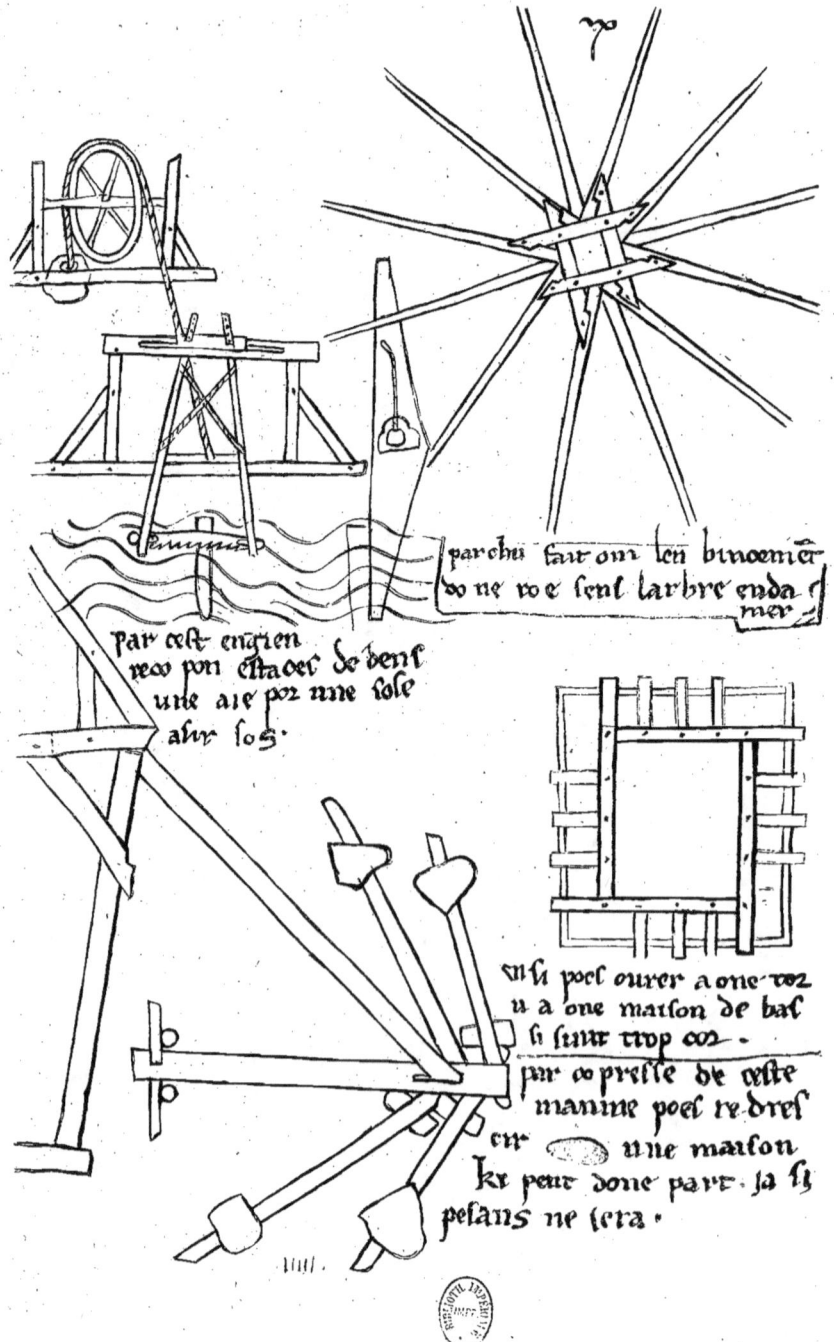

Par chu fait om ten binoemier
do ne roe fens larbre enda
mer

Par cest engien
reco von estader de vent
une aie por une tole
alir los·

Su poes ourer a one tor
u a one maison de bas
si sunt trop cor·
par co prese de ceste
manine poes redres
er une maison
ki peut done part ja si
pesans ne sera·

PLANCHE XLIV,

RECTO DU 23ᵉ FEUILLET, MARQUÉ AU XVᵉ SIÈCLE DU CHIFFRE IX.

Entre ce feuillet et le précédent il en manque un qui, dès avant la révision du xvᵉ siècle, formait le deuxième du cinquième cahier.

« Par cest engien recopon estaces dedens une aie por une solé asir sos. »

Par cet engin recèpe-t-on les pilotis dans l'eau pour asseoir une plate-forme sur eux.

Voici, avec la brouette, cette prétendue invention de Pascal, une mécanique qui, connue au xiiiᵉ siècle, puis perdue pendant les ténèbres de la Renaissance, pour parler le langage de nos adversaires, aurait eu besoin d'être réinventée par les modernes. La scie à recéper, cherchée par Belidor, n'aurait été trouvée que par M. de Vauglie, ingénieur de la généralité de Touraine, en 1758, lors de la construction du pont de Saumur. Réinventée ou non, elle a peu varié dans sa forme depuis le temps de Villard de Honnecourt; et celle que donnait hier le *Portefeuille économique des machines, de l'outillage et du matériel*, ressemble beaucoup à celle de l'Album. La scie est toujours fixée horizontalement à un bâti qui sort de l'eau et repose sur une plate-forme, sur laquelle des ouvriers la font glisser en lui imprimant un mouvement de va-et-vient. Le contre-poids appliqué à une corde attachée à la scie sert à la presser contre le pieu à recéper, de façon qu'elle avance sans cesse dans le trait qui a été commencé. Dans le *Portefeuille* une vis sans fin remplace le contre-poids et sollicite la scie à s'avancer latéralement, tandis que c'est encore un contre-poids qui agit dans une figure publiée dans les *Annales des ponts et chaussées*.

Le niveau et le fil à plomb, placés à côté, le long d'un pieu, ont pour but de montrer la nécessité de s'assurer de leur verticalité.

« Par chu fait om lenbracement done roe sens larbre endamer. »

Ainsi fait-on l'embrassure d'une roue sans entamer l'arbre.

Cette embrassure de roue doit s'entendre, soit d'une roue de vis de pressoir, ou de machine à lever les fardeaux, comme celle que nous avons vue à la planche précédente,

soit d'une roue hydraulique. L'axe carré est entouré par un cadre, assemblé probablement à mi-bois, dont chaque morceau, à chacune de ses extrémités, s'emboîte à queue d'aronde dans l'un des rais de la roue. Ces rais sont eux-mêmes assemblés à tenon dans le cadre, de telle sorte que huit d'entre eux sont solidaires avec le moyeu en deux de leurs points, et offrent une grande résistance à la torsion si un effort vient à s'exercer sur eux pour faire tourner l'axe. Quatre autres rais s'emmanchent dans l'angle que forment les huit autres deux à deux, mais présentent moins de résistance que les premiers.

« Par copresse de ceste manine poes redrescir une maison ki pent donc part. ja si
« pesans ne sera. »

Par un étai de cette façon vous pouvez redresser une maison qui penche d'un côté. Elle cessera d'être aussi pesante.

La figure représente en élévation une façade de maison en bois qui, disjointe et faisant le ventre, est appuyée à un étançon qui porte sur une sole, vue en plan. Cette sole ne peut glisser sous la pression de l'étai en s'écartant de la maison, étant maintenue par une barre transversale, qui s'appuie contre deux pieux fichés en terre. Quatre leviers engagés sous son extrémité, s'appuyant sur une pierre et chargés sur leur grand bras d'une autre pierre, la soulèvent et la font pivoter elle-même autour de la barre que maintiennent les deux petits pieux. Dans ce mouvement de rotation, l'étai est soulevé et redresse nécessairement la maison. Mais cet appareil, ingénieux en ce qu'il combine deux espèces de leviers, semble ne permettre que de petits mouvements toutes les fois qu'on le met en jeu.

« Ensi poes ovrer a one tor u a one maison de bas si sunt trop cor. »

Vous pouvez ainsi travailler à une tour ou à une maison avec du bois, même trop court.

Une des préoccupations de Villard de Honnecourt semble être d'employer des bois de petit échantillon, comme pouvait en présenter une contrée peu riche en forêts. Nous avons déjà vu la méthode qu'il propose pour la construction d'un pont (planche XXXVIII); voici celle qu'il indique pour un plancher. C'est un cadre de solives boiteuses, ne s'appuyant que par une extrémité sur le mur extérieur, tandis que l'autre extrémité est assemblée dans l'autre solive. Puis des soliveaux assemblés, par un bout, dans les pièces de ce cadre, portent également par l'autre sur le mur. L'intervalle du cadre sera garni, si besoin est, par des bois de petites dimensions, pour lesquels on pourra, en variant les formes, user des mêmes procédés. La Halle aux draps de Paris possédait une charpente célèbre, à peu près construite sur ce principe.

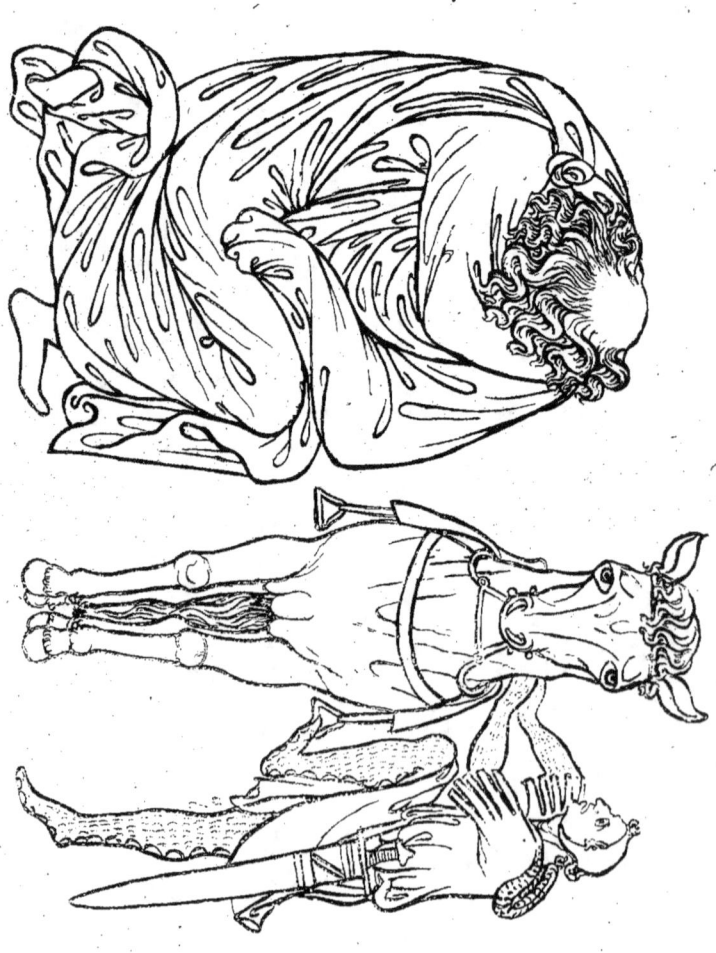

PLANCHE XLV,

VERSO DU 23ᶜ FEUILLET.

Figure d'homme assis à terre, la tête appuyée sur son bras droit qui la cache, et semblant dormir. Ce doit être une étude de figure d'apôtre pour un Christ au jardin des Olives. Nous croyons y reconnaître le style allemand, comme dans la figure vue précédemment (planche XXXII), qui, représentant Jésus-Christ tombé, peut fort bien se rapprocher de celle-ci.

Guerrier vu de profil, le pied dans l'étrier et s'apprêtant à monter sur un cheval vu de face. Le guerrier est vêtu à peu près comme celui de la planche III. Une cotte d'armes à manches courtes tailladées recouvre un haubert de mailles dont le capuchon est rabattu sur le dos. Les bras, les mains, les jambes et les pieds du cavalier sont couverts de mailles, celles des jambes et des pieds, sans chaussure, étant lacées. Le petit béguin, si commun dans la représentation des costumes d'artisans au XIIIᵉ siècle, coiffe le guerrier, qui porte une large épée au côté droit.

Rien de remarquable dans le harnachement du cheval, si ce n'est la longueur et l'écartement des branches du mors.

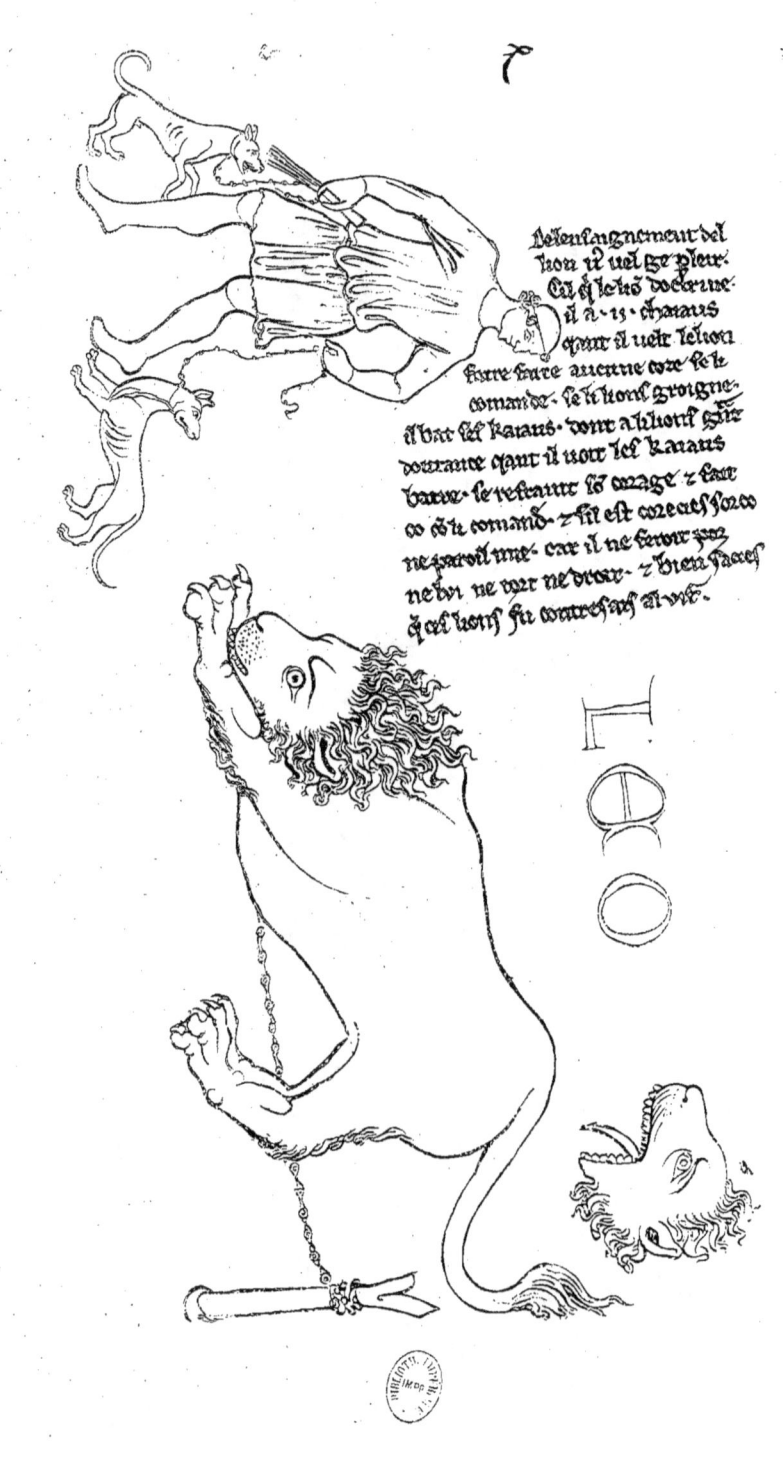

De l'enseignement del
lion et uel que pleue
Cil est le lion doctrine
il a .ij. chaiaus
quant il veut le lion
faire faire aucune rose se li
comande. se li lions groigne
il bat les chaians. dont a li lions gar
douranxe quant il voit les chaians
batre. se restraint so corage et fait
co cô li comand. et sil est covenables sor co
ne paroist mie. car il ne seront pas
ne bon ne voir ne droit. et bien sacies
q cil lions fu contrefais al vif.

PLANCHE XLVI,

RECTO DU 24ᶜ FEUILLET, MARQUÉ AU XVᵉ SIÈCLE DU CHIFFRE *x*.

« Leo.
« De lensaignement del lion vus vel ge parleir. Cil qui le lion doctrine il a. ij. chaiaus.
« Qant il velt le lion faire faire aucune coze se li comande. se li lions groigne. il bat
« ses kaiaus. dont a li lions grant doutance quant il voit les kaiaus batre. se refraint
« son corage et fait co con li comand. et sil est corecies sor co ne paroil mie. car il ne
« feroit por nelui ne tort ne droit. Et bien sacies que cil lions fu contrefais al vif. »

Le lion.
Je veux vous parler de l'éducation du lion. Celui qui dresse le lion a deux petits chiens. Quand il veut faire faire une chose au lion, il lui commande. Si le lion grogne, il bat les chiens. Le lion a si grande perplexité quand il voit battre les petits chiens, qu'il refrène son humeur et fait ce qu'on lui commande. Et s'il est courroucé, sur cela je ne parlerai point, car il ne ferait rien ni par bon, ni par mauvais traitement. Et sachez bien que ce lion a été dessiné sur le vif.

La planche représente un lion enchaîné à un piquet, et devant lui son instituteur qui tient deux chiens en laisse avec une verge d'une main pour les fouetter. Plus haut une tête de lion la gueule ouverte. Ce mode d'éducation des lions, qui rappelle un peu trop celui qui était suivi, dit-on, à l'égard de certains fils de grands seigneurs pour qui un compagnon d'études recevait les corrections, est trop en dehors de notre compétence pour que nous puissions rien dire sur ses mérites. Probablement le lion, battu une première fois pour sa désobéissance, craint de nouveau les coups en voyant les petits chiens battus pour lui.

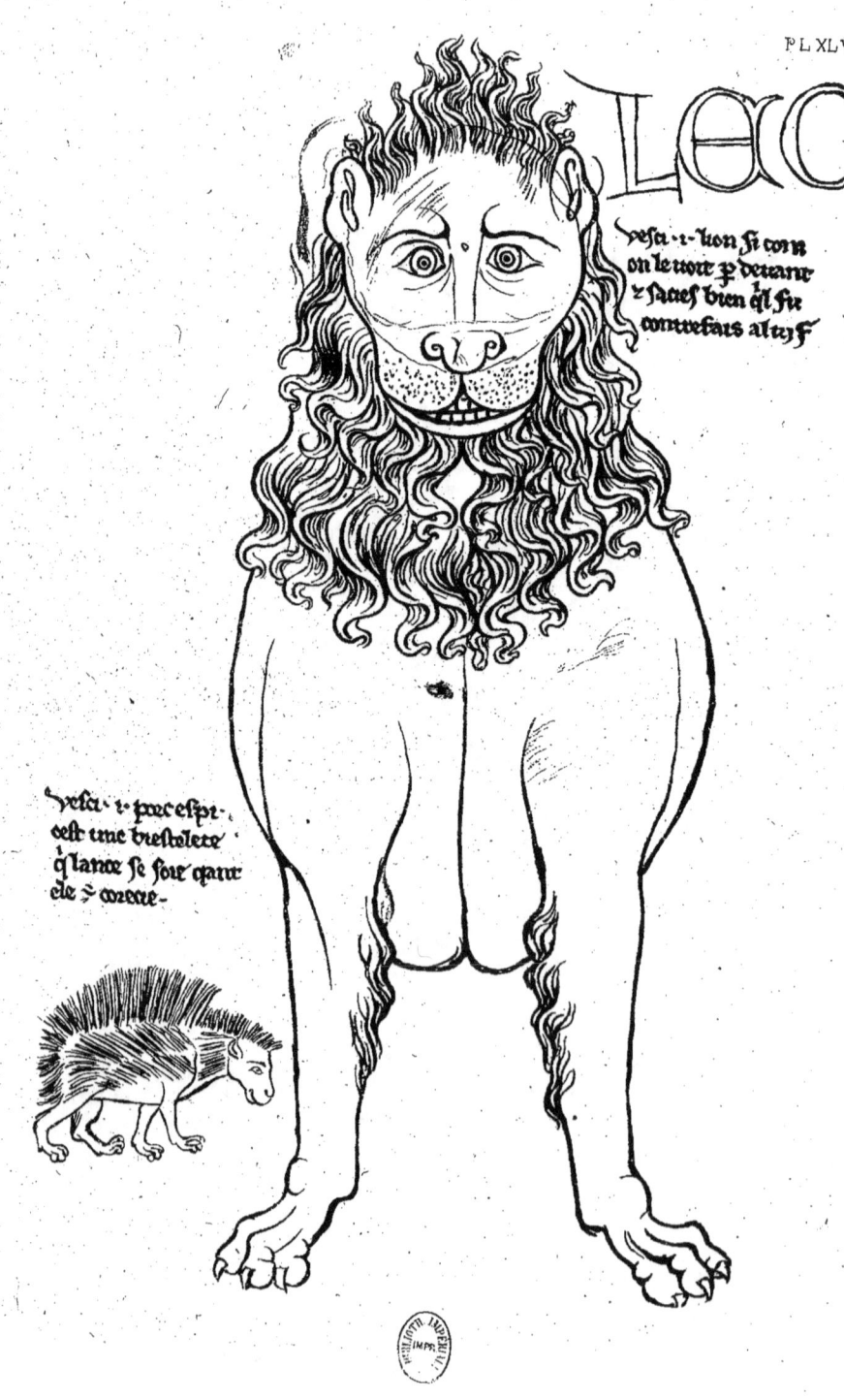

PLANCHE XLVII,

VERSO DU 24ᵉ FEUILLET.

« Leo.
« Vesci .i. lion si com on le voit par devant et sacies bien quil fu contrefais al vif. »

Le lion.
Voici un lion tel qu'on le voit par devant, et sachez bien qu'il a été dessiné sur le vif.

Villard de Honnecourt, qui tient à ce que l'on ne croie pas que ces deux figures de lion sont des figures de fantaisie, a soin de relater qu'elles sont dessinées d'après nature. Quoi qu'il en dise, nous croyons qu'il a surtout tracé des images de souvenir, car jamais la nature ne lui aurait donné ce corps arrondi, et cette face quasi humaine qu'il attribue au roi des animaux.

« Vesci .i. porc espi. cest une biestelete qui lance se soie quant ele est corecie. »

Voici un porc-épic : c'est une petite bête qui lance ses soies quand elle est courroucée.

Évidemment Villard de Honnecourt venait de visiter une ménagerie d'animaux rares lorsqu'il a dessiné les pages de son album; car le porc-épic n'est point de nos climats et n'est mentionné dans aucun bestiaire. Au moyen âge, comme aujourd'hui, les ménageries ambulantes devaient suivre les grandes foires où se faisait le principal commerce de l'époque, et nous nous souvenons d'avoir vu, intercalée dans un magnifique Matthieu Paris du Musée britannique, la représentation d'un éléphant qui était à Londres à la fin du xiiiᵉ siècle. Pendant longtemps on a cru que le porc-épic lançait ses poils aigus pour se défendre contre les attaques de ses ennemis.

PL.XLVIII

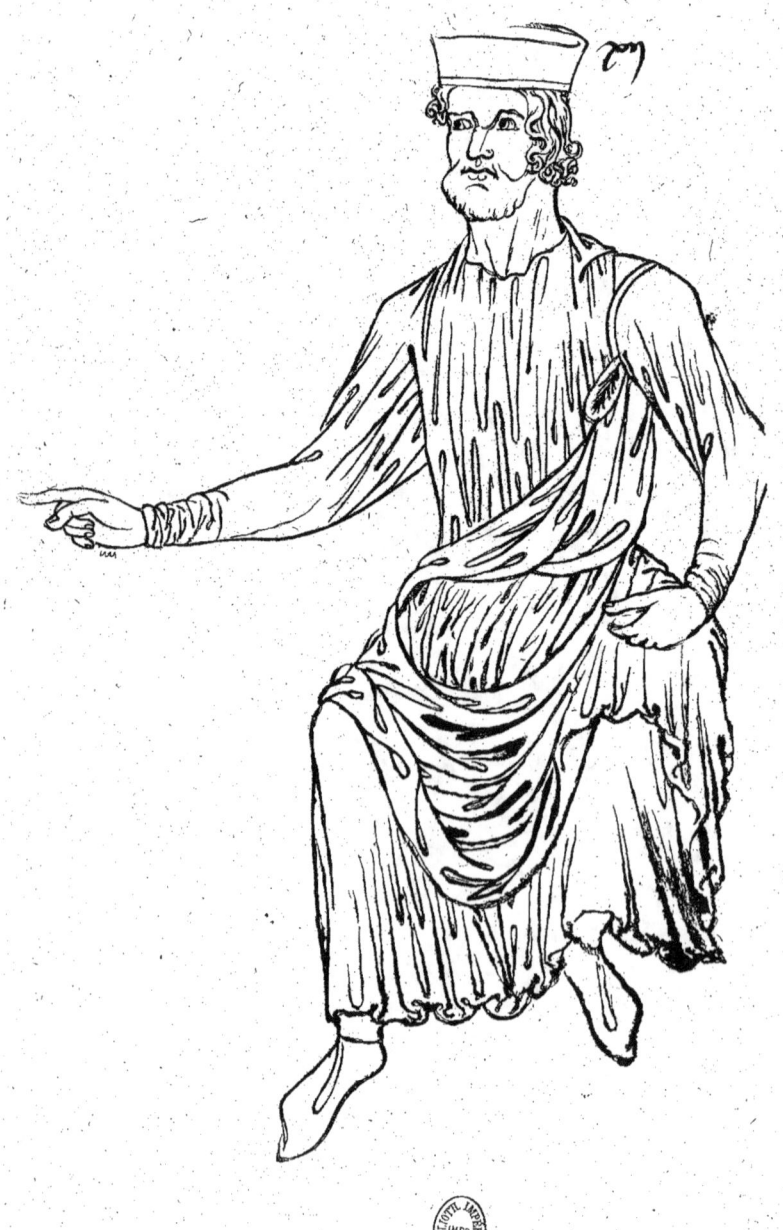

EXPLICATION DES PLANCHES.

PLANCHE XLVIII,

RECTO DU 25ᵉ FEUILLET, MARQUÉ AU XVᵉ SIÈCLE DU NUMÉRO *XII*.

Il y a une lacune dans le numérotage, le 24ᵉ feuillet portant le chiffre 2, mais nous ne la remarquons point dans les feuillets, et nous devons croire à une erreur.

Personnage assis, vêtu d'une robe et d'un manteau, la tête couverte d'une coiffure basse en forme de cercle, les pieds chaussés. C'est peut-être une figure de Pilate congédiant le Christ vers Caïphe.

Pl. XLIX

PLANCHE XLIX,

verso du 25ᵉ feuillet.

Figure d'homme âgé et barbu, vêtu d'une robe et d'un manteau, chaussé, tenant un disque dans ses mains.

Nous avions d'abord cru à une figure d'apôtre tenant une croix de consécration, comme ceux de la Sainte-Chapelle, mais l'absence de toute indication de nudité des pieds nous fait supposer qu'il s'agit ici d'un prophète, et que le disque doit être chargé de quelque emblème prophétique du Christ ou de la Vierge.

Deux soldats fantassins : l'un qui, armé d'un arc, vient de lancer une flèche; l'autre, porteur d'une épée, tient la hampe d'une longue lance. Vêtus tous les deux du *blialt* serré à la taille, du bas de chausses, l'un porte des bottines, l'autre de simples souliers. Le ceinturon de l'épée est conforme à tous ceux que montrent les représentations sculptées ou peintes; il ne se fixait point avec des boucles, mais ses bouts, disposés l'un de façon à former un œil, tandis que l'autre s'effilait en lanière, se liaient ensemble.

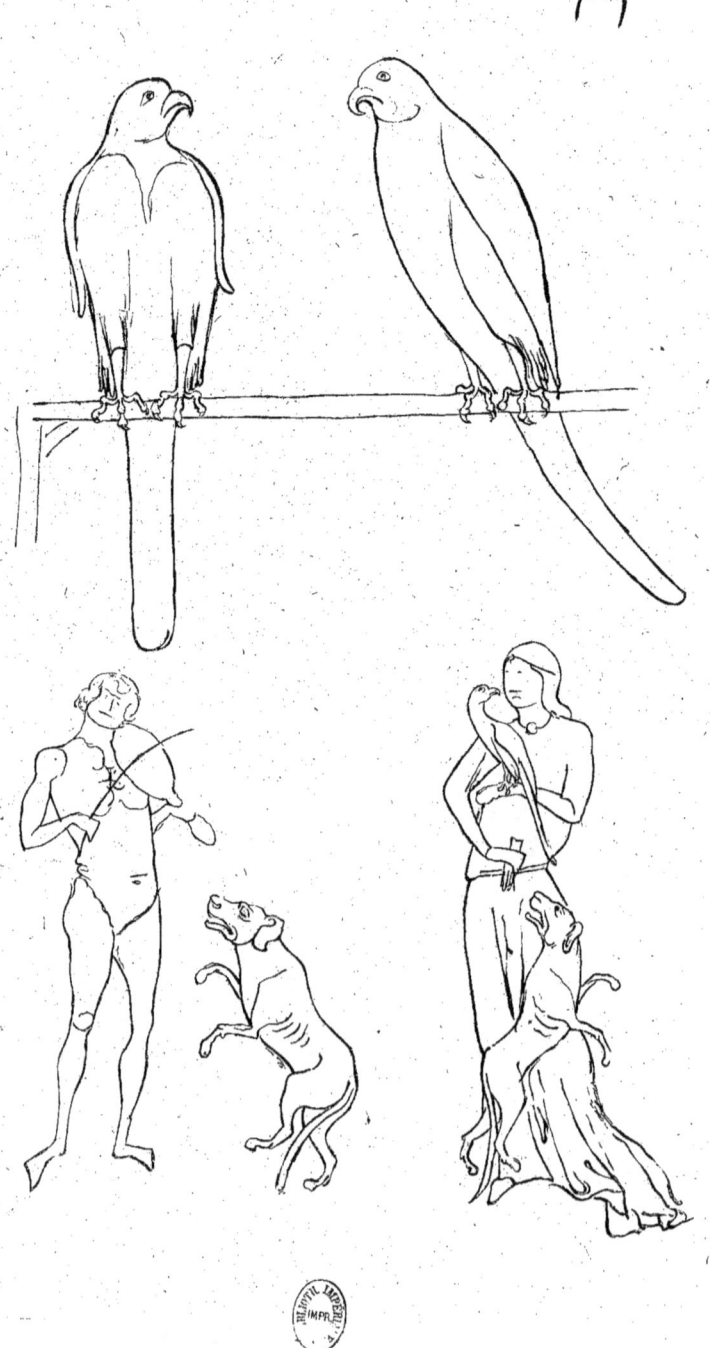

PLANCHE L,

RECTO DU 26ᵉ FEUILLET, MARQUÉ AU XVᵉ SIÈCLE DU CHIFFRE *XIII*.

Deux *papegays* ou perroquets sur leur bâton, souvenirs possibles de la ménagerie où se trouvait le lion de tout à l'heure.

Ces études pouvaient servir dans la composition de dessins pour les étoffes, où des animaux rares ou fantastiques, venus d'Orient, en nature ou en représentation, sont souvent représentés.

Un bateleur jouant de la vielle en faisant danser un chien sur ses pattes de derrière. Le bateleur est nu et simplement indiqué par ses contours.

Une femme tenant un perroquet sur son poing, tandis qu'un chien se dresse sur ses pattes de derrière et jappe contre l'oiseau. Cette figure est indiquée, comme la précédente, surtout par le contour, en supprimant les doigts des mains, les orteils des pieds et les traits du visage.

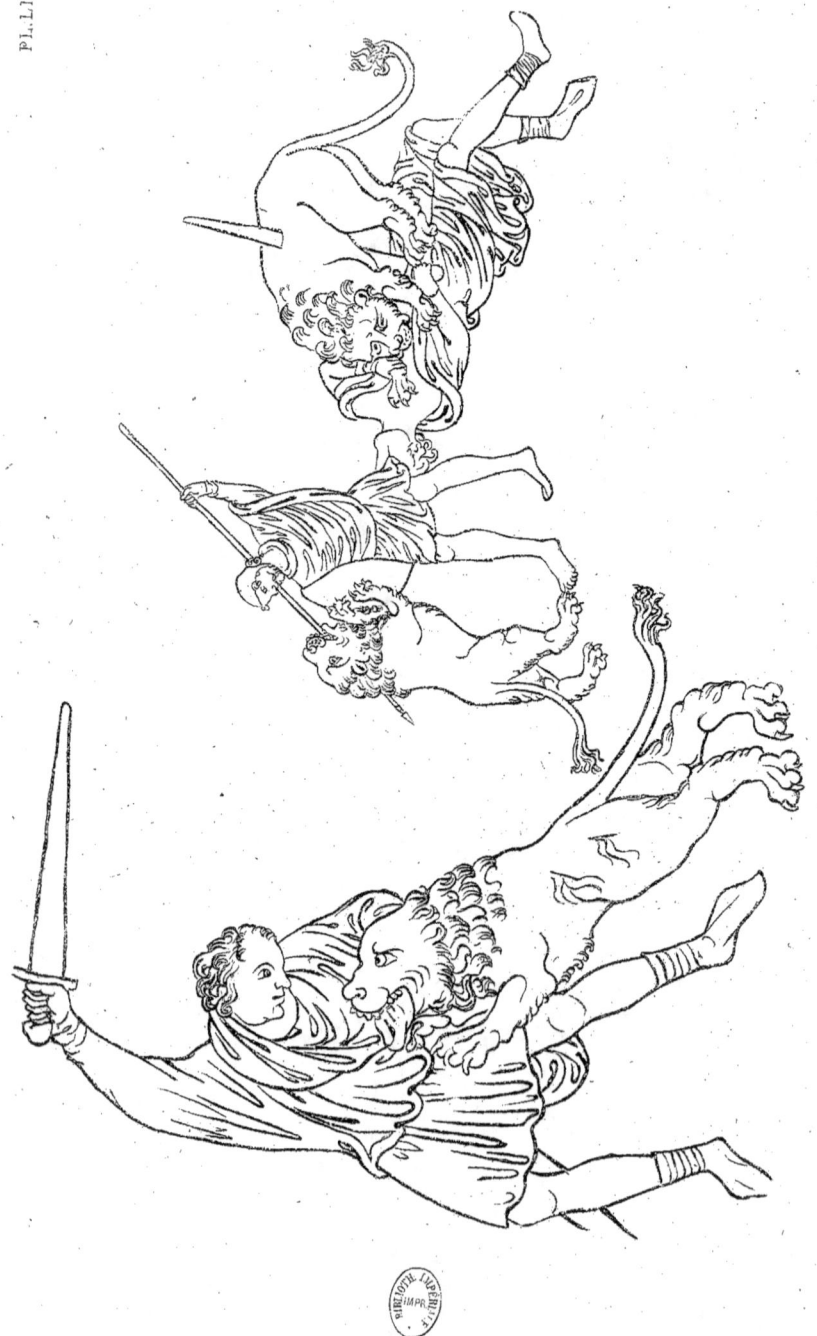

Pl. LI

PLANCHE LI,

VERSO DU 26ᵉ FEUILLET.

Trois groupes composés chacun d'un homme combattant un lion. Dans le premier, à gauche, le lion se précipite sur l'homme; celui-ci lui oppose son bras enveloppé de son manteau, et s'apprête à le frapper de son épée levée.

Le second, armé d'un bouclier rond et d'un épieu, nu des jambes et des pieds, perce le lion dressé contre lui.

Dans le troisième, l'homme est renversé à terre sur le dos; d'une main, il a percé le lion de son épée, qui le traverse de part en part, tandis que, de l'autre, il écarte une des pattes du lion qui, tout entier sur lui, va le dévorer. Il nous semble bien difficile de croire que nous ayons ici le développement scénique d'un combat simulé entre l'homme et le lion des planches précédentes; et nous pensons plutôt que Villard de Honnecourt a copié quelque feuillet de diptyque consulaire représentant, à sa partie inférieure, les combats du cirque.

PLANCHE LII,

RECTO DU 27ᵉ FEUILLET, MARQUÉ AU XVᵉ SIÈCLE DU CHIFFRE *XIIII*.

Homme combattant contre un lion avec un long épieu. Suite des scènes représentées dans la planche précédente.

« Vesci le labitement saint Come et saint Domiien. »

Voici le martyre de saint Côme et de saint Damien.

Les deux saints nimbés sont chacun à genoux devant un bourreau qui, leur tenant les cheveux de la main gauche, brandit de la droite un glaive pour leur trancher la tête.

Il n'y a qu'une remarque à faire sur le costume des bourreaux, dont les souliers sont lacés de côté en dedans du pied.

Villard de Honnecourt semble avoir surchargé les traits de contour avec une encre plus foncée que celle ayant servi à tracer d'abord le dessin. Il nous semble avoir fait cela lorsqu'il écrivit les légendes des différents sujets, légendes généralement d'une encre plus noire que celle employée pour ceux-ci.

C'est une legiere poupee pour s'estaiz a y entrer los are le clef.

Pl. LIII

PLANCHE LIII,

VERSO DU 27ᵉ FEUILLET.

« Vesci une legiere poupee duns estaus a .1. entreclos a tote le clef. »

Voici une poupée simple d'une stalle à cloison avec la clef.

Cette légende, placée au-dessous d'une stalle basse et au-dessus d'un ornement que nous appelons aujourd'hui panneau de clôture, auquel des deux dessins s'adresse-t-elle? Nous croyons que c'est au dessin inférieur que s'adresse son commencement; car, planche LVI, nous verrons un second ornement sculpté beaucoup plus riche que celui-ci, auquel est appliqué le nom de *bone poupee*, par opposition à celui de *legiere poupee* donné au dessin qui nous occupe. De plus, en Angleterre, aujourd'hui, on appelle encore *popie, poppy*, l'ornement qui surmonte les têtes des stalles basses.

Quant au reste de l'inscription : « a .1. entreclos a tote le clef, » il fait allusion au dessin supérieur qui représente une cloison de stalle avec la clef, si, par ce mot clef, on entend l'accoudoir assemblé avec la pièce courante qui forme le dossier. On pourrait encore supposer que toute l'inscription se rapporte à la poupée; mais il faudrait qu'une cloison pareille existât au-dessus de chaque clef ou accoudoir, ce qui est contraire à ce que nous montrent les stalles que le XIIIᵉ siècle nous a léguées.

Les stalles basses, dont une est indiquée au sommet de la planche, ne diffèrent en rien de celles des XIIIᵉ, XIVᵉ et XVᵉ siècles qui existent à Poitiers, à Lisieux, à Rouen et dans une foule d'autres cathédrales, avec la même forme générale, si les détails des moulures et des feuillages sont différents.

Quant à la poupée, elle a la forme des cloisons des stalles de Saint-Géréon de Cologne, avec cette seule différence qu'une statue se dresse en avant des doubles volutes et du fleuron d'où elles naissent.

Un personnage, que nous croyons être Jésus-Christ debout, en robe et en manteau, celui-ci relevé sous le bras gauche, bénissant à la latine, ou plutôt parlant, car là il semble représenté pendant sa mission terrestre, est esquissé en sens inverse des autres figures de cette feuille. Les traits du visage sont à peine indiqués, et tout le dessin est tracé d'une plume très-fine, avec une grande légèreté de main.

PL. LIV

PLANCHE LIV,

RECTO DU 28ᵉ FEUILLET, MARQUÉ AU XVᵉ SIÈCLE DU NUMÉRO *XV*.

Nous avons retourné cette planche, afin qu'elle fût plus facilement étudiée; car, dans l'Album, les personnages qu'elle représente sont en sens contraire de tous les autres, ainsi que celui de la planche précédente, qui appartient à la même feuille.

Deux figures drapées : l'une, d'un homme jeune, pieds nus, qui doit être un apôtre; l'autre, âgé, barbu, qui semble chaussé, parlant et tenant un phylactère, serait un patriarche, s'il faut ici tenir compte du caractère de la non-nudité des pieds. Dans une peinture ou une sculpture achevée, Dieu et les apôtres seuls auraient les pieds nus; mais, dans des croquis où quelquefois la main est exprimée par son contour, il est possible que l'on ait agi de même pour les pieds. Cependant le contour des pieds nus est indiqué d'une façon différente de celui des pieds chaussés, notamment dans la planche suivante. Sur cette feuille, cependant, dans ces deux figures étudiées avec tant de soin, dans leurs physionomies et dans leurs attitudes, et dans les plis de leurs draperies, nous croyons que ce n'est point sans intention que le dessinateur a déchaussé l'un en semblant chausser l'autre. Nous ferons remarquer, en passant, les bas de chausses qui couvrent les jambes du personnage que nous croyons être un apôtre. Cette partie du vêtement, que nous n'avons jamais rencontrée sur les personnages drapés à l'antique des deux Testaments, serait-elle un indice que nous avons affaire ici à des dessins d'après nature, bien que transformés, en partie, par le style?

Nous citerons, seulement pour le rappeler, ce que nous avons déjà dit de ce style de Villard de Honnecourt, qui nous semble un reflet de l'école de Cologne.

PL. LV

PLANCHE LV,

VERSO DU 28ᵉ FEUILLET.

Le Christ flagellé.

Le Christ ramené devant Pilate, après la flagellation. Les deux soldats qui l'ont frappé, encore porteurs des fouets, marchent devant lui. Le Christ nu, à l'exception des reins, ses mains semblant liées, est conduit par deux autres soldats. — Simples croquis, sans indication des traits du visage, les vêtements et les membres n'étant rendus que par leurs contours. Quelques plis accentuent les vêtements. Le nimbe du Christ est formé de quelques points placés circulairement et n'est point crucifère.

Ces croquis peuvent aussi bien convenir à un vitrail qu'à une sculpture.

PL. LVI

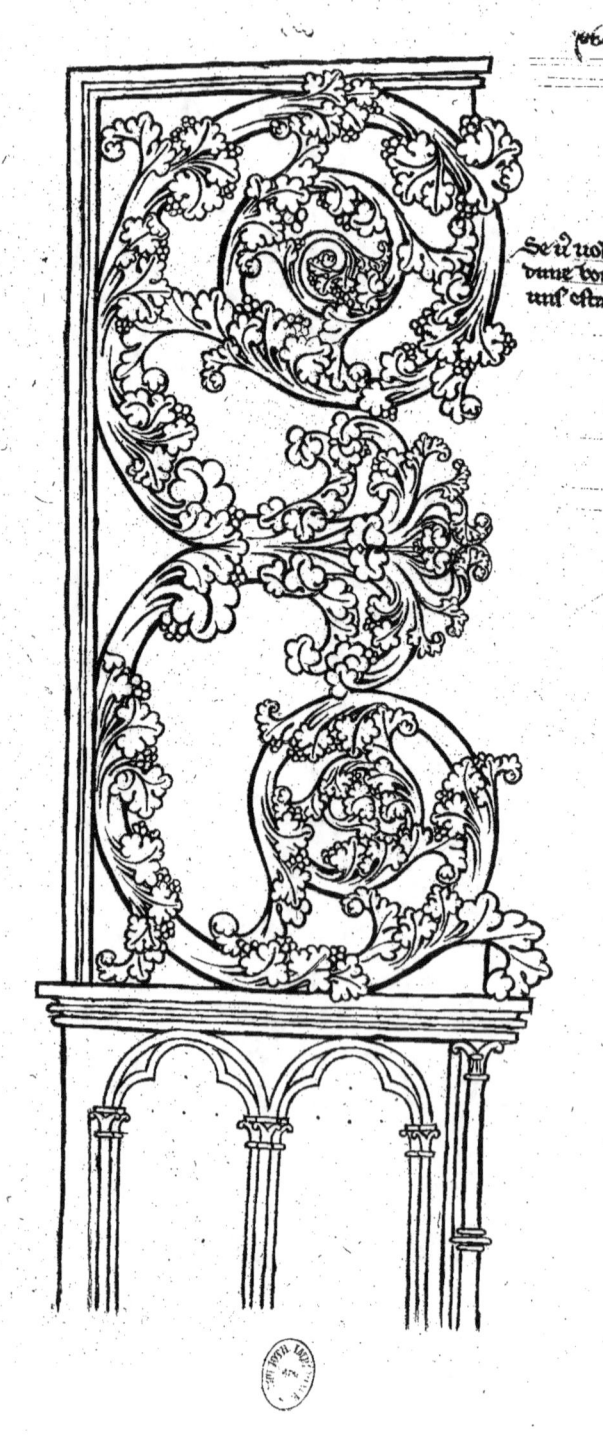

Se tu uoles bien ouurer
uune bone pourpre n
unf estaul acosti lerene

PLANCHE LVI,

RECTO DU 29ᶜ FEUILLET, MARQUÉ AU XVᵉ SIÈCLE DU NUMÉRO *XVI*.

« Se vus volez bien ovrer dune bone poupee a uns estaus a cesti vus tenes. »

Si vous voulez sculpter une riche poupée de stalle, tenez-vous-en à celle-ci.

Cette figure, dont nous avons déjà parlé à propos de la planche LIII, n'est que le développement de la poupée qui y est indiquée. Cette sculpture, abondante et plantureuse, ferme de contour et élégante tout ensemble, donne, avec les moulures qui l'accompagnent, un excellent exemple de menuiserie du XIIIᵉ siècle. Nous ferons particulièrement remarquer avec quel soin les épanouissements des feuillages en rendent toutes les parties solidaires entre elles, de façon à former un tout solide et léger à la fois.

Les stalles de l'église de Notre-Dame de la Roche présentent quelque analogie avec ce dessin.

PL. LVII

PLANCHE LVII,

VERSO DU 29ᵉ FEUILLET.

Un homme nu, le buste seul recouvert d'une chlamyde nouée sur l'épaule droite; une calotte sur la tête.

M. Duchalais considérait cette figure comme étant une copie fort libre d'un antique représentant Mercure. Il existe aussi d'anciens manuscrits des comédies de Térence où les esclaves sont ainsi représentés, de sorte que ce personnage assez bizarre, sortant de la plume d'un dessinateur du xiiiᵉ siècle, pourrait bien avoir double origine antique.

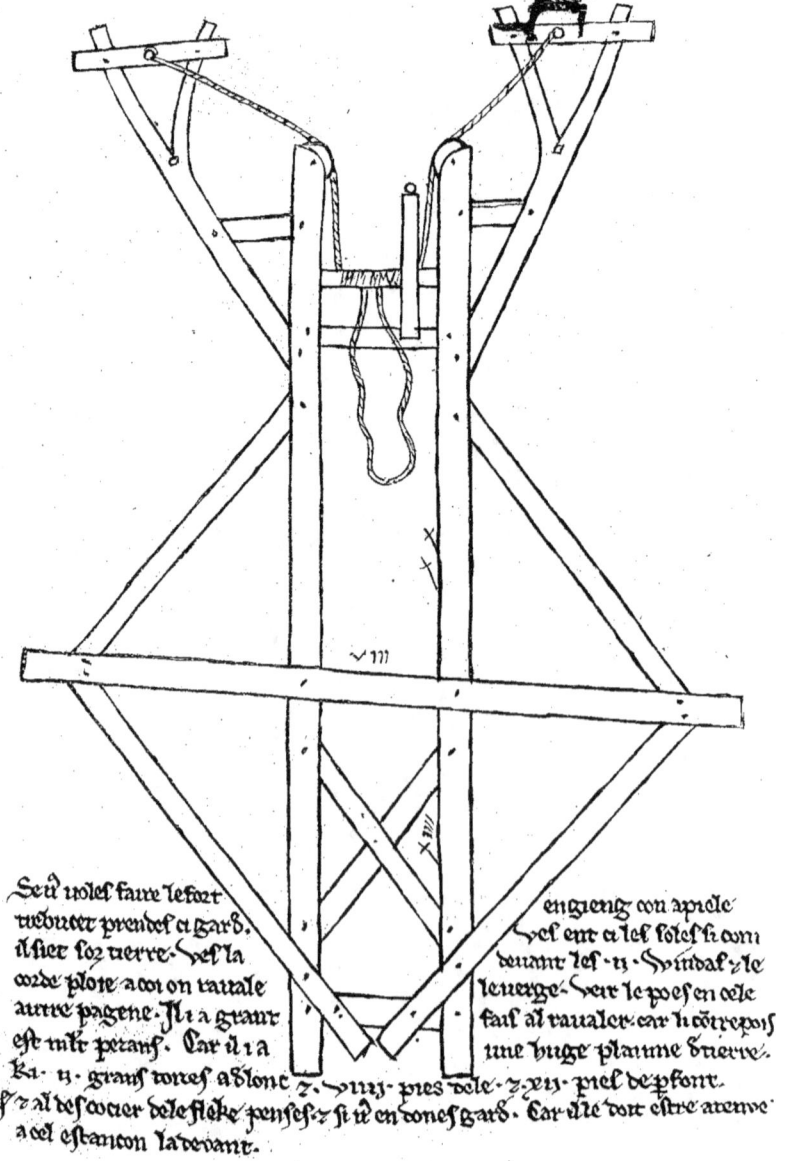

Se ü voles faure le fort trebucet prendes ci gard. Il siet sor tierre. Ves la corde plote a coi on l'autale autre pagene. Il i a grant esk mlt perans. Car il i a ka ij. grans tones a blonc s'al desvocier dele fleke penses. si v en tones gard. a cel estancon la devant.

engiens con apiele qui ent ci les soles si com deuant les ij. windas. le leuerge. veir le poes en cele fait al raualer. car li cōtrepois une huge plaine d'tierre. ÷ .viiij. pies de le. s.xij. piel de front. Car ele doit estre arenue.

EXPLICATION DES PLANCHES.

PLANCHE LVIII,

RECTO DU 30ᵉ FEUILLET, MARQUÉ AU XVᵉ SIÈCLE DU NUMÉRO *XVII*.

Le feuillet précédent a été enlevé avant le numérotage du xvᵉ siècle, et l'on n'y a point pris garde.

« Se vus voles faire le fort engieng con apiele trebucet prendes ci gard. Ves ent ci
« les soles si com il siet sor tierre. Ves la devant les .ij. windas et le corde ploie a coi
« on ravale le verge. Veir le poes en cele autre pagene. Il y a grant fais al ravaler. car
« li contrepois est mult pezans. Car il i a une huge plainne de tierre. ki .ij. grans toizes
« a de lonc et .viij. pies de le. et .xij. pies de profont. Et al descocier de le fleke penses.
« et si vus en donez gard. car ille doit estre atenue a cel estancon la devant. »

Si vous voulez faire le fort engin qu'on appelle trébuchet, faites ici attention. En voici la plate-forme telle qu'elle pose à terre. Voici devant les deux ressorts et la corde détendue, avec laquelle on ramène la verge, comme vous pouvez le voir en l'autre page. Il y a un grand poids à ramener, car le contre-poids est très-pesant, étant une huche pleine de terre. Elle a deux grandes toises de long, neuf pieds de large et douze pieds de profondeur. Pensez au jet de la flèche et prenez-y garde, car elle doit être posée contre la traverse de devant.

L'absence du feuillet précédent, qui devait nous donner une élévation du trébuchet, nous force de rester dans les conjectures sur la forme de cet engin; car si certains de ceux que nous avons trouvés jusqu'ici dans les miniatures peuvent nous aider à comprendre l'explication de Villard de Honnecourt, comme ils sont néanmoins d'une autre nature, ils ne suffisent point à éclaircir tous les points laissés obscurs. Les trébuchets à contre-poids que nous avons pu rencontrer avaient pour objet de lancer des pierres, tandis que celui indiqué par Villard de Honnecourt était destiné à lancer des flèches. Ils ne montraient point cet « estancon la devant » destiné à porter et à maintenir la flèche, tandis que, dans les trébuchets à trait garnis de cet estançon, ce n'était point un contre-poids qui donnait le mouvement à la tige frappant la flèche. Cette tige était prise à son extrémité dans un collier en cordes fixé à une traverse horizontale. En abaissant la tige on forçait la corde à se distendre, et celle-ci, en vertu de son élasticité, faisait

ressort, relevait vivement la tige qui frappait la flèche avant de s'arrêter sur l'estançon. Dans les trébuchets à pierre se rapprochant le plus du texte de Villard de Honnecourt,

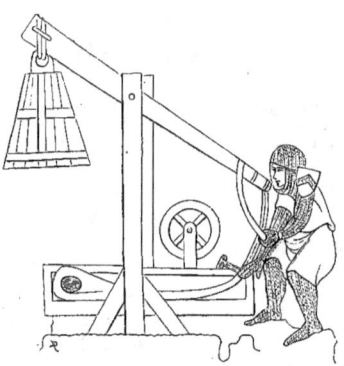

Figure 1.

que nous donnons ici d'après deux miniatures du XIVe siècle, l'une allemande, l'autre française, le contre-poids est suspendu à l'extrémité du petit bras d'un levier mobile autour d'un axe horizontal fixé au sommet de deux potences. A l'extrémité du grand bras sont attachées les cordes d'une grande fronde qui porte la masse à lancer. Au moyen d'un treuil, dont la roue est indiquée sur l'une des miniatures, on abaisse vers le bâti l'extrémité du grand bras de levier, ainsi que le montrent nos deux figures. Abandonnée à elle-même, la verge doit se placer dans la position verticale, entre les deux montants, par l'effet du contre-poids placé à son autre extrémité. L'appareil étant maintenu en place par un déclic ou une cheville, il suffit de lever le déclic à la main (fig. 1), ou de le déplacer à coups de maillet (fig. 2), pour que le contre-poids agisse, fasse décrire rapidement un quart de cercle à l'extrémité du grand bras de levier, entraîne la fronde et lance la pierre, une des extrémités de la corde de la fronde se dégageant d'un crochet en vertu de la force centrifuge.

Villard de Honnecourt indique bien dans sa légende la verge ainsi que le contre-poids et ses dimensions colossales, si, comme nous le pensons, ces dimensions ne s'appliquent pas, dans son style généralement peu précis, aux dimensions totales du trébuchet; mais il parle, de plus, de deux ressorts destinés à tendre la corde qui monte la machine, puis du lancement d'une flèche. Nous comprenons que le levier peut être disposé de telle sorte que son grand bras, en se redressant, frappe l'extrémité de cette flèche posée sur un affût, et la lance avec toute la vitesse que lui a fait acquérir la

force centrifuge. Quant au jeu des ressorts, voici l'explication qu'il nous semble permis d'en donner.

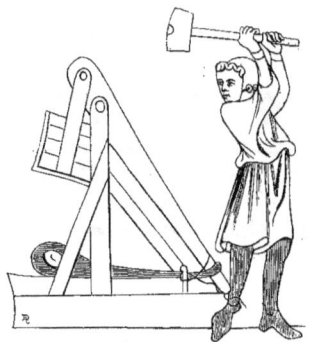

Figure 2.

Lorsque l'appareil vient de fonctionner, la verge ayant pris la position verticale entre les montants, si l'on veut le tendre il faudra attacher à l'extrémité du grand bras de cette verge la corde enroulée sur le treuil; puis, en agissant sur celui-ci de façon à raccourcir cette corde en l'enroulant, on abaissera peu à peu la verge, et on lui fera prendre la position indiquée sur les figures 1 et 2. Au commencement de cette opération, la corde et la verge faisant ensemble un angle fort aigu, l'effet utile de la corde sera peu considérable, et l'effort à exercer sur la roue du treuil devra être excessif; mais si l'on a eu, au préalable, la précaution de bander les ressorts en faisant tourner le treuil dans le sens contraire à celui nécessaire pour tendre l'appareil, l'effort de ces ressorts s'ajoutera à celui des hommes attachés au service de la machine. On aura accumulé de la force en tendant les ressorts, et cette force, dont l'effet sera le plus grand lorsque l'effet utile de la corde sera le plus petit, s'ajoutera à celle qu'il faudra dépenser pour tendre le trébuchet. On aura un effort moindre à exercer, mais on devra agir plus longtemps, et en dernier résultat il y aura économie d'hommes et de fatigue.

Mieux que n'ont pu nous le montrer nos miniatures, nous voyons dans l'Album l'assiette de la machine, et comment les montants, dont la place n'est point indiquée, devant s'élever à la rencontre de la grande traverse avec les deux longrines parallèles, pouvaient être consolidés par des contre-fiches, dans le sens longitudinal et dans le sens latéral.

Nous avons appelé treuil la pièce de bois autour de laquelle s'enroule la corde. Quant à la roue destinée à recevoir l'effort des hommes qui veulent le faire tourner, nous croyons en voir la projection horizontale dans cette traverse qui coupe le treuil à angle droit et est surmontée d'une petite boule, dont il nous est impossible de trouver l'explication. Le jeu des ressorts est facilement compréhensible. Ils sont formés chacun d'une pièce de bois fourchue, dont les deux branches sont rendues solidaires par une traverse où la corde est attachée. Au moyen de poulies de renvoi, les cordes s'enroulant sur le treuil agissent pour rapprocher les pièces de bois l'une de l'autre. En s'écartant ces deux pièces de bois tendent à dérouler la corde de dessus le treuil, et agissent sur l'extrémité de celle-ci fixée à la queue du levier.

Les chiffres xx, xiiii, viii, inscrits à côté des principales pièces du trébuchet, doivent indiquer ses dimensions en longueur et en largeur.

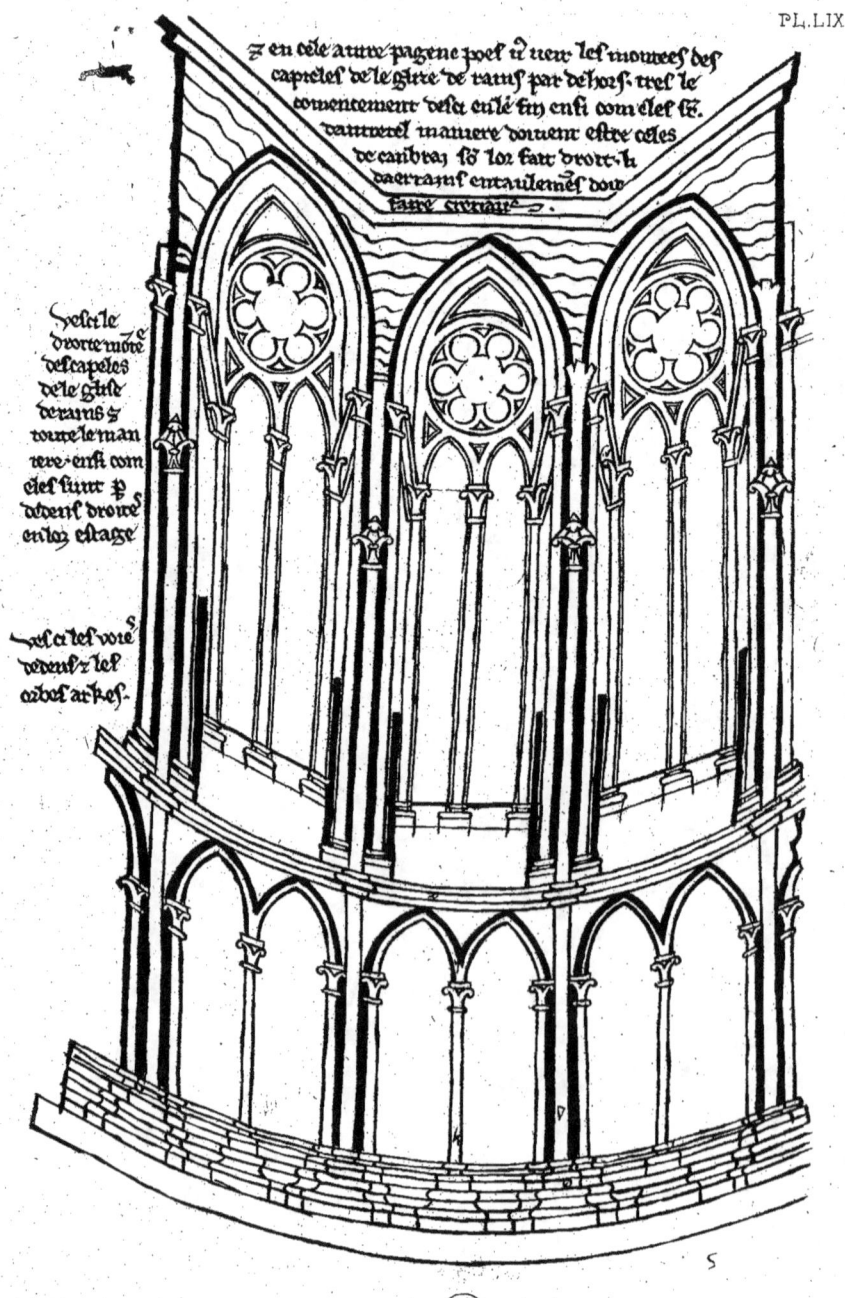

PLANCHE LIX,

VERSO DU 30ᵉ FEUILLET.

« Vesci le droite montee des capeles de le glise de Rains et toute le maniere. ensi com
« eles sunt par dedens droites en los estage. »

Voici l'élévation des chapelles de l'église de Reims et la façon dont elles sont étagées à l'intérieur.

Cette vue intérieure de l'une des chapelles absidales de Reims, dessinée en perspective, ne diffère en rien de ce que nous pouvons y voir aujourd'hui; seulement les bases et les socles des colonnes de l'arcature basse ne se profilent plus jusqu'au sol comme dans le dessin. Cela n'a lieu que pour les colonnes qui partent de fond pour soutenir les nervures, encore le profil du dé placé sous la base est-il tout changé. Du temps de Villard de Honnecourt il semble qu'il était orné de deux tores séparés par une doucine, tandis qu'aujourd'hui il est simplement chanfreiné. Trois gradins en retraite sont étagés entre ces bases des grandes colonnes, et le dernier supporte les bases des petites colonnes de l'arcature. Comme les colonnes qui supportent la voûte sont très en saillie en dedans des murs, de façon à former comme un contre-fort intérieur destiné à offrir plus de résistance à la poussée des voûtes, on a ménagé, au droit des fenêtres du premier étage, un passage, une arche, dans le massif qui relie les colonnes au mur de pourtour. C'est ce que le texte explique ainsi :

« Vesci les voies dedens et les orbes arkes. »

Voici les couloirs intérieurs et les arches du pourtour.

Une ligne ondée indique la maçonnerie des reins de la voûte, Villard de Honnecourt ayant supprimé les nervures qui l'eussent embarrassé pour montrer le tracé des fenêtres. L'arrachement de ces nervures seul est indiqué, et c'est par erreur qu'elles semblent s'épanouir en trois arcs distincts partant d'un même point, car les formerets prennent naissance sur les petits chapiteaux qui correspondent à ceux des fenêtres et

sont placés au-dessus de ceux de la voûte, moins haut cependant que ne les montre le dessin.

L'inscription placée dans le haut de la feuille se rapporte à la planche suivante qui ne laissait point de place libre pour la tracer, et c'est dans l'explication de cette planche que nous la transcrivons.

PL. LX

PLANCHE LX,

RECTO DU 31ᵉ FEUILLET, MARQUÉ AU XVᵉ SIÈCLE DU NUMÉRO *XVIII*.

« Et en cele autre pagene poes vus veir les montees des capieles de le glise de Rains « par de hors. tres le comencement desci en le fin ensi com eles sunt. dautretel ma- « niere doivent estre celes de Canbrai son lor fait droit. li daerrains entaulemens doit « faire cretiaus. »

En cette autre page vous pouvez voir les élévations extérieures des chapelles de l'église de Reims, ainsi qu'elles sont depuis la base jusqu'au sommet. De cette manière doivent être celles de Cambrai si on les construit. Le dernier entablement doit former des créteaux[1].

Cette vue extérieure de l'une des chapelles absidales nous la montre à peu près telle qu'elle est aujourd'hui, si ce n'est que Villard de Honnecourt a omis d'élever de chaque côté les immenses contre-forts qui reçoivent les arcs-boutants du grand comble, ayant mis à leur place de simples contre-forts comme ceux dont le seul office est de recevoir la poussée des nervures de ces chapelles. Des statues d'anges habillés d'une longue robe surmontent les contre-forts, tandis que, par une étrange fantaisie, il les a faits nus, déployant des ailes bien plus grandes qu'elles ne le sont en réalité.

Mais la principale différence consiste dans les créteaux ou créneaux qui surmontent la corniche, détruits aujourd'hui pour la plupart. Ces créteaux appartiennent aux premiers travaux de l'église de Reims, à ceux qui, commencés en 1210 environ, se reconnaissent au chœur, aux chapelles absidales, aux transsepts et aux travées de la nef voisines de la croisée.

Cette première construction présente les caractères de l'architecture picarde : bases et socles carrés, tailloirs ronds, de petites roses dans les moulures des archivoltes. Le plan de l'église lui-même est plutôt celui d'une église picarde que d'une église champenoise.

[1] Nous renvoyons à la Notice sur Villard de Honnecourt, page 43, pour la partie de ce texte qui fait allusion aux chapelles de Cambrai. On se rappelle que rapprochant ce texte de celui qui accompagne le plan de la cathédrale de Cambrai (planche XXVII), nous en avons inféré que Villard de Honnecourt devait être l'architecte du chevet de cette dernière église; ce qui nous a permis de fixer approximativement l'époque où il vivait, le chevet de Notre-Dame de Cambrai ayant été reconstruit de 1227 à 1251.

210 EXPLICATION DES PLANCHES.

A partir de la corniche des chapelles absidales, la construction appartient à une seconde période de travaux qui ont dû être faits vers 1240, suivant une influence champenoise. Les socles et les bases deviennent circulaires et les tailloirs polygonaux, disposition absolument différente de celle qui se remarque aux premiers travaux, lesquels se rapprochent bien plus de ce qui se voit à Laon et à Soissons. De plus, les contre-forts d'angle des transsepts présentent des encorbellements à feuilles sculptées, très-analogues à ceux des tourelles octogones de Laon, et destinés très-probablement au même office[1]. Mais ils ont été couronnés par de grandes pyramides imitées de celles des contre-forts de la nef, et la retraite qu'elles font sur la construction, beaucoup trop importante pour elles, indique une reprise non conforme au plan primitif.

C'est lors de cette reprise, voisine de l'année 1240, que l'on a recouvert d'une grande balustrade, cachant un chéneau en pierre, les créteaux qui existent encore sur les corniches des chapelles, sur les contre-forts de l'abside et, à la même hauteur, au droit des deux transsepts sur leur face et sur leurs retours. Quant aux travées anciennes de la nef, un chéneau en plomb à revers empêche d'y reconnaître la présence de ces créteaux.

Leur emploi sur les larmiers, en l'absence de chéneaux, consistait à permettre aux ouvriers de circuler le long de l'édifice pour surveiller les toitures, en donnant de place en place une surface horizontale où ils pussent poser le pied. Ces créteaux de Reims présentent en plan la forme d'une arcade ogive, dont la base est tournée en dehors et le sommet contre le toit. Ils ont $0^m,60$ à la base, $0^m,24$ de hauteur. Leur épaisseur est de $0^m,09$ en tête et $0^m,055$ à la pointe[2].

Les arêtiers, garnis de crochets, qui se remarquent sur le toit des chapelles, semblent indiquer une couverture en plomb; mais cette vue, qui suppose un toit aigu à arêtes convergentes vers un poinçon commun, n'est point d'accord avec la vue latérale des contre-forts du chevet (planche LXIII), qui indique un appentis.

[1] Le plan de ces tourelles a été retrouvé par M. Arveuf, tracé sur la pierre, du côté de l'archevêché.

[2] Lassus a appliqué les créteaux à la construction de l'église de Belleville, sur les chapelles absidales. Il leur a fait supporter les chéneaux en pierre qui reçoivent les eaux des combles de ces chapelles. Ces chéneaux ainsi isolés sont d'une surveillance beaucoup plus facile que s'ils reposaient directement sur la corniche, et les infiltrations peuvent y être atténuées par l'air qui circule librement au-dessous d'eux. (A. D.)

PL. LXI

Gu vevdes bien aceſinourret vanant le onvuage de cacauues par anes noies ſur leurahement 2 de ſur le oinle de sa ennes re vor ane noie oe vame les sluers
ʒ un bas carrel ſi attine uos notes en la purveitauue de naut notes. ſur le mal re uos puatet dans aues angets as 2. de nant art butante. De nant le gut
ne ʒ e abome v ber anet notes. ʒ aurout de sus lenretonement Ken s puitt ater pur vetst de ſins ʒ m lenvautont neſ noh ciel per leur gent ''

PLANCHE LXI,

VERSO DU 31ᵉ FEUILLET.

« Entendez bien a ces montees. devaunt le covertiz des acaintes doit aver voie. sur len-
« taulement. et de sur le combe des acaintes redoit aver voie. devant les verreres et
« un bas creteus si cume vos veez. en le purtraiture devant vos. et sur le mors de vos
« piliers doit aver angeles. et devant ars buteret. Par devant le grant comble en haut
« redoit aver voies. et creteus desur lentaulement ken i puit aler pur peril de fiu. et
« en lentaulement ait des nokeres por leve getir. — pur les capeles le vos di[1]. »

Remarquez bien ces élévations. Devant la couverture des bas côtés il doit y avoir une voie sur l'entablement, et il doit y en avoir une nouvelle sur le comble de ces bas côtés devant les verrières, avec des créteaux bas, comme vous le voyez en l'image devant vous. A l'amortissement de vos contre-forts il doit y avoir des anges et par devant des arcs-boutants. Devant le grand comble du haut il doit y avoir des voies et des créteaux sur l'entablement, pour circuler lorsqu'il y a danger du feu. Il doit y avoir aussi sur l'entablement des chéneaux pour déverser l'eau. Je vous le dis encore pour les chapelles.

Ce dessin offre de trop grandes différences avec ce qui existe réellement aujourd'hui, pour que nous ne pensions pas qu'antérieur assurément à la reprise des travaux, en 1241, il a peut-être été tracé d'après des plans non exécutés. D'abord, à l'extérieur, outre les créteaux du chéneau des bas côtés, détails que les chéneaux modernes en plomb ne permettent point de vérifier, Villard de Honnecourt en indique encore comme bordure de la galerie qui règne au-dessus du toit de ces bas côtés, au droit de l'appui des fenêtres de la nef. Or il ne reste aucune trace aujourd'hui de ces créteaux à peu près inutiles, puisqu'un passage est suffisant sur la galerie qui traverse les contre-forts de la nef élevés pour recevoir l'effort des arcs-boutants. Ce passage est, du reste, indiqué sur le croquis, en même temps que l'amortissement des contre-forts des murs des bas côtés est supprimé, ainsi que les arcs-boutants, pour montrer la construction de ces contre-forts de la nef. Sur l'amortissement de ces contre-forts, qu'il appelle des piliers, Villard de Honnecourt indique, par son dessin et par son texte, des anges

[1] Cette fin de l'inscription se trouve sur le feuillet suivant.

qui, en réalité aujourd'hui, ne sont que des figures humaines, espèces de cariatides destinées à supporter les piles de renfort de la galerie du grand comble. Or, ici encore, le texte nous annonce, pour le grand comble, un chéneau et des créteaux pour faciliter le passage en cas d'incendie, et l'absence, par conséquent, de balustrade. Les figures que Villard de Honnecourt a prises pour des anges étaient-elles un simple ornement, ou bien, comme de nos jours, des cariatides destinées à supporter seulement les *nokers* ou gargouilles qui rejetaient sur le toit des bas côtés l'eau du grand comble? Bien que la haute balustrade qui existe aujourd'hui soit du xve siècle, comme on retrouve la trace d'une autre balustrade sur les tours qui sont de la fin du xiiie siècle, on doit reconnaître que celle-ci était prévue par l'architecte qui éleva les parties hautes de la nef. Il faut donc que, postérieurement à l'époque où l'architecte de Cambrai étudiait Notre-Dame de Reims, les plans de cette dernière église aient été changés dans certaines parties. Du reste, ce changement est évident lorsque l'on examine la partie des contre-forts élevée au-dessus de la corniche des bas côtés. Ces pyramides sont tellement en retraite sur leur base qu'un passage est libre sur leur face, et que les créteaux encore existants dans les parties les plus anciennes de la nef sont devenus sans but, ce qui n'eût pas eu lieu si ces pyramides se fussent élevées juste à l'aplomb de la pointe desdits créteaux.

Nous ferons observer avec quelle insistance Villard de Honnecourt se préoccupe de la facile circulation à tous les étages de l'édifice, et cela dans le but de prévenir les incendies, comme celui qui, au commencement du xiiie siècle, avait détruit la cathédrale dont il étudiait la reconstruction.

La principale différence que nous remarquions dans l'élévation intérieure, elle est capitale il est vrai, consiste dans les arcatures indiquées par Villard de Honnecourt dans le soubassement des bas côtés, tandis qu'il a été impossible de trouver en exécution la moindre trace, dans la nef et les transsepts, de cette arcature existant au contraire dans les chapelles absidales.

Ci sont .ii. vertum des pilers totaus de le
glize de rains. ʒ.i. de ceus dentre ii. capieles
et enja .i. del pan per.
ʒ.i. de ceus de le nef del
monstier par tos ces
pilers sunt les
formes teles com
eles i doinent estre

pur le capele uos di

Veés le motie des chapieles de cele pagne la deuant des formes z des
uerrieres des ogiues z des doubliaus. z des formes p de seure.

Veés les montees de le glize de rains z del plain pen. dedens z de hors.
Li premiers estaulement des acantes doit faire crenaus si q'il puist
auoir uoie deuant le couertic. encontre ce coitre sunt les uoies dedens.
z quant ces uoies sunt uoses z entaulees doit reuenent les uoies dehors
qo puer aler deuant les sues desnerieres. eu lentaulement darrai doit auoir
crenaus con puist aler deuant le couertic. Ves aluec les manieres de totes les
montees.

PLANCHE LXII,

RECTO DU 32ᵉ FEUILLET, MARQUÉ AU XVᵉ SIÈCLE DU CHIFFRE XVIIII.

« Ci poes vus veir lun des pilers toraus de le glise de Rains. et .i. de ceus dentre .ij.
« capieles. et sen i a .i. del plain pen. et .i. de ceus de le nef del moustier. par tos ces
« pilers sunt les loizons teles com eles doivent estre. »

Ici vous pouvez voir l'un des piliers de la tour de l'église de Reims, et l'un de ceux d'entre deux chapelles, et il y en a un des murs de clôture et l'un de ceux de la nef de l'église. Les liaisons de tous ces piliers sont telles qu'elles doivent être.

Le premier pilier, dit *pilier toral*, est un de ceux de la croisée et à peu près conforme à l'exécution. La seule différence consiste en ce que Villard indique comme opposées les faces garnies de quatre colonnettes, tandis qu'elles sont adjacentes.

Le second pilier est un de ceux engagés dans les murs des bas côtés de la nef; le troisième appartient au chœur; le quatrième sépare les chapelles absidales.

L'appareil indiqué est celui que Villard de Honnecourt appelle à *droite liaison*, et son but est de dissimuler les joints. Pour l'avoir noté, il faut que l'auteur de l'Album ait vu construire les membres de l'église de Reims, dont il précise les détails, ou bien qu'il ait reçu ces renseignements de quelqu'un attaché à l'œuvre; car, par sa nature même, il est impossible à reconnaître, une fois la maçonnerie exécutée. Nous avons déjà expliqué (planche XXIX) quel artifice indique l'Album pour dissimuler les joints verticaux, et nous ne reviendrons pas sur nos explications, que les figures rendent du reste superflues.

Les piliers de la nef, qu'indique ici Villard de Honnecourt comme étant à *droite liaison*, appartiennent à la première période de construction de la cathédrale de Reims: car, plus tard, lors de la reprise des travaux de la nef, les joints verticaux sont apparents; chaque assise est composée de deux pierres portant chacune deux tronçons de colonne, et le joint tombe dans l'intervalle de deux de ces colonnes, le joint de chaque assise faisant, d'ailleurs, un angle droit avec celui de l'assise inférieure.

« Vesci les molles des chapieles de cele pagene la devant. des formes et des verieres
« des ogives et des doubliaus. et des sorvols par descure. »

Voici les patrons des chapelles de la page là-devant, des fenêtres, des meneaux, des ogives, des arcs doubleaux et des formerets par-dessus.

Examinons la première ligne des détails indiqués par cette légende.

Les trois premières coupes horizontales, réunies à gauche, se rapportent à l'une des fenêtres basses de la nef, et montrent la coupe des deux montants ou formes, et celle du meneau central, ou verrière, la partie extérieure étant au sommet de la figure.

Les cinq coupes qui suivent sont celles des fenêtres des chapelles absidales. Il y a d'abord un claveau de la rose à six lobes qui occupe la pointe de l'arc; puis le meneau circulaire creusé d'un seul côté d'une rainure pour loger les claveaux de la rosace. L'autre côté est profilé pour recevoir un vitrail. Des deux meneaux, semblables de profil, qui viennent après, l'un paraît un peu plus épais que l'autre; mais nous ne savons à quelle fenêtre attribuer l'un de préférence à l'autre. Les signes d'appareil, tracés sur chacun de ces profils, devaient correspondre au plan qu'annonce la légende; mais, ce plan ayant disparu, il nous est impossible de savoir s'il y avait entre la force des meneaux des différentes fenêtres la différence que nous croyons remarquer ici. Le cinquième profil de cette série est celui de la forme de la fenêtre.

La figure suivante, qui dépasse la ligne de séparation des deux rangs de détails que nous étudions, est le formeret qui couvre les fenêtres des chapelles; lequel se compose d'un voussoir assez long pour permettre le passage au niveau des fenêtres et en arrière des colonnes qui supportent les nervures.

L'avant-dernier détail de cette ligne donne le plan des colonnes de la galerie du premier étage de la face du transsept méridional.

Le dernier est le formeret des voûtes des bas côtés.

Sur la seconde ligne nous remarquons d'abord la moulure qui règne au-dessous des fenêtres basses des nefs.

Le second plan est celui des arcs doubleaux des bas-côtés formés de deux rangs de claveaux superposés.

Le troisième donne les arcs ogives.

La quatrième et la cinquième figure se rapportent aux colonnes qui, dans les chapelles absidales, supportent les nervures. L'une montre le plan du chapiteau à abaque polygonale, ayant une arête en avant; l'autre montre les bases.

Dans tous ces profils, dessinés à main levée, le centre des cercles, qui représentent des colonnes ou des moulures, est indiqué en position, pour rappeler que ces courbes doivent être tracées au compas. La même observation doit être faite pour toutes les courbes tracées sur l'Album.

Il est probable que ces plans servaient à tailler des patrons en cuivre, en tôle, en bois, ou, pour le moins, en parchemin, qui portaient une marque d'appareil correspondante à celle du dessin. Après avoir appliqué le patron sur la pierre, on en suivait les contours au moyen d'une pointe, de façon à y tracer la forme qu'on voulait lui donner. On y répétait la marque d'appareil, afin que l'on sût où porter et poser les pierres ainsi taillées.

Comme la feuille représentée sur cette planche se trouve, dans l'Album, en regard de celle qui est reproduite en fac-simile sur la planche précédente, Villard de Honnecourt y a écrit une nouvelle légende se rapportant aux élévations de Notre-Dame de Reims et reproduisant, en d'autres termes, celle qui les accompagnait déjà.

« Vesci les montees de le glise de Rains et del plain pen. dedens et dehors. Li pre-
« miers entaulemens des acaintes doit faire cretiaus si quil puist avoir voie devant le
« covertic. encontre ce covertic sunt les voies dedens. Et quant ces voies sunt volses et
« entaulees. adont revienent les voies dehors con puet aler devant les suels des verieres.
« En lentaulement daerrain doit avoir crenaus con puist aler devant le covertic. Yes aluec
« les manieres de totes les montees. »

Voici les élévations de l'église de Reims et des murailles en dedans et en dehors. Le premier entablement des bas côtés doit faire créteaux, afin qu'il puisse exister une voie devant la couverture. Au niveau de cette couverture sont les galeries intérieures. Quand ces galeries sont voûtées et entablées, on retrouve la galerie extérieure qui permet de circuler devant le seuil des verrières. Le dernier entablement doit être à créneaux pour que l'on puisse aller devant la couverture. Voyez là la façon de toutes les élévations.

Cette dernière explication, qui ne nous en apprend guère plus que la précédente, s'occupe cependant de la galerie intérieure qui, réelle ou simulée, occupe presque toujours le mur placé au droit des toits en appentis des bas côtés. Mais c'est toujours le même besoin de surveillance au niveau des couvertures qui préoccupe l'architecte du xiiie siècle, tant il redoute les incendies, tant il sait que le bon entretien des couvertures importe à la durée de l'édifice.

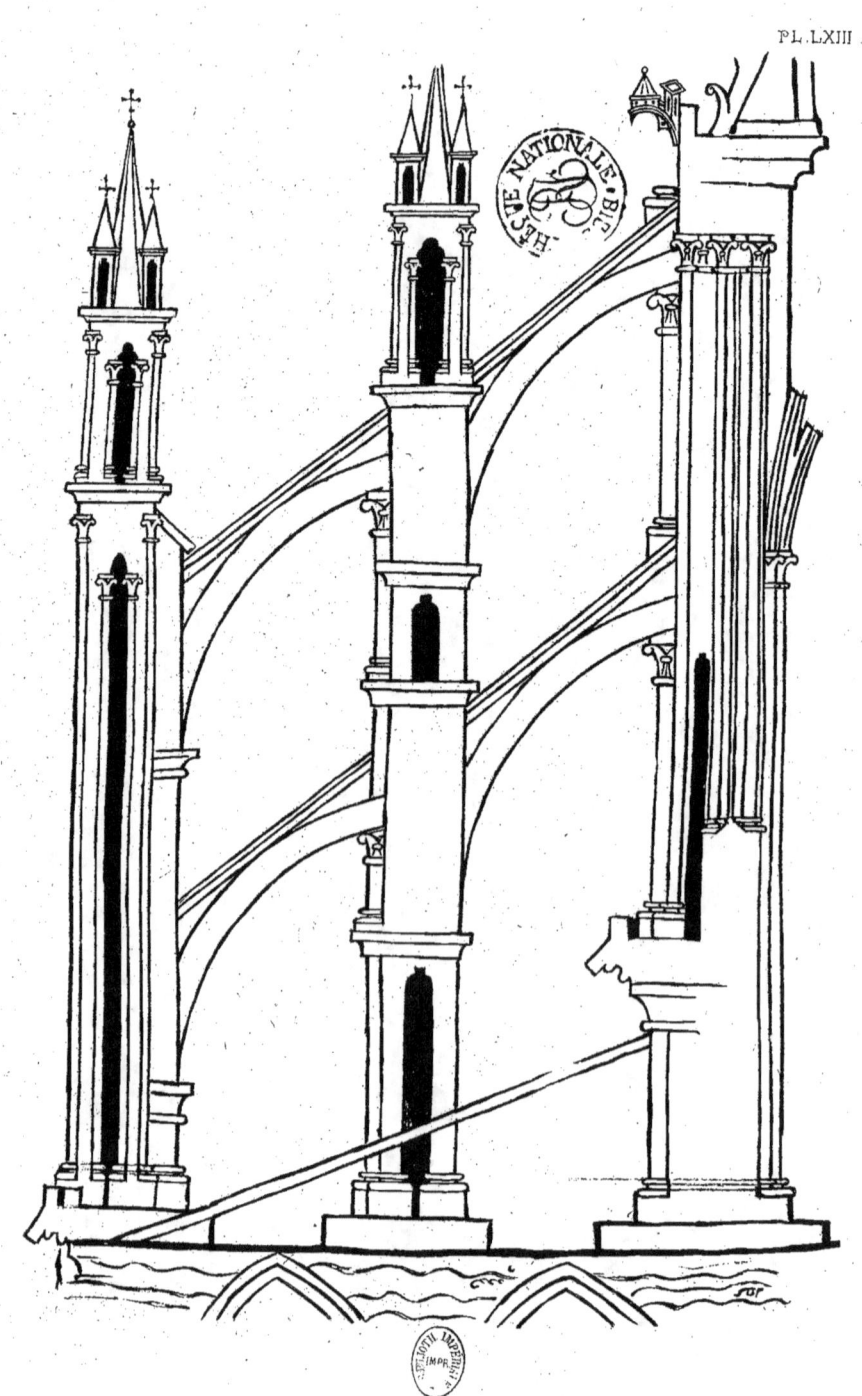

PLANCHE LXIII,

VERSO DU 32ᵉ FEUILLET.

Cette feuille donne, à partir de l'entablement des chapelles absidales, la coupe du mur du chevet de la cathédrale de Reims, la vue latérale des arcs-boutants à double volée qui le soutiennent, et l'élévation des massifs destinés à recevoir ces arcs-boutants.

Quoique Villard de Honnecourt ne nous ait pas habitué à une grande exactitude dans ses dessins, nous sommes forcé de reconnaître qu'il existe de très-grandes différences entre les détails qu'il donne pour les parties hautes du chevet de Notre-Dame de Reims et ce qui existe réellement. La différence se fait voir surtout dans le contre-fort le plus éloigné du mur. Il est renforcé dans le dessin d'un second contre-fort intérieur, tourné vers l'église, dont la fonction est de recevoir la retombée des arcs-boutants qui reposent sur une moulure. De plus, la pyramide reçoit, dans la hauteur d'un seul étage, les deux arcs-boutants, tandis qu'il y a dans le monument un étage pour chacun de ceux-ci. Le premier est orné, sur chaque face, d'une arcade aveugle; le second abrite, sous une arcade profonde, une figure d'ange debout. C'est ce second étage qui est indiqué dans l'Album, au-dessus des deux arcs-boutants, tandis qu'il est réellement remplacé par une pyramide octogone, cantonnée de quatre pyramidions qui partent tous de l'entablement du second étage. Il faut donc abaisser cet étage de toute sa hauteur au-dessous de la place où il est figuré, et lui substituer la pyramide qui n'est point accompagnée à sa base des quatre tourelles que montre le dessin de Villard de Honnecourt.

La pile qui sépare en deux volées les arcs-boutants monte de fond sans les corniches et les arcatures que nous y remarquons dans l'Album. L'amortissement, tout différent aujourd'hui, consiste en une pyramide quadrangulaire, assez lourde, qui doit compter parmi les restaurations qui furent faites par suite de l'incendie des charpentes, en 1481.

Villard de Honnecourt a tracé avec un grand soin les créteaux qui bordent les chéneaux des chapelles, ceux du grand comble et le chemin de ronde qui règne à la hauteur des verrières de la nef; mais, dans sa coupe du mur, il a omis d'indiquer la

galerie intérieure. L'entablement du grand comble a été changé entièrement après l'incendie de 1481 ; aussi est-il précieux de retrouver l'indication du dais qui recouvrait les figures d'anges que l'Album indique, planche LXI ; mais nous ne voyons aucune trace des *nokers* ou gargouilles qui existent aujourd'hui, soutenues par des cariatides que l'on a substituées aux anges.

Enfin des crochets, indiqués le long du rampant de la charpente, montrent qu'un ornement de cette espèce devait garnir les boudins qui séparent les tables de plomb de la toiture. Un pareil ornement, nous l'avons vu, devait exister sur les combles des chapelles, combles qui n'étaient point en appentis, comme l'indique la coupe, mais en pyramide, comme on le voit planche LX.

Sur ce feuillet, qui est l'avant-dernier de l'Album, et le dernier portant un dessin, nous remarquons, comme sur le premier, le timbre rouge de la Bibliothèque nationale.

Retenés ço que jo t'ai dunt. prendés fueilles de col roges
z sanemonde cest une erbe con clamme galion filare
prendés une erbe con clamme tanesie z cameuure
cest semence decamure. estampés ces .iiij. erbes si
qu'il maint ment pl's de l'une q̄ de l'autre. aprés
si prenders Sarance .ij. tans q̄ de l'une des .iiij.
erbes. z puis si l'estampés puis si metrés ces .v.
erbes en .i. pot z si metrés blanc uin al destempreer
le meillor q̄ tu poés auoir. auqes renpreement q̄ les
puzons ne soient trop espesses. se los puist boire
uen beuez une trop enuie escargne dues en ares
tu asez por q̄le soit plaunne. quel place q̄ tu ares tu
en garies. tergies uo plaie d'un poi destoupes
metés sor une fueille de col roge. puis si beuerés
des puzons al matin z al uespre .ij. fois le ior.
eles ualent mieg destempreés de moust douc
q̄ d'autre vin. mais q'l soit bons si paerra li
moust auec les erbes. z se tu les destempres de
uies vin laissiés les .ij. iors ancois c'on en boiue.

Cueillés uos flors au matin de diuerses colors ke
l'une ne touce a l'autre. prendés une maniere d'
piere con taille actriel. q̄ l'en soit blance moiue z delire.
puis si metrés uos flors en ceste poure. cascune
maniere ph si durront uos flors en lor colors.

EXPLICATION DES PLANCHES.

PLANCHE LXIV,

RECTO DU 33ᵉ FEUILLET, MARQUÉ AU XVᵉ SIÈCLE DU NUMÉRO XXVII.

Ce numérotage indique, entre cette planche et la précédente, une lacune de sept feuillets provenant d'une soustraction postérieure au xvᵉ siècle. Mais, comme dans le reste de l'Album chaque feuille de parchemin forme toujours quatre pages ou deux feuillets, nous devons croire qu'une soustraction, antérieure au xvᵉ siècle, avait décomplété une des feuilles, puisque J. Mancel, en faisant sa révision, ne signale qu'un nombre impair de celles-ci. Il faut donc supposer que le dernier cahier, composé aujourd'hui seulement d'une seule feuille formant deux feuillets, en avait au moins autrefois dix de ceux-ci, dont huit sont enlevés. Il n'y a rien au verso de celui-ci, qui forme la planche LXIV et la dernière, qui soit un fac-simile de l'Album.

« Reteneis co que io vus dirai. Prendez fuelles de col roges. et sanemonde [cest une « erbe con clainme galion filate] prendes une erbe con clainme tanesie et caneuvize « [cest semence de canvre]. Estanpes ces .iiij. erbes si quil ni ait nient plus de lune « que de lautre. Apres si prendeis warance .ij. tans que de lune des. iii. erbes. et puis « si lestanpes puis si meteis ces .v. erbes en .i. pot et si meteis blanc vin al desten- « prer, le meillor que vus poes avoir, auques tenpreement que les puizons ne soient trop « espessez si con les puist boire. Nen beveiz mie trop; en une escargne duef en arez « vus aseiz, por quele soit plainne. Quel plaie que vus aies vus en garires. Tergies vo « plaie dun poi destoupes. metes sus une fuelle de col roge. puis si beveis des puizons « al matin et al vespre .ii. fois le ior. Eles valent miex destemprees de moust douc « que dautre vin. Mais quil soit bons; si paerra li mous avec les erbes. et se vus les « destenpres de vies vin laissies les .ii. iors ancois con en boive.

« Cuellies vos flors au matin de diverses colors ke lune ne touce a lautre. prendes « une maniere de piere con taille a ciziel. quele soit blance molue et deliie. Puis si me- « teis vos flors en ceste poure. Cascune maniere par li. si duerront vos flors en lor co- « lors. »

Retenez ce que je vous dirai. Prenez des feuilles de chou rouge et de la sanemonde (c'est une herbe qu'on appelle chanvre bâtard). Prenez une herbe qu'on appelle tanésie et du chènevis (c'est la semence du chanvre). Écrasez ces quatre herbes, de sorte qu'il n'y en ait pas plus de l'une que de l'autre. Ensuite vous prendrez de la garance deux fois autant que de l'une des quatre herbes et l'écraserez. Puis vous mettrez ces cinq herbes en un pot et les ferez infuser dans du vin blanc, le meilleur que

28.

vous puissiez avoir, avec cette précaution que la potion ne soit point trop épaisse et qu'on la puisse boire. N'en buvez pas trop; dans une coquille d'œuf vous en aurez assez, pourvu qu'elle soit pleine. Quelle plaie que vous ayez[1], vous en guérirez. Essuyez vos plaies d'un peu d'étoupe, mettez dessus une feuille de chou rouge et buvez de la potion matin et soir, deux fois le jour. Elle vaut mieux infusée dans du moût doux que dans d'autre vin, pourvu qu'il soit bon. Le moût fermentera avec les herbes. Si vous faites infuser dans du vin vieux, laissez deux jours avant que d'en boire.

Cueillez vos fleurs au matin de diverses couleurs : que l'une ne touche point à l'autre. Prenez une espèce de pierre que l'on taille au ciseau et qu'elle soit blanche, moulue et fine, puis mettez vos fleurs en cette poudre, chacune suivant son espèce. Par ce moyen se conserveront vos fleurs avec leurs couleurs.

Nous ne nous appesantirons guère sur ces recettes rejetées à la fin de l'Album. La première semble avoir été familière à Villard de Honnecourt, par suite des blessures que recevaient sur les chantiers les ouvriers qu'il employait. La seconde donne la méthode pour former un herbier qui ait la précieuse qualité de conserver les fleurs avec leurs couleurs. On croyait y arriver en les mettant dans la poudre d'une pierre très-friable, du talc peut-être[2].

[1] Au milieu de ce patois picard, peu précis par trop de concision, nous ramassons, comme une perle dans un fumier, cette tournure déjà signalée par F. Génin, dans une des notes de la *Chanson de Roland*. Combien ce «quelle plaie que vous ayez,» où *quelle* est toujours variable, est préférable au *quelque que* moderne, tantôt variable, tantôt invariable, tantôt en un mot, tantôt en deux mots. Quand donc un littérateur accrédité prendra-t-il sur lui d'imposer cette faute de français? Faute heureuse, nous débarrassant d'un de ces *que* trop nombreux, traînés après soi par notre langue. (A. D.)

[2] Cette méthode semble avoir été prise par Villard de Honnecourt à Héraclius, qui vivait vers le x⁰ siècle, dans son poème *De Artibus Romanorum* :

Flores in varios qui vult mutare colores,
Causa scribendi quos libri pagina poscit,
Est opus ut segetes in summo mane pererret
Et tunc diversos flores ortuque recentes
Inveniat, properetque sibi decerpere eosdem.
Cumque domi fuerint caveat ne ponat in unum
Illos, sed faciat quod talis res sibi poscit vel quærit.
Dum super æqualem petram contriveris istos
Flores, incoctum pariter congere gypsum.
Sic tibi siccatos poteris servare colores.

Nous trouvons dans ces vers les recommandations de cueillir les fleurs le matin, de ne point les faire toucher les unes aux autres, puis de les couvrir de plâtre cru, après les avoir broyées sur une pierre. Mais Héraclius donne ici le moyen de faire des couleurs végétales, tandis que Villard de Honnecourt indique bien positivement qu'il veut conserver les fleurs elles-mêmes. (A. D.)

RÉSUMÉ.

Maintenant que nous sommes arrivé au bout de notre tâche, il nous semble convenable de revenir sur nos pas, et d'examiner succinctement ce que l'étude de l'Album de Villard de Honnecourt nous a révélé sur l'état des connaissances exigées d'un architecte au xiii^e siècle.

D'abord l'Album nous a fait connaître cet architecte lui-même, et nous a montré en lui un de ces artistes nomades qui, allant porter au loin l'art français du xiii^e siècle, eurent leur part d'influence dans le mouvement d'expansion et de rénovation qui se fit à cette époque.

Quant aux connaissances que possédait ce missionnaire de l'art gothique, elles nous sont indiquées, en partie, par ce qui nous reste des dessins et des explications de son Album mutilé; et, si nous supposons quelque goût à ceux qui n'ont pas craint d'enlever un tiers des feuillets de ce précieux manuscrit, nous devons regretter, dans ce qui nous manque, des renseignements aussi intéressants, pour le moins, que ceux parvenus jusqu'à nous.

En mécanique, Villard de Honnecourt cherchait le mouvement perpétuel. C'était une faute que de le chercher, mais c'est aussi un indice que la mécanique rendait plus de services, à cette époque, que nous ne serions portés à le penser. Aussi trouvons-nous dans l'Album une scierie mécanique utilisant un cours d'eau, une scie à receper les pilotis, en tout semblable à celles que l'on emploie aujourd'hui.

Lorsque l'on contemple une cathédrale, on se prend à sourire de l'aveuglement naïf de ces gens qui viennent vous dire que les architectes gothiques ignoraient l'art de soulever les fardeaux[1]; car, apparemment, ces pierres ne se sont pas élevées toutes seules, et il suffit de voir pour deviner des engins puissants, comme il suffisait au philosophe de marcher pour prouver le mouvement. Mais Villard de Honnecourt nous dispense de toute induction en nous

[1] M. Baltard.

donnant un de ces engins, c'est le levier et la vis combinés, et, si sa marche est lente, sa puissance n'en est que plus grande.

Nous ne trouvons pas l'indication de la moufle, mais la poulie était connue, car nous la voyons employée au trébuchet. D'ailleurs la moufle est dessinée ou peinte dans les miniatures qui représentent des navires; dans celles qui montrent des constructions, la poulie a l'emploi que nous lui donnons pour lever des fardeaux.

Le treuil est employé dans ce même trébuchet, et le cabestan est indiqué explicitement dans l'engin à lever les fardeaux. Nous avons déjà parlé de la vis, et nous trouvons que l'on donnait à son pas le tiers du diamètre.

L'appareil destiné à faire tourner un ange, de sorte qu'il fasse en vingt-quatre heures une révolution sur lui-même, forme, d'une manière fort sommaire, un mouvement d'horlogerie; mais, allant du simple au composé, nous devons en induire que les horloges à poids, dont nous avons vu *la maison*, étaient des machines très-compliquées, demandant un certain fini dans l'exécution et des ouvriers capables d'opérer toutes les transformations de mouvement. Dans la scierie mécanique, il y a la double transformation du mouvement circulaire de la roue hydraulique en mouvement rectiligne continu, celui de la planche à scier; puis en mouvement rectiligne alternatif, celui de la scie, cela au moyen de la roue à cames et d'un assemblage qui rappelle le parallélogramme de Watt. L'aigle de lutrin, à tête mobile, montre par contre la transformation du mouvement rectiligne en un mouvement circulaire.

Le trébuchet est une application de la vitesse acquise et de la puissance du levier; il nous indique encore une ingénieuse application de la division des résistances, puisque des ressorts y sont destinés à augmenter la puissance de l'homme qui soulève le contre-poids pour bander l'appareil.

La chaufferette à mains, avec son mécanisme de cercles intérieurs, à axes contrariés, dénote, soit une étude assez avancée de la géométrie descriptive, soit une recherche persévérante des perfectionnements mécaniques. L'emploi du tour est énoncé dans la fabrication de la lanterne, et nous avons dit quel il était à cette époque.

En hydraulique, nous ne trouvons que l'emploi d'un cours d'eau utilisé pour faire tourner la roue à auges de la scierie mécanique, et l'indication du siphon dans la chantepleure.

La géométrie pratique était plus simple à cette époque qu'aux époques

postérieures, où la complication de l'architecture avait donné lieu à de nombreux problèmes de coupe de pierres, mais cependant elle exige des connaissances théoriques plus étendues qu'on ne le suppose d'ordinaire.

La détermination du centre d'un cercle d'après la fixation de trois points de sa circonférence, la vérification d'une équerre, indiquent la connaissance des propriétés du cercle et des perpendiculaires. La mesure de la distance d'un point à un autre qu'on ne peut approcher, de la hauteur d'une tour, se fondent sur l'égalité des triangles dans certaines conditions données; le problème du vase double en capacité d'un autre s'appuie sur la mesure du cercle et la théorie du carré de l'hypoténuse. Les tracés d'un cloître supposent la connaissance des propriétés des diagonales du rectangle; et, dans tous ces problèmes, on devine l'habitude des alignements et l'emploi des planchettes, des jalons rectifiés par le fil à plomb et les équerres.

La théorie des triangles semblables est sous-entendue dans la taille des voussoirs par échelles, dans la construction du clocher, dans celle des voussures obliques; celle de l'hexagone inscrit dans la fixation du rayon de l'arc en tiers-point.

La coupe des pierres nous montre l'emploi des patrons, la connaissance de la proportionnalité des arcs et de leurs rayons, d'où est déduite la méthode pour tracer le patron des voussoirs d'un grand arc sur une aire trop petite pour qu'on l'y inscrive tout entier.

La taille des sommiers de voûte par assises horizontales, celle des voussoirs de clefs à joint vertical, celle des voussoirs de remplissage des voûtes, sont indiquées et donnent lieu à des méthodes ingénieuses. La fonction des voussoirs est tellement appréciée, qu'on modifie leur forme au point de simuler deux arcs au lieu d'un qui existe réellement, de façon à former une clef pendante. Le procédé était connu, mais les architectes contemporains de Villard de Honnecourt eurent le bon esprit de ne point l'appliquer.

Le ciment fait avec des tuiles romaines, dont nous trouvons la composition, nous prouve que le ciment hydraulique était connu et appliqué, précisément dans le cas où ses qualités sont les plus précieuses, pour faire ou enduire des citernes.

Nous supposons que plusieurs feuillets relatifs à la charpenterie font défaut; cependant, avec l'indication de charpentes sans entrait, soit semblables aux belles charpentes apparentes qui existent en Angleterre, soit destinées

seulement à faire des combles moins élevés au-dessus des voûtes, nous trouvons la construction d'un pont en bois. Ce pont est fort bien imaginé pour employer des madriers de faible longueur. Un plancher à poutres boiteuses est encore un ingénieux moyen pour utiliser des bois trop courts. Les méthodes puissantes, pour étayer et redresser les maisons, étaient appliquées, et, dans la méthode d'embrassure d'une roue, hydraulique probablement, on reconnaît un soin particulier pour ne point diminuer la force de l'arbre par des assemblages.

Les dessins d'architecture donnés par Villard de Honnecourt ne sont point des études exactement cotées et mesurées comme nous les ferions aujourd'hui. Ce que l'architecte de la cathédrale de Cambrai recherchait, c'étaient des indications générales de formes et de plans. La forme qui lui plaisait étant dessinée à main levée et notée dans ses parties essentielles sur son Album, il revenait à son atelier, pouvait bien imiter pour reconstruire, mais il ne copiait pas. Les dimensions de toute sorte à donner aux différentes parties et aux différents membres de l'architecture, il les possédait, par cela seul qu'il appartenait à une génération qui puisait dans l'air, pour ainsi dire, le souffle inspirateur; qui était tellement empreinte, enfin, du sentiment gothique, qu'il lui était impossible de ne pas faire ce qu'elle faisait.

Ainsi, ayant à reconstruire le chevet de Notre-Dame de Cambrai, il va à Reims, en étudie le chevet et la nef, en fait quelques croquis, écrit quelques notes, ne prend pas une seule mesure; revient, fait ses épures, trouve dans son goût les dimensions qui conviennent, et bâtit. Plus tard, il est appelé en Hongrie; il prend un croquis d'une fenêtre de Reims, qui lui plaisait plus que toute autre. Il dut en faire autant de Saint-Yved de Braine, qu'il a dû certainement dessiner sur un des feuillets perdus de l'Album, puisque l'église de Cassovie, en Hongrie, en reproduit exactement le plan. Pour Lausanne, où il voit mal, pour Chartres, pour Laon, toujours même procédé de croquis sommaires.

A la recherche du nouveau, son esprit inquiet trace, de concert avec un autre maître de pierre de ses confrères, un plan d'église, dont le chevet original n'est pas sans analogie avec celui de la collégiale d'Eu. Enfin, il énonce clairement ce fait, que la comparaison d'un grand nombre d'édifices semblables a révélé à M. de Montalembert, que les églises de l'ordre de Cîteaux étaient à chevet carré.

RÉSUMÉ.

Les nombreuses figures humaines que nous trouvons dans l'Album nous montrent un triple fait : l'étude de l'antique, l'étude de la nature et une manière, non pas tant instinctive que volontaire. Cette tombe d'un Sarrasin, ces combats de lions contre des hommes, cette statue de Mercure, sont la preuve du premier fait. D'ailleurs, Villard de Honnecourt se rattache par trop de liens à l'école de Reims pour n'avoir pas partagé le goût pour l'antique dont témoignent bon nombre de statues de cette cathédrale. Par contre, cette étude de l'antique, que l'on soupçonnait en regardant ces statues, est confirmée par l'Album de Villard de Honnecourt, de sorte que les deux faits se corroborent.

L'étude de la nature est évidente dans les joueurs de dés, dans les lutteurs, dans les deux figures de la planche XLII, peut-être dans celle, si bien étudiée, de la planche XXI, dans le lion et dans différents croquis qui rappellent des scènes réelles. Dans ces dessins, la nature, très-exactement rendue, avec une connaissance très-grande de la musculature et de l'ossature humaine, ne brille point par la beauté, et l'on remarque une certaine gaucherie dans le rendu. Mais, aussitôt qu'il s'attaque à l'art ornemental, aussitôt que, drapant une figure, il est préoccupé de son effet dans un ensemble architectural, aussitôt, enfin, qu'il veut être de son époque, Villard de Honnecourt trouve le style, la grandeur et la beauté. Ayant rarement à s'occuper du nu, c'est aux figures habillées que les artistes du moyen âge songent sans cesse et qu'ils appliquent tout leur goût et tout leur savoir; l'étude du corps humain ne leur sert qu'à une seule chose, à savoir accrocher et accentuer leurs draperies de façon à le faire deviner.

Par rapport au style, Villard de Honnecourt se rapproche davantage de l'école rhénane que de l'école de l'Ile-de-France, moins nombreuse en ses plis et plus simple dans ses ajustements.

La statuaire et la peinture du moyen âge nous révèlent une certaine manière dans l'attitude des personnages; et cette manière, l'Album nous en donne le secret. Nous y trouvons une méthode géométrique pour faire facilement des croquis; et cette méthode, fort expéditive en effet, donne aux figures l'allure précise que nous remarquons au $xiii^e$ siècle. Cette méthode ne consiste point à diviser le corps en un certain nombre de parties, comme Lomazzo, Albert Durer, Jean Cousin et bien d'autres l'ont indiqué ou fait à la Renaissance. A cette époque, on pouvait rechercher le module humain comme on

croyait avoir trouvé le module antique; on pouvait déduire toute une figure de la dimension de l'une de ses parties, comme le temple et la colonne étaient déduits de la hauteur d'une moulure; mais ces règles absolues n'étaient point dans les idées du XIIIᵉ siècle, et tout ce que Villard de Honnecourt nous indique se fonde sur certaines relations de position entre les principales articulations du corps.

Ses connaissances en dessin, l'architecte qui nous a laissé son Album les applique à tracer, pour les statuaires, les ornemanistes et les peintres, les sujets qui doivent décorer le tympan et l'ébrasement des portes, les verrières des fenêtres. Ici, c'est le combat des vices et des vertus, les apôtres, la Passion; ici, le zodiaque ou les éléments nécessaires pour le composer; un bestiaire, des têtes feuillagées, une lettre initiale; enfin la crête en orfévrerie d'une châsse, les cloisons en bois sculpté d'une stalle magnifique.

Mais il ne suffit pas à Villard d'appliquer son étude à la construction et à l'ornementation des édifices civils ou religieux, d'être ingénieur civil pour construire des scieries, battre et recever des pieux; il est encore ingénieur militaire pour bâtir des tours de défense et combiner des machines de guerre.

De plus il était un lettré, comme en témoignent la beauté de son écriture et l'usage qu'il fait parfois du latin. Suivant la remarque de M. J. Quicherat, il devait avoir fait son *trivium* pour l'avoir appris, et son *quatrivium* pour posséder les connaissances mathématiques dont il fait preuve.

Enfin Villard de Honnecourt étudie tout, touche à tout, même à la médecine; et son Album, qui est parvenu jusqu'à nous, bien que privé d'un tiers de ses feuillets, et non des moins précieux et des moins beaux, devons-nous croire, nous montre une étendue de connaissances que nous révélaient bien les faits matériels, mais que les preuves manuscrites étaient impuissantes à nous signaler.

GLOSSAIRE

DES TERMES D'ARCHITECTURE

EMPLOYÉS

PAR VILLARD DE HONNECOURT.

A

Acainte, collatéral, basse nef, bas-côté, appentis. — *Accinctus*, de *accingo*, ceindre, entourer.

Agies, attitude, disposition, représentation. — *Agies* d'ordinaire signifie aisances.

Agle, angle.

Ais, plate-forme.

Aive, eve, eau. Évier est son dérivé.

Angle, *angelus*, ange.

Arket, petit arc.

Arkiere, archère, meurtrière, ouverture étroite. — «*Archiere*, fenêtre de château fort.» (P. Tarbé, *Glossaire de Champagne*.)

Ars-boteres, arcs-boutants.

B

Behot, tuyau. — *Beh*, lit, canal. (Allemand). — «*Bedum*, *bea*, bier, bié, bief.» (Du Cange.)

Besloge (vosure), voussure biaise. «*Berlon*, inégal, qui pend plus d'un côté que de l'autre; signifie louche à Béthune.» (Corblet, *Glossaire du patois picard*.)

Bevum, pour Beve-on, Beve-t-on, du verbe *biver*, biaiser, nous biaisons. «De ce verbe *biver*, inusité, est venu *biveau*, instrument à prendre les angles.» (J. Quicherat.)

C

Cantepleure, chantepleure, «robinet quelconque laissant écouler l'eau peu à peu; arrosoir.» (L. de Laborde, *Glossaire*.)

Capele, *capella*, chapelle.

Capitel, chapiteau.

Cavece, chavec, *capitium*, chevet.

Charole, entourage circulaire. «Jusqu'au siècle dernier on appelait ainsi le bas-côté autour du sanctuaire de Saint-Martin-des-Champs.» (J. Quicherat.) — *Carola*, dans Du Cange, signifie danse en rond, monture circulaire d'une pierre fine. — «Choream, gallice *charole*, ab hoc nomine *chorus*.» (Jehan de Garlande, v. 1220.)

Clef, voussoir de sommet d'un arc; Villard de Honnecourt l'emploie dans le sens de voussoir adjacent au joint de sommet d'une arcade aiguë ou brisée.

Clostre, *claustrum*, cloître.

Col, saillie du contre-fort. «Item oudit coste entre lesdis pilliers a deux autres pilliers espassez portans chacun iii piez de col et deux piez despoisse...» (Compte de 1399, *Bull. du comité historique*, p. 53, 1849.)

Colonbe, colonne.

Conble, combe, toit, sommet, charpente.
Conpas, compas, cercle.
Copresse, étai.
Covertic, covertiz, couverture, toit.
Creste, crête, arête à crochets ou crosses.
Cretiau, créneau, créteau. (Voir p. 210.)

D

Doubliaus, arc-doubleau, membrure saillante perpendiculaire à l'axe dans une voûte croisée.

«Entre deux croisiées a ung arc doubleau.» (Compte de 1399, *Bull. du com. histor.* 1849.)

E

Engenolie, courbé. — Vosure engenolie, voussoir profilé suivant une courbe.

Engien, engieng, engeg, engin, machine.

Entaulement, estaulement, entablement, dernière assise saillante. — Entaule, entablé, couvert en pierres plates.

Entreclos, cloison séparative, entre-clos d'une stalle.

Erracemens, erracenmens, sommiers des voûtes, première pierre d'un arc à sa naissance.

Escaufaile, chaufferette. — «*Escaufiole*, bassinoire de lit. *Escaufet*, réchaud de feu, poêlon.» (Lacombe.)

Esconse, *absconsa*, lanterne sourde. «Hæc sunt instrumenta clericis necessaria, absconsa et laterna.» (Jehan de Garlande, vers 1220.) — (Voir Esconce dans le *Glossaire* de M. L. de Laborde.)

Esligement, plan, étage.

Espase, travée.

Esquarie, desquarie, à angle droit, carrée.

Esscandelon, échelon, échelle, divisions proportionnelles.

Estace, pieu, pilotis, de là estacade. — «*Estache*.» (P. Tarbé, *Glossaire de Champagne*.)

Estancon, étançon, pièce de bois mise au pied d'une muraille pour la soutenir. — Villard de Honnecourt applique ce mot à une pièce de bois résistante, destinée à recevoir un choc. (Voir p. 203.)

Estaus, stalle.

Estor, vosure destor, voussure de fenêtre (?) — «*Estaure*, étau, fenêtre, jalousie de bois.» (Lacombe.) — En Picardie on dit *chambre estorée* pour chambre garnie. Une vosure *destor* serait-elle une voussure appareillée? — *Estor*, *estorer* peuvent venir de *staurare*, qui n'existe que dans ses composés, *instaurare*, *restaurare*.

F

Filloles, tourelles. — «A Coutances on appelle encore *fillettes* les petites tours qui font saillie sur les grandes du portail de la cathédrale.» (J. Quicherat.)

Forkies (Pilers), contre-forts d'angle, faisant la fourche, *fourke* en patois picard et rouchi, *fork* en anglais. — *Vor-kehren*, tourner, mettre par-devant, *vorkehrt*, tourné, mis par-devant. (Allemand.)

Forme, encadrement, ensemble d'une fenêtre. — Forme, compartiment d'une fenêtre. (Comptes manuscrits du XVII° siècle pour les vitraux de la chapelle de Saint-Pierre de Chartres.) — «Forma, arcus, fornix; fecerunt autem formam integram quinque vitreas continentem, in quibus ipsi per officia depinguntur.» (*Gesta Gaufredi episcopi Cenomanensis*, apud Mabill. *Analecta*, t. III, p. 379.)

Fus, fust, bois. — «*Fustis*, d'où est venu futaie» (Du Cange). — Fustaye, menuiserie, charpente, bois.

G

Glize, église. Le R. P. Cahier, à propos de ce mot, que l'on trouve orthographié de même dans un bestiaire, cite un hameau de Suisse appelé Glise, parce qu'il possédait l'église du village. — *Gleisa*, en roman-provençal. — *Chiesa*, en italien.

Guile (la), aiguille, flèche.

H

Henap, coupe, vase à pied. — «Pateras dicuntur cuppas, hanaps.» (Jehan de Garlande, vers 1220.) — Voir une foule de citations dans le *Glossaire* de M. L. de Laborde.

Hierbegier, mettre à l'héberge, au niveau d'un mur.

Huge, huche, coffre, boutique, baraque, pétrin, loge de bois. (P. Tarbé, *Gloss. de Champagne*.)

I — J

Ierloge, orologe, horloge.
Iustice, iusticer, vérifier.

Jagus, jaugé, construit par la méthode des projections (J. Quicherat).

K

Keuvre. — *Cuprum*, cuivre.

L

Letris, lutrin. — «*Lectrinum, lectricium*, pupitre d'église.» (Du Cange.) — «*Letteril*, lutrin.» (P. Tarbé, *Glossaire de Champagne*.)

Livel, linel (?), niveau, ligne, cordeau à divisions. (Voir la note, p. 159.) — En anglais, *level*, niveau.

Loison, liaison, appareil, joints.

M

Molles, patron, profil, panneau. — «Un moule à faire arches.» (Inventaire après le décès de Richard Pique, archevêque de Reims, 1389.) — «Pourtraict en un molle ou patron, 1504.» (Renouvier, *les Maîtres de pierre de Montpellier*, doc. XCII. — Philib. Delorme, p. 56.)

Monstier, monastère, moutier, couvent; contraction de *monasterium*; église par extension.

Montée, droite-montée, élévation.

Mors, mors de pilier, amortissement, amortissement de contre-fort. (Voir la figure, pl. LXI.)

N

Nokers, gouttière. «Noc, nos, not, gouttiere.» (P. Tarbé, *Glossaire de Champagne*.) Le texte de Villard de Honnecourt : «Et en lentaule-«ment ait nokers par leve getir,» semble indiquer des gargouilles. — Le mot *noquet* est encore employé aujourd'hui, mais dans une autre acception. Il désigne les bandes de plomb ou de zinc qu'on place sur les couvertures d'ardoise, dans les angles de la couverture, le long des noues des lucarnes. — «Alées,

pavées de pierre et gourgolles (gargouilles) pour jecter les eaux.» (Quantin, *Notice histo-* *rique sur la construction de la cathédrale de Sens*, 1450.)

O

Ogives, arcs diagonaux d'une voûte croisée renforcée par des membrures. — «Dans tous les «anciens traités de construction, depuis Phi-«libert Delorme jusqu'à Frézier, dans tous les «lexiques et dictionnaires, depuis celui du père «Monet jusqu'au vocabulaire de Wailly, le mot «*ogive* s'applique uniquement aux nervures «diagonales qui se croisent dans une voûte. Du «Cange l'explique par *arcus decussatus*, en X. «Ce nom n'indique jamais un arc aigu; il y a «plus, il désigne souvent un plein cintre, ou «même un arc surbaissé, comme dans le pré-«sent compte à l'article *Charpente*, où il est «question de *croisées d'ogives en encs de pan-«nier.* — Dans les titres et ouvrages, le mot «*ogive* est écrit indifféremment par *au* ou par «*o;* dans le premier cas, il doit évidemment «dériver du latin *augere*, d'où est venu le mot «roman *auger*, augmenter, accroître; l'ortho-«graphe adoptée dans le second cas peut être «expliquée par les vers suivants, qui se trou-«vent dans le supplément latin de Du Cange :

«Rex regum mundi venerabilis ille Philippus, «Catholicæ fidei calidus defensor et ogis.

«Le mot *ogive* ne désignait donc nullement la «courbure d'un arc ou d'une voûte, mais bien «une partie renforcée, un support : encore «aujourd'hui, dans le département du Doubs, «on donne le nom d'*ogive* à un éperon et à «un contre-fort. Ainsi, au xiiie siècle, on ap-«pelait voûtes croisées, les voûtes d'arêtes «simples, celles que l'on trouve dans les mo-«numents romains et celles qui sont en usage «dans les constructions romanes, et voûtes «croisées d'ogives, celles dans lesquelles les «arêtes étaient remplacées par des nervures «saillantes ou *branques d'ogives*.» (Lassus, compte de 1399, *Bulletin du comité*, p. 54, 1849.)

P

Peignonciau, pignon. — «*Pignaculum*, flèche de clocher.» (Renouvier, *les Maîtres de pierre de Montpellier*.)

Pen, plain pen. Le plain pan est le mur de clôture des bas-côtés qui sont sans chapelles. — «*Planus pannus* équivaut à pièce plate. *Pannus primus, secundus, tertius*, dans l'ordinaire de l'église de Châlons, s'applique aux diverses travées des basses nefs.» (J. Quicherat.)

Pendant, voussoir de remplissage d'une voûte.

Peniau, panneau, face.

Piler, pilier, piliers ou colonnes d'une nef, contre-forts. (Voir Col.) — *Pilar, pilare*, pilier extérieur. (Renouvier, *les Maîtres de pierre de Montpellier*.)

Plom, plomb, fil à plomb.

Point, centre d'un cercle.

Poupee, rinceau, enroulement, espèce de cloison feuillagée, quelquefois avec figures terminant un rang de stalles. — En anglais le mot *popie, poppy*, désigne les décorations fleuronnées qui surmontent les têtes des stalles basses. (J. H. Parker, *Glossary of architecture*.) — *Poppea* se trouve dans Du Cange avec la signification moderne de poupée.

Poure, poudre, poussière. (P. Tarbé, *Glossaire de Champagne*.)

Prael, *pratum, pratellum*, préau.

Pumiel, pommeau, boule. — «Imago regis coronam in capite deferentis tribus pomellis desuper ornatam.» (1262. *Test. Jacobi, reg. Arag.*)

Q

Queres (Être à), être d'équerre.
Quint-point, arcade qui a pour centre de chacun de ses arcs un des points divisant sa base en cinq parties égales, ce point étant le cinquième à partir de la naissance de l'arc.

R

Reonde veriere, rose.
Riuleie (vosure), voussure droite réglée. — « *Rieule*, règle de maçon, à Lille. Rieulet. » (*Dict. rouchi-français.*)
Roonde, colonne.
Ruée, roue. — *Rue, ruéez*, roue, roues. (P. Tarbé, *Glossaire de Champagne*.)

S

Scere, trait d'équerre.
Soir, scier.
Sole, plate-forme, sole.
Soore, scie.
Sorvols, formerets. Membrure saillante dans une voûte croisée, parallèle à l'axe et appliquée contre les murs, au-dessus de l'arc des fenêtres, d'où a pu venir le nom de *survol*. — « Et tout au pourtour de la dicte chapelle a formeres. » (1490. Compte du monastère des Célestins de Chartres, *Bulletin du comité historique*, 1849.)
Suel, seuil.

T

Tire, tiers point. L'arc ou plutôt l'arcade en tiers point est de deux sortes. On appelle ainsi aujourd'hui l'arcade construite sur le triangle équilatéral, mais anciennement on désignait par ce nom celle qui avait pour centres de ses arcs les points divisant sa base en trois parties égales. (Voir pages 156 et 165.)
Toor, tor, tour.
Toral, pilier toral, pilier qui supporte la tour, pilier de la croisée. *Arcus toralis*.
Torete, petite tour.
Travecon, tasseau. — « *Travascns, travesaus*, « travée, pièce de charpente; *transtra* de « Vitruve. » (Renouvier, *les Maîtres de pierre de Montpellier*.) — « *Travelot*, poutre, solive. » (P. Tarbé, *Glossaire de Champagne*.) — « Travon, pièce de bois de charpente. » (N. Landais.) — *Travete*, soliveau. Traveçon doit être un diminutif de *tref*.

V

Verrieres, meneaux (?) (Pour cette signification restreinte, voir planche LXII et page 214.) — « Une fenêtre ou verrière. » (Renouvier, *les Maîtres de pierre de Montpellier*, doc. XLVII.)
Voie dedens, galerie intérieure. — « *Triforium*. » (De Caumont.)
Volte, voûte. — « La cambre voltice, » la chambre voûtée. (*La Chanson de Roland*, chant IV, v. 313.)
Vosors, voussoirs.
Vosure pendant, clef pendante.

W

Windas, ressort, qui sert à guinder ou monter, *guindeau*. « 1480. Nuls ne porra faire windas, cri, poullietz et aultres engins a bender arbalestres..... Item que les dits windas soient bien et souffisanment fais sans brasures sinon es lieux a ce convenables et necessaires. » (*Statuts des serruriers d'Abbeville.*)

FIN.

TABLE DES MATIÈRES.

	Pages.
Dédicace	I
Notice sur Lassus	III
Préface	XI
Considérations sur la renaissance de l'art français au XIX^e siècle	1
Notice sur Villard de Honnecourt	43
Album de Villard de Honnecourt et explication des planches	59
Résumé	221
Glossaire	227

PL. LXV

NOTRE-DAME DE LAON
PLAN DE LA TOUR DU NORD.
AU VIIIᵐᵉ ÉTAGE:

CATHÉDRALE DE CHARTRES
Labyrinthe:

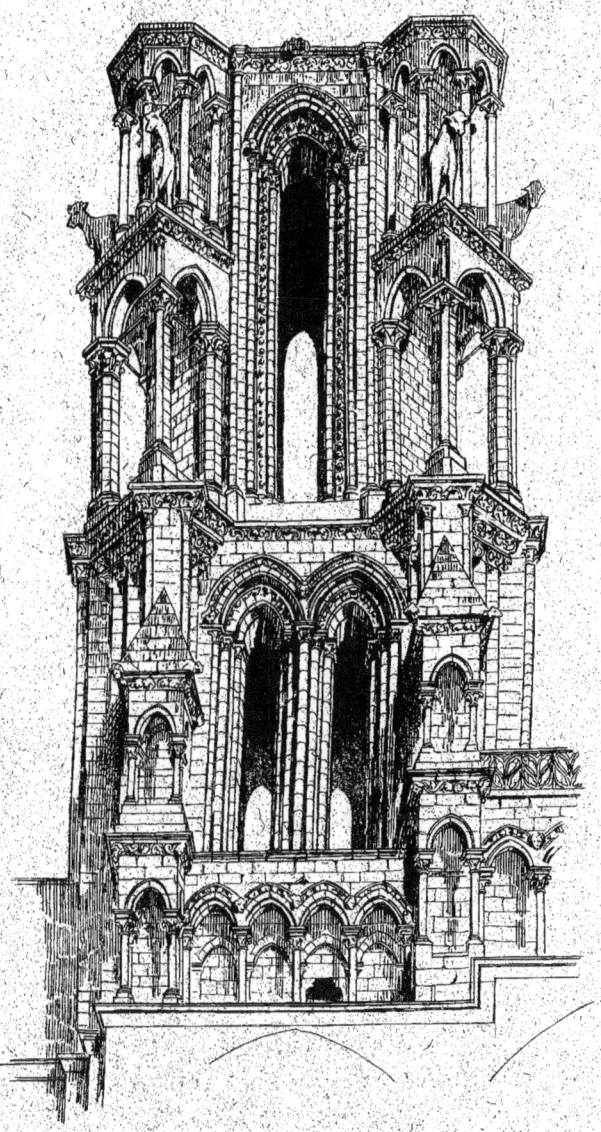

PL. LXVI

Notre-Dame de Laon.
Tour du Nord.

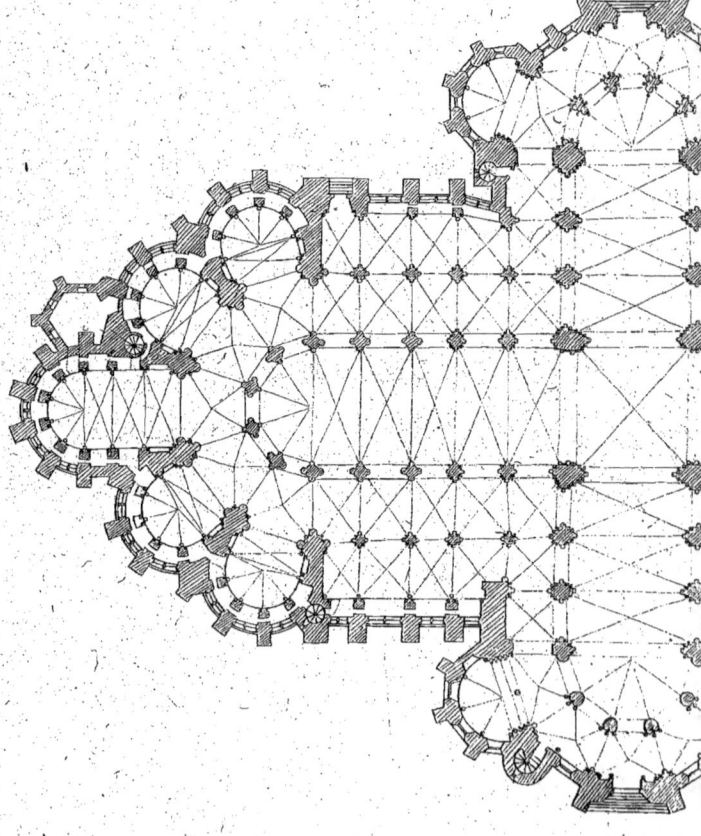

PL. LXVII

ÉGLISE NOTRE-DAME DE CAMBRAI

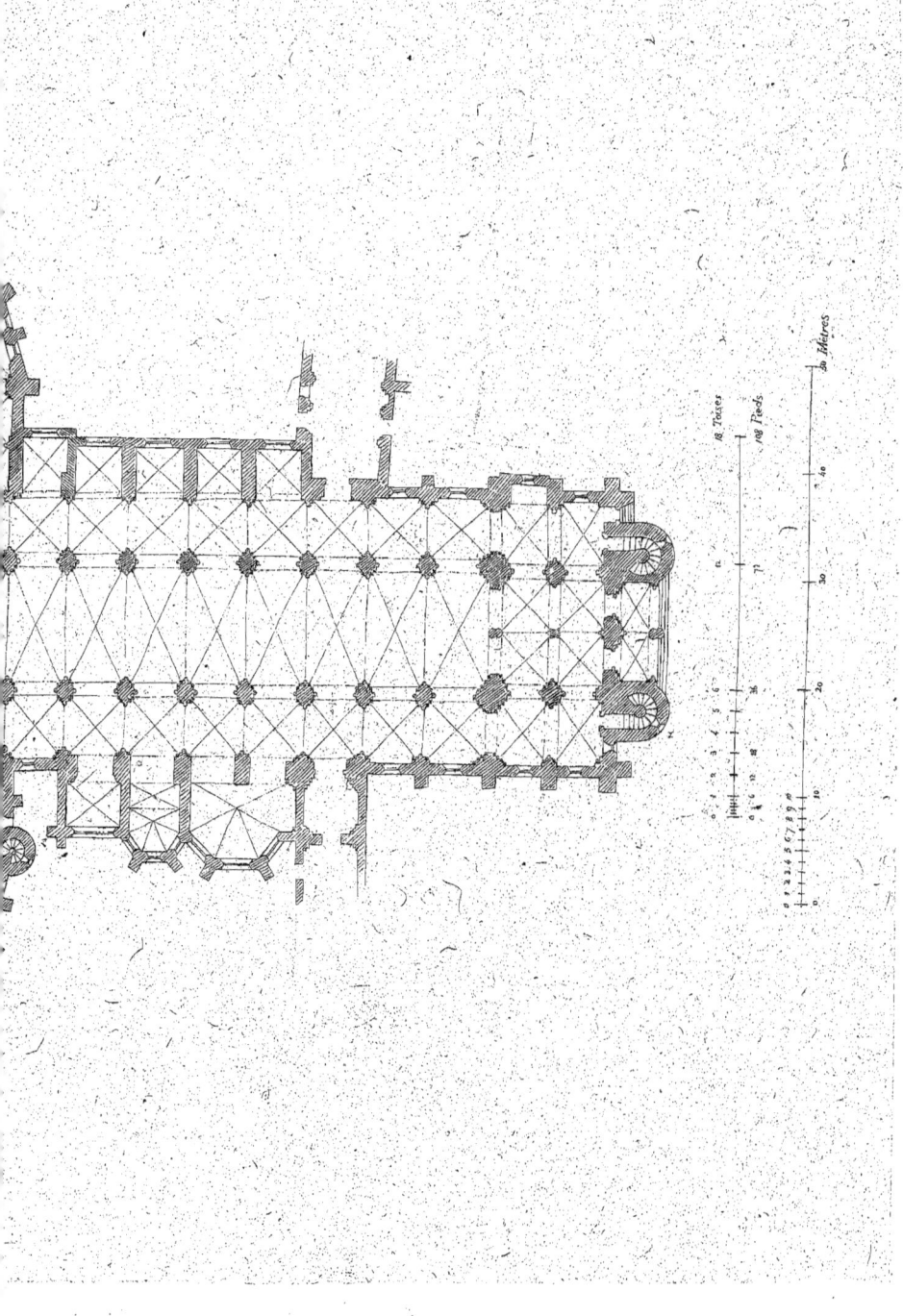

ÉGLISE N

NAME DE CAMBRAI. PL. LXIX

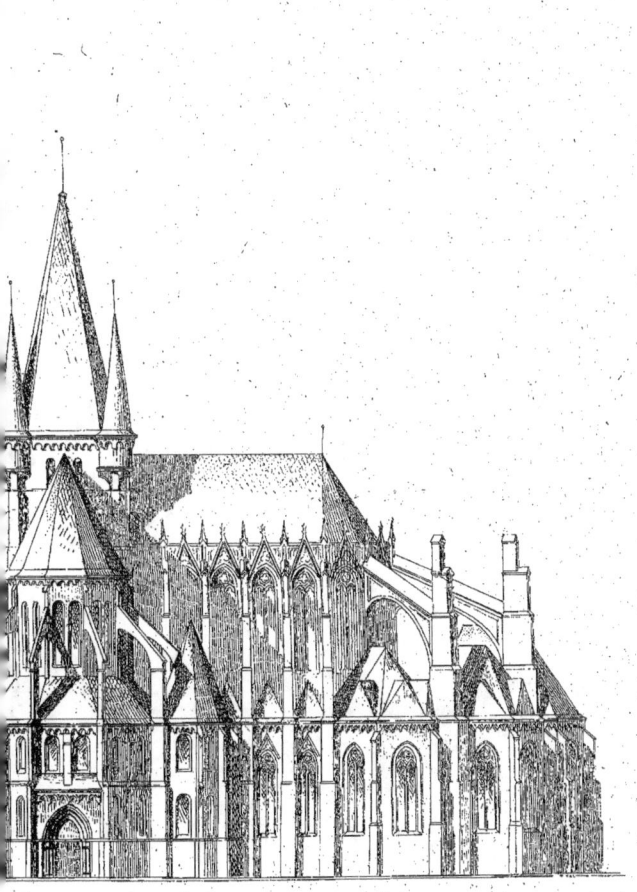

St FARON DE MEAUX

PL. LXX

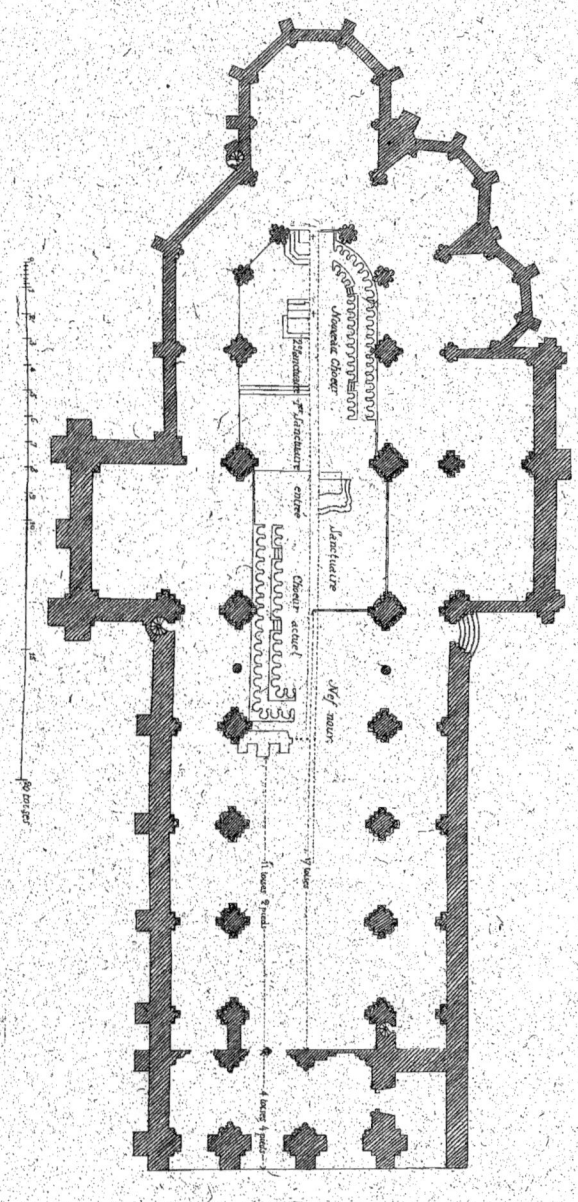

CATHEDRALE DE CHARTRES
ROSE DE LA FACADE

PL. LXXI

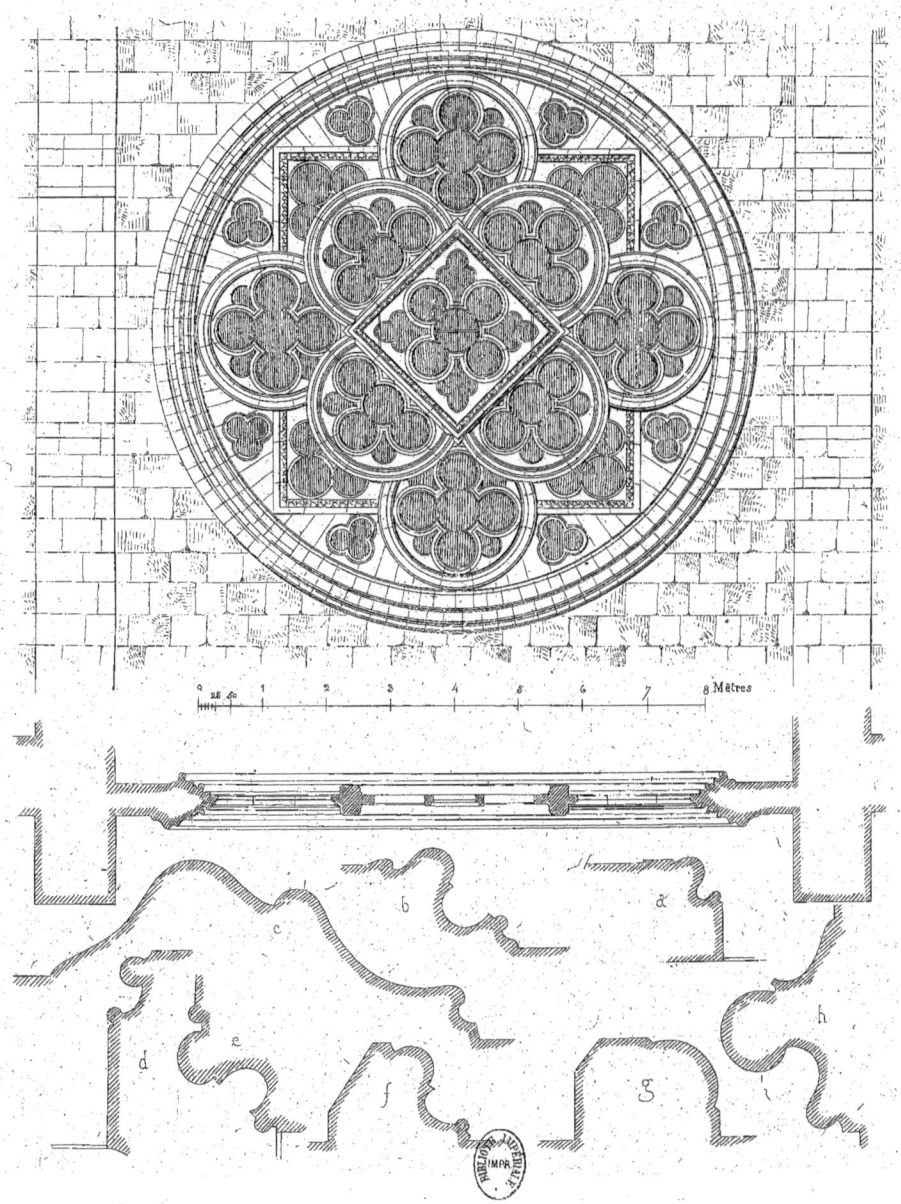

www.ingramcontent.com/pod-product-compliance
Lightning Source LLC
Chambersburg PA
CBHW051353220526
45469CB00001B/224